U0112340

云南师范大学学术精品文库

THE EVOLUTION OF IDENTITY

– PRINTMAKING IN THE NATURE OF PROCESS

身份的嬗变

过程中的版画艺术

刘丽娟 ｜ 著

中国社会科学出版社

图书在版编目(CIP)数据

身份的嬗变:过程中的版画艺术/刘丽娟著. —北京:中国社会科学
出版社,2023.9

(云南师范大学学术精品文库)

ISBN 978-7-5227-2440-9

Ⅰ.①身… Ⅱ.①刘… Ⅲ.①版画—艺术评论 Ⅳ.①J217

中国国家版本馆 CIP 数据核字(2023)第 154451 号

出 版 人 赵剑英
责任编辑 张 玥
责任校对 闫 萃
责任印制 戴 宽

出 版 中国社会科学出版社
社 址 北京鼓楼西大街甲 158 号
邮 编 100720
网 址 http://www.csspw.cn
发 行 部 010-84083685
门 市 部 010-84029450
经 销 新华书店及其他书店

印 刷 北京明恒达印务有限公司
装 订 廊坊市广阳区广增装订厂
版 次 2023 年 9 月第 1 版
印 次 2023 年 9 月第 1 次印刷

开 本 710×1000 1/16
印 张 19
插 页 2
字 数 275 千字
定 价 109.00 元

序　言

今日中国的版画艺术研究，再不可能有任何一种大一统的超历史价值构造能统驭人们的思想和行为。以价值多元化和个人经验主义为特征的声音已弥漫在整个学界之中。在高扬个体精神的新纪元，正迅速滋长出自己的话语方式、价值观念、思想主题和文化情绪。各类价值命题的建构和理论问题探讨争相竞鸣，书写着新一轮版画研究学术史。

环顾这些年来版画艺术理论研究的视界和动态，尽管云行雨施、众说纷纭，但大抵上还是在两个维度上展开：一方面，着眼于技术、材料、工艺等综合语言技艺方面的思考，探觅版画语言表现手段、表陈空间拓张的可能性与可行性，并结合"媒介性""间接性""复数性"等版画专属特征阐释版画语言形态的内在规律与演绎逻辑，力图为版画艺术建构更具当代意义的语言体系提供理论观照。从版画的外在可视技术、可知经验和可述媒介入手来提升版画语言的表述力和审美力，这是许多从事版画创作实践的研究者孜孜以求的目标。然而，新媒介、新技术的层出不穷，不断孵化着新的语言，致使这方面的研究始终处在一个尴尬的变数中。对版画形式语言的现实问题和未来走向，既难以把握，也无法穷尽，研究者常常陷入不可知论的泥沼中。另一方面，一些学人热衷于从本体论的角度探讨版画的思维模式、文化意涵、思想界面、概念属性和价值构造等，企望从形而上的层面给版画整体造像。更有急切者提议创建独立的"版画学"学科，破除被技术、媒材

羁绊的先验性思维局限，开启全新的版画实践与理论研究大场域，从而为版画艺术的当代发展开辟更为广阔的通路。诚然，这还需要深刻、丰满、符合学理的学术阐释和理论建设，也需要从实践方面的探索和印证。

从经验到哲思，从物性到精神，现代版画研究都建立起了不同的理论框架并取得了不菲的研究成果。然而对于版画艺术形上形下的互根性与通化性思考，我们很难从现存的、各自为政的言说中找到卓有洞见的答案。在已有的研究中，我们普遍感到存在一个问题，就是缺乏宏观哲思与微观经验、形而上与形而下并重的研究思维和方法。对版画艺术的文化属性、思想观念的抽象概括与经验材料、实证分析相脱节；对媒材、技术等"器"层面的讨论又缺乏"道"的观照。这种现象是版画艺术研究"中层理论"建设薄弱所导致的。所谓"中层理论"是美国学者默顿为解决社会学理论中在宏观与微观方面极端发展的困境应运而生的。旨在倡导宏观抽象性理论应同具体经验性命题相互勾连、相互补足、展开对话，以解决社会学理论研究中宏观与微观、形而上与形而下分离的问题。在我看来，默顿关于在社会学研究中建设中层理论的思想，对于今天版画研究领域也有着不可忽视的现实意义。

青年学者刘丽娟的这部著作，我以为在某种程度上已表现出艺术学科中层理论建设发凡起例的征候。这或许是她长期从事版画创作实践又顺应了机缘做了好些年艺术学理论研习的结果。论著中，作者把"过程与身份"从版画表象和版画运动中抽象剥离出来，将"过程与身份"在版画历史发展和制作流程中的动态变换与演化作为论著提纲挈领的命题展开全方位思考、阐释。既注重材料、论据的微观支撑，又不忽略从版画本体论的角度予以宏观照映。论著的立意和思想理路颇具眼光和匠心。

该书首先从解释学入手，开放性地诠释了构成文本的中心概念与意涵；再从发生学的角度追溯了版画的古根渊源，钩沉索隐了版画生成、衍行的历史境遇和生态概观；进而圆观宏照与洞幽烛微结合，对

维持版画本体存在的各元素、各环节、各概念进行了学术上的厘清和
擘画；最后从学术集约论综述，阐释了版画艺术根本性基质与未来可
能性走向。论述中对所针对问题的描述与解析、归纳与演绎，既注重
宏观理论的思辨与经验事实的沟通，又注重对具体物性现象细致入微
体察的同时予以"道"的辐射。在宏观抽象中见微观实证；在现象勘
察中见哲思审度。作者这种形而上与形而下兼顾并举的研究思维和
研究方略，不仅揭示了古典版画存在的内在生发逻辑与形质特征，
也回应了现代版画在演进中技术的观念化和观念的技术化所面临的
当下问题。

　　版画艺术从形质上看，是技与道的交互活动，也可以说是技与道
经久的磨砺、扭结、互融在艺术上的表现。现代版画的发展力图消弭
技与道的争执状况，向着彼此辉映、相互依存、互根互通的当代体格
演衍。因此，对版画艺术的研究只有恒持地重视技与道的对话与形上
形下的整体体察，才能获得全景性的研究视界，才能洞见版画艺术的
当代发展逻辑。这也是青年学者刘丽娟在该书著述理路和境界上的可
圈可点之处，彰显了她机敏的学术观察力和开阔的学术襟抱，同时也
为版画艺术研究中层理论建设贡献了自己的价值和智慧。

　　是为序。

<div style="text-align: right">

银小宾

2023 年 6 月 3 日

</div>

自　序

在人类文明的发展进程中，绘画作为一种人们用于观察、记录与表达的方式不断地跟随着历史的步伐变化发展着。它是呈现历史发展轨迹的一个载体，是人类展现自身并与世界沟通的桥梁。是人类精神的产物，与时代相关，与创作者自身相契，与他人相连，被建构在创作者与世界之间。

版画，绘画艺术中的一个门类，它是一种传播工具、一类制图方法、一种艺术形式、一个创作媒介、一种思考方式。自诞生以来它便伴随着人类的文明进程而不断地变化发展着，是历史进程中的一位参与者与见证者。当我们在当下语境中谈论版画艺术时，与她相关的技术与观念不仅局限在她作为架上绘画的范畴，更是一种人们借以表达自身艺术理念的一种开放性媒介。

在笔者的学习与创作实践中，版画作为主要的创作媒介一直作用于个人的艺术实践。长期以来围绕版画艺术的学习与工作，使得版画几近成为笔者与这个世界沟通的方式与通道。正因为如此，在笔者整个学习的过程中，版画不仅是一种创作方法，更成为研究的对象。这也促使笔者在写作与创作过程中持续地与版画这一独特的媒介进行对话，并同时视其为一种观看事物的视角与思考路径。

笔者看来，版画创作的先决条件一度是对其技术的驾驭，认为只有在习得版画既定的技术之后，才能拥有在创作过程中发挥自身主观能动性的能力。版画制作不同于其他绘画门类，间接的制作过程区别

于其他将媒材直接赋予承载物的绘画方式。通过对"版"的转印获得作品的制作过程使得版画制作在开始之前就存在着既定的步骤与环节。版画的制作过程需要作者掌握特有的技术，由于受技术的限制，学者常常用"戴着脚镣舞蹈"来形容版画创作。然而，在笔者长期版画实践的过程中却愈发察觉，创作过程所使用的制作版材、工具质料、转印媒介等，这些媒材本身并非处在与"我"对立的那一面，并非只是由着创作的过程去征服与使用它们，版画制作过程同时也是版以其自身的方式向创作者进行表述，并通过创作者的创作过程显现其潜能。很多时候，当作品图像显现时，"我"竟不知身处何处。与此同时，在笔者以其他媒材进行创作，如纸本绘画、水墨、装置或行为艺术创作时，"版画概念"竟不由自主地潜藏在作品当中。"版画"无形地塑造了笔者对于艺术的认知方式与创作方法，因此更引发了笔者对有关版画的"身份"与"过程"的思考。

通过对版画艺术的观察，尤其在对近现代以来版画作品的认识与解读中，我们可以发现对版画身份与过程的认识与表述并非只是个体现象。在时代境遇与艺术思潮的更迭、涌动之下，对"过程"的思考不乏在艺术家们的创作观念中凸显，对身份的考量也同时成为重要的议题。但就以版画"身份与过程"进行系统性研究的著作并不丰厚。由此，写作在成为对自身答疑解惑的同时，也在尝试着以一种新的角度审视版画艺术。

当前，版画创作者不仅是一个"画家"，他们还融合了绘者、刻工、印刷工、观念主导者等各个身份。以致版画家的"精神分裂"似乎是客观的，而同时又因为这种客观的分裂造就了版画创作者独特的思维方式。版画这一夹杂在艺术与技术、创作与劳作之间的制图媒介，如何以其间接的制作过程在历史的流变中影响并造就创作者的行为乃至思维方式，是本书想要探讨的议题。版画创作过程中存在着的可能性与偶然性，充满着蒙昧一般的未知。这种未知也是引领一批批版画创作者不断前行的原因和动力。在充满不确定性的当下，可能性与偶然性几近被包含在所有正在发生着的事物当中。时间进程中的版画潜

在特质被不断地发掘，这也使得过程中的版画艺术在流变的时间中逐渐呈现它可能的模样。

"身份的嬗变"，所包含的维度不仅是版画在不同时期所具备的社会功能，同时囊括了创作者在不同历史时期中所显现的社会身份，更包含着版画创作者在创作过程中所不断转换的角色。画工、刻工、印刷工，匠人、手工艺人、艺术家，种种身份的叠加与嬗变造就了版画多元的文化身份与呈现形态。"过程中的版画艺术"，是将版画放置在不断流变的历史进程中进行观察与分析，将对艺术的理解转向对过程的探究，是以版画独特的历史发展轨迹为基调，将版画制作者具体的制作过程放置在不断流变的版画技术与概念中进行分析。"身份"不仅包含着版画在历史演进过程中的客观社会身份，还蕴含伴随着版画社会功能转变过程中制作者的身份转型。历史发展过程与具体的制作过程共同构成了过程中的版画艺术。

从外在的客观因素到内在的潜能激发，版画这一印刷媒介，由其"身份"的转变不断地在历史长河的变化发展中展现自身。历史的流变过程、具体的创作过程、思维的转换过程则共同构成了"过程中的版画艺术"。

我们处在历史之中，略带蒙昧地前进，回望过去是为了更好地看见未来。虽然我们可以不用线性的方式来理解时间，但牵引着我们的那条时间脉络，我们必须正视的历史过往都深深地烙印在时代之下的我们的身上。版画由创作者主导，创作者凭借版画这一媒材，在历史之中、在技术之内、在观念之上、在相互沟通与博弈的过程中共同创作。

在笔者看来，最好的"创作状态"是身处过程之中，摇曳在时间之外，在明晰各类判断的同时保持独立之精神。然而我们要如何去做，则需在实践当中探索。当前，信息时代的发展，科技的更迭速度有时让人来不及反思。知识与信息的获取渠道多元而又纷繁，答案似乎在"空中飘扬"。然而只有当我们专注于某件事，并以自身的节奏持续进入时，答案才会以它应有的方式呈现。

从"身份"入手，对版画艺术进行"过程性"的梳理是本书的写

作目的，用意在于看见版画这一从实用工具转变为艺术创作媒介的手工技艺如何在不断流变的时间进程中作用于艺术乃至社会的发展，在于明晰自身作为一个版画创作者如何在当下借由版画这一媒介继续与这个时代沟通。

在笔者看来，写作的目的关乎是否真正运用这些文字来厘清或是解决一些疑问，关乎在表达自身所思所想的同时向读者进行说明。但若写作仅仅是从概念到概念的抽象表达，则难以逃离"逻辑"的悖论，愿本书没有陷入这样的谬误当中。

目 录

导　论

当人类第一次照见水中的自己，与之对应的水中倒影呈现出了自身的模样，"他"看见了一个有关自身的"副本"。初见倒影时的恐慌与惊讶，逐渐转变为对倒影中那"自我"的审视，倒影完美地显现了他的轮廓与细节，在这个观照的过程中，一次即兴的"印"完成了。这一现象作为经验印照进了人类的生活。当人们发现捕捉猎物可以依据猎物们留在地面上的脚印来分析和判断时，他们俯卧在地面上观察着动物足底踏过时留下的痕迹。它是什么种类？体型有多大？走过地面时缓慢还是急促？足底踩踏地面所留下的印痕向人们展现着重要的信息。

水中倒影与动物脚印等这些自然现象转瞬即逝，然而这一现象却包含着版画最为基础与本质的概念——"转印""痕迹"。我们似乎可以假设，在人类生活的远古时期，对水中倒影与动物脚印的察觉已经为印刷术的出现埋下伏笔。按照黑崎彰先生的论述，"根据残留下来的历史资料看来，与版画的 1000 年历史相比，运用版的实用性历史至少有 5000 年的历史，是与人类文明社会发展一起走来的"①。版画被发明之前，那些散落在世界各地的古代文物中，保存着大量手形和脚形的印迹，这些印迹或是将颜料涂抹在手或脚上在平整的地方进行压印，或是在柔软的黏土上按压，这些古老的印迹向人们呈现出对原型进行反像的副本，而因副本的存在，便有了对"版"的溯源。

① ［日］黑绮彰：《世界版画史》，张珂、杜松儒译，人民美术出版社 2004 年版，第 2 页。

历史演进——版画或是艺术

据现有史料记载，现存最早有明确纪年的版画是产生于中国唐代的"金刚经卷首画"，但根据其制作的精良程度，学者普遍推测中国版画的诞生还可以向前推衍很长的一段时间。在追溯中国版画发展的源流当中，郑振铎先生认为："中国木刻画的来源应该追溯到汉代的石刻画像。"① 以他的观点来看，汉画像石表面那种类似于半浮雕的画像或隐线浅刻的造型方式，其手法已经接近于后来的木刻版画。并且根据史学家们的推断，制作汉画像砖表面纹理的方法是用"阳文模子"压印在未经烧成的湿软泥砖之上而成，而那些阳文模子极有可能是雕刻于木块之上。将同样的模子压印在不同泥板上，以出现相同图案的方法，已经很接近于版画的印刷方式。为此，王伯敏先生把秦、汉、魏、晋南北朝时期的画像石、画像砖、肖形印与木刻印符理解为版画的雏形。虽然没有足够的证据证明西方印刷术直接得自东方，但造纸术是由中国流传至西方是无可争议的。欧洲最早出现的版画，较中国约晚 700 年，但之后的 200 年，西方版画的发展速度却远超中国。中国现代版画的发展主要得益于西方版画艺术创作观念与技法的传入。

摄影术的发明与工业化印刷的普及，是促使西方版画由图像复制工具转变为艺术创作媒介的契机，进而使版画发展成为一种具有审美价值的绘画艺术表现方式。西方版画在工业印刷背景下，部分艺术家遵循版画自身的语言方式，逐渐将版画从具有商业形态的"复制行业"中脱离出来，从而获得更加宽广的施展空间，形成独立的艺术门类。使得这本身以实用功能为主导的版画制作技术沿着艺术的发展态势逐渐地从"他律"去往"自律"。而中国在受到新型印刷技术的冲击下，没有及时地发展出创作版画的概念，直至受西方表现主义艺术影响下新兴木刻运动的兴起，才使得版画以一种全新的姿态出现在中

① 郑振铎：《中国古代木刻画史略》，上海书店出版社 2010 年版，第 8 页。

国历史舞台。自中国新兴木刻运动发起的 20 世纪 30 年代与欧洲 19 世纪 60 年代版画原作运动之后，"版画"在中西方社会文化背景之下作为独立绘画门类的艺术价值才被确立。但这并不能将这两个艺术运动之前的版画全然排除在艺术领域之外，而是强调由于这两次艺术运动所引发创作者思想及行为方式的转变所触发的"创作者"与"版画"之间的关系变化，从而将版画制作方式引入与传统复制版画截然不同的价值取向当中。自现代主义艺术的发端，艺术形态趋于丰富与多元，开放的艺术态势让原有的艺术界限与概念不断地被打破与重构。西方现代主义思想的传入确立了版画在中国的艺术地位。然而艺术在现代意义上则更类似于一个集合性的概念，它是对艺术门类、艺术创作以及艺术现象的抽象性概括。从丹纳的观点看来，人类物质文明与精神文明的性质面貌取决于种族、环境与时代三大因素①。当版画作为一种复制与传播工具，在工业印刷时代之前，以其复制与便于传播的属性徜徉在人们生活当中并逐渐成熟。在动荡的革命年代，版画作为一种"革命的武器"，承载着创作者对生活、政治及当下局势的反思。当版画成为一种艺术表达方式，版画制作技术与媒材成为创作者思想与身体的延伸时，其原有的既定制作过程开始被重新思考。

版画，当前被作为绘画艺术门类中的一个分支，相较于其他绘画艺术门类呈现一种独特的社会身份。这种独特性不仅表现在创作手段与作品面貌当中，更表现于它在时代流变当中所呈现的包容性与可能性。一方面，版画既拥有悠久的历史与传统技艺，同时其技术方式又紧跟时代步伐而不断更迭。另一方面，从复制工具转变为创作媒介的版画艺术，伴随着印刷术与出版业的发展而不断变化着，在成为社会文化与时代精神重要载体的同时，以其特殊的性质在艺术发展过程当中展现着它特殊的形态。自版画成为独立的艺术门类开始，对它的界定就一直处在不断被讨论的过程当中。"凸、凹、平、漏"作为版画的印刷概念被人们认知，"痕迹"与"复数"是对版画表象特征的认

① 参见［法］丹纳《艺术哲学》，傅雷译，天津社会科学院出版社 2004 年版。

识，"转印""媒介"是对版画特有技术过程的归纳，"间接性""程序性"则成为版画制作过程中的特殊属性。然而在版画概念被建构的进程中，由于后现代主义思潮的涌现，使得在具有解构特征的后现代哲学作用下，版画的本质属性愈发模糊。

在流变的历史进程中，对"艺术"乃至对"版画艺术"定义的表述难以存在一种永恒的真理。人们判断"艺术"的方式也在不断地发生着变化。最初那些只用于记录与传播的复制版画，在历经时代变迁之后，时空的距离使得我们拥有了不同的观看视角。实用品也被披上了"艺术"的外衣。而作为印刷工具、传播媒介、创作手段等不同社会身份的版画，在不同的时间进程当中正被以不同的认知方式解读。犹如柏拉图所认为："我们喜欢说的一切'存在的'事物，实际上都处在变化的过程中，是运动、变化、彼此混合的结果。……万物都是流动、变化的产物。"① 自现代主义及后现代主义艺术思潮发展以来，不断被打破的边界与不断被重构的艺术概念，使版画原有的内在结构与范式在持续被认知与解构的过程中逐渐演变为版画特有的概念。后印刷时代背景下，"间接性"不仅关乎于"作为绘画方式的版画"，科技的进步让电子产品成为我们身体的延伸，网络社交几乎成为现代人社交的一种主要方式。我们在利用屏幕认识世界与传递信息的同时，屏幕的显像也在塑造着我们的认识。当前的新型传播媒介似乎打破了时间与空间的界限，数字技术飞速发展的当下，人们处在某种"超真实"的体验当中。"当今的大众媒介快速地占据人们接受信息的器官，根本没有留给人们思考的余地。这种即时消息，也就是快速消费信息的模式，剥夺了人们对历史的思考，也剔除了人们展望未来的能力。技术本身促成了这种思维状态。"② 数字化虚拟出了一个真实的非物质化世界，"虚拟"与"真实"变得难以分辨。在传统架上绘画受到各

① ［古希腊］柏拉图：《柏拉图全集》（第 2 卷），王晓朝译，人民出版社 2003 年版，第666 页。

② Postman Neil, *The humanism of Media Ecology*, New Jersey: Keynote speech at the first annual convention of the Media Ecology Association, 2000.

种新媒介冲击的同时，艺术终结论的观点也盘旋在整个艺术领域当中。面对艺术原有概念的推翻与重构，艺术的"原因"与"目的"也在看不清方向的迷雾中行进。

回望版画发展历程，我们似乎能够找到版画存在的原因，但当版画从为技术服务转向为艺术服务，原有的目的不再是目的的时候，版画艺术在当下乃至未来的身份与价值是什么？从版画的内在属性与语言形态出发以表达创作者理念为目的的版画创作方式的出现，让版画越来越包容的同时也在不断地消解它原有的内在结构与技术范式。在此演进过程中，版画也通过创作者的创作不断地打开着它潜在的可能性。人们对版画进行认知的过程同时塑造着对"过程"的认知。因为"过程"即包含着版画艺术的生命成长过程又包含版画作品的创作过程。对版画的理解，由此自然而然地从对其作品图式与技术方式的解读转向对其"过程性"的研究。因为艺术的价值与意义以及那植根于艺术内部的部分与整体的关系，只有当我们依据"过程"的变化来进行领悟时，它们才能显现并被我们所认知。正如杜威所说："如果它是艺术的，都是以一个先在的孕育期为前提，在这里，投射到想象中的做与知觉相互作用，相互修正。每一件艺术品都继一个完整的经验的计划和类型之后而出现"，这是因为"我们中每一人都从包含在过去经验中的价值与意义里吸收某种东西"。①

学术之争——版画的多维性存在

根据黑格尔在《历史哲学》中所强调"历史发展的必然性和规律性"②的观点看来，历史应该是一个有内在联系且有意义的系列事件生成的过程。在学者以版画历史作为考察对象时，普遍将版画放置在不断变化的历史进程中，以其社会功能与形态的变化与发展为切入点，

① ［美］约翰·杜威：《艺术即经验》，高建平译，商务印书馆2010年版，第61页。
② ［德］黑格尔：《历史哲学》，王造时译，上海书店出版社2006年版。

对版画作品形态及社会属性的变迁进行研究。在对版画艺术的研究当中，艺术史学、艺术社会学、艺术形态学、媒介环境学、分析美学、符号学、图像学等方式普遍被学者运用。他们从不同角度分别对版画史、版画风格、版画技术方式、版画与版画创作者的关系、版画概念的延伸等方面展开研究。

线性的时间发展顺序是国内外学者在对版画进行研究时候的普遍线索，他们将版画形态作为反映时代风貌与文化思潮的一个侧面来进行论述。学者融入艺术社会学的视角对版画历史发展过程进行梳理，当前已经较为全面地论述了版画在历史进程当中的生存状态及演变历程。他们以纵向的历史观分析版画、版画创作者、版画技术，宏观地展现出历史维度中的版画概况。在对版画史料建设方面进行系统论著的著作主要有郑振铎的《中国古代木刻画史略》、王伯敏的《中国版画史》、郭味蕖的《中国版画史略》、黑绮彰的《世界版画史》、张奠宇的《西方版画史》、唐纳德·萨夫和迪丽·萨西洛托的《版画历史及工艺》、安东尼·格里菲思的《版画与版画艺术：历史与技术导论》、弗里茨·艾肯伯格的《印刷的艺术》等。在现当代版画的研究当中，中国在20世纪前期成果寥寥，仅有野夫的《木刻史话》、刘铁华的《中国木刻史略》、唐英伟的《中国现代木刻史》等为数不多的篇章。而从20世纪80年代开始，有关中国现代版画史的研究开始繁荣起来，先后有李经允、陆地、范梦各自所著的《中国现代版画史》，齐凤阁的《中国新兴版画发展史》，凌承伟、凌彦的《四川新兴版画发展史》等著作相继问世。

伽达默尔的观点认为，由于我们观看传承物的观点是从历史的角度出发的，这意味着我们在将自己置身于历史处境中的同时试图重建历史的视域，以致我们认为自己明晰了历史。"然而事实上，我们已经从根本上抛弃了那种要在传承物中发现对于我们自身有效的和可理解的真理这一要求。"① 因此有部分学者认为，由于用客观视角对历史

①　[德] 汉斯·格奥尔格·伽达默尔：《真理与方法——哲学诠释学的基本特征》，夏镇平、宋建平译，上海译文出版社2004年版，第390页。

进行审视，导致我们难以真正走进历史，对版画历史的研究由此难以还原真正意义上的"真实"。在对版画历史的研究中，不同学者因其研究视角的差异，对版画做出了不同的判断。

中国版画发展的极力推崇者鲁迅先生曾言，版画"将至明代，为用愈宏，小说传奇，每作出相，或拙如画沙，或细如擘发，亦有画谱，累次套印，文采绚烂，夺人目睛，是为木刻之盛世"①。李允经先生对中国版画发展历史的看法则是"宋元四百年间，雕版印刷由佛经、佛图渐次扩展到了医典、历书等，量多质高；又渐及经、史、子、集，文选和画谱，无所不雕。……清朝末年，西方石印制版术传入我国。这对木版年画的发展无疑是沉重的一击"②。西安美术学院的丁卯在他的博士学位论文《政治规约与思想传播——历史视域下的解放区木刻研究（1937—1945）》中表明政治的需求与导向在"解放区木刻时期"所起到的决定性因素，同样在中西方版画发展历史进程中也扮演者重要的角色，并认为以政治导向为主的教化作用是版画得以生根与被广泛推行的根本原因③。于洪曾在他的专著《凝聚与争执：从版、画、人的角度论版画创作》中认为中西方早期复制性版画就是对绘画图像本身的复制。"图像机械复制技术的源头就是早期的手工图像复现术，我们今天将这种技术及其留存品称之为'版画'。"④

摄影技术的发明与印刷技术的发展被学者普遍视为版画从复制转向创作的契机。学者一般将西方"版画原作运动"定义为西方复制版画与创作版画的分水岭。而中国现代版画的发端则为 20 世纪 30 年代的新兴木刻运动，这也同时是中国版画功能转型的历史节点。师承倒错的中西方版画发展过程似乎向人们揭示了中国版画发展曾出现的巨大断层。以致中国现代版画的起步在艰难的思想转型与技术研习的过

① 鲁迅：《北平笺谱》，载李允经《中国现代版画史》，湖南美术出版社 2017 年版，第 11 页。

② 李允经：《中国现代版画史》，湖南美术出版社 2017 年版，第 10—11 页。

③ 参见丁卯《政治规约与思想传播——历史视域下的解放区木刻研究（1937—1945）》，博士学位论文，西安美术学院，2014 年。

④ 于洪：《凝聚与争执：从版、画、人的角度论版画创作》，中国美术学院出版社 2008 年版，第 3 页。

程中进行，这同时在齐凤阁《二十世纪中国版画的语境转换》一文中得到体现。文中将"本体切换与民族情结、功利目的与史诗品格、审美欢愉和雅化趋势、传统异化与本性失落、观念演化和语境变易"①作为对 20 世纪中国版画发展不同阶段的梳理。在学者的研究中发现，版画作品的功能在任何时代、任何国家都是一个十分复杂的现象，对于"复制版画"与"创作版画"所进行的一切单向度的归纳与定义，都只可能会陷入危险的"只见树木，不见森林"。

在对版画技术与版画语言形态研究的中，研究方法主要集中于以艺术形态学为路径。以版画的技术手段作为研究重点来探索版画制作技术的内在规律与可能。或分析版画技术对版画作品形态的塑造作用，或探析在"后印刷时代"下，版画与科技结合的呈现方式。当版画的本体语言被作为研究对象时，学者对各个版画制作工艺进行深入挖掘与探索，尝试不同制版工具与印刷承载物能够对画面呈现的可能，并对版画技术进行系统性论述。论述版画技术的专著有如：朱莉娅·艾尔斯的《版画及其技术》、朱迪·马丁的《版画技术百科全书》、安·达西·休斯的《版画—传统与当代技艺》、贝丝·格拉博夫斯基、比尔·菲克的《版画观念与技法大全》等。中国也陆续出现对版画技法进行专业论述的著作出现，如廖修平的《版画技法 1.2.3》，陆放的《水印木刻技术》，陈九如的《石版画教程》，王华祥主编的《版画技法（上、中、下）》，杨锋的《综合材料版画技法》，张鸣的《绝版套色木刻》，陈琦的《中国水印木刻的观念与技术》等。这些文献详尽地阐明了版画制作技术的方式与流程，并分析不同质料通过不同技术手段能够在作品形态上呈现的可能性。同时由于版画技术仍旧处在一个不断发展与完善的过程中，所有关于版画技术的文献都是编著者在其当前经验与理解的基础上进行撰写，所以对版画技术的探索依旧是一种未完成的进行时。

除了这些专门研究版画技术的著作外，也同时存在众多对版画本

① 齐凤阁：《二十世纪中国版画的语境转换》，《文艺研究》1997 年第 6 期。

体语言进行探讨的文献。学者普遍认为版画作为绘画门类的其中一种，它既区别于其他绘画门类，同时又是一种绘画艺术的表达形式。因此它与我们所认识的绘画拥有相似的基本规律，也与其他绘画门类有必然、内在的联系。因此，在强调版画作为一种绘画方式的同时，更应该挖掘其绘画语言自身的特性以突出在当下艺术发展中所彰显的独特之处。例如彭勇的《版画重复印刷的意义与价值》（2016）、徐文环的《对现代版画语言形式的探究》（2017）、邝明惠的《反思中国当代版画艺术语言上的表达》（2012）、权弘毅的《版画形式语言的方式》（2009）、陈琦的《印痕与复数：当代版画本体的再认识》（2018）等文献都旨在说明版画自身的语言特性在艺术创作中的呈现形态。而另一部分学者则更多地将版画放置于"后印刷时代"的社会背景中去寻找它在新技术与新观念的推动下能够呈现的可能，为版画在新的时代环境中寻求新的方向，如李鹏鹏的《新媒体对当代版画创作的影响》（2017），林彬的《版画创作中的边界与延伸》（2014），段健的《论当代艺术语境下中国现代版画艺术语言的转换》（2005）等。这些文献的出现提示着人们在新的历史时期对版画本体技术进行重新认知的方式与角度，并从中发展出一类以版画概念作为研究对象的思考方式。

在符号学①的结构语言学中，词语的"意义"是作为符号的词语可以被另一种符号进行解释的潜力，解释就是符号意义的实现。在版画研究当中，有部分学者以符号学的方式对版画概念属性进行深入分析，论述版画意指、能指与所指在不同社会环境与历史境遇中的偏差，并将重点放在版画理论建构方面，讨论版画在作为印刷工具与艺术创作媒介其定义与概念前后的变化。同时此类研究中也存在以具体的版画艺术作品为分析对象，讨论版画如何以自身特有的概念服务于艺术

① 在索绪尔的结构语言学中，"意指""能指"和"所指"是三个紧密相连的概念。"意指"在表示为具体事物或抽象概念语言符号的同时，也表示语言符号所涉及的具体事物或抽象概念。"能指"是意指作用中用以表示具体事物或抽象概念的语言符号。"所指"是语言符号所表示的具体事物或抽象概念，意指所要表达的意义。在"意指"范畴中的"能指"与"所指"就像一块硬币不可分割的两面，共同构筑词语的完整含义。参见［瑞士］费尔迪南·德·索绪尔《普通语言学教程》，商务印书馆 1980 年版。

家创作理念的文献。

在版画概念及相关理论的文献中，通常从分析版画"凸、凹、平、漏"的基本属性与"转印、痕迹、间接性、复数性"等特性着手，得出由"版"的存在所致的"限定性印痕""繁复性""程序性""不可逆性"共同成为版画概念内在属性的结论。学者们在探索版画概念如何被运用于观念艺术的创作中时，将版画作为一种思考方式而并非单纯的技术手段加以认识。认为在经历了开放、拥有着不确定性的后现代艺术思潮之后，被重新认识与定义的版画概念为艺术带来了全新的可能。徐冰的《我对木刻艺术的几点思考》、李向伟的《用物质材料去思考——兼论版画创作的物质实践性》、高学冠的《复数艺术纵横谈》、康剑飞的《版画的内在逻辑与当代运用》、杨锋的《版画学——纯粹版画概念或必要的延伸》、权弘毅的《转印媒介艺术的名称及意义探索》、邓耀明的《离散与聚合"后印刷时代"版画概念的再界定》等，都以版画概念进行重新认知的方式对版画本体语言本质特征进行了较为深入的研究。这类研究也将版画的各个媒介属性、间接性、复数性、程序性等概念放置于现代科技文明之下更为宽广的艺术范畴中，使得版画的特殊属性并非局限于作为架上绘画门类的版画制作手段，同时被作为一种思考与认知方式进入艺术创作领域乃至现实生活中。并得出"最终的作品是否还披着版画的外衣已经不再重要，重要的是理解版画存在的内在逻辑并不断的繁衍下去"① 的结论。例如，杨劲松认为"重叠的肌理"② 是对版画观念研究的主要突破口，在他看来，由于版画的丰富性与技术手段的多样性，使得作为概念的"重叠"在版画创作中被赋予了更为丰富与特殊的含义。杨锋先生认为版画的技术方式有别于其他画种的绘画技巧，它是人类行为所呈现的特殊思维模式，其技术旨在作用于提高创作者精神世界的物质化呈现。版画创作者在创作过程中对媒材、程序的敏感把握超越了一般绘画艺

① 康剑飞：《版画的内在逻辑与当代运用》，《美术观察》2013 年第 8 期。
② 杨劲松：《重叠肌理：版画教学讲座》，河北美术出版社 2002 年版，第 26 页。

术对空间造型的认识。"这个思维模式，好似通过限制版画'内涵'扩大其概念范畴，也是'缩小'内涵促其延伸。"① 并由此确立"版画学"的概念。杨锋先生认为，"版画学"不再是画种，而是扩大了的版画行为概念。这有别于所谓的综合材料或综合绘画，而是用独立的"版画特性"去重新整理、完成版画的概念与所指。权弘毅则认为，由于版画这一名称下的艺术表达受到技术和媒介材料的限制，无法很好地在当代艺术领域里展现其艺术精神。因此需要以梳理版画概念及放大版画转印特性的方式来阐述版画艺术的当代转向，并尝试以"转印媒介艺术"作为当下对版画艺术的全新命名。

对版画制作者的身份及其社会关系的研究当中，版画制作过程中"技术"与"制作者"之间的关系问题引导着人们重新思考"复制与创作""实用与审美"的关系问题。以"关系美学"为理论支撑，探讨版画与版画制作者的关系问题上，研究西方古代版画无不从作品和画家入手，而研究中国古代版画则多由插图画师与刻工入手。"版画作品与版画插图，画家与刻工勾画出了中西方古代版画的创作架构，也凸显出了 20 世纪前中西方创作主体文化身份的差异性。"② 传统观点认为在古代中国由绘、刻、印不同工种的匠人们分工制作完成的复制版画阶段，由于缺失了创作者"文的精神"，使得中国古代版画难以成为"近乎于道"的"艺术"。然而在近年有关中国古代版画的研究中发现，除去"绘、制、印"三类版画制作者的身份，"出版人（publisher）"无形中参与其间，成为版画生产的主导者，发挥着重要的作用。"出版人"扮演着重要的引导与统筹角色作用于版画制作过程，并成为影响版画发展的主要推动力量。这也使在复制版画阶段，"复制与创作""技术与艺术"并非完全相互分离，而是存在互相交织与影响的原因之一。范景中先生在为董捷的《版画及其创造者——明末湖州刻书与版画创作》中所作序言里写道："过去研究版

① 杨锋：《版画学——纯粹的概念或必要的延伸》，《艺术探索》2000 年第 S2 期。
② 陈琦：《刀刻圣手与绘画巨匠》，江苏美术出版社 2008 年版，第 255 页。

画史，多关注静态的作品，我们却更愿意立足于'创作'这一含有动态的版画产生过程。若非统观'创作'，仅仅面对作品，刻书家只可能隐于背后；细考创作过程，则刻书家、画师、刻工纷纷登场，各自的地位和作用显露无疑。"① 在齐喆《版画的本体、主体与群体》一文中，也指出如若忽视对创作主体人的关注，便容易导致"版画创作的情感远距离化的现状"②。这便引导我们对版画作品的研究不能只片面地面对单纯的作品，更离不开对成就作品的"人"进行研究与探析。于洪在《凝聚与争执：从版、画、人的角度论版画创作》一书中，将版画的发展与历史境遇中具体的版画创作者相联系，考察不同时代背景下的版画制作者面对版画的视角与态度，并分析不同的版画制作方式在历史背景中形成的原因，得出"凝聚与争执"是版画制作过程中作为客体的版画与作为创作者的人最为突出的互相关系。并说明"在复现版画订造、偶发、'生发'与技艺的关系中，技艺不仅是潜藏在幕后的控制者，而且其自身也有确立自身、显现自身的欲望"③。其"过程"中的版画创作，不仅使得处在不同地位及作用的人"纷纷登场"，并且还包含版画制作质料本身的极大参与。而这又涉及版画制作过程中"人"与"质料"的关系，并可从中提出版画制作技术与媒材本身所共同构成的版画语言形态问题。

媒介环境学派的理论赋予了版画研究的另一种视角，对理解版画艺术及其理论建构方面提供了重要的参考依据。媒介环境学派认为，当从工具、技术或媒介的不同角度面对同一事物时，会得到不同偏向的认知路径与结果。这种观点同时在版画发展进程中极大地影响着人们对版画及版画创作过程的理解。相继被翻译进入国内有关媒介环境学派的相关著作，如马歇尔·麦克卢汉的《理解媒介：论人的延伸》，

① 董捷：《版画及其创造者——明末湖州刻书与版画创作》，中国美术学院出版社 2015 年版，序。
② 齐喆：《版画的本体、主体与群体》，《美术学报》2001 年第 2 期。
③ 于洪：《凝聚与争执：从版、画、人的角度论版画创作》，中国美术学院出版社 2008 年版，第 111 页。

尼尔·波斯曼的《技术垄断》，保罗·莱文森的《莱文森精粹》，雷吉斯·德布雷的《媒介学引论》等，这些著作在拓展了国内学者对媒介环境学的认知的同时，国内的学者也开始在此基础上对媒介环境学进行深入研究，如胡翌霖的《媒介史强纲领——媒介环境学的哲学解读》系统地梳理并阐释了媒介环境学的发展历程与主要思想。当前媒介环境学派对"技术"所持有的观点以刘易斯·芒福德①"因为人们忽略了技术的发展史，而只注意技术最终所展现的巨大力量，才会觉得技术是某种不可抗拒的宿命"为延续，认为技术从无至有、从无形到有形，并最终在某一特定的文化土壤中生根发芽的过程中，人类的意图和抉择始终在起作用。从媒介环境学派的观点看来，人之所以为人，从一开始就是媒介性的、技术化的，语言、工具的历史与人的历史一样久远。在媒介环境学的研究当中，学者们通过现象学的方式把媒介"通过……达成……"的特性提了出来，并把媒介所传达的内容悬置起来，从而去反思媒介自身的结构与性质。就如伊尼斯所认为的："一种基本媒介对其所在的文明的意义，是难以评估的，因为评估的手段本身受到媒介的影响。"②而麦克卢汉则自觉地进行现象学的反思，考察它们作为媒介被人使用时给人造成的偏向。他并非是从器物的形态结构方面，而是从人的感官方面来界定媒介偏向及其对人的作用。尼尔·波兹曼③则认为当人们使用某种媒介时，主体自身也会在媒介构建的环境之中进行思考、感知，进而谈论或表现。20世纪"一方面，技术爆炸和大众媒介的兴起让媒介技术问题日益凸显；另一方面，电子媒介所蕴含的文化倾向与崇拜理念的西方传统思想有所偏颇，使得思想家开始以一种全新的态度看待人与技术，媒介与内容的关系。"④在麦克卢汉看来，"新媒介对我们感

① 刘易斯·芒福德（Lewis Mumford，1895—1990），美国城市规划理论家、历史学家、哲学家。

② ［加拿大］哈罗德·伊尼斯（Harold Adams Innis，1894—1952），经济学家、媒介环境学第一代表人物：《传播的偏向》，何道宽译，人民大学出版社2003年版，第72页。

③ 尼尔·波兹曼（Neil Postman，1931—2003），世界著名的媒体文化研究者和批评家，代表作：《娱乐至死》《童年的消逝》。

④ 胡翌霖：《媒介史强纲领——媒介环境学的哲学解读》，商务印书馆2019年版，第86页。

知生活的影响……不是改变我们的思维而是改变我们世界的结构"①。这些由媒介环境学派的学者们所倡导的对媒介的判断，使得作为"媒介"的版画在学者对"媒介"进行认知与理解的进程中不断地展现出其新的价值与意义。

当代分析美学作为艺术哲学的一个分支，旨在分析对我们的各种实践具有基础意义的概念。分析美学认为艺术是一种反复发生的人类实践形式，分析美学的目的是探索使艺术成为可能的概念。当代分析美学围绕艺术展开的视域，其基本上是一种以对语言的分析作为方法论的"艺术哲学"。当代分析美学围绕着对艺术的"定义""评价"及"价值"等问题展开研究与探讨。再现论、新再现论、表现论、形式主义、新形式主义、审美经验以及新维特根斯坦主义的哲学家们都试图提出一个无所不包的论调来解释何为"艺术"，但始终没有得到一个完整的答案。在围绕有关艺术的问题而展开讨论的分析美学当中存在着许多矛盾之处，就"艺术是否是可被定义的"这个本质问题争论不休。并且由于受到反本质主义的影响，在艺术概念的边界被消除之后，还试图罗列一些确定性的条件用于维持艺术自身的稳定性。在这样的悖论下，试图让艺术概念无所不包的同时，也消解了它自身的确定性存在。分析美学从而转向了对艺术语言的澄明，但在专注于艺术概念、鉴赏、评价的研究中，也并没有从根本上解决如何理解艺术的问题，反而使所有对艺术进行论述的方式都走向了终结。新维特根斯坦主义者认为艺术是一个开放的概念，不能被定义。然而不能被定义的开放概念同时也难以证明自己是否能够被确认为艺术。现代艺术本质无中心化、碎片化、解构性的倾向，使艺术在从"神坛"走向"大众"的同时也走向了意义的虚无。对"艺术"乃至"版画艺术"价值与意义的判断也只能从对其永恒定义的争议转向对"过程"的研究。

① ［加拿大］马歇尔·麦克卢汉（Marshall McLuhan, 1911—1980）：《麦克卢汉精粹》，何道宽译，南京大学出版社 2000 年版，第 410 页。

未尽之路——探索的可能

"版画"作为一种传播工具、一门图像制作技术、一个艺术创作媒介、一项艺术门类、一种文化载体等，其特殊的身份与内在属性在不断变化与发展的过程中以多种方式呈现自身。科学理性告诉我们，"原因和目的"是事物在发展过程中能够被寻见与被解释的。但正处在时间进程中的事物却如同在迷雾中行走，模糊的方向与未知的未来所散发的吸引力同样是引导事物前进的诱因。

版画作为艺术创作门类的分支，离不开社会背景与时代因素对它的塑造与影响。依据艺术社会学所假设的观点看来："艺术不是自律的，而是与一些社会因素有着复杂的关联，这些因素包括道德、法制、贸易、技术，以及政治、宗教和哲学。"① 由此，尽管无法以一种简单而又直接的方式对艺术进行判断，但我们却能认识到艺术总离不开其所处社会环境的影响。两者之间相互关联，难以分割。由此，本书的写作也将以艺术社会学的研究角度作为分析版画历史的发展路径，以历史时间进程中的版画过程作为线索，将版画艺术放置在不断流变的艺术语境中进行分析。通过艺术社会学的研究方式，将影响版画社会功能转型与创作者身份嬗变的原因作为理解版画艺术"过程"的外在显现。分析印刷技术的革新与新型传播媒介的出现在影响版画艺术发展方向的同时，版画如何以其本质属性对新的时代境遇做出反应。

以媒介环境学派的观念看来，当我们使用某种媒介时，我们自身也会在媒介构建的环境中进行思考、感知，进而谈论或表现。因此，本书也将借用媒介环境学的基本概念来讨论版画与制作者之间的关系问题，弄清版画制作者在不同历史境遇、不同社会背景、不同艺术思潮的影响之下如何面对与认识版画创作。分析具有"空间

———————————

① ［法］丹纳：《艺术哲学》，傅雷译，天津社会科学院出版社2004年版，第17页。

— 15 —

偏向"① 性的版画，得以从实用工具转变为创作媒介的原因。以环境学派的代表人物麦克卢汉所认为"技术是人感官的延伸"观点之下，讨论作为人身体延伸的版画技艺如何作用于人的意识。本书以创作者面对"媒介"时候的不同态度来考量在版画内在属性与技术结构不断被建构与解构的过程中，如何作用与反作用于创作者的思考。

符号学关系符号的本质、符号的发展变化规律、符号的各种意义以及符号与人类多种活动之间的关系。版画作为一种符号载体，在历史时间的流变过程中，其"所指"随着历史进程中社会功能的转变不断变化，而同时版画的"能指"也让处在既定版画概念范畴内的传统视角感到诧异。本书也同时以符号学的方法讨论版画概念在不同历史时期的意涵，以此探讨在历史变化过程中版画"能指"与"所指"的范畴与含义。同时借助当代分析美学的方式探明版画的艺术价值和意义。在分析美学当中难以存在一种对艺术概念无所不包的论述方式，开放的论证成为当下对艺术概念的理解方式。而作为艺术门类之一的版画，同样处在这样的境遇之中。故此，我们也将站在后现代艺术理论的基础之上分析后现代艺术当中的"内在—不确定性"如何在版画艺术的发展过程中显现。探究在后现代艺术语境之后，被解构与重构的版画概念，并且分析"过程"中的版画概念如何在艺术家的创作过程中展现出多种可能。

我们尝试将视角侧重在不同历史进程中"人"与"版"的关系上。讨论制作者在经历认识媒材、转译制版、印刷与最终呈现的过程中，如何在被限定的既定动作之下触发具有不确定的可能性。基于不断变化的版画发展过程，对制作者的创作体验进行思考，通过对版画"过程性"的探讨来谈论艺术如何在过程中显现，并论述"过程性"对理解艺术起到什么样的作用。以身份为视角，谈论过程中的版画艺

① 在伊尼斯的观点中，作为"时间媒介"的古代钟鼎、石碑等，是不易受到时间消磨而被毁坏的文化载体。而被划归为"空间媒介"的书籍、纸张等易于大众传播的文化媒介则是在空间中传播的文化载体。参见［加拿大］哈罗德·伊尼斯《传播的偏向》，何道宽译，中国传媒大学出版社2013年版。

术并非试图在语义不明的当前艺术语境下去阐释"什么是版画""什么是版画艺术"，而是想要通过对版画特殊的"过程性"的分析来探讨版画的意涵及艺术的边界与可能，并通过对过程与身份的研究分析在机械复制时代背景下，"艺术精神"如何在过程中呈现，以此作为理解艺术和创作者思考路径的契机。

对身份与过程的理解是在回望过去的同时向未来展开。在对艺术认知不断流变的时间进程中，艺术的概念、定义以及人们对其内在属性的认识方式也在不断地发生着变化。故此，对版画艺术的研究也难以一劳永逸地得到把握。但如能够将当下的研究作为一种作用于艺术认知的"通道"或"媒介"，并能够通过对身份与过程的论述提供一种理解版画乃至艺术的可能路径，就已触及本书在版画艺术未尽之路中的意义。

第一章 "过程性"——理解版画的方式

　　由古老印刷技术演变而来，并伴随着时代科技的进步与人类认知方式的发展而不断变化着的版画艺术，其特殊的制作方式与媒介属性造就了它在不同历史境遇中多元的社会功能及文化形态，进而展现出有别于其他绘画门类的价值与意义。版画作为一种制图媒介，在不同的时代背景之下呈现出它与时代相应的社会文化功能，功能决定了它在这一时期所拥有的社会身份。所以，版画的社会身份在历史进程中的演变过程成为我们认识与理解版画艺术的一个重要途径。在历史的发展进程中，版画形态的演变显露出制作者对版画技艺和创作实践所展开的不同认知角度与理解方式。这当中融合着人们对艺术概念认知的转变过程，绵延在过去、当下与未来，共同处在持续流变的"过程"中。

　　我们知道，在艺术概念不断发展的进程中，对它的定义难以获得一种永恒的答案。"过程"即包含艺术在社会当中的生成过程，同时也包含着艺术作品具体的创作过程，它们是艺术世界的重要组成部分。"过程"处在原因与目的之间，它意味着流变，意味着通向未来的路径，并拥有着"绵延"① 的意味。线性的历史过程与具体的制作过程

　　① "绵延"，柏格森哲学体系中的重要概念，这个概念直接对应法语中的"durée"一词，其通常的意义是一段或一阵时间，因而与某一时刻所表达的时间点的含义相区别。柏格森用这个词来作为其哲学的核心概念，首先是为了揭示一种没有被空间化，或者说没有被空间性的象征或者隐喻覆盖的时间，即真实（réel）的时间，体验的时间（le temps vécu）。所以我们又必须排除把绵延理解为一个时间段的这种空间化的理解方式，这意味着绵延是直接的，并且是不可还原、不可简约的。详见：https：//www.zhihu.com/question/27246312。

共同彰显出版画艺术所承载着的文化内涵与精神所指。所以我们尝试将对艺术的理解转向为对过程的认知，并以"过程"为路径探析版画艺术的身份。

第一节 "过程性"释义

柏格森认为，对实在的认识不是通过任何思想的复杂建构而达到的，实在是通过直接的经验而呈现为川流不息的不断变化过程，只有通过直觉和交感的顿悟才能把握实在。[①]

"过程"一词，在汉语中的解释为：事物发展所经过的阶段，指事物连续变化或进行时所经过的程序。过程与历程、进程、经过拥有相似的意思，但过程更偏向于动态的状态而非一个客观结果。过程在英文中通常对应着"process"或"course"。"process"在作为名词解释时，指过程、流程；当作为动词解释时，指对某物进行加工、处理的动态进程；当作为形容词时，则拥有经过特殊加工的，有如照相版、染印法的意味。而"course"在作为名词解释时，除"过程"的含义外，还具有道路、路线的意思，作为动词时则拥有追赶、指引的意味。"过程性"作为对过程的抽象定义，其中也蕴含着"道路、指引、程序、变化"等意味。

在许多学者的研究中，无论研究的是具体的现实事物还是人类的精神世界，以历史发展的时间过程为线索通常被作为主要的研究路径。然而在当下，学者对历史发展的认知不仅仅是对"时间过程"的认知。因为历史不仅是一种客观事实，"过程"的发展同时表明一种可以用来分析整个世界及人类生产生活中一切事物发生与发展的路径，并蕴含着一种观念体系。就如怀特海[②]所言，"现实世界是一个过程，

① 参见［法］亨利·柏格森《时间与自由意志》，冯怀信译，北京时代华文书局2018年版，第2页。

② ［英］阿尔弗雷德·诺思·怀特海（Alfred North Whitehead，1861—1947），英国数学家、哲学家和教育理论家，代表作：《过程与实在、观念之历程》。

过程就是现实实有的生成"①。过程是现实实有的事物生成并通达最终目的的中间阶段，同时这种现实实有在自我生成的过程中也需要去解决它将如何生成以及生成什么的问题。由此，对过程的研究便是对事物本质的研究。

一　理解"过程性"

过程存在于事物发展的起点与终点之间，处在原因与结果之中。在当下，过程更成为人们理解事物的方式。在哲学范畴中，怀特海是"过程哲学"的开创者。过程哲学讲求将对事物认知的方式转向，对事物发展的行径过程进行勘察。怀特海看来，每一个"现实实有"都是由时间性生成的。"现实实有"在他的观点中也被称为最终实在或实在事实。在对现实实有的认知中，他强调时间的过去、现在和将来三者之间的关系结构。认为一个现实实有生成的过程构成了该现实实有本身，事物"生成"的过程造就了它的"存在"，这就是他所谓的"过程原则"。并且在强调认知事物过程性、流变性的同时，他也注重事物的同一性与稳定性。

怀特海对"过程哲学"的研究来源于柏格森的"绵延"理论。"绵延"是柏格森对时间概念的一种把握方式。在柏格森的观点看来，"绵延"是区别于空间化时间的真正时间。绵延的特征为：它绝对却又不可分割，陆续出现而又无法测量，因不断创新从而无法预见。它是一个不断变化的过程，更是变化本身。并且他认为绵延具有一种盲目的、非理性的、永动不息又不知疲惫的生命冲动，因此是世间万物不断变化的内在动力，更是一种持续创造的进化能力。与此同时，柏格森强调人内心的绵延，他提倡通过绵延的、直觉的思维方式对传统理性中的机械、静止与僵死的思维方式进行反思，崇尚将世界看作一个有机的整体，从而进行把握。怀特海在森伯格"绵延"理论的基础上把时间看作一个基本要素容纳在事物的结构当中并对现实世界的过

① ［英］怀特海：《过程与实在》，李步楼译，商务印书馆 2016 年版，第 38 页。

程性进行分析。怀特海将整个世界视为过程，在他的认识里，宇宙的万事万物都处于持续进化的创造过程中，世界万事万物都在变化发展着，它们都因过程而存在。过程决定了宇宙万物的生成与变化，而世界的本质特征是流变，并无其他。同时由于事物的生成与发展是在其原有基础上持续进行着的，具有延续的意味，因此事物发展的过程也是人类经验生成的过程。

过程性和关系性是怀特海坚持所有现实事物存在的基本特征，因为在他看来，任何现实实有都不能脱离具体的生成过程和内在关联。因为事情生发的过程是一种生产与创造的过程，在他看来，"生产是由客体性向主体性、再由主体性向客体性的生成消长，同时也是勾连过去和未来的纽带"①。

依据怀特海的理论，我们对过程的理解从宏观角度而言可以是过去对现在、现在对将来所提供的规定性秩序；从微观角度而言，过程则构成了创作者自我生成的路径及其创造性的进程。这两个方面共同构筑了认知事物存在与发展的重要视角。"过程性"由此包含着过去、当下和未来，以及在过程中所蕴含着的生命流动及经验累积。对"过程性"的研究便是以线性的历史时间作为基调，展开对具体事物发生与发展路径的探索。

二 艺术范畴中的"过程性"

有关"什么是艺术"，学者拥有着有无数的争议与见解。譬如，艺术即对现实事物的再现或表现，艺术即真理或理念呈现的途径，艺术是社会文化及习俗的载体等论调，都成为阐释与理解艺术的不同方式。

西方古典主义时期所强调的艺术观念，是将对自然的模仿作为把握世界的方式。《博物志》中最为著名的故事之一：宙克西斯（Zeuxis）绘制的葡萄因太逼真而引来麻雀啄食，以致他不得不给作品遮上帘布，

① Anne Fairchild Pomeroy, Marx and Whitehead, *Process*, *Dialectics*, *and the Critique of Capitalism*, New York：State University of New York Press, 2004, p. 50.

以防止画作被损坏。而帕拉乌西斯（Parrhasios）在他竞赛作画技巧时，巧妙地画了一幅帘布以吸引宙克西斯将其掀起。意识到自己失误的宙克西斯坦率服输，感叹自己不过欺骗了小鸟，而帕拉乌西斯却骗过了他的眼睛。这个故事显现出模仿的技术在西方艺术发展过程中曾具有的重要意义。在西方，透视、明暗、色彩方法的出现，都是画家们尝试运用科学的方法把握现实世界的手段，是他们试图把握"真实"的方式。柏拉图把世界分为"可见世界"与"可知世界"两个部分，这两个部分确立了现象与本质的二分。在他的观念里，艺术处在对"可见世界"的把握当中，"模仿的艺术"仅仅是对"可见世界"的摹制，其本质上是一种毫无意义的复现，因此要被逐出"理想国"。亚里士多德在《诗学》中，也将艺术确证为"模仿"。在他看来，一切艺术甚至一切知识的实质均依赖于模仿。这是因为模仿是人类的一种天性，模仿可以直接引发人类对事物进行认知时候的快感。但同时，亚里士多德也表述，艺术不仅只是模仿自然的外在形态，艺术更模仿着自然本身的"运作方式"。然而有关艺术创作的模仿并非单纯地对事物的表象进行描摹，其要义并非"复制"与"抄袭"，而是"整合"与"创造"。艺术创作的过程是将艺术家的心灵赋予作品以意象的过程，是一种蕴含着创作者的主观意识与思想情感的活动。这种观念在黑格尔那得到回应，黑格尔认为"美是感性的理性显现"，艺术应该是一种包含着人的主观精神的创造性活动，真正的艺术应当蕴含着诗人的精神与心灵。

受道家文化影响的中国古典文化，对"过程"的理解全然不同于西方"主客体二分"的思想，而包含着"主客合一"的思路。在中国古典文化的理解中，"物"的形成本质上依赖于"人"的形成，而"人"的修养过程更决定着对"物"的认知与判断。所谓"本质"，在庄子看来不是独立于现象之外的"客体"或"他者"，而是通过"离形去知"的"坐忘"所试图消融的"主客二分"。"周庄梦蝶"① 的故

① 出自《庄子·齐物论》：昔者庄周梦为蝴蝶，栩栩然蝴蝶也。自喻适志与，不知周也。俄然觉，则蘧蘧然周也。不知周之梦为蝴蝶与？蝴蝶之梦为周与？周与蝴蝶则必有分矣。此之谓物化。

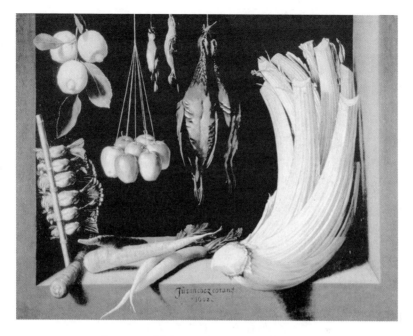

图1-1　《静物、死鸟、水果和蔬菜》油画
[西班牙] 胡安桑·切斯·科坦　1602 年

事呈现出的便是"主客相容"般对人生与世界的全然体悟，而这一切
都基于中国古典文化对"人"本质意义的"过程性"追求，并奠定了
中国现代主义之前最主要的文化基调。

　　在西方艺术的发展过程中，各类艺术思潮自文艺复兴以来不断涌
现，数百年间经历了从再现到表现，从具象到抽象，从描绘现实到进
行观念表述的艺术创作进程。18 世纪的浪漫主义思潮以及 19 世纪的
象征主义艺术运动的推动下，艺术创作从模仿与再现走向了表现，艺
术中的人文精神与人的情感受到重视。在此之后，由于技术的变革与
机械复制时代的到来，进入现代主义之后的艺术发生着重大的转变。
艺术家不再以对事物的模仿作为创作目的，创作理念成为支撑艺术作
品价值的重要因素。艺术家开始不把绘画看作一面镜子，或一块可以
透过它看见世界的透明窗玻璃，而开始把注意力转向了玻璃本身。按
照克莱夫·贝尔的观点，决定一幅艺术作品价值的是其是否拥有"有

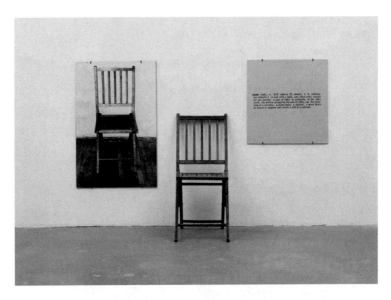

图 1-2 《一把椅子和三把椅子》
[美] 约瑟夫·科苏斯 1967 年

意味的形式"①。以他的观点来看，真正的艺术既非纯粹再现，也非纯粹表现。真正的艺术需要反对对外部世界的复制与模仿，也需要排除与之相关的信息和知识。同时因为需要排除有关思想和理性的东西，故其也反对对心理世界的捕捉与传达。他认为真正的艺术只能够是蕴含纯粹抽象意蕴的抽象形式，既不关涉现实对象，也不关乎具体思想。直至艺术成为"审美经验"的载体，或如新维特根斯坦主义者所认为的，艺术"作为一种开放的概念"时，艺术的概念越来越模糊，范围也愈发泛化。

　　20 世纪开始，新的科学技术深入人类生活的方方面面，也同时涌向了艺术领域。艺术的概念再次被冲击与打破，以至于"工业化大生产"的活动也进入了艺术创作中，艺术创作与一般生产活动的界限愈发模糊，这似乎导致了 19 世纪艺术概念的崩塌。自 20 世纪以来，由于艺术概念的不断泛化，结合了传统艺术领域之外的多元艺术形式不

　　① [英] 克莱夫·贝尔：《艺术》，马钟元、周金环译，中国文联出版社 2015 年版，第 7 页。

断出现。例如："装置艺术"（Installation Art）、"观念艺术"（Conceptual Art）、"行为艺术"（Action Art）、"生物艺术"（BioArt）、"数位艺术"（Digital Art）、"科技艺术"（Technical Art），等等。如此繁多的艺术形式不断挑战着艺术理论能够定义的极限。在后现代之后的艺术语境之下，关于如何定义艺术已经成为开放性的问题，且不存在一个恒定的标准。以致"艺术家害怕说出关键字眼，因为他感到每一词都词不达意"①。

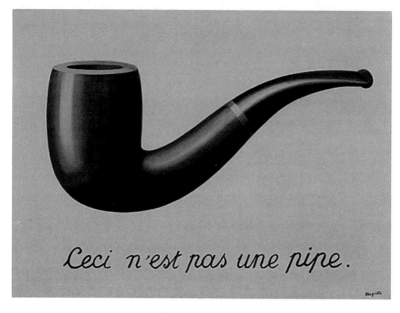

图 1-3　《形象的叛逆（这不是一个烟斗）》

[*The Treachery of Images*（*This is not a pipe*）]

[比利时] 马格利特　1929 年

福柯在其《词与物》中表述道："绘画不是一种应该记录在空间的物质性中的纯粹的视觉形象，也不是一个需要我们用后来的解释阐述其无声的和无比空洞意义的赤裸动作。绘画——独立于科学知识的

① ［德］阿尔布莱希特·维尔默：《论现代和后现代的辩证法：遵循阿多诺的理性批判》，钦文译，商务印书馆 2013 年版，第 139 页。

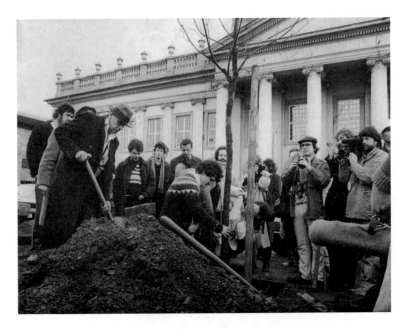

图 1-4 《7000 棵橡树》

［德］约瑟夫·博伊斯 1981 年

哲学主题——贯穿着知识的实证性。"① 在认为艺术既是模仿的认识论
阶段，对物象进行逼真的写实是绘画艺术的本质追求；在工业革命带
来物质不灭的幻觉之下，艺术处在对"表现"的认识论阶段，忠于自
我的真实成为艺术家们的理想；而在讲求人文关怀的当下，人们开始
意识到科学与技术是人类文明中的双刃剑。在此情境中，视觉艺术呈
现出多元化、复合化的态势，艺术家以更包容的态度，进行着带有实
验性质的实践创作，在对时间与空间的可能性进行探索的同时，寻求
着当代的人文语言及艺术精神。对于艺术概念的解释无论从再现、表
现、有意味的形式或开放的定义，都成为对"艺术"概念阐释的"必
要不充分条件"。那些试图厘清"艺术"概念的论调也只能沦为找不
到"能指"的"所指"。

① ［法］米歇尔·福柯：《词与物——人文科学考古学》，莫伟民译，上海三联书店 2016
年版。

"永恒"的美学观念在后现代主义艺术的到来时被彻底被打破，后现代主义向传统美学观念，向创作技术与手工艺本身的地位发起挑战。对艺术真正性质的争论成为艺术内部的基本议题。特别是机械复制时代之后，艺术"灵韵"消失的现象使得人们对艺术的判断转向对艺术过程意义的追问当中。因为在艺术范畴中，艺术生命的成长过程，人们对艺术的认知过程，及创作者具体的创作过程共同构筑了作为人类精神世界重要组成部分。种种艺术现象的发生与发展让人们开始相信，艺术精神存在于"过程"之中而并非仅是作为表象的结果。以至于从某种意义上说，艺术即是过程。由此，对于理解世界万事万物的形成及其特性有十分重要意义的"过程性"，成为当下理解艺术的重要途径。

在美学范畴内对事物本体属性的探讨当中，由于"时间性"的引入，使得对美的认知不再是静止的和谐，而成为处在动态之中美的过程。因为艺术作品的创作过程历经开端、发展、并最终趋于完成，如树木的生长一般。对艺术的认知不再停留于对作品结果表象上的勘探，而是对创作者在创作过程中凭借时间的流变与经验的累积所共同生成的艺术精神的分析。

艺术的创作过程是让创作媒材通过先前经验的引导，在创作者心理及行为方式的消化与摄取中进行孵化的结果，是将客观物质赋予形式的过程。艺术创作中一个个阶段的开始与完成都成为创作者不断累积创作经验的过程。从一个阶段的停止，到另一个阶段的开始与筹备，经验在每一次休止时被积累，之前的活动过程被吸纳并在下一次活动中显露出它的意义。因为时间的流动就是实在的流动，是生命的流动，时间与经验的不断积累造就了艺术价值与意义的沉淀。"唯有在时间的长河中，在事件的创造性流逝中，才可能有生命、历史或传统，才可能获得价值，享有价值。"[1] 由此在艺术范畴内，线性时间中的历史

① ［美］罗伯特·梅斯勒：《过程—关系哲学——浅释怀特海》，周邦宪译，贵州人民出版社2009年版，第41页。

发展过程与创作者不断累积经验的具体创作过程共同构成"过程性"的两个维度，并成为我们理解版画乃至艺术的重要路径。

第二节　版画的概念

版画不断变幻的内涵与外延，是在不同历史阶段下人们对其本质理解的不同结果。如伽达默尔看来，"理解并不是一种复制的过程，而总是一种创造的过程……完全可以说，只要人在理解，那么总是会产生不同的理解"[①]。处在不同历史境遇当中的版画，是一种传播工具、一种绘画门类，抑或是一种思考方式。那么，我们应该用何种方式来理解处在变化进程中的"版画"以及"版画艺术"呢？

一　概念的意涵

中国古代版画一般被称为"镌刻""绣像"等，"版"在古文中被理解为破开的木片或草片，同时指代筑墙的夹板。《说文解字·片部》曰："版，判也从片也。"[②]《左传·僖公三十年》："朝济而夕设版焉。"在《公羊传·定公十二年》中："五板（版）而堵。"《诗·大雅·绵》记有："缩版以载。"这些史料都显现出"版"作为某种模具而被使用的意义。在英文当中，"printmaking"或"print"指代一种通过对某种印刷技术的使用而制成的绘画艺术门类，强调印刷工艺对版画制作的重要作用。在法语中，版画被译为"gravure"或"estempe"。"gravure"是表示"雕刻"的意思，重点放置在制版环节，而"estempe"则偏向"印刷"这一版画呈现的环节。[③] 19 世纪民治维新时期，日本学者由于受到西方文艺思潮的影响，用汉字术语来翻译诸如"Schone Kunst、Fine Art、Beaux Art"等"美的艺术"。一般认为，类

① ［德］伽达默尔：《哲学解释学》，夏镇平、宋建平译，上海译文出版社 2004 年版，第 16 页。

② （东汉）许慎：《说文解字》，（清）段玉裁注，上海古籍出版社 1988 年版，说文七上。

③ 参见权弘毅《转印媒介艺术的名称及意义探索》，《艺术教育》2017 年第 9 期。

似于"艺术"与"版画""美术"这些词由于"西学东渐"的影响，于20世纪初一起由日语的翻译引入中国。在西方近现代以来的一些重要艺术概念影响下，中国艺术理论逐渐沾染现代主义色彩之后，才形成了现代意义上对"艺术"与"版画艺术"的理解。

1936年版，中华书局出版的《辞海》中，对"版画"词条的释文是："将绘画复制于木、竹等版上，或由木刻版拓制之画，皆成为版画。"① 在《中国大百科全书·美术卷》中，对版画的阐述为："graphic（版画），是绘画种类之一。以刀或化学品等在木、石、麻、胶、铜、锌等版面上雕刻或腐蚀后印刷出来的图画，版画经历了由复制到创作两个阶段。"② 其中还分析了在早期复制版画绘、刻、印分工的制作模式，以及创作版画中各个环节都由版画家独自完成，得以发挥创造者自身创造性的创作方式，并在区分"平、凸、凹、漏"四个版种的基础上阐释了综合版画的概念。日本版画家黑崎彰先生在对版画概念的解释认为，直至今日人们仍在使用的印章，与那些在布上进行图案制作的染色技法是最早出现在人类社会中的"版"。而现代意义上的版画则"是在各种材料上，制作出可以涂抹颜料和油墨的版面，然后再用纸来进行转写的一种绘画表现形式。这些各种各样的材料就是版"。《中国版画通史》的作者王伯敏先生认为："版画，顾名思义，它是一种刻在版上而创作出来的画。"③ 版画家廖修平先生对版画概念的理解为："版画是用版来当媒介物所制作的绘画，而不是直接描画、速写等的'直接艺术'，也是'复数的艺术'。"④ 孔国桥先生则认为版画拥有"作为绘画的具有美学意义的复数性"。⑤ 陈琦先生在《雕刻圣手与绘画巨匠——20世纪前中西版画形态比较研究》一书中，将版画分为狭义的版画与广义的版画，在他看来广义的版画具有明显的实用功

① 王伯敏：《中国版画通史》，河北美术出版社2002年版，第3页。
② 陈琦：《刀刻圣手与绘画巨匠——20世纪前中西版画形态比较研究》，江苏美术出版社2008年版，第8页。
③ 王伯敏：《中国版画通史》，河北美术出版社2002年版，第7页。
④ 廖修平：《版画艺术》，雄狮图书股份有限公司1980年版，第13页。
⑤ 孔国桥：《关于版画特性与制作的一点思考》，《新美术》1997年第2期。

能倾向与大众媒介属性，因此具有极大的包容性与丰富性。而与之相反，狭义的版画脱胎于复制版画，拥有鲜明的艺术化和专业化倾向，由此非常强调版画作品的原创性与艺术品格。

从上述观点中发现，学者对版画概念拥有不同的理解。《辞海》对版画的描述主要在于"拓印"的环节。《中国大百科全书》将对版画概念的解释放置在具体的制作流程中，而对版画概念的定义比较模糊。黑崎彰先生从实践出发，较为具体地解释了"版画"制作方式与"版"的概念，他对版画的理解更偏向版画具体的制作过程，并将间接的技术方式理解为版画的主要特点。王伯敏先生对版画的解释则较为随意，有望文生义的倾向，缺乏严谨的学术性。廖修平先生认为在版画制作过程中，作为媒介物的"版"发挥着关键的作用，强调版画"间接性"与"复数性"两大特性。孔国桥先生认为版画的意义在于其所具有的"美学意义的复数性"，将版画的特殊属性放置在审美范畴内进行理解。陈琦先生则从广义与狭义两个方面，较为详尽地阐述了版画具体的能指范畴。

从历史的发展规律看来，一种图像制作技术之所以能够成为独立绘画门类主要在于此种媒介所具有的不可替代的特性。例如，油画颜料质地的覆盖性、肌理的可塑性；水墨画的清透与流动，宣纸的渲染与变化等，这些都是绘画语言特性的根本所在。而版画作为间接性的绘画方式，创作们在转印过程中对"印痕"的捕获，也一度成为所追求的版画语言特性。同时，相比其他艺术门类，如油画在经历不断变革的艺术思潮中，从古典主义到印象派，再至现代主义、后现代主义，其绘画风格、语言方式、视觉形态有了翻天覆地的变化，但作为一种"架上"绘画方式，其创作的主要工具、材料及技术手段几乎一以贯之地保留了下来。中国画即便在各个朝代的变迁过程中展现出不同的风格面貌与艺术形态，也始终没有离开支撑其存在的毛笔、墨汁、宣纸等客观要素。然而与这些自发端以来所使用的材料和技术方式几乎没有太大改变的绘画门类不同，处在历史进程中的版画，由于时代的变革与印刷科技的进步，从木刻版画开始，逐渐发展出铜版、石版、

丝网版、综合版、数码版画等各个新型版画制作门类。其原有的制作媒材与技术方式发生了革新，并在艺术观念不断发展的情景之下，版画所指的范畴愈发地扩大。

在能指范畴中，"版画"主要指那些具备印刷特性，并拥有审美意义的绘画作品。版画种类一般被"凸、凹、平、漏"四个概念所归纳，它们分别指向运用凸版、凹版、平板、漏版的不同原理进行制版与印刷的技术方式。同时在不同印刷原理及制作方式的规约下，每一个概念的范畴中都衍生出了多种制版媒材与制作技术，使得版画内部拥有十分丰富的语言体系。

"凸、凹、平、漏"四个版画门类制作环节中所包括的"绘、刻、印"等步骤，以及"痕迹""复数性""间接性"成为版画所具备的基本属性。"间接"的制作环节与相同形态的"复数性"原作，是版画最为突出的特性。一般观点认为，版画的制版过程是在"版"上制造痕迹，并最终通过转印的方式将"版"上的痕迹转印于承印物上的过程。在转印的过程中，版以及作品承印物（如：纸张、布面等）的痕迹由于制作者不同的手法与意图以不同方式体现在最终的画面中，所以一度有学者将版画定义为"痕迹的艺术"。"间接性"是指在版画制作的过程中需要通过对"版"的间接制作方式对其进行印刷，从而获得画面的过程。同时由于"版"的存在，"复数性"成为版画所天生所具备的特性之一。

（一）概念分析

凸、凹、平、漏

凸、凹、平、漏，是由于版画不同的印刷原理所构成的版画基本概念，分别对应着不同版种与技术方式。

凸版（见图1-5）指运用雕刻的方法，除去版面无须印刷的部分，将印刷介质（油墨、水墨等）涂抹在版面凸起处再进行压印，从而在承印物上产生画面的制作原理。因为画面呈现的是版面上凸起的部分，所以被称为"凸版"。凸版版材一般为木版，在发展的过程中逐渐出现了运用麻胶版、亚克力版、PVC版等材料代替木板进行凸版

版画制作的方式。

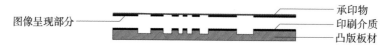

图 1-5　凸版版画印刷原理（自制）

凹版（见图 1-6）的印刷原理与凸版正好相反，凹版一般指在金属版面上运用干刻或腐蚀的方法制作有凹槽的肌理痕迹，在印刷过程中将油墨擦入凹槽内，并用较大压力将藏于版面凹陷处的油墨转印至承印物上的制作方法。版材通常为铜板与锌版，在发展过程中出现了运用木板、纸板、铝板等多种新型媒材代替金属板材进行凹版印刷的制作方式。

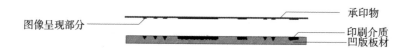

图 1-6　凹版版画印刷原理（自制）

平版是（见图 1-7）的板材一般指石版，它是一种特殊的沉积岩，制作者通过利用石版版面水油分离的特性进行制版与印刷，其版面没有明显的凹凸痕迹，故称为平版。当前有一些经过加工之后表面存有均匀颗粒状具有水油分离特性的版材作为替代石版板材的材料被用于平版印刷，如铝板、锌板、PS 板、石版纸基等。

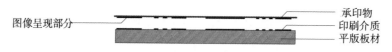

图 1-7　平版版画印刷原理（自制）

漏版（见图 1-8）印刷原理运用的是丝网版表面透孔与非透孔的状态进行印刷。版面上有图形的透孔部分为颜料可穿透的部分，丝印油墨经过透孔漏印于放置在网版下方的承印物上。这一版种最早由纺

织印刷技术演变而来，当下已成为与电子媒介、摄影技术联系最为紧密的版画种类，多指代丝网版画。

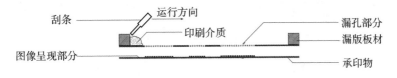

图1-8 漏版版画印刷原理（自制）

在凸、凹、平、漏四大版画种类的基础之上，版画制作方法在印刷技术的不断进步过程中逐渐发展出了更多类型的制版与印刷方式。综合版画与数码版画在当下也已经拥有了相对成熟的技术。其中综合版画在当前拥有两种含义，一是指运用一种以上的版画制作技术进行创作的方式，如丝网加铜版印刷，或木版加石版印刷等；二是指运用多种媒材综合拼贴与制版，当中融合多种制版与印刷技术为一体进行创作实践，从而进行凹、凸并用的综合印刷方式。在各类版种技术不断发展的过程中，同步于印刷技术更迭的版画艺术也随之发展。数码版画的出现，源于科技进步下电脑绘图与数码喷绘技术的普及。由于数码制图技术本身具备了版画所拥有的间接性与复数性特质，使得数码技术诞生之初便有版画家运用它进行创作实践。

（二）痕迹

"痕迹"并非版画所独有。在任何一种艺术门类中，创作者都以不同的方式展现出对痕迹的运用。例如，画家在运笔时的抑扬顿挫所形成的绘画痕迹，音乐家透过音符呈现脑海中思想的痕迹，电影通过镜头捕捉生活的痕迹，等等。所有的艺术门类几近都可以被称作为痕迹的艺术，这些形象生动、层次丰富、拥有韵律的痕迹构成了各个艺术门类所特有的审美范畴。在绘画艺术范畴中，不同的绘画方式与媒材也从中呈现出此种绘画门类的语言形态。

然而版画的"痕迹"则来自版画创作过程中特定的制作程序，不同于一般以直接运笔的方式所产生的具有流动性的绘画痕迹，版画创作是以木版、铜版、石版、丝网版、综合版等多种板材为媒介，借由

图1-9 射猎画像石拓片 东汉（原画像石于河南禹县出土）

对某种特殊质地的"版"的经营，通过"转印"的方式达成对画面痕迹的捕捉。作为转印媒介的"版"是产生痕迹的主体，因此画面对版面痕迹的显现拥有着明确的指向性，痕迹被"版"所限定，成为利用"制版"与"转印"过程所实现的"限定性印痕"。所以从某种程度上来说，版画的痕迹相比其他绘画方式更具有客观实在性。

（三）间接性

版画制作过程中，制作者与画面承载物的关系并非是直接的接触关系，而是通过"版"这一媒介的参与所达成的"间接关系"。

版画艺术特点之一的"间接性"，是中国传统版画与西方复制版画制作过程得以分工的前提，也是中国传统版画制作过程中"刻工"与西方复制版画制作过程中"打样师"与"技师"存在的根本原因。不同于运用画笔等媒材在画纸或画布上直接进行绘画的方式，版画制作过程中"版"的参与，使得制作者表达的意图需要通过对"版"的制作来间接实现。版画所拥有的制版程序使图像并非直接显现于画面承载物上，而是需要借助对版的转印过程，间接地呈现于画面之上。

在制版环节中，复制版画范畴下的制版是一种"描摹""转译"的过程，是对原稿进行模仿或是将原稿以版画的语言方式进行阐释的过程。而在创作版画范畴中，间接性的制作过程也为创作者提供了创作意图发展与演变的机会，也同时构成了版画语言的独特形态。刻刀、版材、印刷油墨等媒材，在间接的制作过程中借由创作者对媒材与技术可能性的包容与探索态度，展现着它的潜能。例如，木刻版画创作中曾一度强调的"版味""刀味""木味"；铜版画中干刻技法的凛冽，

飞尘腐蚀与美柔汀技法的微妙层次；石版表面所呈现出如人体皮肤般温润细腻的墨迹颗粒以及丝网版画明快的色彩表现等，都是创作者在"间接"的制作过程中通过创作者对媒材的使用所显现出的媒材自身的语言特质。

（四）复数性

版画的间接制作过程，是艺术家依据自身创作意图对媒介物进行处理，从而通过转印的方式将媒介物表面痕迹转化为画面的过程。由于画面出自对同一个媒介物的转印，这就使得版画天生具有可重复的特质，因此拥有了有别于其他绘画门类的"复数性"。如若在其他绘画门类中出现多幅拥有相同视觉面貌的作品，将会引起对原作的争议。譬如，董其昌让史学家难辨真伪的几件看似相仿的绘画作品，虽这几件作品都具有史学意义与审美价值，但何为拥有那"唯一性"价值的原作依旧是被争论不休的话题。然而版画的"复数性"却打破了绘画作品"唯一性"的原则，成为唯独具有多幅相同原作的绘画门类。

图1-10　朱色千佛图卷　捺印

五代敦煌归义军时期（848—1001年）刊印

作为其他绘画门类所不具备的"复数性"特质让版画天生带有"大众文化"的基因，这使中西方版画最初都以实用品的方式出现在

图 1 – 11 *Pinkon Yellow*

[美] 安迪·沃霍尔 1966 年

历史舞台，成为最早被运用于空间中的传播媒介。15—16 世纪的欧洲，迎合了新兴资产阶级审美趣味的复制版画在西方社会被大量生产，并为后期文艺复兴的发展起到极大的推动作用。

在对绘画本体论的理解中，伽达默尔使用了原型和摹本这两个概念来说明并探讨艺术的本体价值。在他看来，"摹本的本质就在于它除去了模拟原型外，不再有任何其他的任务。因此，它的合适性标准就是人们在摹本上认出原型。这就意味着，摹本的规定性就是扬弃自身的自为存在，并且完全服务于中介所摹绘的东西"①。然而，具备"复数性"特质的版画艺术，其画面并非仅是对"版"的摹本，在版画创作过程为获得"复数"的转印环节中，其印刷介质的色彩、厚薄，压力的轻重，承载物的质地等因素都在"复数"的过程中影响着画面最终的呈现。不仅如此，"复数性"既作为版画所持有的特性也成为一种版画独特的语言形态。例如，中国早期佛教经咒版画中重复

① [德] 汉斯·格奥尔格·伽达默尔：《真理与方法》（上卷），洪汉鼎译，上海译文出版社 2004 年版，第 181 页。

排列的图形以及西方现代艺术中安迪·沃霍尔运用丝网版画的复数手段，排列与并置来自消费社会的典型图像等。

（五）程序性

不同的绘画艺术门类拥有着各自的绘画程序，"绘、制、印"为一般意义上的版画制作步骤。在版画制作过程中，一个环节指向下一个环节，一个步骤引领下一个步骤。各个版画种类在制作媒介、材料与技术上都有着自身的"规定性动作"，无论使用哪一类版种进行创作都必然受到它固有技术方式的限制。程序性的技术过程造就了版画的自身限制，同时成就了它独特的语言方式。

在传统的版画制作方式中，制版与印刷的环节通常为还原"绘稿"，制作环节的推进为的是达到对"绘稿"的复现目的。然而在艺术家手中的版画制作步骤中，一部分仍然以达到对"绘稿"的复制为目的，但一些具备探索与实验精神的创作者的介入，让规范化的程序性过程成为一个动态的实验过程。制版与印刷环节被赋予了独特的审美价值与意义。制版过程不仅是对绘稿的模仿，更成为刀、笔、版材凸显自身特性的契机。印刷的目的不仅为获得复数，更成为创作者通过"转印"的过程，借由承印物的质地、印刷压力的大小、油墨的厚薄等因素，一并作用于实践的方式。版画创作过程中每一步骤的展开都成为创作者对作品创作理念以及画面整体进行呈现的途径。

二 概念的延展

"概念"是人类思维体系中最基础的构筑单位，是人类对自我认知意识的一种表达方式。"概念"被理解为是人类在对事物认知的过程中从感性层面上升到理性层面的认识，并把所感知事物本质的共同特点抽象出来加以概括的结果。

版画不同于其他自诞生起就拥有较为明确语义内涵的绘画门类，其制作技术、形态特征、制作者的身份，以及属性不断发展与衍变的历史进程造就了版画难以拥有一个恒定的概念与意义。"版画"一词

的"能指"在社会历史的变迁过程中差异不大，但其"所指"却让"传统"视角感到错愕。在索绪尔的论述中，"共时语言学研究同一个集体意识感觉到的各项同时存在并构成系统要素间的逻辑关系和心理关系"，"历时语言学，相反地，研究各项不是同一个集体意识所感觉到的相连续要素间的关系，这些要素一个代替一个，彼此间不构成系统"①。将版画概念放置在"共时语言学"范畴内时，其概念特性是能够被一种"集体意识"所感受与认可的系统。而处在历史进程中的版画，不同人群在不同时期对版画概念的认识则处在了"历时语言学"的范畴中。原有系统的断裂，使得对版画概念的定义在当下成为一种难以规约其"所指"的"能指"。

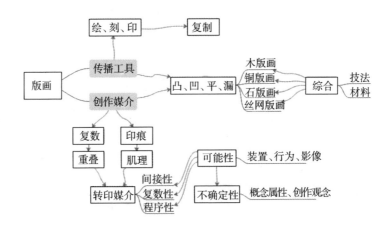

图1-12 版画概念导图（自制）

正如文学、哲学、科技等众多学科门类一样，艺术也同样是反映时代面貌的侧影。在历史的进程中，每一种哲学或社会思潮的涌现、每一项新技术的出现都牵动着其他学科的发展态势。现当代艺术的产生与发展和同时期发生的哲学思潮以及社会现象密不可分，这些因素同样影响着版画概念的定义及对其本质属性的认知。

莫里斯·魏兹（Morris Weitz）在他"开放概念论证"中曾阐释

① ［瑞士］费尔迪南·德·索绪尔：《普通语言学教程》，商务印书馆1980年版，第136页。

道："'艺术'本身是一个开放概念。新的条件（新个案）不断涌现，而且毫无疑问地会继续涌现；新的艺术形式、新的艺术运动会出现，这将需要那些感兴趣的人（通常是职业批评家）判断艺术这个概念是否应该得到扩张。"[1] 在他看来，艺术实践必须容纳持续变化、扩展或创新的可能性。而艺术概念必须有空间供艺术家进行新的尝试。在新事物诞生时，还需将其原有的概念及意义进行重新定义与梳理。自"版画概念"从对"版画"认知的构筑单位中出现并成立以来，它就必然地伴随着人类对其认知的进程而不断演变。在当代分析美学中，新维特根斯坦主义者认为："艺术不可能得到定义，因为它就是不能得到定义；我们不可能是用一个定义来把一些物件放在艺术这个概念之下。"[2] 版画在当下被作为艺术门类中的一种表现形式，但其发展的源头并不是因艺术家的创作目的而产生。在历史的演进过程中，版画由一种"传播工具"逐渐演变为一种"架上绘画门类"。其"技术方式"与"语言体系"在制作者的实践过程中不断积累与完善，逐渐规约出一套制作流程，并形成固定的行为范式。然而，"精良、高度完备的语言形式在美术史的长河中行走得太久，以至成为十分完备的语言体系，纯语言体系使得艺术很难找到继续发现的东西，它的封闭性只允许装填技术，而不是才智与价值，当代艺术中具有决定意义的不是语言的完善，而是它是否为当下文化和社会接纳"[3]。伴随着当代艺术中各个艺术门类创作方式与技法的多样化，以及各艺术门类之间边界的模糊化趋势，传统版画制作技术难以适应当下艺术创作观念的革新，这导致对版画概念的拓展与延伸成为必然趋势。在罗伯特·梅斯勒看来，如果"事物"是某种长期存在而固定不变的东西，那么世界并非是由具体的"事物"组成，而是由事件的生成与过程构成的。

① ［美］诺埃尔·卡罗尔：《艺术哲学——当代分析美学导论》，王祖哲、曲陆石译，南京大学出版社 2015 年版，第 245 页。

② ［美］诺埃尔·卡罗尔：《艺术哲学——当代分析美学导论》，王祖哲、曲陆石译，南京大学出版社 2015 年版，第 245 页。

③ 吕澎：《中国当代美术史 1990—1999》，湖南美术出版社 2000 年版，第 149 页。

艺术的概念伴随着文明的进程与人类认识的发展不断更迭。在特定的时代背景下，艺术有特定的功能，并承载着与其相对应的社会效应。在当下多元文化与艺术思潮交锋的时代背景之下，艺术的外在形态多元且混杂，传统美术（The Fine Arts）的定义与分类已失效，呈现出形式多样的视觉艺术。行为、影像、装置、观念艺术等多种非架上艺术创作方式拓展了人类对艺术认知的局限，杂糅多样的创作手法模糊了传统艺术的界限。这是因为"我们的世界和生命都是动态的、相互关联的过程"①。

拥有实用价值的版画制作技术在中西方版画发展初期就已奠定了其社会功用。作为复制工具的版画制作方式一度是版画的传统，而如今进入架上艺术创作领域中的作为绘画门类的版画创作方式也逐渐成为它的"传统"。对现有意义的打破与延展，是自现代艺术以来艺术家不断探索的方向。对版画概念的延伸路径，似乎是艺术家以版画作为媒介，从"传统"中出走的方式。在此情境中，版画从基于材料、制作过程的艺术创作方式转向基于观念的艺术实践中来。

版画制作过程中的每一个步骤都是"现成"的，它并不是现成的物品，而是长期以来被建构的既定行为范式。"绘、刻、印"各个环节在作为版画技术步骤的同时也成为凸显版画概念的地方。然而当这些步骤被以"现成品"的方式理解时，则引发了创作者对版画新的认识以及对其创作方式的新想象。以德里达为首的解构主义者试图打破现有的单元化秩序与个人意识上的秩序。例如，创作习惯、接受习惯、思维习惯和人内心中较抽象的文化底蕴积淀所形成的无意识的民族性格。以打破秩序的方式来创造更为合理的秩序，是解构主义者们的信条，这种反叛旧有秩序以及努力生成新秩序的精神在现当代艺术发展中鼓励着艺术家们对艺术进行新的判断，并促使他们不断尝试新的创作路径。解构主义者认为，即使承认世界上没有真理，也并不妨碍每

① ［美］罗伯特·梅斯勒：《过程—关系哲学——浅释怀特海》，周邦宪译，贵州人民出版社 2009 年版，第 6 页。

个人按照自己的阐释方式确定自己的理想。这种"解构"的观念在当代艺术家创作思想的形成过程中起到重要的作用，并在一定程度上左右了艺术家创作时的审美判断及价值取向，这些信条也同样为"版画概念"的发展谋求路径。同时，解构主义者认为传统是无法摧毁的，后人应该不断地转换新的视角去解读。由此，在对"版画概念"进行创作延展的道路中，解构主义的观念支撑着创作者对版画每一个特殊属性（如：凸、凹、平、漏、痕迹、间接性、复数性、程序性等）进行重新认知与再定义。这使得在近50年间的版画发展过程中，当"版画"成为一种思维方式介入艺术创作时，版画本质的概念与属性成为创作者进行表达的路径与契机。呈现出观念化倾向的版画概念使"版画"不只停留在原有的技术范畴中，而成为一种引导创作者进行艺术创作时候的思考方式。

当下的版画艺术融合了开放、包容、边界模糊等特质，在充满"内在—不确定性"①的后现代艺术语境之后，创作者借由版画概念创作出了大量的观念艺术作品，并投射出其概念延展的可能路径。在版画概念不断延展的过程中，"版画"一词"所指"的创作方式、作品形态、使用媒介与其传统的"能指"概念、属性愈发地难以被归纳在同一语境之中。

第三节　版画艺术"过程性"的维度

版画艺术"过程性"作为对版画过程的抽象性概括，处在充满可能性的未知路途中。其中包含着一代代版画制作者在流变的艺术发展过程中所不断约定的规则，同时存在那些持有实验精神的艺术家以自身的创作形式所阐述的被解构的版画概念。

版画艺术的"过程性"拥有两个维度，一个处在历史进程中，另

① "在不确定性的另一面即是内在性。内在性特别明显地表现在艺术中。"参见［美］伊哈布·哈桑《后现代转向——后现代理论与文化论文集》，刘象愚译，上海人民出版社2015年版，第152页。

一个则是处在特定时空场域内的具体创作过程。前一个是"线性"的历史时间，后一个是具有"此在"意味的具体创作时间。线性时间中的版画过程以一种连续发生的历史事件为线索，作为观察版画艺术"过程性"的横向坐标。而具体的创作过程则是在横向坐标的基础上，由创作者自身经验的累积所构筑的纵向高度。"历史过程"与"创作过程"共同编织出版画艺术过程性所承载的文化内涵与精神所指。版画在两个维度的交织进程中，共同绽放出其"过程性"的内涵与外延。

一　线性时间中的版画过程

每一个艺术门类的发展过程都夹杂着这一艺术门类自身的语言以及它与社会的关系，而各个艺术门类之间所互相不可替代的语言形态规约出了它们之间的界限。伽达默尔将对事物的理解活动看作一种"视域的融合"（fusion of horizons）：理解者或者解释者的任务就是扩大自己的视域，使之与其他的视域交融。[①] 在他看来，对事物意义的把握无法一劳永逸地通过论断的方式进行归纳，而是始终处在对变化中的当下进行理解、丰富与发展。对事物本质的理解，是在历史的客观与当下的主观理解交融中不断建立的，实质上是一场正在进行的历史事件。

版画自诞生以来，社会属性在历史发展过程中不断地发生着变化。在线性的历史时间中，版画天生所具备的复制功能，让它以实用工具的身份长期作用于大众文化传播。以复制与传播工具为发端的版画，拥有着明确的产生原因与实用目的。"复制与传播"功能是它参与人类文明进程的重要原因。在这一阶段，版画制作者不断沿袭并更迭的制作方法让版画制作技术在一代代制作者的耕耘中逐步完善并成熟。然而正因为版画所呈现出的独特语言形态，使得它初始的社会功能被新的传播媒介替代后进入了艺术的范畴。版画在成为创作者

① 参见戴宇辰《从视角主义到视差主义——论齐泽克的文本解读原则》，《文学评论》2020年第3期。

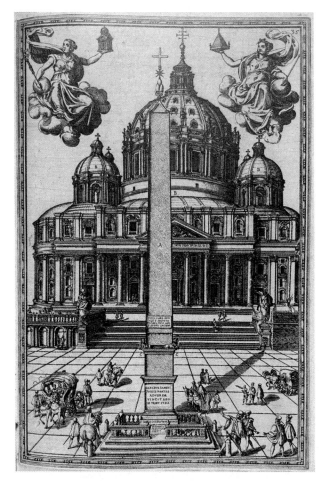

图 1 – 13 《梵蒂冈方尖碑》

[意] 多梅尼科·丰塔纳 1590 年

表达创作理念媒介的同时，"版画"一词也处在了被重新理解与诠释的过程中。

在不断变换的历史境遇下，版画初始的目的于当下已然消散。版画概念的延展使得作为架上绘画方式的所指与作为创作概念的能指难以全然对应。版画所显露出的让传统观念错愕的形态样貌，反映出艺术家以版画的方式向传统观念进行挑战的行为与思考。在版画发展过程中，凸、凹、平、漏，间接性、复数性、程序性，这些被蕴藏在版

画发展过程中被不断累加的特性，共同构成了人们对它认知的方式并逐渐成为版画的独特概念。这些概念在一个个版画创作者经验的积累与交织过程中，持续地构筑着版画的外在形态与内在属性。哈罗德·伊尼斯的媒介偏向理论认为不同的媒介有着关于时间或空间上的不同偏向。例如，便于携带与运输的质地轻盈的纸张，更适合在空间上传播，因此具有空间偏向。而如石碑、钟鼎等坚硬笨重不便于运输的媒介，由于能够长期保持不朽的质地，因此具有时间偏向。媒介自身的物质特性决定了它处理信息的方式，也预设了它所具有的不同传播偏向。"版画"正是由于质地轻盈、便于携带的特性，因而具有空间偏向的特性。"空间偏向"的特性导致了版画不同于一般绘画门类所拥有的"唯一性"，并使得它伴随着印刷术的发展在机械复制时代之前成为一种广泛流传的"图像传播媒介"。随着机械复制时代的进程，新型印刷科技对旧有手工印刷行业的扬弃，以及"创作版画"概念的出现，版画的社会功能发生了巨大的变化。同时因为版画制作方式与媒介的特殊属性为绘画语言带来的可能性显现，使得被从"生活实用品"范畴中驱逐出去的版画这一图像制作技术从实用工具转变为创作媒介，进而成为独立的艺术创作门类。

　　米盖尔·杜夫海纳[①]在《美学与哲学》第一卷中分析了"审美对象"与"技术对象"的区别，他认为审美对象是一心一意地专注于美的艺术品，它触发审美知觉，并在审美知觉的过程中被完成、被认可，否则，作品不过是一个普通物品。在对技术对象进行分析时，他指出技术对象在它的制造和使用中更严格地服从功能性的需要，它的美是额外附加上去的，是经过对功能性的考虑而存有的。按照这种分类，似乎处在"创作"范畴内的版画属于"审美对象"，被归于"复制"范畴内的版画则属于"技术对象"。然而，在线性的版画历史发展过程中，"审美对象"与"技术对象"却存在着相互转换的可能。当

　　① 米盖尔·杜夫海纳（Mikel Dufrelnne，1912—1995），法国美学家，现象学美学的主要代表之一。

"技术对象"丧失它原有的生机、失去既定的用途并脱离自身的环境时，它转变为审美对象。就如将远古时期的生活日用品放入博物馆时所展现的一般。那些早年作用于传播工具的"复制版画"，在褪去了实用功能后被赋予了审美意义。这不只因为技术对象与审美对象在转换的过程中否定着自身，同时由于制作者与观者本身的主观意念与能动作用，影响着他们面对对象时的认知与判断。

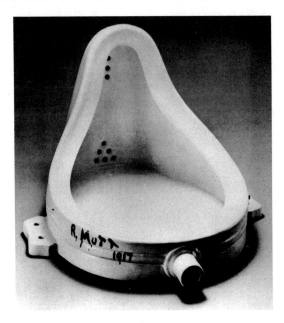

图1-14 《泉》

[法] 马塞尔·杜尚 1917年

艺术诞生之初便具有其历史性，"历史性的艺术是对作品中的真理的创作性保藏。……这不光是说：艺术拥有外在意义上的历史，它在时代的变迁中与其他许多事物一起出现，同时变化、消失，给历史学提供变化多端的景象。真正说来，艺术为历史建基。"① 在线性的历史时间中，时代潮流的转向、制作者生活境遇的迁徙、技术

① 孔国桥：《"在场"的印刷——历史视域下的版画与艺术》，中国美术学院出版社2008年版，第159页。

的进步与政治文化的影响等种种因素，共同构成了"版画"在不同历史境遇中的形态样貌。因为艺术的存在与发展总是被社会情景以不同的方式决定和影响着，于是艺术的意义就必须建立在历史的意义之上。

在版画历史时间的发展过程中，社会功能的转变、创作者身份的嬗变，以及技术的演进、概念的延伸，共同构筑了历史进程中的版画形态。由于版画所包含的媒材丰富性、语言形态的多样性，使得在进入艺术概念愈发模糊的现当代艺术语境时，版画艺术展现出了更多的可能。当历史的车轮迈入后现代主义之后，作为拥有独立价值的"版画艺术"在语义不断被解构的当下，再一次面临着被重新考量的命运。作为客观的存在之物，"版画"的内涵与外延在不断被建构、延展、解构乃至消解的过程中持续变化着。"重要的不是版画"而是运用版画这一媒介所实现的艺术理念，已然成为部分艺术家对当下版画的判断。此时的"版画"既是一种绘画艺术门类，其概念也成为艺术家面对艺术创作时候的思考路径。因为"人若不从表象思维退步抽身，就没有物的到来，而只有对象与人面面相觑。究竟何者为物？——'唯连环出自世界的，才一朝成其为物。'"① 为身处历史进程中不断变化的事物下定义是"危险"的，"版画"这一名词所指向之"物"，在历史的时空变幻中不断地演进与更迭。其变化的过程一方面显现出"版画"在历史进程中所起到的独特作用；另一方面彰显出版画自身属性与内在规律在应对历史变迁时的潜能。

汉斯·贝尔廷曾在《现代主义之后的艺术史》中向人们预言，艺术史已终结。然而他表明的"终结"并非是说艺术或者美术学已经走到了尽头，而是指以传统的方式对艺术和艺术史所进行的思考的终结。因为在西方文化中，"终结并不意味着末世，'终结'一词的旧意原为'揭露'或者'除去面纱'"②。因此，"终结"还蕴含了'变迁'的意

① 陈嘉映：《走出唯一真理观》，上海文艺出版社 2020 年版，第 102 页。
② ［德］汉斯·贝尔廷：《现代主义之后的艺术史》，苏伟译，卢迎华、苏伟评注，金城出版社 2013 年版，第 17 页。

味。这使得现代主义与后现代主义之后艺术思潮的涌现并未瓦解版画所固有的概念与意义，机械复制时代的到来也并没有让拥有复制功能的版画"终结"，而是在让它不断发展的进程中面向着无法被把握的未来。因为在历史时间的进程中，"一切都是一个过程，它要么意味着进展，要么意味着衰退。就历史性时间是被定向了的而言，它释放出一种意蕴。时间线路有一种特定的行进方向，一种句法"①。这特定的行进方式与句法所凸显的一个个版画概念的分支与载体，各自成为一件件作品的起点。每一个单独的部件都各自成为得以被延伸的版画概念，并在艺术家的创作中散发着可能。

二 制作程序中的版画过程

当下我们所认知的版画及版画技术并非版画天生所具备的表现方式，而是在人类不断的发展中，版画制作者根据长时间的实践过程，不断累积经验并总结后得来的。制作程序中的版画过程构筑着版画艺术"过程性"的另一个维度，并以制作者具体的实践经验展开，说明版画过程中的可能性。

在怀特海的哲学思想中，过程性和关系性是他过程哲学的两大核心特征，其中强调"一个现实存在是如何生成的，构成了这个现实存在是什么；因而现实存在的这两种描述方式并不是互不相干的。现实存在的'存在'是由其'生成'所构成的"②。对"生成"过程的思考将关涉如何生成，以及生成过程中所涉及的事物之间的关系。因为"任何现实存在从本体论上说都不能脱离具体的生成过程和内在关联"③。参与版画制作各个环节的质料与人同时进入制作程序中的版画过程里，并且由于不同版画制作者所形成的关系网络而构筑成

① ［德］汉斯·贝尔廷：《现代主义之后的艺术史》，苏伟译，卢迎华、苏伟评注，金城出版社 2013 年版，第 30 页。

② ［英］阿弗烈·诺夫·怀特海：《过程与实在》，杨富斌译，中国人民大学出版社 2013 年版，第 29 页。

③ ［美］杰伊·麦克丹尼尔：《怀特海过程哲学研究》，杨富斌译，中国人民大学出版社 2018 年版，第 88 页。

为形态各异的版画面貌。例如，在国内所形成的各类版画场域①中呈现出的作品形态差异，其中不仅包含传统民间版画工坊、学院版画、画院版画，并且包含近年兴起的各类社会版画机构，这其中有各具特色的私人版画工作室，也有由企业和国家赞助的大型版画基地。正是由于场域结构与价值取向的不同，使得不同场域内的版画制作者对版画技术与艺术的理解有所差异，它们在既各自独立又相互影响的作用下，共同推进着版画艺术的发展。"桃花坞""杨柳青""朱仙镇""杨家埠""十竹斋"等传统版画工坊，在中国版画传统技艺的传承方面一直起到不可替代的作用，并于当下进行着新的探索，尝试借用传统工艺衔接当代审美与思想。画院专业版画家在注重学术与技术高度的同时，承担了对国家意识形态的推进工作。由画院、美术馆承办的许多"公教活动"使画院群体与社会及公众产生了更多的密切联系。学院版画一直处于学术的高墙内，进行艺术教育，并注重学术性及专业性。同时社会各类新兴版画机构在版画场域中也扮演着独特的角色，例如，当前由企业及政府投入建成的大型版画基地，如"观澜国际版画基地""天津 YAC"等，这些版画基地拥有专业的版画工作室及技师团队，搭建了具有全球视野的国际版画交流平台。艺术家个人版画工作室带有强烈的个人色彩，同样包含一定社会性质。"上海半岛版画工作室""杭州都市版画公社"等，努力推进着版画与大众之间的关系。"文奇手艺"注重版画展览的推广，并搭建青年版画家的线上交易平台。"逸场版画空间"，着眼于版画研修班及版画教育产业。"滚动版画"及"印物所"利用版画手段与艺术家合作，创作各类版

① "场域"是起源于 19 世纪中叶的物理学概念，现在也运用在社会学对相应问题的解释上。场域是一种具有相对独立性的社会空间，指在特定环境下受空间、行为、心理所导致的区域效应。场域是以各种社会关系联结起来的表现形式多样的社会场合，有社会行动者、团体机构、制度和规则等因素。人的每一个行动均被行动所发生的场域所影响，因而场域并非单指物理环境，也包括他人的行为以及与此相连的许多因素。布迪厄认为场域是一个关系性范畴，他指出："根据场域概念进行思考就是从关系的角度进行思考。""从分析的角度来看，一个场域可以被定义为在各种位置之间存在的客观关系的一个网络，或一个构型。"参见［法］布迪厄、［美］华康德《实践与反思——反思社会学导引》，李猛等译，中央编译出版社 1998 年版，第 134—145 页。

画作品及艺术衍生品。"香蕉鱼书店"与"梦厂"的切入点则为版画
与艺术家书。

这些独立的版画场域与创作者，在运用已有的技术方式面对新时
代语境下的版画创作时，其制作经验如"块茎"① 一般地在每一个具
体的创作过程中生长起来，并最终汇集成为版画内涵与外延的整体形
态。对"块茎"的理解就像是一种对概念的"再创造"与"再展开"。
历史进程中的版画发展处在线性的时间当中，而由具体的版画创作过
程而汇集的版画整体形态，却是由一个个独立的个体，在发挥着自身
能动性的实践过程中逐渐构筑而成。作为"独立个体"的版画创作者
并非仅仅指向"个人"，也同时指向那些拥有相似境遇与思维模式的
创作群体。不同的"群体"与"个人"，通过他们各自的具体实践与
思考共同构筑了"版画"这一艺术门类的整体形态。同时，这一整体
面貌并不是单一的图景，而是在不断流变的时间与空间中呈现出的整
体态势。

版画制作过程中的每一步都取决于此版种既定的制作程序与技术，
取决于所使用的媒材与工具，更包括制作过程中"版"的状态，如它
所处温度与湿度的环境等。这使得制作者难以精准地设定印刷完成之
前"版"的可能。而同时版画制作环节中"绘稿""制版""印刷"
等步骤是完成版画制作的必经之路，间接性的制作过程更使得版画创
作过程被充斥着不确定性的偶然因素，以至于版画制作过程成为一种
带有创作者与质料本身倾向的动态过程。创作过程中的每一步骤在进
入下一个环节时，可能性与不确定性朝着制作者打开，创作者与
"版"都处在了对"悬而未决"的事件进行捕捉的过程当中。每一位

① "块茎"是德勒兹在《千高原》中所提出的一种思维模式，作为一种后结构主义的非理
性认识论，这种思维模式呈现出一种去中心化、非统一、非层级、平面铺开的形态。"块茎"
（rhizome）原意为植物学术语，指以借由根须相互联系的独立块茎，其主要特点是在块茎内部有
发达的组织结构，可以贮藏养分，表面则布满许多芽眼，能够生长出不定根与芽枝，具有自繁殖
能力。它"即无开端，也无终结，只有中间状态，它从中生长，又蔓延开去"。参见［英］戴米
安·萨顿、大卫·马丁·琼斯《德勒兹眼中的艺术》，林何译，重庆大学出版社 2016 年版，第
20 页。

制作者本身的行为习惯与审美偏好在具体的制作过程中会或多或少地在原有的技术结构中生发挥个人的能动作用。就如德勒兹所认为的那样，"一部作品最重要的并非其隐含的真理，而是人们利用他产出的结果"①。处在具体创作时间内的版画创作过程，是沉浸在创作期间的创作者不断积累制作经验的过程。那是因为"经验既包括有关记忆的经验、有关期待某种未来的经验，也包括有关实现这种未来的意志的经验。……因为我们的生命所具有的特征，就是存在于现在、过去和未来之间的关系"②。

在版画制作过程中，由创作者经验叠加对技术进行推进的同时，技术本身也对创作者进行着塑造，并在由制作者与质料本身的相互牵引与博弈的过程中持续推进着。版画印刷环节所导致的"镜像"画面，反映出创作者借用"版"对于"真实"世界进行印证的逻辑。自然的秩序在创作者心中的显现与版画画面的反像所呈现的差别，被以版画具体的制作过程所调和，"过程"由此成为一种更接近本质的存在。

"过程性"，即如过程一词所指向的那样处在流变当中，难以拥有绝对的定义，它的概念必然以开放的态势显现。它背离既定的原因和目的，不断尝试打破原有的界限，处在持续变幻的情境中，并充满着可能。"经验包含着宽广的时间区域，与点状的无时间性的体验相对，经验是极具富于时间性的，认知也正如经验那样富于时间性。认知不仅从过去，也从将来抽取它的力量。"③ 当我们运用这样一种时间视域，才逐渐将认识浓缩成认知，并从历史的流变过程与制作者交织的经验中共同塑造着对版画艺术"过程性"的理解。

① 参见［英］戴米安·萨顿、大卫·马丁·琼斯《德勒兹眼中的艺术》，林何译，重庆大学出版社 2016 年版，第 34 页。

② ［德］威廉·狄尔泰：《历史中的意义》，艾彦译，译林出版社 2011 年版，第 40 页。

③ ［德］韩炳哲：《时间的味道》，重庆大学出版社 2018 年版，第 16 页。

【图注】

图 1-1:《静物、死鸟、水果和蔬菜》,［西班牙］胡安桑·切斯·科坦,1602 年。

他画出了现存于西班牙的第一幅静物画。科坦的作品细致入微地表现着被描绘的客体。其作品领先于他们的时代,展示出一种特别的现实主义。在他的作品中,由于对细节的描绘,使得他的一些作品看起来几乎是逼真的。作品中对光与影的把控对于后人看待事物的新方式具有决定性意义。在大卫·霍克尼的专著《隐秘的知识》中,引用了胡安桑·切斯·科坦的作品,并推测科坦在创作过程中运用了具有投射作用的光学仪器。

图 1-2:《一把椅子和三把椅子》,［美］约瑟夫·科苏斯,1967 年。

此件作品是由一把真实的椅子、这把椅子的照片,以及从字典中摘录下的对椅子这一词语的定义,三部分构成。直白地对现实物品、复制物品以及物品所蕴含的内在信息进行表达,反映出对同一件物品信息、观念和意蕴重新审视。在约瑟夫看来,艺术品之所以是艺术品并非是由它的材料所构成,而是在于其对材料和描述对象的认知方式。作为实物的椅子可以被图像或文字的方式表达,但最终通向一个概念——观念的椅子。此件作品是对柏拉图对与艺术判断的反思,也类似于一种杜尚式的观念表达——一切事物的"原真性"。这把椅子在语言表述和仿真都不是实物本体。照片象征着人头脑中的形象思维,文字解释象征着人的语言逻辑思维,但是,这两者相对于在场的椅子的实体都是片面的、不真实的、充满误解的。在他看来,"所谓现代艺术似乎都是关于形态的……当杜尚的'现成品'出现,艺术的焦点就从形式转变到说明的内容上。这意味着艺术的本质,从形态问题转变为功能问题。这个转变,从外表到'观念',就是当代艺术的开始,也是观念艺术的开始。自杜尚之后的所有艺术形态都是观念的,因为艺术只在观念上存在"。

图 1-3:《这不是一只烟斗》,［比利时］马格利特,1929 年。

马格利特在画布上仔细地描绘了一只烟斗的形象,然后郑重地写道:"这不是一只烟斗。"这幅画的奇特之处在于形象与文字内容之间的"矛盾",并显现出虚无主义的观念。他在作品中以文字的方式解构了自己所描绘的图形。将图形文原有的功能偷梁换柱,借此打乱了语言和形象的传统关系。福柯对此的阐述为:"马格里特的这幅画竭尽所能为形象和语言重设共同场地,但是本应作为图文联系点的烟斗飞走了,于是共同场所消失了。"这也是现代艺术的一个特点,艺术家以另一种视角发起了对真实世界的讨论。作为符号,字母可以确定词语;作为线条,它可以勾画物体的形象。作品试图游戏般地消除文明中最古老的对立;展示与命名,绘制与言说,重现与表达,模仿与意指,观看与阅读。

图 1-4：《7000 棵橡树》，［德］约瑟夫·博伊斯，1981 年。

1981 年，博伊斯在第七届"卡塞尔文献展"开幕式上，种下"7000 棵橡树"计划的第一棵树。他在弗里德利卡农场美术馆前放了 7000 个花岗石砖，并在其中一个石砖旁种下了第一棵橡树。这个象征性的举动只是个开始，之后有许多追随者重复相同的动作，最后一棵树则一直到艺术家死后，才挨着第一棵树的旁边种下。"给卡塞尔的 7000 棵橡树"这个计划，包括 7000 次反复的创始动作，让人和其所处的地点因此联结，透过栽植一棵树和一个花岗石砖的象征性举动，让这个场所和周遭的环境区隔开来。被选中的是橡树，因为它经常被用来代表日耳曼人的灵魂。这 7000 棵橡树也因此代表相当稠密的一个群体。假如人等同于树，聚集大量人的城市就是一片森林。根据博伊斯的阐述，这个计划是一个"对于所有摧残生活和自然的力量发出警告的行动"，而透过这个口号，他的作品成为哲学的实践，强调人与自然的深层关系，以及每个个体必须身体力行，以超越那些远离自然的力量。

图 1-9：射猎画像石拓片，东汉原画像石于河南禹县出土

拓片是对汉画像石痕迹的还原，版画则是对版面痕迹的呈现。

图 1-10：朱色千佛图卷，捺印，五代敦煌归义军时期（848—1001 年）刊印。

图 1-11：*Pinkon Yellow*，［美］安迪·沃霍尔，1966 年。

千佛图，运用同一个佛像母版进行重复捺印所致。而 *Pinkon Yellow* 中也存在对同一图像元素的重复使用。这种重复并非为作品的复数，而成为视觉图像的一种呈现方式。

图 1-12：版画概念导图（自制）。

此图将版画概念以思维导图的形式呈现，标识处作为复制工具于创作媒介的版画，其可延展的方向与路径何为。

图 1-13：《梵蒂冈方尖碑》，［意］多梅尼科·丰塔纳，1590 年。

1590 年，丰塔纳（domenico fontana，1543—1607）在罗马出版了一本工程学专著《论教宗四斯图斯五世时期的梵蒂冈方尖碑搬运工程及其他建设》，他将对圣彼得堡广场的观察以版画形式收入书中。并且由于当时罗马城市的兴起，印有罗马城内标志性建筑的版画成为人们广泛收藏的纪念品。图片参见王健安《世界剧场——16—18 世纪版画中的罗马城》，台北市秀威资讯科技股份有限公司 2019 年版。

图 1-14：《泉》，［法］马塞尔·杜尚，1917 年。

杜尚借由这件作品对艺术的本质进行追问。自他将小便池放入博物馆的那一刻起，对艺术边界的原有限定被打破。这件"非人为"的、由流水线生产的工业产品以艺术的名义给当时的艺术界带来当头棒喝。曾有评论家试图挽回"美的形式"对

艺术的作用，努力用华丽的辞藻去描绘这件小便池拥有"光润洁白的颜色与优美华丽的线条"，但这一切都只是徒劳。更多艺术史学家们在对《泉》这件作品进行评论时，认为《泉》作为现成品艺术的先驱，扩大了艺术的边界，是对传统以"技术"支撑的艺术的挑战。但乔纳斯·斯坦普从对杜尚在小便池上的签名"R. Mutt"及"1917"（此签名来自生产这个器皿的水暖制造商，J. L. Mvtt）的追问指向了另一个20世纪70年代对艺术展开的问题，即艺术体制批判。追问究竟什么是艺术品？从杜尚开启的维度来看，如果艺术品是艺术家个人化武断的宣称，那么什么又是艺术家呢？如果拥有话语权就可以让任何事物成为艺术，如果仅仅通过艺术家之手在任何物品上面签字就可以让它成为艺术品，那就没有什么是真正的艺术品了。

第二章 "身份"的演化与多重性

　　韩炳哲在《时间的味道》中写道："时间是一个变迁，一个过程，一个发展。现时在其自身中并没有什么实体。它只是一个过渡点。没有什么东西实存。一切都在形成着。一切都在改变着……运动和变更并不造成任何无序，而是造就另外的或说新的秩序。时间的意蕴发轫于未来。以未来为取向就制造出一个向前的时间吸引力。"① 不同时代与不同社会背景之下人们对"艺术"概念的认识方式影响并改变着"艺术"的范畴。将版画纳入"艺术"范畴的过程并非一蹴而就。与油画、国画、雕塑这些盛极一时的美术形式一样，版画的功能在本质上也是实现人类视觉表现的媒介。而不同之处在于，伴随着印刷技术发生与发展的版画，由于其对印刷行业的依附，在 20 世纪前中西方发展过程中地位一直低于其他艺术形式，不被认为是独立的艺术门类。这一图像制作方式在历史流变的行进过程中，连同着时代、人文与科技的发展，以及它自身的本质属性与潜在可能性，在时代的推动下，版画社会功能、制作者的身份，以及技术方式都在不断地发生着转变。

　　"身份"一词一般意指人的出身和社会地位。身份作为一种意识形态的符号，是人类文化精神的主要部分和重要的道德行为规范准则。身份所传达出的含义对人的作用是持续性的，这种持续作用影响着人们的认知方式，并在心理层面深处凝聚成为一种情结。然而"身份"

　　① ［德］韩炳哲：《时间的味道》，包向飞、徐基太译，重庆大学出版社 2018 年版，第 31 页。

一词在本书的写作中不仅被理解为"人"的"身份",更是作为客观物象的版画在时代变迁过程中被世人认识与理解的一种角度。在怀特海看来,一切现实存在之物都在时间流逝的历程中生成变化,从过去到当下,从当下到未来,在这个不可逆的过程中经历着成毁。版画这一图像制作方式,在线性的历史发展中,社会功能的转型、技术的拓展与创作者身份的嬗变共同构成了版画所经历的过程,表现出版画艺术"过程性"的流变特质。并且在版画种类与技术的发展中,不断被丰富的版画语言形态向我们揭示着版画可能性的同时,提示出版画与创作者之间相互关系的问题。

历史进程中的版画蕴含着版画艺术"过程性"中的线性时间维度。版画社会功能的演变在很大程度上决定了制作者的社会身份,而与此同时,版画的技术方式也伴随着版画社会功能和创作者身份的转变而不断拓展着,这使得由时代的变迁而不断变化的版画身份在历史过程中被赋予了极为丰富的空间。社会功能、制作者的身份,以及制作技术在相互影响与交织的情境下共同构筑着版画及版画概念的发展,在这当中,"身份"成为我们理解版画艺术的重要途径。

第一节 一种制图媒介的社会身份

"复制"与"创作"是制作者在版画制作中的两种不同价值取向,通常指向所期望达到的不同目的。"复制版画"用于对图像信息的复制与传播,具有明确的社会功能。"创作版画"处在艺术创作范畴中,服务于艺术家的创作理念是其存在的首要功能。在东西方版画历史发展过程中,无一例外地都显露出版画社会身份从复制工具到创作媒介的转变路径。

一 作为"传播工具"的版画

在印刷术发明之前,制作周期长且成本高昂的书籍仅被掌握在皇权贵族等少数人手中。印刷术的诞生改变了这一现象,印刷术让知识

的传播与普及变得相对容易，自诞生起便成为人类传播与保存知识的重要手段。古代版画所承载的社会功能基本是对图像的复制与传播，作为一种传播工具而存在。"版"作为最早的印刷媒介，从单纯的"版"转变为"版画"经历了历史的长期准备，它所要具备的前提是将"版"的制作为印刷的技术支持，廉价而坚韧的纸张为承印物，以及对图像和文字大量需求的社会基础。

中西方版画自发端起，都经历了从宗教到皇权、从精英阶层到民间大众的发展过程，复制与传播功能成为版画得以发展的首要因素。"木刻和版画出现之前，完全精确地复制细部却是难以把握的。雕版和印版首次使可复制的直观图像成为可能。"[1]

（一）始于宗教的版画

伴随着雕版印刷术的出现而诞生的版画，以作为复制与传播工具的角色进入历史进程。当我们研究中西方版画发展史时不难发现，最初的版画都与宗教有着密切的关联。宗教作为一种文化形态，在人类文明进程中一直发挥着重要的作用。东西方版画从发端到进入繁荣阶段，宗教都起了巨大的推动作用。在历代统治者的推崇之下，宗教在不同的环境文化中都占有重要的地位，同时也一度是人们认识自身和周围世界关系的一种重要途径。而在对宗教的传播过程中，除口授与文字的方式外，图像的传播起到了关键性的作用。

中国版画，"实肇自隋时，行于唐世，扩于五代，精于宋人。"[2] 1944年发现于四川成都唐墓的版画《梵文陀罗尼经咒图》（图2-1）与斯坦因在1900年发现于敦煌莫高窟的《金刚般若波罗蜜经》卷首画《祇树给孤独园》（图2-2）是两幅现今发现最早的中国版画，且都以佛教题材为内容。在佛教盛行的唐代，拥有极强复制功能的雕版印刷术恰好契合了佛教徒喜欢重复和翻制的心理，佛教徒们开始用雕版印刷的方式制作经卷扉画与独立悬挂的宣传品。自唐代开始，五代木刻画的

① ［美］爱森斯坦：《作为变革动因的印刷机：早期近代欧洲的传播与文化变革》，何道宽译，北京大学出版社2010年版，第31页。

② 孙毓修：《中国雕版源流考》，上海古籍出版社2008年版，第1页。

遗存也多是佛教题材，且数量远比唐代多。直至明代，对佛道书的绣梓①依然十分盛行。中国历代王朝统治者明白教化在移风易俗、稳固统治等方面的积极作用，承认教化的作用可以对人的价值观念进行改变。在历代帝王看来，佛典道书的意义不仅仅在于宗教，更是王朝施仁政、行教化的工具。作为复制与传播工具的雕版印刷术便成为宗教也是政治最有效的宣传工具。在此情境下，佛教的繁荣催生了雕版印刷业的发展，雕版木刻印刷术的出现也促进着佛教影响力的进一步扩大。

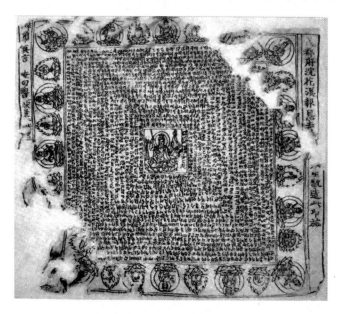

图 2-1 《梵文陀罗尼经咒图》

唐至德二年至大中四年（757—850 年）

在公元 6 世纪末，格雷戈里大教皇就曾提醒人们："文章对识字的人能起什么样的作用，绘画对文盲就能起什么样的作用。"② 天主教在

① 宋代书籍刊刻的名目很多，大致有二十种，如："雕""新雕""刊""新刊""开雕""开版""开造""雕造""镂版""锓版""锓梓""刻梓""刻木""刻版""镌木""绣梓""模刻""校刻""刊行""板行"。详见陈彬龢、查猛济《中国书史》，上海古籍出版社 2008 年版。

② ［英］贡布里希：《艺术发展史》，天津人民美术出版社 1991 年版，第 73 页。

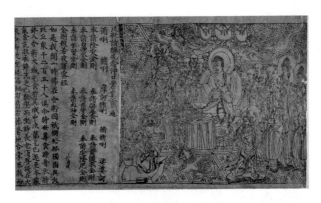

图2-2　《金刚般若波罗蜜经》卷首画《祇树给孤独园》
唐咸通九年（868）刊印

是当时欧洲人精神上重要的信仰与依托。为向人们宣扬教义，教会需要向信徒提供圣经、祈祷书、祭坛画等物资。在印刷术发明之前，长期依赖手抄、手绘方式制作的书籍经文，造价高昂且数量十分稀少。直至14世纪前后，雕版印刷术开始传入欧洲，这一方法使得制造宗教圣像的成本降低，在加快宗教传播速度的同时信众也随之增加。《普洛塔木版》（图2-3）是迄今为止在欧洲发现最早的木刻雕版，它于1898年在法国的"普洛塔家族"这一印刷世家中发现。据学者考证，它的刻制时期应该为1380年前后。在学者解读残留在版面上的内容痕迹时，可辨认出那是关于基督受刑的圣经故事。而另一幅著名的西方早期木版画《圣·克里斯多夫（St. Christoph）及耶稣像》（图2-4）则是迄今为止在西方发现有确切年代可考的最早木版画。这幅木版画描绘了化身孩童的基督，向每天在河边背负贫苦病弱者渡河的圣·克里斯多夫显圣的圣经故事。发现于德国南部的这张木版画下方刻有1423的明确纪年，并附有两行韵语，意思是：无论何时见圣像，均可免遭死亡灾。西方早期宗教版画与中国类似，也多以单页独立的画面而存在，主要用于满足信徒张贴的需要。信徒认为神明能够通过这些版画印刷品显圣，使他们远离火灾、匪徒、疾病以及死亡。在内容题材和印刷工艺上与中国唐代敦煌出土的雕印经咒和佛画造像很相似，

作用类似于我国民间为消灾、祈福、保平安而张贴的神马。而后，伴随着北欧文艺复兴思潮的萌发，激发了一般城市平民对文化的迫切需求，木刻雕版印刷在此情境下发展起来。基督受刑、基督背十字架、圣母或圣母子像等都成为木版画制作最常见的题材，此外还有圣徒像如圣·克利斯多夫、圣·伊拉斯谟等。

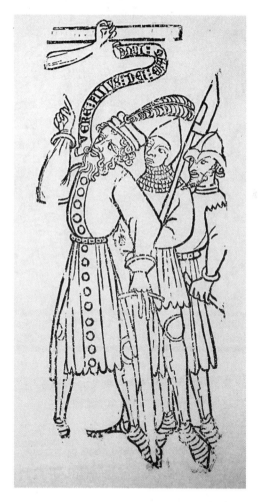

图2-3 《普洛塔木版》600mm×230mm

木版画 1380年 法国

分别出土于中西方的有着明确纪元的《祇树给孤独园》（868）与

图 2-4 《圣·克里斯多夫（St. Christoph）及耶稣像》289mm×206mm
木版画 1432 年 德国

《圣·克里斯多夫（St. Christoph）及耶稣像》（1423）这两张木版画，在历史的时空进程中相隔了近 500 年的时间，但它们都呈现出以宗教题材为内容的图像形态。就如卡特所认为"所有这种文艺的、语言和艺术活动，背后都有宗教的推动力量"[①]。

————————

①　［美］卡特：《中国印刷术的发明和它的西传》，吴泽炎译，商务印书馆 1991 年版，第120 页。

（二）作为书籍插图的版画

书籍插图并非在版画诞生之后才出现，在雕印技术尚未发展的时期，书籍插图都是依靠手绘或是辗转临摹而得。在版画制图的技术逐渐成熟后，版画插图才得以大规模地被使用，便于复制与传播的功能同样是版画被用于制作书籍插图时的首要原因。

图2-5 《经史证类备急本草》插图 刘甲刊本
南宋嘉定四年（1211年）

在中国唐、五代时期，为形象地表明佛经故事中的重要场面，表达主题意旨，版画已被作为插图出现在经卷中。王受之先生认为，在世界各个国家中，中国和埃及拥有最悠久的插图历史，如现存唐代的

佛经印张上就有相当精致的插图。直至宋代，人们对图文之间的关系已经认识得很清楚了，宋人郑樵说："见书不见图，闻其声不见其形；见图不见书，见其人不闻其语。后之学者，离图即书，尚辞务说，故人亦难为功……以图谱之学不传，则实学尽化为虚文以矣。"① 自宋代起，用雕版木刻画作为书籍插图的方式便一直沿袭了下来，经过宋、元、辽、金，至版画的鼎盛时期明代。明代版画出现了辉煌的成就，发展成为"无书不插图，无图不精工"的状态，书林竟有"无绣像不成装"的说法。直至万历年间，从四书五经到幼童读物、古本文选，即使图与书的内容完全没有关联，也几乎都要附插些木刻版画作为装饰。类似于千篇一律地表现"一色杏花红十里，状元归去马如飞"之类吉祥颂语的插图，成为每本书都可以用的封页。插图在这个时期，不仅仅作为文字的图解，有时更是为提高书本的视觉呈现效果，增进读者的兴趣而存在的装饰物。插图第一次和文本的关系脱离开来，独立于文本的雕印插图开始显露出端倪。另外，也存有一些将文本抽象为图像而制作的以图为主的刊印方式，像广受大众喜爱的《吴骚集》《吴骚合集》《乐府先春》等散曲集，这些插图善本都只是选取了某支曲子里的一两句妙语好词作为题材，这使雕印木刻的发展有了新的空间。在木刻家在将这些"妙语好辞"形象化的过程中，其主观的想象力与创造力拥有了更大的发挥空间，以至"明末高层次戏曲版画将图像的表现形式放置到与内容同等重要的地位，甚至超越后者"。②

西方书籍的出版在 1450 年古登堡发明金属活字印刷之前，主要靠手工抄写，那时的书籍插图也都依靠手绘完成。在雕印书籍出现之后，作为书籍插图的版画才随之而来。"现代西方的插图开始于 15 世纪，那是西方发明印刷术的时期。有了书，就有了插图。"③ 西方版画插图源于初期的宗教版画书，而从严格意义上说，西方早期的"木版书"

① 薛冰：《中国版本文化丛书——插图本》，江苏古籍出版社 2002 年版，第 20 页。
② 董捷：《版画及其创造者——明末湖州刻书与版画创作》，中国美术学院出版社 2015 年版，第 121 页。
③ 王受之：《插图是不是艺术?》，《光明日报》2003 年 1 月 23 日第 5 版。

图2-6 《会真六幻西厢》之第十四出"拷红"
吴兴闵伋刊彩色套印本 此本明崇祯十三年（1640年）

只是将零散的木刻宗教画编成册。而真正用版画的方式制作书籍插图则是要等到15世纪后半叶。当时意大利的威尼斯等城市，由于书籍出版业的繁荣带动了书籍插图业的兴旺，众多优秀画家参与其中，赋予了欧洲版画插图较高的艺术价值。例如，1486年在德国的美因兹曾出版过一本轰动一时的书《圣地记游》。教长伯雷顿·巴赫去到意大利圣地进行朝拜时撰写了此本游记，一位陪同的荷兰画家刘韦契为配合这本游记的内容创作了许多幅木刻插图，当中最大的一幅插图是《威尼斯全景》（图2-7），这张版画插图共有1.5米长，在当时是罕见的。虽然书中的插图多为描写教长朝圣途经的景象，是按照这本游记的要求所绘制的"命题作文"，但作为画家的刘韦契没有放过能够显示自身才能的机会。当人们拿到这本游记时，在还没有仔细阅读教长伯雷顿·巴赫所撰写的文字之前，插图便直观地映入观者的眼帘，原本作用于图释功能的版画插图，其重要地位被彰显出来。在那之后，

作为书籍插图的版画开始凸显出它独有的艺术价值。

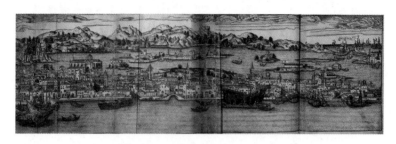

图 2 - 7　《威尼斯全景》木版印刷手工上色

［荷］刘韦契（**Erhardum Reüwich de Trajecto**）　1486 年

图 2 - 8　此为不同艺术家为波德莱尔诗集《恶之花》所创作的版画插图

从左至右依次为：［法］马蒂斯铜版画、［法］卢奥石版画、［法］勒·布雷东木版画、［法］雷东石版画

英国 18 世纪时出现的一位浪漫主义诗人，威廉·勃莱克①。他同时是一位出色的版画家，他在 1788—1794 年出版了一批名为"启蒙版画"的诗集。这些诗集全部由他自己创作写成，并进行版画插图的制作，从制版、印刷、上色到发行几乎由他独自完成。共出版了各类版画诗集十余种，如《天真与经验之歌》（图 2 - 9）、《亚美利加预言书》《欧罗巴预言书》《天国与地域结婚》等，其中还包含有《创世纪》《夜思》《弥尔顿》《圣经旧约》等极具代表性的版画插图。在他

① ［英］威廉·勃莱克（Willian Black，1757—1827），18 世纪英国浪漫主义的重要先驱，著名诗人、版画家。

图 2－9 《天真与经验之歌》铜版印刷 手工上色
［英］威廉·博勃莱克 1789 年

的作品中，对文本的写作不仅是用来阐释图像，图像也并非只用于图释原文，文本与图像之间都需要推测性的阅读，它们互作印证。1857年现代杂志发表了一篇题为《幻想的版画》的诗歌，作者是法国诗人夏尔·波德莱尔。这首被收入于诗集《恶之花》的诗歌是在他为英国画家莫提玛所作的名为《一匹灰白色马之死》（图 2－10）的铜版版画而写。有趣的是，《幻想的版画》是波德莱尔受到一幅版画作品的启发而写的诗，但在波德莱尔的诗集出版之后，相继又有许多

著名画家为他的诗集创作插图。例如，雷东、卢奥、夏加尔、勒·布雷东等著名艺术家都由于受到《恶之花》的启发而进行版画创作。由此可见，版画与文学之间的相互影响与密切关联。与此同时，这些因诗歌进行创作的版画插图也已经完全具备了独立艺术作品的价值与意义。

图 2 - 10　《一匹灰白马之死》铜版画
［英］莫提玛　19 世纪

中国木刻家独具匠心的经营与西方艺术家的参与，让插图版画从单纯的图释功能向艺术创作的方向偏移，为版画艺术的独立攒积着文化的积累与历史的沉淀。

（三）流传于民间的版画

在官方机构之外，民间自发形成的版画作坊也根据市场需求创作着不同品类的版画作品。诸如中国的纸牌、风俗画、年画等，西方的纸牌、免罪符，以及商业的石版招贴画、画报等。这些在民间自发生成并广泛流传的版画，为版画的发展带来了新的面貌与生机。

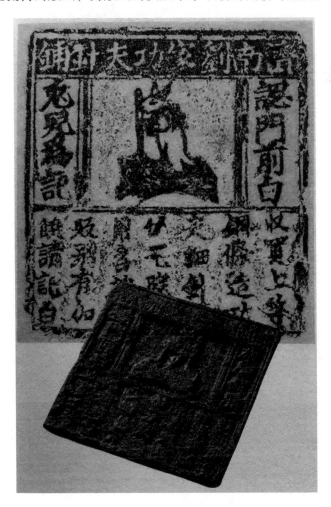

图 2 – 11 《济南刘家功夫针铺》 铜刻广告 宋

在中国，绝大部分流传于民间的早期版画主要是用于出售的一种商品。例如，用于游戏的纸牌，便于商家宣传的海报和张贴在家中祈

福、驱邪的年画等。它们分别作用于不同的生活领域，并且在市场不断扩大，竞争不断加剧的情境中精益求精。在宋、元雕版全盛的时期，受到两宋绘画发展的影响，类似于木版年画的作品也开始在民间流传，这些以门神、年画、神马、符箓的形式进入市民阶层，用以表达祈福、辟邪，并融入民间年俗节日的祭祀活动中。宋代与民间日用关系比较密切的还有作为支付凭据和汇兑方式的"交子""会子"和一些广告雕印，如济南刘家针铺的铜刻广告。这些用于商店广告性质的铜刻版画，使雕版的用途又增添了新的范围。还有用于日常生活的版画，如现藏于中国国家图书馆的宋江西刊本《欧阳文忠公集》中的一则插图"九射格"（图2-12），则是当时饮酒时盛行的一种游戏，用于增添饮酒的乐趣。

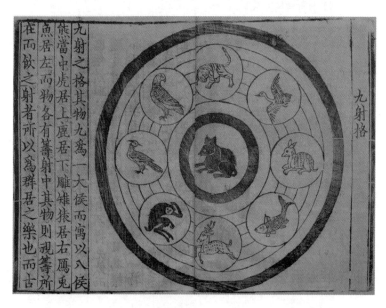

图2-12 《欧阳文忠公集》插图"九射格" 宋江西刊本

民间年画在制作工艺与图像形态的呈现方面于宋代已经成熟并趋于稳定。它在汲取民族文化精华，尊奉传统伦理道德的基础上，取材于世俗的社会生活，题材包罗万象，十分丰富，就像是一部民间的百科画典。它服务于平凡的民间大众，成为最贴近人们生活的绘画门类。

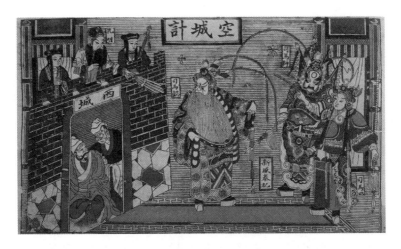

图 2 – 13 《空城计》山东平度年画 清末

从北宋至清末，全国各个年画产地所组合成的作品样貌有近两千多种。并且在民间版画的发展过程中，它愈发倾向于世俗的审美情趣，少了宗教的教化功能，逐渐发展成为可供欣赏的独立作品。

图 2 – 14 《暴食者》 石版画 21.4cm×30.5cm

[法] 奥诺雷·杜米埃 19 世纪

由版画的方式制作的纸牌也被广泛流传于民间。美国著名印刷史学家卡特在《中国印刷术的发明和它的西传》一书中指出："纸牌和骨牌无疑都起源于中国，这两种游戏都以骰子为背景，……由骰子过渡到纸牌与写本卷子过渡到印本书籍，是同时发生的。"① 自 15—16 世纪起，西方民间出现了许多根据社会风尚与人们喜好而创作的各类题材版画作品，如风俗画、讽刺画、招贴画等，于 17—18 世纪较为盛行。19 世纪中叶，工业革命在西方兴起，机械化的生产方式促进了资本主义经济的快速发展。当时用于记录历史事件和新闻图像的画报、杂志大都以版画的方式制作而成。在繁荣的市场经济下，广告成为增进商品流通的促销手段。石版印刷术最先用于各种商业印刷，其中就包括广告招贴。直到 1880 年前后，广告招贴画日益成为大众在生活中接触最为频繁的美术作品，并逐渐有越来越多高水平的画家参与创作，如博纳尔、瓦洛东等人。作为艺术的革新者，劳特累克真正地将招贴画带到了新的艺术高度。他以描绘巴黎蒙巴特尔地区豪放不羁的艺术家的生活和表演艺人著称。1891 年，劳特累克应"红磨坊"老板齐勒的邀请设计一幅巨型海报，由此诞生了西方海报史、版画史乃至艺术史上的重要的作品《红磨坊与拉·古留小姐》（图 2 – 15），与此同时，石版版画独特的语言魅力也被彰显。作为"复制与传播"工具的版画满足了中西方早期大众对文化的需求，版画成为机械复制时代之前中西方主要的图像传播媒介。实用功能是版画得以发展的最初动力，同时其特有的艺术表现力也被显露出来。

二　作为"创作媒介"的版画

当新型印刷技术的诞生替代了版画"复制与传播工具"的社会功能之后，因版画自身的视觉表现特性，在新的时代环境中以"艺术创作媒介"的姿态出现，并开始作用于艺术家的创作。

当前国内版画学术领域内普遍将"印痕"与"复数"作为版画艺

① 潘吉星：《中国科学技术史——造纸印刷术卷》，科学出版社 1998 年版，第 162 页。

图 2 – 15 《红磨坊与拉·古留小姐》 石版画 171cm×124cm
[法] 劳特累克 1891 年

术的首要特性。但究其根本，作为一种艺术创作媒介的版画特性在于它的独特制图技术以及由这种技术所带来的画面语言和形态。印痕与复数是版画天生所具备的属性，它的社会功能与文化价值也因为这类属性的存在伴随着时代的变革而转向。同时，版画社会功能的差异导致在不同时代背景下其形态的巨大差别，彰显出它内在的张力与可能。

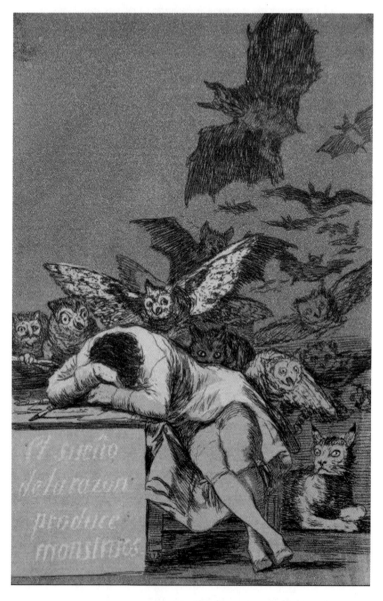

图2-16 《理智入睡催生恶魔》 铜版画

［西班牙］弗朗西斯科·戈雅 1797年

（一）"复制与创作"的交织

在版画制作流程中，复制版画与创作版画都要经过"绘、刻、

印"三个环节，但这三个环节在复制与创作版画中所呈现的关系是不同的。通常情况下，复制版画的制作过程是以"刻""印"环节有效复制"画稿"为目的。"刻""印"的地位从属于"画稿"，不能摆脱画稿的约束与限制，"刻""印"本身所能够呈现的审美意义往往会被复制画稿的目的所遮蔽。然而在创作版画的三个步骤中，"刻""印"的目的并不限于有效复制"画稿"，更甚于有时画稿是不存在的。有的艺术家直接由腹稿进入刻制环节，并在刻与印的技术环节中注重"刻""印"本身所能产生的语言可能性，发掘其媒材自身的审美意义。创作版画强调创作主体的"在场"，并追求"刻""印"过程可能呈现的多样性。创作者甚至对完善、有效的技术程序进行破坏与解构，重新建立个人化的技术路径与解读方式。概括来说，复制版画与创作版画的本质区别在于，前者是追求技术的有效复制，后者追求的是技术本身。

无论中西方，创作版画都是在特定的历史背景下，由于时代所赋予的契机从单纯的复制与传播功能中脱离出来。摄影术的发明与工业印刷时代的兴起是西方版画进入艺术领域的催化剂。西方现代主义思想的传入，以及新兴木刻运动的发起，是中国版画从传统到现代转型的契机。然而实体形态早于概念的提出，是人们在社会观念不断发展更替进程中回顾历史的一种普遍现象。在西方，早在18世纪就已出现了类似于戈雅、伦勃朗等艺术家所作的接近于当前意义上的"创作版画"。然而，同时在当下依然有许多"版画家"的工作方法，是在绘制完整的手绘稿之后，借由版画的技术手段进行复制，以达到用版画的方式还原手绘稿的目的。在这种类型的版画创作过程中，版画技术只是复现画面的工具，实则类似于复制版画的制作过程。

在历史的进程中，许多复制版画中包含有创作成分的现象并非乏善可陈，许多工匠在对画稿进行复制过程的同时考虑到了版画自身的特性，用版画语言对画稿进行"翻译"，这个"翻译"过程有时是一种使用某种特殊工具所致的语言转换过程，有时却是一个重新创作的过程。例如，莱芒第于1510年用铜版复制了拉斐尔的素描作品《屠杀婴儿》（见图2－18）时，他在创造性地寻求与原稿相同视觉效果的同

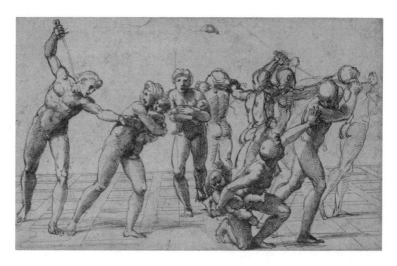

图2-17　（上）《屠杀婴儿》　棕色墨水钢笔和红粉笔素描
〔意〕拉斐尔　16世纪

图2-18　（下）《屠杀婴儿》　铜雕版复制版画　28.4cm×43.5cm
〔意〕莱芒第　1510年

时获得了版画自身的艺术价值。他不但充分发挥了铜雕版画精细的特点来还原画稿中的人物及动态，还将画面内容进行完善与扩充，对画面的细节和人物进行填充，在增添场景与背景的情况下，丰富了画面

的空间与层次。这使得画面以更加丰富饱满的状态呈现，显现出比原稿更为深入与完善的视觉效果。在后世对莱芒第的评价当中，学者们并非将他看作单纯的复制匠人，而认为他是将丢勒的构想和雕版法、米开朗琪罗的创造力、萨第的古典倾向相融合，给文艺复兴时期增添色彩的著名版画人物。

在中国古代雕版中，我们也能发现含有创作精神的"复制版画"的显现。中国明代画家陈洪绶所创作的《水浒叶子》与《博古叶子》（见图2-19）以"状而神"与"老而化"著称，这两件作品均以在明清之际极为风行的酒令牌子的形态呈现。但这两件具有实用性能的版画却透露出陈老莲的个人精神风貌与作品的艺术价值。即便是以"绘、刻、印"分工的方式完成，我们也难以忽视陈老莲在作品创作中的主体地位，更无法忽略其中蕴含着的"创造力"与"艺术性"。《博古叶子》是于陈老莲殁后一年由赵鸣佩请刻工黄子立镌刻而成。黄子立为徽州名手，原名建中，是当时极具声望的雕刻能手。根据董无休的记载，黄子立与陈老莲还有一段这样的故事。"章侯《博古牌》为新安黄子立摹刻，其人能手也。章侯死后，子立昼见章侯至，遂命妻子办衣敛，曰：'陈公画地狱变相成，呼我摩刻。'此姜绮园为余言者。"[1] 由此我们可以得知，这位刻工不仅对陈老莲情感深厚，对其画作也是热爱至极。此时刻工与画师并非单纯的分工关系，更是相互信赖与欣赏。优秀的刻工在镌刻的过程中不仅仅是利用雕版的方式"复制"原画，而是以"刀"重新诠释"笔墨"，更何况存在着的潜在情感与被激发的热情。又如，诞生于明末，在中国被誉为"群书之冠"的《十竹斋笺谱》（见图2-20），由于它的商业属性与明确的复制目的，通常被划归为复制版画的范畴。但从它制作过程中画家与刻印工人的密切合作程度来说，又有别于一般意义上的"复制版画"。在实际的制作过程中，胡正言既要求作品具备水印复制工艺中的"绝似原

① 王伯敏：《中国版画通史》，浙江摄影出版社2019年版，"宝纶堂集"卷首语，第260页。

作，以达乱真"的样貌，又要像创作版画一般，兼顾从构思、构图，到上版、分版，至印刷的完整过程，以达到创作意图。以至"于绘、刻、印三者，一步也不脱节"。所以，这样的创作方式要求十竹斋的匠人个个都得是"'刀头具眼''聪明非凡'，极尽其'穷工巧变'之能事"。① 这使得《十竹斋笺谱》同时兼备了复制版画与创作版画的两种特点于一身，并呈现出中国水印木刻技艺所独具的审美价值与艺术高度。

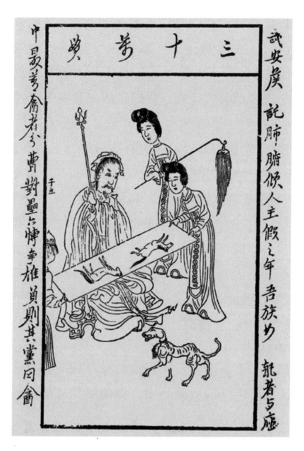

图 2-19　《博古叶子　武安侯》　陈洪绶绘、黄子立刻

清顺治八年　辛卯（1651 年）

① 王伯敏：《中国版画通史》，浙江摄影出版社 2019 年版，第 233 页。

图 2-20 《十竹斋书画谱·竹谱》之"快雪" 金陵胡氏十竹斋刊
彩色套印本 明天启七年（1627 年）

更为奇特的是，复制与创作交织的版画并非仅限于上述的"精致"形态。中国民间木版年画大多为百姓喜闻乐见的题材，所描绘的景象几乎都是和市井生活或民俗信仰息息相关。在这些被限定的题材，被用于世俗生活的版画当中，即使存在被限定的题材，也不乏出现那些由民间版画工匠发挥其创作本的优秀作品。以云南民间木版年画"甲马"为例，"万物皆有神灵护佑"的想法深入百姓对生活的认知，类似于"火神、灶神、车神"等版画形象大量流传在云南民间，它们不仅被作为"装饰物"，更是人们心灵对美好生活祈福的载体。各地区的不同"甲马"造型更反映出刻工的创造能力。

据以上论述可见，版画历史进程中的"复制与创作"并非全然分

离，它们彼此在画面语言的表达方式上互相影响、促进、发展。复制版画阶段为材料的拓展与技法的应用积攒了丰富的制作经验，并形成一套完善有效的版画技术体系，其技术的成熟与文化积淀都为创作版画的独立打好了基础。同时，在复制版画的发展过程中，由于艺术家的参与，为传统复制技术发出挑战，更加促进了版画复制技术的发展，这让创作版画与复制版画在互相生成的情境中发展。在历史的进程中逐渐被推向艺术创作领域的版画，带着它天生所具备的复制特性进入了现当代艺术范畴，并成为它独特的语言方式。

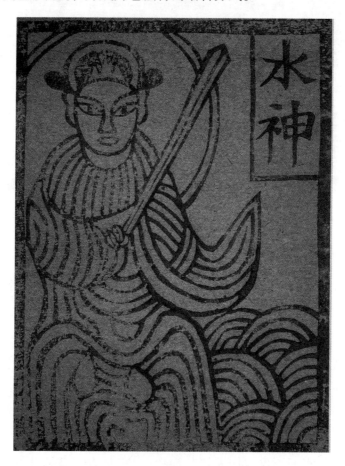

图 2-21　云南甲马　《水神》

图 2 – 22　云南甲马　《桥神》

图 2 – 23　云南甲马　《山林草木之神》

（二）版画运动下的"创作"肇始

分别发生在中西方版画历史发展过程中的两个版画运动，对版画的发展及转向起到了重要作用。这两个运动是中西方版画从"复制"走向"创作"的重要契机。在经过西方原作版画运动与中国新兴木刻运动的洗礼之后，中西方版画作为艺术创作门类的社会地位开始建立起来。

1. 西方版画原作运动

自文艺复兴起，版画便成为欧洲艺术家们常见的一种创作手段。16世纪前后，由于文艺复兴的影响与工商业的繁荣，为满足人们对艺术作品的渴求，当时许多著名的画家都会雇用雕版技师来复制自己的油画作品。与此同时画商也发现了版画"复制功能"的潜在商机，他们向画家购买素描或定件，组织雕刻、印刷和出售。这使得复制版画在这一时期迅猛发展。复制版画以它自身便于传播的功能使名家作品得以版画的方式被大量流传，为14—16世纪文艺复兴的发展起到了巨大的推动作用。

图2-24 《一男一女头像》 独幅版画
［法］德加 1877—1880年

图 2 - 25 《鹰码头》 铜版画

[美] 詹姆斯·惠斯勒 19世纪

　　摄影技术发明之前，欧洲版画所拥有的图像记录功能与展示功能要远大于艺术家以版画方式创作的具有其艺术思想的作品。在这个时期，"版画家比油画家更常受托作画，是因为只有版画才能复制；他们仿佛是古代的摄影师"[1]。这种以分工合作的制作方式所生产出来的数量庞大的复制版画充斥市场，主要被用于满足达官贵人和普通市民的欣赏，内容以对历史事件、城市风景、日常生活，以及肖像的客观描写为主，这个现象一直延续到摄影术的发明。19世纪，随着照相技术与工业印刷技术的迅速发展，版画的复制功能逐渐衰退。摄影术的发明冲击着以"模仿"和"再现"为创作目的西方绘画，艺术在这个时期经历着从"再现"到"表现"的转向。版画原有的复制与传播功能被机械复制时代的印刷方式所代替，原有的优长即将被遗落在工业文明的进程中，作为复制工具的版画面临着被瓦解的危险。摄影技术的发明彻底将传统艺术所一贯强调的手工技艺进行了去魅，动摇了传

　　① [法] 费夫贺、马尔坦：《印刷书的诞生》，李鸿志译，广西师范大学出版社2006年版，第90页。

统艺术本来所具有的确定无疑的意义，那种过去被视为对真实再现技能的艺术家天分被消解。摄影技术的发明逼迫着艺术家拓展出一个全新的世界，在此情境之下，开启了辉煌的现代主义艺术时期。一些艺术家与有识之士敏感地意识到，要拯救版画必须将其从单纯的复制功能中释放出来，树立其独立的艺术价值。

　　从 1860 年开始，"版画原作运动"又被称为"复兴铜蚀版画"的艺术运动在英国和法国展开，这项艺术运动旨在宣扬版画的艺术价值并提高版画作为艺术创作门类的地位。这些由艺术家、收藏家、出版商、画商所形成的力量共同参与发动社会舆论，促使版画以独立艺术创作门类的身份被大众接受。他们发起"蚀版画俱乐部"，出版版画原作画册。高第埃在 1862 年 9 月出版的创刊号的发刊词中写道："当前照相和机器复印正在欺骗公众。艺术必须有'原作性'和'绘画性'，而这里的每一幅都是版画原作"，"蚀版画家协会的成立，将对照相制版、机器印刷的石版、铜雕版发动一个持久的竞争"①。马奈、杜米埃、德加、毕沙罗、雷诺阿、库尔贝、惠斯勒等 60 位著名的画家成为"蚀版画协会"协会成员，共同为提升版画的艺术价值做出杰出贡献。在"油画和版画家协会"于 1891 年举办的第三次展览序言中有这样的表述："什么是版画原作？它绝不仅仅是只有几个副本的素描，它和一张油画一件雕塑作品相同，必须是由画家亲自直接制作，是可以由接受者欣赏、把玩的完整全面的艺术品。"② 自此，版画作为独立的绘画门类越来越多地被艺术家所接受，成为他们的创作手段，并在艺术家的创作过程中，持续地丰富着版种语言与技术方式。

　　2. 中国新兴木刻运动

　　中国版画从复制到创作的转型契机来源于革命的需要。在 20 世纪中国跌宕起伏的历史大潮中，新兴木刻运动（1931—1949）兴起，使

　　① 张奠宇：《西方版画史》，中国美术学院出版社 2000 年版，第 123 页。
　　② 张留峰、廖海进、傅杰：《浅析欧洲创作版画与复制版画分离过程中的技术因素》，《新西部》2010 年第 24 期。

得"版画"这一"作为武器的艺术"①背负着时代所赋予的责任,携同创作者的革命热诚在抗日战争时期发挥着重要的作用。

图2-26　《怒吼吧,中国!》黑白木刻　20cm×15cm

李桦　1935年

自20世纪20年代起,郑振铎、鲁迅、茅盾、叶灵凤等人,开始以美术期刊及各类大众文化传媒作为传播媒介向大众介绍西方现代版画。20世纪二三十年代,在左翼文化思潮的影响下,他们以"审美现代性"为追求的主要目标,通过举办版画讲习班、出版西方现代版画画册并积极举办西方现代版画展览等多种形式,鼓舞着一批本土青年

————————

① 李桦、李树生、马克:《中国新兴版画运动五十年》,辽宁美术出版社1982年版,第3页。

版画家，这些青年在左翼文化思潮影响下，投身于现代版画的创作当中。社会环境与艺术创作理念的变革促使版画创作在内容上与形式上都发生了巨大的变化。

图 2-27　《囚徒》　黑白木刻
许天开　1933 年

"新兴木刻运动"时期所产生的版画作品多为表现反对帝国主义与封建主义的统治、支持民族独立；或表现中国城市中的阶级冲突，揭示当时的社会矛盾；抑或是关注底层人们的生活，表现小人物生活的悲苦。当中只有极少部分表现风景或静物的作品。鲁迅先生在竭力倡导新兴木刻时，反对美术家"为艺术而艺术"，鼓励他们从时代的需要出发，为人民大众服务，为振兴国家服务。之所以选择版画的方式作为革命热诚的载体，鲁迅先生在《新俄画选·小引》中写道："中国制版之术，至今未精，与其变相，不如且缓，一也；当革命时，版画之用最广，虽极匆忙，顷刻能办，二也。"① 鲁迅先生一方面强调

① 鲁迅：《新俄画选》，上海光华书局 1930 年版，第 2 页

用木刻版画充当"革命的武器",作为"投枪"和"匕首";另一方面,又担心版画青年浅尝辄止,流于空泛的口号。这使得"新兴木刻运动"不仅背负着时代所赋予它的革命责任,更为版画作为艺术创作形式的转型埋下伏笔。在鲁迅先生所写关于木版画创作的文章以及他与青年版画家的通信中,我们可以清晰地发现他在向版画青年进行启蒙的同时,"又超越了启蒙,由着对人生意义的超越寻求"①。从鲁迅先生 1935 年致李桦先生的信中,更能体会到他的深刻的意指,他写道:"木刻是一种作某用的工具,是不错的,但万不要忘记它是艺术。它之所以是工具,就因为它是艺术的缘故。"② 在向青年木刻家介绍西方现代版画的过程中,鲁迅最为推崇的是俄国女版画家珂勒惠支。不仅在于她是一位革命家,更重要的是她的作品所具有的语言张力与艺术特性,以及她作为表现主义版画家反映和表现现实生活的能力。珂勒惠支曾说:"我的作品不是纯粹的艺术,但它们是艺术。我同意我的艺术是有目的的,在人类如此无助而寻求援助的时代中,我要发挥作用,每个人尽力而为,如此而已。"③

在中国新兴木刻运动的推动下,这一时期不乏出现既具有强烈革命意识又同时存有较高艺术审美的作品,如李桦于 1935 年创作的黑白木刻《怒吼吧,中国!》(见图 2-28),这幅作品虽然只有 20 厘米高,但其简洁有力的木刻线条极其到位地表现出了画面中人物"低沉而有力的挣扎",木刻刀痕近乎完美地呈现在画面中,精炼的造型与简化的木刻线条凝固着极具张力的画面。在新兴木刻运动的后期作品中,创作者们进行了"去西化""民族化"的尝试,如古元先生在制作木刻版画时,力图让绘画语言符合农民的欣赏能力与审美习惯,运用民间木版年画传统形式使画面趋于简练、明朗。但同时没有放弃黑白木刻所固有的黑白视觉规律,使作品在克服了不受中国百姓所接受的西

① 李泽厚:《中国现代思想史论》,生活·读书·新知三联书店 2008 年版,第 120 页。

② 齐凤阁主编:《"20 世纪中国版画文献"》,人民美术出版社 2002 年版,"鲁迅至李桦信",第 15 页。

③ 张奠宇:《西方版画史》,中国美术学院出版社 2000 年版,第 166 页。

方木刻"阴阳脸"特点后，很好地发挥了木刻版画的语言特质，并表达出其中的艺术精神，这些现象使我们不得不确信"艺术的自觉"并没有被革命的意志所掩盖，反而造就出极具时代特性的艺术形态。

图 2 - 28　《哥哥的假期》　黑白木刻

古元　1942 年

新兴木刻并非革命的附庸，它对当时中国社会现状的反映是基于艺术表达上的"社会学转向"。作为中国版画发展的转折时期，因其特殊的历史背景与作品面貌成为中国现代版画发展过程中的重要阶段，它打开了中国进入现代版画的道路，成为中国版画发展从复制到创作的转型契机。

（三）创作的观念化倾向

版画天生所具备的"复制"功能，使其能够对"版"进行精准的"复现"。而处在创作领域范畴中的版画，"复现"所指向的"复制"功能非但没有成为它进入"创作"领域中的阻碍，反而成为艺术创作

范畴内版画所拥有的特殊的语言体系。"复数"的编号也成为版画的身份证明。

"为艺术而艺术"的思想在19世纪得到了广泛传播和认可，创作者在面对长期以来被建立起的艺术形态及技术范式时，开始产生了新的理解方式。现代主义的到来，改变着人们以往生活方式的同时，也改变着人们面对生活的认知与判断。现代性将时间与空间、自我与他者的关系进行了重新梳理。"现代性赋予人们改变世界的力量的同时也在改变人自身。"① 进入后现代主义的艺术创作者抱持着包容、多元与不断打破边界的态度，使得各个艺术门类"就媒介而言，它把所有画种及其规范的界限都置之度外，而只作为一个艺术家感觉的物化而存在"②。这一时期，艺术家对事物的理解，凭借着他们的直觉、灵感与想象。这些官能共同触发着视觉与触觉的体悟，使客观之物被以主观的想象所诠释。

现代主义思潮影响下的百余年间，视觉艺术越来越趋于综合性与空间化，各画种之间的界限不断被打破。处在多元混杂情境中作为"艺术创作媒介"的版画，成为艺术家遵循着各自艺术理念进行创作实验的媒介。它蕴含了版画艺术能够呈现的可能性，可以是再现，也可以是表现，或是单纯地追求形式语言，或是成为创作者理念的载体。艺术范畴下的版画形态无法拥有一种被规约的"范式"，所显现的是在纷繁复杂的多样化背后所凸显的"版画特质"。我们似乎回到贡布里希对艺术的判断："没有艺术这回事，只有艺术家而已。"

与此同时在新的历史境遇下，技术体系趋于完善的版画面临着时代给予它的挑战。在当下以观念为先导的艺术思潮影响下，版画及版画概念被放置在一个更为宽泛的艺术语境中被探讨其概念的延伸、拓展及所能承载的文化意涵。作为艺术创作媒介的版画发展过程，同时是其概念与定义不断被归纳与完善的过程。版画概念在进入现当代艺

① ［法］让·鲍德里亚：《完美的罪行》，王为民译，商务印书馆2014年版，第2页。
② 栗宪庭：《重要的不是艺术》，江苏美术出版社2000年版，第150页。

术语言体系时出现了众多以版画概念为支撑而创作的观念艺术作品，版画由此成为艺术家创作理念的载体，并构成了独特的视觉符号与文化现象。

近半个世纪以来，杂糅着现代、前现代、后现代艺术的影响，纷繁复杂的艺术创作观念与形式开始纷纷出现于艺术领域，"艺术"愈发呈现出一种开放的态势。20 世纪 60 年代由美国纽约现代美术馆（The Museum of Modern Art，NewYork）举办了题为"当代画家与雕塑家即是版画家"（Contemporary painters and sculptors as printmakers）的展览。展览作品是由 20 多个国家的数百位著名艺术家以版画的方式所亲力创作的。表现形式多样化与创作手段的综合化是此次展览最为显著的特点。展览涵盖了抽象主义、表现主义、超现实主义等多种艺术风格，为"现代版画"奠定了美学基础。自此，版画开始融入当代艺术潮流，并逐步建立起自身的理论体系。

现代版画概念的出现与技术的不断更迭促使版画进入了具有实验性的探索阶段，作为艺术创作媒介的版画也展现出更多的可能性。现代主义及后现代主义艺术思潮的涌现，使得"艺术"的概念不断泛化，各个艺术门类之间的界限愈发模糊。在此情境下，版画原有的概念及属性迎来了被重新判断与思考的过程。"版画"的所指，是指运用版画所独有的概念与本质属性作为思考艺术的方式而产生的作品。它没有稳定的形态，却拥有着极强的包容性与延展性。此时版画的凸、凹、平、漏，复数性、间接性、程序性等概念与特性成为艺术家看待艺术创作、思考艺术理念的契机。版画"概念"也成为艺术家重新思考的对象。解构主义者们认为，符号本身已经能够反映真实，因此对单独个体的剖析比对于整体结构的研究更为重要。在"解构主义"影响之下，版画范畴内的各个语言特性分别成为拥有独特意涵的载体并成为创作思维的起点，原本环环相扣的版画制作环节被拆分为一个个独立单元，被附上了新的意义。

受后现代主义与解构主义的影响，在各个版画门类制作方式及概念被创作者进行剖析与延展的过程中，版画创作者从对技术的精美性、

印刷的复数性、版画语言的纯粹性追求中渐渐地走向思想的开拓性，版画作品逐渐从平面走向立体，并呈现出观念化的倾向。

第二节 身份嬗变的创作者

在流变的历史进程中，随着版画社会功能的转变，制作者的身份也随之改变着。不同时代背景下版画制作者的身份差异影响着版画的社会价值，同时在具体的制作过程中，身份也直接影响到他们面对版画时的视角与态度。正如古德曼所说："一幅图像的审美特性不仅包括那些通过观看它而发现的东西，而且包括那些决定它如何被观看的东西。"①

复制与传播功能是版画在中西方最初得以存在与发展的首要原因，这一阶段奠定了版画制作技术的基本原理。摄影技术的发明与工业印刷技术的进步削弱了以"再现"与"模仿"为目的的绘画方式的社会价值，印刷科技的进步消解了版画复制与传播的功能特性。中国新兴木刻与西方原作版画运动被视为中西方版画从复制到创作转变的契机，这两项运动证明了版画的艺术价值以及作为艺术品的社会身份。有别于复制版画以复制与传播为目的的生产方式，创作版画更注重对版画特性的挖掘和对本体语言的探索。创作版画强调艺术家的参与，并以表达艺术家创作理念为目的。在复制版画范畴内，制作者是将版画作为图像复制工具的匠人，个体只是版画制作过程中的一环，他们以符合印刷标准的要求进行版画制作。而当传统版画制作技术被先进的印刷科技所替代之后，被推入"艺术创作"范畴中的版画所面对的创作者是将版画作为艺术表达媒介的人。他们在版画制作过程中倾入自身情感与理念，其身份便不再是被动地完成指定动作的"匠人"，而成为拥有自律精神的"艺术家"。身份嬗变过程中的版画制作者，借由

① ［美］纳尔逊·古德曼：《艺术的语言——通往符号理论的道路》，彭锋译，北京大学出版社 2013 年版，第 97 页。

他们已知的经验指引着创作的思考方式与行为路径，如梅斯勒所言："你出自你的过去，出自你与整个世界的关系。……我们的心灵，不过就是由那些关系和事件组成的、多少可算稳定的'群集'而已。"①在版画制作者身份嬗变的过程中，一个个体影响另一个个体，一个群集影响另一个群集，他们共同并持续地构筑版画的内在结构。不同身份的版画制作者同时成为线性时间发展过程中的版画铸造者。

图 2 - 29　《天工开物》（局部）　水印木刻　60cm×128cm
陈海燕、曹晓阳、佟飚、张晓锋　2016 年

　　历史进程中的版画制作者在面对拥有不同社会功能的版画时，所呈现的思考方式会因创作者自身身份的影响而左右其判断。相较于其他绘画门类，版画创作者除了要具备画家对创作对象的敏感把握，同时还需要掌握版画独特的印刷技术。这使得在具体的版画实践中，复制与创作、实用与审美、匠人与艺术家之间并非全然分离，而是相互交织。将以传播为目的而制作的版画仅仅理解为是对图像进行单纯的技术复制是有所偏颇的，同样即便是在创作版画阶段，版画家们也可能会经历着与匠人相仿的实践过程。作为匠人的版画创作者，在受制于技术的同时不断地推进技术的发展，而作为艺术家的版画家则以更

　　① ［美］罗伯特·梅斯勒：《过程—关系哲学——浅释怀特海》，周邦宪译，贵州人民出版社 2009 年版，第46—48 页。

为开放的视角来审视版画原有的技术架构。他们在用版画独特的语言方式诉诸创作意图的同时，共同审视着版画具体的制作过程与媒介特性，为版画的可能性带来更为宽广的探索空间。

一 作为匠人的版画制作者

在柯林伍德看来，"艺术"之所以为艺术就在于其非功利性。艺术不同于技术，技术带有使用目的，在拥有明确所指的同时被所指所禁锢。掌握"技术"的人在现实社会中往往被赋予清晰的社会分工，"技术"成为一种职业的身份符码和准入规则。

周芜先生曾对中国古代版画的制作模式进行研究，在他看来，中国古代木刻属于复制木刻，其制作过程是将绘图、镌刻、印刷分别进行，绘、刻、印三者均为"工匠"，他们之间的关系为分工合作。三者中起主导作用的为绘图人，而高明的刻印者是将画稿转换为版画的主要角色。他们"社会地位不高，须有选贤任能，轻资重才的出版者的支持，才可以产生水平高的版画作品"[1]。由此可见，在中国古代版画的制作过程中，"绘、刻、印"三个技术环节通常由不同匠人的分工合作完成，同时还存在一位驾驭着整个版画制作流程的"出版者"。出版者作为刊刻的组织者，他们捕捉当时的社会风气与人们的审美喜好，或应予政权需要，向画家约稿，并雇用刻工与印刷工进行刻印。王伯敏先生于《中国版画史》中提及："明代版画史的蓬蓬勃勃，与这许多优秀的刻工、画师的努力与创作，以及各出版家的热心协助是分不开的。"[2] 在出版者的组织下，绘稿者不必掌握刻工的技术，刻工也不必熟练于印刷工艺，他们共同形成了有利于生产的规模与体系，分别作用于不同环节的匠人被限制在其技术范畴内，服务于以"复制"为目的的图像制作。

中国古代版画制作者多为家族群体式的刻工与民间画师，他们从

① 周芜：《中国古代版画百图》，人民美术出版社 1984 年版，第 58 页。
② 王伯敏：《中国版画史》，上海人民美术出版社 1961 年版，第 99 页。

文化身份上来说只是"手工业劳动者","在文化史上，他们是有功的，但是他们的社会地位'有用而不贵'"①，处在雕印行业内的工匠普遍以"群体"的样貌显现，并不注重对"个性"的凸显，更难以产生不可替代的个人价值。中国古代版画制作者实质是一种技术工人，从来未曾被当作"士大夫"阶层的画家，他们以自身的劳动换取生活来源。从生产关系上讲，他们和书坊是一种雇用关系，是出版商为刊印事业而雇来的工匠。为了生存，他们练就了一副"刀头具眼，指节通灵"的制版技术，并在他们经验的累积过程中逐渐形成了一整套绘图程式和操刀绝技。以至于在大多数情况下，这些按出版商或刻工群体口诀而制作出的作品，当中所采用的形式与风格，完全取决于这种形式或风格是否受到市场的需要与欢迎，并不过多地受到工匠个人意愿的左右。这些作品中没有一个鲜明的文化主题，有的只是文化样式，这使得在分工制作状态之下，在以出版者为主导的中国古代雕版版画中，服务于雕印事业的匠人难以凸显出个人的价值。

在郑振铎先生的考证中，不仅古代雕版作品中最初的图像和文字刻制的作者是合一的，而且有些书籍插图其中的"木刻画甚或即由刻书者绘图并兼任了镌刻"。但即便是"绘刻合一"的中国古代雕版，依旧是出版者和制作者的"分工"。"古代之版画，刻工即画家，故图式多简率（惟《碛砂藏》扉画作者自署曰陈升画）。或摹写实物图形，或勾勒前人旧作，或凭其想象，创绘图画，无一大画家之作品，亦无一大画家专为版画作图者（鲍世谓汪氏《列女传》突出仇英之手，实不凭信）。"② 因制作者处在受雇用的被动地位，使得他们带有明确世俗功能的作品仍旧有别于今天意义上对"艺术"作品的判断。故此，分工状态下版画制作方式并非指在版画制作过程中，"绘、刻、印"分别由不同的匠人来完成，而是指制作者以割裂的方式面对版画制作过程中的各个环节。

① 王伯敏：《中国版画通史》，浙江摄影出版社 2019 年版，第 32 页。
② 郑振铎：《中国古代木刻史略》，上海书店出版社 2010 年版，第 236 页。

与中国古代版画由刻工与出版商为主体不同，西方复制版画阶段主要是由画家与画商组成。中国古代出版商与西方画商所承担的工作有很多相似之处，为组织版画生产与销售发挥了强大的推进作用。出版者的好恶及其愿为之投入的成本都从某方面决定了版画最终的呈现形态，拥有政治地位与经济势力的刊行者能够刊印出"精致工细的作品"，那些限于民间财力制作极为粗糙的版画作品，则是因"计较工时、减低工本而不得已为之"。

张奠宇先生《西方版画史》中曾指出，拥有灿烂历史的中国古代版画没有如西方版画近500年来的迅猛成长，而是在受到西方现代主义影响之下才发展出版画艺术的概念。在他看来，师承倒错的中西方版画发展历史，"最主要最直接的原因恐怕还在于版画自身艺术特点的不同发展的结果。纵观比较中西版画史，它们之间最明显的差异莫过于画家对版画态度的亲与疏"①。

西方自古希腊开始，画家便是接收订件的高超"手艺人"或"匠师"，不同于现在意义上的艺术家，画家的地位和一般技术工匠差不多，他们参加当地的行会组织，以杰出的绘画技艺进行商业性劳动。他们在行会的保护下工作，以绘画或雕塑作为谋生的手段，他们身份卑微，社会地位低下。早期的木刻版画制作者多为民间匠人，如珠宝匠、橱柜匠、印染匠等，他们分散在各个行业中工作并兼顾制作版画。在版画发展初期，画面只由线条构成，结构也较为简单，普通的刻工较为容易地实现用版画的方式进行复刻。直到1480年以后，受到文艺复兴的影响，更多出色的画家开始参与复制版画的制作。这个阶段画家只从事素描草图的设计，刻工则按图刻成雕版，再交付于印刷工印制。当画家的素描手稿中出现明暗、透视等比较复杂的场面难以直接用版画语言进行阐释时，在普通刻工无法应对的情况下衍生出了一个新的职业——版画稿"打样人"。"打样人"在画家和刻工之间调和，将画家的素描稿按照刻工的要求另画成版画打样稿，便于刻工可以

① 张奠宇：《西方版画史》，中国美术学院出版社2000年版，第205页。

图 2-30 《印刷作坊》 木版画
亚伯拉罕·冯·沃尔德 17 世纪

依样下刀。除早期用于宗教传播的版画之外，那些由画商组织进行的复制版画生产方式与艺术家参与的版画创作几乎均是在分工状态下完成的。与中国不同，欧洲版画制作各个环节的参与者都拥有明确的署名。如文艺复兴时期，居住于安特卫普的那位较为杰出的印刷商考克，他在铜版画制作中进行了明确分工，并且在他出版印刷的版画下方明确地刻有：画家或版画设计者（pinx. 或 inv.）、版画稿打样人（del）、刻工（sculp. 或 inc）、制造商（fec.）的姓名。

自文艺复兴开始，许多绘画大师都曾受到画商的委托从事商业性质的复制版画创作。例如，文艺复兴时期的丢勒、汉斯·荷尔拜因、勃鲁盖尔，17 世纪的伦勃朗、鲁本斯，18 世纪的毕维克、戈雅，以及 19 世纪的德拉克洛瓦、马奈、劳特累克、多雷、杜米埃、惠斯勒等著名画家。在这些画家的介入过程中，版画这一创作媒介的"艺术特质"越发地显露出来。在版画工坊内雕刻师与印刷师的辅助之下，由工匠制作的复制版画与艺术家直接参与创作的版画一并在西方发展起来。"作为绘画而创作的手本版画和范本版画也是作为画家的一种工

作而存在的，但是它本身的绘画性格并没有消亡，而且还比绘画和雕刻更快地、更广泛地将某种精神传播开来。"① 在文艺复兴运动以来所倡导"人的觉醒"影响下，艺术成为艺术家发挥自身创作才能与艺术价值的实践领域，版画也自然成为艺术家用于探索的另一块"实验田"。复制版画不断成熟的技术辅助艺术家的版画创作，与此同时，艺术家用版画手段进行创作的过程中其带有探索性质的"实验精神"也不断地引发版画新技术的诞生。

二 作为艺术家的版画创作者

自现代主义开始，对艺术家的要求，除去需要掌握某项创作能力之外，更强调作品中所体现出的个人意志以及创作理念对社会现象、人文精神的揭示与反映。就像柯林伍德所期待的那样："作为社会的代言人，艺术家必须讲出的秘密是属于那个社会的，社会所以需要艺术家，是因为没有哪个社会完全了解自己的内心。"②

作为艺术家的版画创作者，在最初阶段首先呈现为一种独立版画创作者的身份。不同于一般复制版画"分工合作"的制作方式，独立的版画创作者并非是版画制作过程中作用于某一环节的画家或匠人，而是独自面对版画制作全过程的人。他们肩负着版画各个制作环节的不同工作，版画创作过程成为他们表达艺术理念的途径。

（一）"分裂"的过程

"一个伟大的画家在实际使用自己的画笔时，会有一种和运笔的快乐打成一片的意义感和合适感，这两者都是他一生的创作经验在手与眼合作中给他种下的。"③ 画面是画笔在承载物上摩擦时所留下的痕迹，画者能够体会到"笔"与"承载物"在接触与摩擦时所传递给他

① ［法］纳塔斯·埃尼施：《作为艺术家》，吴启雯、李晓畅译，文化艺术出版社 2005 年版，第 47 页。

② ［英］乔治·柯林伍德：《艺术原理》，刘北成译，生活·读书·新知三联书店 2003 年版，第 343 页。

③ ［英］鲍桑葵：《美学三讲》，周煦良译，上海译文出版社 1983 年版，第 36 页。

的感受。运笔的抑扬顿挫、轻重缓急会如实地反映在纸面之上。这种如鲍桑葵所言"运笔的快乐",是画家在绘画过程中借用绘画媒材传达创作意图过程时所体会到的快感。然而在版画制作过程中,"运笔的快乐"却在很多时候会被烦琐的制作环节所消解。当作者面对制版环节时,不同版画种类所对应的制作方式与技法让创作者需要以相对理性、严谨的态度进入制作过程。用版对画稿进行翻译的过程,是运用版种技法完成既定"行为范式"的过程。而通常只为呈现版上痕迹的转印环节,更倾向为一种不带有"创作"成分的劳动过程。这使得在版画制作过程中具有不同功能指向的绘稿、制版、印刷各个步骤,客观地呈现各环节之间的"分裂"状态。

中西方版画早期的制作过程是由不同身份的画家与匠人进行分工合作完成的,这些参与者或是画师/画家,或是刻工,或是印刷工,或是版画打样人,共同为支撑版画制作的各个环节而存在。在此情境下,分布在各个环节中的人们往往只依附或从属于版画某个既定的制作环节。然而西方自 19 世纪起,中国自现代版画开始,"绘、刻、印"不同的版画制作环节开始集中在独立的版画创作者身上。版画制作过程中不同制作环节所导致的版画制作过程中的客观"分裂"被置于作为独立版画创作者"个体"之中。原本由不同身份的人们分别完成的制版与印刷环节被创作者亲身参与所代替,相互分离的各个环节转变为环环相扣的版画制作过程,版画创作者由此成为拥有多重身份的独立个体。

中西方最初的版画制作过程是对"图像"进行复制的过程,而当创作者将版画制作过程作为其创作理念的显现过程时,各个环节便从原本客观"分裂"的状态转变为以创作理念为主导的完整经历。对制版和印刷技能的掌握成为集"绘、刻、印"于一身的版画家所必须具备的能力。版画制作技术既是进入版画创作的"门槛",也成为创作者借由版画这一艺术创作媒介进行表达的方式。

2018 年,在"国际学院版画联盟"会议中,比利时安特卫普皇家美术学院系主任、版画家、学者彼得·博斯蒂尔进行了名为"The

Schizophrenia of Printmaking（版画的精神分裂症）"的学术讲座。在他看来，版画制作过程中"绘稿、制版、印刷"这些环节所对应的思考及行为方式有所不同，这些环节是中西方版画早期发展阶段由不同工种的匠人进行合作的原因所在。而当版画家被确立为一种独立的创作身份时，集合在版画家身上"绘、刻、印"不同环节所至的"身份"转换，使得版画家在版画创作过程中客观地处在"分裂"的情境之下。在"分裂"的境遇下，以版画技术作为艺术创作手段的版画家在近代发展出了两种不同类型的创作方式。一种将版画作为制图方式，更看重对最终画面效果的呈现，往往在绘稿的步骤就将作品最后可能呈现的状态完整地描绘出来。制版与印刷环节在很大程度上是为了还原画稿，使画稿最终以可复数的版画形式呈现。版画家在不同的制作环节中变换着自己的身份以适应不同的技术环节，身份的"分裂"依旧存在着。另一种则是带有探索性，具有实验性质的创作方式。此类版画家在创作过程中，尝试不同版种技术可能呈现的印刷方式与视觉效果，将版画的制作过程纳入"创作"范畴内，"制版与印刷"并非单纯还原"画稿"，而是以"画稿"为契机，探索制版与印刷环节能够为"画稿"呈现的可能性。

在此情境下，制作环节的每一步骤都含有版画家的创作理念与意图，版画家在不同的制作环节中并非"分裂"地进行着身份转换，而是以贯穿于整个制作过程的创作理念弥合"分裂"的过程。这使得原本处在从属地位的"刻、印"过程被融入"创作"，并由此展开了对绘稿、制版、印刷各个环节独立价值的思考。同时，当"绘、刻、印"全然处在版画家的掌控之下时，作为艺术表达媒介的版画，其"潜在"可能性在具有实验精神的创作过程中被逐渐发掘。

（二）兼顾的身份

版画在发展初期，首先指代一门被用于复制与传播的印刷"技术"，分工状态下的版画制作群体奠定了中西方版画的最初形态并推进作为复制技术的版画发展。然而将"绘、刻、印"集于一身的版画创作者，是将版画从复制工具转变为艺术媒介，使版画得以成为一种

艺术创作门类的重要推动力量。16—18世纪的欧洲，版画制作业非常发达，版画具备类似于今日传播媒介的功能。自航海地理大发现以来，除了原来的罗马、威尼斯之外，阿姆斯特丹及其他几个重要城市也渐渐发展为欧洲出版业中心，成为版画艺术重镇。这一时期版画家的身份也由传统工匠转变为艺术家、知识分子、学者，这在当时欧洲社会是有较高身份地位的职业。而版画此时的重要性及影响力也并不亚于一般传统认识上的艺术作品，如绘画、雕塑等视觉艺术。①

正如艺术社会史学家所认为的那样，某一种艺术形态的呈现与发展绝非孤立地存在，而是不断地受到各类社会环境因素的影响，艺术的演变往往是艺术自律性和社会因素的客观性这类矛盾相互冲突并相互妥协的结果。作为工匠的版画制作者与那些将版画作为艺术表达媒介的创作者，他们站在不同的时代与身份背景下对版画进行着不同方式的解读。而"人，按照自己的意志改造环境；环境，也按其固有的特性塑造着人，孕育着艺术"。② 在最初的版画制作过程中，处在不同身份位置之下的制作者按照"要求"完成着"既定动作"。然而当版画制作者不再只是服务于版画制作中的某一环节，而是将整个版画制作步骤认作是其艺术创作理念的呈现过程时，兼顾不同身份的版画制作者不同于只面对单一技术的工匠，或是只负责绘制手稿而不顾后期版画制作的画家。此时的"版画"不仅是一门技术，还作为一种艺术创作的媒介与形式，技术手段成为实现创作理念的方法，画面成为艺术家表达个人精神诉求的载体。

版画相对烦琐的制作过程在拥有兼顾身份创作者的创作过程中，改变了每一技术环节的原初"目的"。制版不仅是为了再现绘稿，而为呈现版材所能凸显的手绘所不及的面貌与意义。印刷过程也并非只为单纯地转印版上痕迹，而是作为创作过程的一部分，为达到作品理念的精准呈现而不断进行尝试与调整。由转印的过程所得到的复数不

① 王健安：《世界剧场——16—18世纪版画中的罗马城》，台北市秀威资讯科技2019年版，第5页。

② 齐凤阁：《中国现代版画史》，岭南美术出版社2010年版，第65页。

图2-31 《歌唱晨更，太阳重新升起》 铜版画 50.8cm×36.5cm

[法] 乔治·卢奥 1922年

再是版画制作的目的，同时成为创作理念的载体。当"绘、刻、印"全然地统一在独立的版画创作者一人身上时，他成为运用版画的方式实现创作欲求的人。此时便如黑格尔在《哲学史演讲录》中曾提到的"自然行为"一般，"最像一个动物恢复健康时那样应用技艺"①。在创作者通过多样的制版技巧与丰富的印刷方法，以实验性的手段产生不

① [德] 黑格尔：《哲学史演讲录》（第二卷），贺麟、王太庆译，商务印书馆1960年版，第315页。

同肌理、印痕，并拓展版画形态可能性的同时，"刻、印"本身也开始具备美学意义。

图2-32　《灰色乡村·第二次状态》　石版画

[俄] 夏加尔　1946年

柯林伍德认为："在感受的表达完成之前，艺术家并不知道需要表现的经验究竟是什么。艺术家想要说的东西，预先没有作为目的呈现在他眼前并想好相应的手段，只有当他头脑里诗篇已经形成，或者他手里的泥土已经成形时，他才明白了自己要求表现的感受。"① 艺术作品的诞生过程成为艺术家在创作过程中不断深入与捕捉的过程。从

① ［英］罗宾·乔治·科林伍德：《艺术原理》，王至元、陈华中译，中国社会科学出版社1985年版，第29页。

19世纪开始，不满足于仅仅将版画作为复制技术的西方艺术家，开始在独立完成绘、刻、印的创作过程中对版画语言体系进行深入探索。他们促使作为艺术创作媒介版画的可能性被不断挖掘，版画所特有的语言形态就此成为版画艺术较之其他画种不可比拟的部分。中国自新兴木刻运动开始，版画创作者"单刀直入"、顷刻就来的创作方式，也使得他们的绘画能力、雕刻技术与印刷方式，乃至情绪的迸发一览无遗，呈现在最终的作品中。他们在绘稿时考虑制版的要求，制版时也考虑对印刷技术的运用，这使得创作者的艺术理念被贯穿到每一环节的制作过程中。

马克斯·韦伯①将"价值理性"和"工具理性"认作为是事物合理性的两种。从他的观点来看，"价值理性"所强调的是动机的纯正，选择正确的手段去实现自己的目的，相信行为的无条件的价值，且不管其结果如何。而"工具理性"则是指人的行动需借助理性思考方式以达到自己想要的预期目的，行动者纯粹以效果最大化的角度进行思考，行动只由追求功利的动机所驱使，而漠视人的情感和精神价值。相较之下，早期中西方复制版画发展阶段，属于处在"工具理性"的发展阶段。作用于不同技术环节的匠人以版画的复制与传播为目的，共同建构完整的版画制作过程。而当各个创作环节集合在独立的版画创作者身上时，"价值理性"则成为独立版画创作者追求的对象。他们在对版画进行创作的过程，是实现艺术理念而不断实践与探索的过程，目的并非仅为呈现最终的作品面貌，同时存在着对版画创作过程的迷恋。

在独立的版画创作者手中，兼顾的身份被弥合与分裂的过程，通过制版与印刷所显现出来的痕迹，成为创作者对意义世界与客观世界的反映。就如存在主义者所认为的那样，"人，必须始终在自身之外寻求一个解放自己的或者体现特殊理想的目标，才能体现自己

① 马克斯·韦伯（Max Weber，1864—1920），德国著名社会学家、政治学家、经济学家、哲学家，法兰克福学派代表人物。

真正是人"。① 拥有兼顾身份的独立版画创作者在对版画进行探索、实践的过程，成为通过以版画为载体实现"人之为人"的价值与意义的过程。

1912 年，德国先锋派杂志创刊人、诗人、批评家沃尔登"在新的革命倾向与印象主义之间划出了一条界线"②。这一时期，那些进行实验活动的艺术家将印象主义设为艺术之敌，认为这类旨在再现客观真实的印象主义思潮妨碍了艺术表现人存在价值的真实性。在社会秩序处在失衡的边缘③时，表现主义诞生了。德国表现主义版画家用表现主义的方式借用木版画制作技术中强烈的黑白对比关系表现出他们对于僵化的美学标准的愤怒，并借以版画的形式反抗时局对人性的压迫。表现主义版画家们强调版画手段并非是作为一种"复制"技术，他们扬弃版画制作过程当中程式化的技巧与技术性的痕迹，打破传统版画创作过程中"先起稿后复制图像"的模式。"以刀代笔"的创作方式成为艺术家们解构版画既定程式最早显现的现象。

第二次世界大战之后，西方出现了一批"作为艺术家的版画家"，如毕加索、马蒂斯、卢奥、夏加尔等人。他们都在这个时期投入版画创作过程中，将原本"严谨"的版画制作过程转变为带有实验性质的艺术创作过程，并混合多种版画制作技法。例如，卢奥在制作版画的过程中所带有的即兴与实验性，在进行版画创作时，他习惯于先用水墨的方式画出素描稿，再以照相制版的方法转印到铜版上，并把这些机械制作的版以多种古典及特殊的工具以自由描绘的方式进行修版，通常混合使用干刻针、滚点刀、美柔汀、飞尘腐蚀等技法，在他的创作过程性体现出一种想要"征服"这块版的执着。毕加索在进行版画

① ［法］让-保罗·萨特：《存在主义是一种人道主义》，周煦良、汤永宽译，上海译文出版社 2012 年版，第 3 页。

② ［美］H. H. 阿纳森：《西方现代艺术史》，邹德侬译，天津人民美术出版社 1999 年版，第 298 页。

③ 由于第二次世界大战之后"社会民主政府既控制不住依然强大的军事力量，也控制不住蔓延的通货膨胀，进行实验活动的艺术家和作家们普遍站在左翼一边"。参见杨劲松《重叠肌理》，河北美术出版社 2002 年版，第 14 页。

图 2 - 33 《战争·牺牲》 黑白木刻
[德] 凯绥·柯勒惠支 1922—1923 年

制作过程中也以自己的方式在技法上不断钻研，以至于每当他发现一种新的制作方式时，都会竭尽全力地进行研究，并根据自身创作阶段的不同艺术风格转换表现方法与创作形象，不断开辟着版画技术的新天地。在艺术家们此种类型的创作过程中，版画已然成为画家们表达其艺术理念的载体，版画制作过程中的制版与印刷环节也成为对画面"可能性"的探索过程。

同时值得一提的是，中国新兴木刻创作方式在很大程度上受到德国表现主义的影响。但由于受"文化大革命"的影响，让原本处在奋进阶段的中国版画陷入低迷，直至 20 世纪 70 年代才逐渐回到"艺术的自觉"中来。版画创作者沿袭着新兴木刻时候的创作方法，集绘、刻、印于一身的版画创作者在受到西方文化艺术思潮的冲击下，进入

观念更新、突破禁忌的观念转变当中。在"版画领域显得沉寂而滞后"的一段时期之后，虽然现实主义仍旧是版画家反复强调的创作路径，但在一些版画家的心中已经不是必须遵循的唯一原则。对艺术追求的自由向往使得版画面貌整体显示出丰富的态势，部分作为艺术家的版画家开始不再受困于既定的"方法和原则"，对版画艺术创作进行新的尝试。

（三）观念的主导

由于中西方文化传统与社会环境的差异，使中西方版画在 20 世纪之前基本呈现不同的形态。但在 20 世纪经济全球化的趋势下，在西方现代主义及后现代主义艺术观念不断涌入中国的过程中，中西方艺术理念在中国境内呈现出融合趋势。近几十年来，褪去了强烈的社会及政治诉求之后，作为艺术创作方式的中国现代版画，逐渐进入对版画语言内部进行探索的过程中。版画自作为艺术创作媒介发展以来，其内部逐渐演化出两类创作倾向：一部分创作者注重版画作为绘画方式的特殊性，认为版画独特的语言形态是其作为绘画门类的主要特点，其语言特性、技术方式、媒介属性与视觉呈现形态是他们关注的重点。他们在借用版画手段进行创作的同时，深入对版画制作技术与版画形态语言的探究中，对各类版种不同的特质、印痕、肌理、材质的运用是其作品主要的创作方向。另一部分版画创作者是以版画概念作为思考方式，使对创作理念的表达作为创作重心，使版画技术方式和语言形态作为艺术表达的媒介而非目的。

版画制作从初期绘、制、印各个环节的分工合作到 19 世纪由版画家独立完成，直至现代以来集体创作的形式的又一次复苏，使得作为艺术家的版画家成为艺术创作理念的主导者。这一类型作品的创作不再只是由艺术家独立完成，更多时候艺术家成为作品方案的提供者，作品在艺术家的指引下，在助手的共同协作下完成。在很大程度上，版画作为艺术创作手段的价值与意义是作为创作者对艺术理念的传递方式，而非形式本身。当艺术家意识到版画制作方式的规范和与之相关的美学原则从某种程度上会阻碍其创造力的展开，并可能使其艺术

图 2－34 《堆土·满天红》 版画概念装置作品
杨劲松 2001 年

创作偏离艺术精神时，思想转型的欲求便萌生出来。

自现代主义艺术发生之后，学者与艺术家们面对艺术创作时候的普遍观点发生了转变，认为艺术不应该仅是提供消遣和刺激的产物，更不应该成为权力和金钱的附庸。艺术的真正意义在于鼓舞人的心智，改造人、教育人。艺术应该是纯洁而真实的人类精神财富，创作者应满怀热情地促进人类生活的普遍幸福。对艺术自由的追求使得既定的"方法和原则"甚至不再在艺术家的思考范畴内，艺术指向了对创作者自我内心的表达。艺术家将艺术视为人类独有的生命表现形式，认为艺术是人的意识和心理情感的外化。艺术家认为自己的任务远离了对可见世界的复现，他们自身成为"自然原理"的载体，并且是使事物可见的力量。对于理解艺术更重要的是理解艺术家借由创作所通达的不可见的情感与个人理念的表现。在此境遇下，版画创作者作为创作观念的主导者，开始以版画为基础去思考有关艺术创作与自身理念的更为本质的问题。这些作为创作观念主导者的版画创作者可能并不能娴熟地掌握版画制作技术，创作过程甚至需要依靠技师的协助，但

他们更为关注的是如何借用版画的概念及方式呈现其艺术理念，更注重版画创作过程对思想的牵引与启发。在他们的作用下，被束缚于既定范式内以再现画稿为目的的传统制作模式被打破，版画成为表达创作理念的"媒介"，而不是目的。这使得版画呈现方式在更加丰富与多元的同时，其原有的边界也不断地被拓展。

在后现代语境下，版画更成为一种容纳多元艺术创作形式的概念。这与版画创作者的身份嬗变以及版画所特有的内在属性有着密不可分的关联。身份影响下观看方式的差异，是版画形态不断更迭的重要原因，作品形态同时也成为创作者以其身份对版画概念进行理解的结果。

第三节　技术推进下的形态拓展

每一次科技的进步都对人类生产生活方式、沟通与传播方式产生巨大的影响，技术变革所引发的媒介更替决定了人们看待世界的视角。在线性时间的版画发展过程中，版画的技术及语言方式随着印刷技术的发展不断地被拓展，其技术拓展的路径乃是它有别于其他绘画门类的重要特征。

翻阅美术史我们可以发现，当一类绘画技术发展到了极致却不能符合不断演变的主流艺术思想时，技术便会随之发生改变。绝大部分绘画门类在发展之初就拥有较为明确的技术方式，其制作方法在跟随艺术风格的变化而转变的过程中，所使用的绘画媒介大多没有发生颠覆性的变化。例如，油画、中国画、水彩画等绘画门类，在历史的沿革中经历了各类艺术风格与创作理念的更迭，发展出从具象到抽象、从写实到写意等各类不同的艺术流派。但它们在创作理念发生变化的过程中，并未远离最初的绘画技术与使用媒材。版画却是一个例外，随着文明进程而逐步诞生的各类版种，它们的制作材料与技术方式存在着很大的差异。伴随着印刷科技的进步不断拓展的版画制作技术，在不断发展的过程中，其制版技术与媒材从单一走向多元，版画门类从最初的木刻版画发展至铜版、石版、丝网版、数码版、综合版等，

随着科技的更新而不断更迭。

印刷技术的发明，改变了原本手抄书的复写方式，西方铜版技术的发明在一定程度上替代了木刻版画，成为复制版画阶段最主要的版画制作方式。石版画、丝网版画及众多新型版画制作方式的诞生，不断地拓展着版画形态的边界与技术的可能性。在各个版画门类的发展过程中，我们不仅看见了创作者对各类版种技术的推动，同时也看到时代的变革对艺术家创作的影响。科技的发展在迫使版画社会功能转型的同时，为作为艺术创作媒介的版画提供了更多技术与视觉表达的可能，并促成了其语言形态的转变与艺术创作理念的革新，让"版画的进行式，是一个没有边界的扩充体"。[①] 流变中的历史进程构成了版画艺术向未知与可能敞开的路径。

处在实用工具阶段的版画，技术的发展是为了达到更精美、更便捷的印刷效果，正如在西方版画发展过程中铜雕曾取代木刻、石印技术，在以广告宣传画为制作目的的消费社会初期，铜版画风行一时。而处在艺术范畴中的各个版画门类，其各自不同的制作技术为创作者提供着丰富的艺术语言表达方式。如维特根斯坦所认为："我们语言的边界就是我们世界的边界。"版画语言的可能性在创作者不断深入的实践过程中也被极大地拓展着，并随着印刷科技的发展而持续扩充着它的语言方式与界限。

一 从木刻出发

木板这种相对易于雕刻的板材在中西方版画史乃至印刷史中都起到了决定性的作用，中西方版画的发端都始于此。由于创作者有不同的木版版画制作技术，使得木版画中衍生出多种细分门类。例如，根据对木板进行横切或纵切的处理方式，可分为木面木刻与木口木刻；以制作技术区分，可分为黑白木刻、套版套色木刻、减版套色木刻；以印刷媒材区分，又可分为水印木刻与油印木刻等。木刻版画的凸版

① 杨锋：《综合材料版画技法》，陕西人民美术出版社2002年版，第22页。

概念在版画创作者不断尝试的过程中，出现了许多由其他不同质地的版材代替木版进行制作的方式，不同版材的加入极大地丰富了凸版版画的视觉语言形态。

图 2 – 35　传统雕版木刻工具①

　　中国古代雕版沿用了中国传统绘画中以线为主的方法，这种将线条保留下来的凸版印刷方式奠定了中国自唐代至明代以来，长时间的雕版制作模式。中国古代雕版又称为"镌版"或"雕版"，常用的工具有：拳刀、崩刀、平凿、圆凿、三角刀及木槌等。"阳刻"是中国传统版画镂刻的显著特点，这主要归因于对拳刀的使用。拳刀又被称为"斜刀"或"偏口刀"，主要用于雕刻各种线条。拳刀的刀口窄，一般只使用刀尖，运用拳刀刻出的阳刻线刚柔适度，能很好地表现出不同线条的特点。古代雕版对绘画的依附关系使得在雕版上展现对绘画线条的效仿成为刻工的普遍追求，掌握拳刀雕刻技术成为中国古代刻工的必修课。相对单一的制版工具与印刷方式，使中国古代版画始终保持着较为稳定的形态。在印刷材料方面，中国传统雕版所使用的是水性颜色，以手指捺印或用耙子进行印刷，墨的浓淡干湿与纸张的厚薄质地都对画面最终的呈现效果起到决定性作用，这个印刷过程在很大程度上依靠印工的技术与经验，并与中国画中虚实相生的意象追求相契合。

①　陈琦：《中国水印木刻的观念与技法》，中国画报出版社 2019 年版，第 242 页。

同时，与传统绘画"乱真"为荣的审美判断难以将木刻版画中所谓"刀味""木味""印味"等潜在的语言特性发挥出来。

毋庸置疑，"阴刻"的方式与中国古代画像石、画像砖的刻制方式如出一辙，这相对于"阳刻"来说在木版上也更加容易实施。可"阴刻"的制版方法真正被运用在雕版印刷技术中，却经过了很长的时间。直至明代，那些限于民间财力，为计较工时、减低工本而不得已为之"粗糙"的"坊刻本"的出现，才打破了古代雕版以线为主、相对单一的制作模式。例如，《地狱还报经》《武经总要》（见图2-36）等插图都运用了阴刻的手法。这些看似稚拙的木刻表现手法首次将大面积的"黑白对比"置入画面中，对于画面黑白关系的经营在客观上给雕版木刻创造了一种新的表现方式，这不仅不是对中国传统绘画方式的背离，更应该被认为是顺应木刻版画表现方式的合理发展。在这一时期的坊刻本中，我们得以发现并非严谨苛求地对画稿进行复现，而是运用木刻语言对"点、线、面"进行编排处理的作品开始出现。这种为降低制作成本而出现的刻制手法，无意间打开了木刻版画的新局面。

中国对木刻版画语言形态的突破，还得归因于西方版画的影响。西方木刻版画制作方法与东方最初的雕版方式有许多相似的地方，都以阳刻线为主，并以手工按压作为主要印刷方式。在14世纪末至15世纪上半叶间，欧洲版画制作技术发生了急剧的变化。在欧洲木版版画发展了半世纪左右，印刷方式就被木板平压式印刷机取代了，这使得西方版画制作技术朝着与中国完全不同的方向发展。由于西方绘画理念的不断更新，当画家将透视与写实的方式融入版画创作时，表现明暗光影的木版制作方式便开始出现，这使得欧洲的木刻版画与中国雕版木刻在表现形式与审美形态上出现了明显差异。

例如，丢勒创作于15世纪的木刻组画《启示录》（见图2-37）、《基督受难》等，他的作品打破以往木刻版画技法的单一性，描绘对象以现实生活中具体的人物为参照，在表现方法上，平行直线、平行曲线和交叉斜线被作用于追求写实的画面效果。空间透视关系、光影以及三维的立体画面效果都被他以木刻的方式进行转换与显现，其作

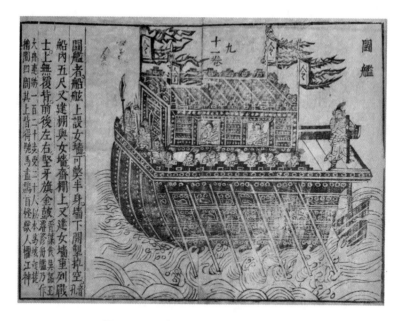

图 2 - 36　《武经总要》插图"斗舰"
宋曾公亮、丁度等奉勒撰　明万历二十七年（1599）刊本

品成为西方木刻版画的经典之作。在文艺复兴时期，欧洲还出现如：
汉斯·布克迈尔（1473—1531）、巴尔东（1484—1545）、汉斯·贺尔
拜因（1497—1543）等以版画作为创作媒介的艺术家，他们共同为版
画创作题材、技术手段及作品面貌的提升做出很大贡献。这个时期中，
欧洲最有影响的评论家瓦萨里（Vasari，1511—1574）就曾断言，版
画既是一种珍宝，又是非常现代的艺术。

　　16 世纪初，在德国出现了一些新的制版技法以适应艺术家创作表
达的需要，"明暗套色木刻"技法也在这一时期开始出现。明暗套色
木刻技法的发明在艺术家的实践过程中逐步形成许多富有个人特点的
表现风格。套色木刻的发明完善了黑白木刻版画画面色调单一的缺憾，
这与当时文艺复兴时期绘画的迅速发展，及画家准确而富有表现力的
造型语言有着直接关系。明暗套色木刻的出现标志着套色木版画的开
端，同时它的制作方法也影响着其他版种的套色技术，直至 20 世纪
"减版套色技法"出现之前，这种套色技术一直被沿用。

图 2－37 《启示录 四骑士》 木版画 39.5cm×28cm

[德] 丢勒 1498 年 现藏于伦敦不列颠博物馆

欧洲 18 世纪时，英国画家毕韦克（Thomas Bewick，1753—1828）开创的木口木刻技法，扭转了之前被铜版画逐渐削弱的木版画地位。他创造的木口木刻技法打破了传统木刻版画用黑轮廓线作为主要表现手法的刻制方式。他在创作中利用不同粗细、走向，丰富细腻地排线组织画面，他对画面灰色调的营造使之达到与铜版画相媲美的视觉效果。自 19 世纪西方现代主义艺术的发端，在由艺术家直接参与的版画制作过程后，木刻版画在欧洲展现出多种杰出的风格与面貌。除了像将木口木刻技艺推向高潮的版画家多雷之外，更有版画家们在民间木

图 2-38 木口木刻

[英] 毕韦克 1790 年

刻与原始艺术中吸收养分。他们运用大刀阔斧的刻制方法，在印刷过程中捕捉木版痕迹，展现出木刻语言的多种可能性。例如，高更、蒙克及德国表现主义版画家，他们摆脱传统艺术观念，对画面形式进行探索，并与写实的表现方式进行决裂，对主观情感和内在精神的诉求成为他们的关注之处。这使得版画技术成为支撑艺术家创作理念载体的同时进入更为开放的语境中。

与西方不同，中国传统水印木刻技术历经了一千多年的发展，由单色的线刻到多版多色的套印，发展出了非常完善的技术体系。从套版印刷的历史看来，西方"明暗套色木刻"技术的出现比中国元代《金刚经注》朱墨套印插图的出现晚约 200 年，但在印刷技术发展较为缓慢的古代中国，套印技术也是在 17 世纪的明清时期才得到发展，而中国下一次木版套色技术的革新则是在 20 世纪 80 年代前后。因材料紧缺而始于云南思茅地区的绝版木刻技法，其源头可追溯到毕加索所做的麻胶版画。绝版木刻又被称为减版木刻，它突破了传统套色木刻运用套版进行色彩叠加的技术方式，而将画面所有的色版集中在一块版上，采用边刻边印、逐版递减的方式进行创作。它增加了木刻版画创作中的绘画性，减弱了之前烦琐的套版程序，更加顺应创作者对

图 2 - 39 《100.14》 黑白木刻

方力钧 1996 年

刀味、木味、印味的捕捉。而中国水印木刻自 20 世纪 50 年代以来，受到现代艺术思潮洗礼的中国水印木刻家，共同为传统水印木刻的转型做出了努力。在引入现当代艺术观念的过程中，传统水印木刻拥有了更为丰富的艺术语言表现力，中国当代水印木刻家以当代艺术创作的视野扩大了水印木刻的视觉张力，使其成为独具时代精神与文化内涵的版画门类。

从单纯的木板与拳刀开始，木刻版画历经了从阳刻、阴刻到对

图 2-40　《静物》　麻胶版画　53cm×64cm

[西班牙] 毕加索　1962 年

画面进行"点、线、面""黑、白、灰"造型语言的转换。从对画稿的复制转向对创作者思想与观念的复刻。技术的革新伴随着创作者对版画的认识而不断更迭。进入现代主义之后，对木刻版画中刀味、木味、印痕的追求一度成为创作阶段木刻画家的着力点。然而技术在艺术中并不能独立存在，它或是画面得以呈现的工具，或是艺术家用于表达的媒介。作为艺术创作手段的木刻版画技术，在历经技术的革新与创作者身份转变的过程中，已然呈现出多元、纷繁的态势。艺术家在创作过程中进一步根据自身创作需求，不断发明出各类具有独特个人语言特征的技术方式。木刻版画作为版画艺术门类中的分支，向我们展现出在艺术家创作理念影响下，以创作者个人审美取向为向导，从而对版画技术方式可能性进行拓展与呈现的过程。

图 2 – 41 《牧笛》 绝版木刻 90cm × 60cm

贺昆 2003 年

二 铜版、石版的发展

因为版画天生所具备的复制与传播功能，使得在早期复制版画阶段的实用目的是制作者首先考虑的问题。便捷的制作方式、稳固的印刷质地，以及与时代审美趣味的相契合都是版画从木刻延展至各个版种的原因。

15 世纪上半叶，欧洲便开始出现铜版版画，那些在士兵的武器和盔甲、教会使用的金银器上制作植物和动物装饰图案的匠人所使用的阴刻技法与凹版版画制作方式不谋而合。初期的凹版版画雕刻师"是一些从事具有欧洲传统精髓的金属加工和金银器加工匠来担当的"[1]，一大批匿名的铜版画家制作的以宗教、神话题材为主的初期铜版版画奠定了西方铜版版画最初的技术方式。

铜版制作方式一般分为两大类：一类是直接在版面上刮刻，留下痕迹；另一类是用沥青、松脂等防腐层涂抹表面，然后再用工具划破

① ［日］黑绮彰：《世界版画史》，张珂、杜松儒译，人民美术出版社 2004 年版，第39 页。

图 2-42 《蒲公英》水印木刻 34.6cm×16.3cm
吴凡 1959年

表面，借由腐蚀药剂的强度与时间的长短来控制版面凹痕的程度。15世纪，马丁·施恩告尔（Martin Schongauer，1430—1491）的创作实践使得铜版画被从传统金属工匠的制作工艺中分离出来，并形成属于绘画语言自身的一种艺术形式。他的作品成为后世丢勒和一些意大利雕刻凹版画家的重要范本，对文艺复兴时期的绘画和雕刻产生了深远的影响。文艺复兴时期的人们对事物抱有很大的探求心，在版画方面创

图 2－43　《狮子林印象》　水印木刻　30cm × 40cm
凌君武　2003 年

作者进行了大量的尝试，为版画的创作与发展奠定了良好的基础。丢勒在当时对铜版画的发展起到了极大的推进作用，他在使用铜版画进行创作的过程中，尝试了多种技法，如将钢制雕刻针在版面上直接进行雕刻，在印刷时通过对版面施加压力大小的变化来控制线的深浅等。他敏锐地捕捉铜版的特性，敏感并细致地琢磨着铜版画语言的可能性，并在创作的过程中不断地丰富着铜版画的表现语言。

　　15 世纪初是腐蚀铜版画的发展初期，从丢勒等铜版画家的尝试到"伦勃朗时期"花费了 100 多年的时间。腐蚀铜版画的制作方法需要在铜版上涂抹防腐层，而后用铜版刀进行刮刻，这一技法更接近于画家用铅笔进行素描创作，更具灵活性与自由性。伦勃朗使雕刻刀成为一支自由的笔，并将版画制作从对素描稿的复制中解放出来，他所创造的技法影响着无数后世的版画家。17 世纪中叶，一种新的铜版画制作技法"美柔汀"被发明，这种在制作之前先将铜版版面整体制成细点以便印成黑色，再用压刀对版面进行剐蹭提亮，以此来表现明暗关系的制版方式更有效对应于写实画面的需要。18 世纪末，欧洲产业革命开始之后，版画依旧是复制与传播图像的唯一手段，对书籍和知识

图2－44 《国王的崇拜》铜版版画

［德］马丁·施恩告尔 15世纪

的渴求，以及对文字图像的传播，还有对情报的渴望，促使人们对版
画技术不断革新。铜版画中的飞尘技法、糖水技法、美柔汀技法、套
色技法等，都在创作者的实践过程中被逐一发明出来。

在18世纪末诞生的石版画，预示了它将于19世纪扮演重要的角
色。由捷克剧作家森纳菲尔德发现的石版印制原理，其制作方法是在
干净的石版表面涂抹油性物质，在经过酸腐蚀之后，原本涂抹油性物
质的部分与没有涂抹油性物质的部分会产生"油水分离"的效果。在

图 2 – 45 《戴帽子的自画像》 铜版画 13.6cm×10.7cm

［荷兰］伦勃朗 1633 年

石版制作方法诞生之初，制作者是借由强酸的腐蚀，希望达到如木版或铜版一般的"凹凸效果"。在经验的累积过程中，制作者察觉到无须借助明显的凹凸痕迹也能够将版面上需要印刷和无须印刷的部分运用"油水分离"的特性区分开。石版画平版印刷的技术方式便逐渐被奠定下来。在德拉克洛瓦、杜米埃、雷东、马奈、德加、劳特累克等著名艺术家的石版画相继问世的 19 世纪，石版画的技术及社会效用得到了极大的发展。这种在洁净的石版表面，运用油性材料进行绘制，再用弱酸进行腐蚀的技术过程，使得对石版进行绘制十分接近手工绘画的过程。同时石版彩色套印这种一版一印的技术方式也为创作者带来了特殊的视觉效果。现代艺术家对石版创作的探索，也为石版画语

图 2-46 《热气球》 石版画
[法] 奥蒂诺·雷东 19 世纪

言形态的发掘提供了更多新的可能。

19 世纪末的清末光绪年间，欧洲的石印技术才传到中国上海。那时一些企业家开始运用石印技术创办画报，如当时最负盛名、创刊于光绪十年（1844）的《点石斋画报》。但石印技术在当时还只用于一般印刷，即便有用石版作画的现象，还尚未能成为一种具有艺术性的石版画创作形式。

随着现代艺术创作观念在世界各地的展开，绘画艺术的语言表现界限不断被打破。在版画家的创作与耕耘过程中，版画制作方式在传统的基础上不断融入新的技术方式，版画自身的语言特性不断被挖掘，版画的概念及范畴也在持续地扩大。"版画"已然成为艺术家进行艺

图 2 - 47 《春江胜景图》之"石印工厂图"
清末吴友如绘 清光绪十年（1884） 上海点石斋印本

术探索的一种独特媒介。

三 丝网版画及新型版种的诞生

通常我们提到丝网版画便会将其与工业革命之后借用曝光技法所产生的丝网印刷技术联系在一起。但在版材上制作出小孔和小穴的孔板漏印方式，早在古埃及时期就已经在布料染色方面被利用。中国11世纪的遗作中就有发现，"制作于辽代（916—1125）的套色漏印版画《南无释迦摩尼佛》于1974年发现在山西应县佛宫寺的木构佛塔，共三幅，出自于同一版。"① 而日本人利用发丝等纤维物质发明丝印图形分割的搭桥技术，使漏版技术的表现力得到了大幅度的提高。第二次世界大战之后，全球政治与文化中心逐渐转向美国，美国首先将感光剂引入丝网印刷制版技术中。尽管照相制版技术在波普艺术诞生之前

① 王伯敏：《中国版画通史》，浙江摄影出版社2019年版，第73页。

图 2 – 48　花树鸳鸯纹夹缬褥面（局部）　唐
［美］罗伊·李奇腾斯坦　1967 年　日本正仓院藏

就已经被运用于铜版画及石版画的创作，但置入丝网印刷中的感光技术却是全新的。直至 1925 年，随着感光剂的改良，丝网感光制版技术有了长足的进步，并在染织工业中被广泛使用。丝网印刷较适应于大幅画面的图形印制，不受承印物大小的限制，并且拥有色彩鲜艳、覆盖力强，可在柔软、曲折、粗糙等各种成型物上印刷的特性，因此成为版画家族中在当时适用范围最广的艺术形式，并被广泛地用于商业领域。丝网版画较其他版画种类更具有灵便性，加之它独特的视觉语言呈现方式，大量的画家被吸引参与丝网版画的创作。美国流行文化与波普艺术的兴起恰好与丝网版画这种高效、便捷的印刷方式完美地融合在一起，使得在 20 世纪 60 年代"波普艺术"几乎成为"丝网版画"的同义词。丝网版画的制版方式大致有三种：一是采用剪纸的方

式，露出漏洞；二是用封网胶涂抹网眼；三是运用照相制版原理，使用附着在网面上的感光胶对菲林片进行曝光。运用感光技术的丝网曝光印刷原理是照相技术发明以来艺术家运用"版画"的方式对工业文明所带来的新型技术的使用与解读。英国在1957年便出现专门的丝网工作室，随后有许多版画工作室也开始积极地推动丝网版画。而"丝网版画艺术"的真正兴起，得益于诞生自英国、发展于美国的波普艺术。波普艺术打破了20世纪初以来，艺术家依赖非具象表现意识，脱离现实、远离民众的现象。波普艺术家把人们最为熟悉的日常生活物品挪到艺术创作当中来，并通过将版画这个传统的大众传播媒介为创作手段，引发了人们对事物原有概念的思考。1962年11月，纽约西德尼·贾尼斯美术馆的《新现实主义者》（*New Realists*）展览的目录里，摘引了评论家里斯坦尼（Pierre Restang）的一些言辞，"在欧洲同在美国一样，我们正在自然里寻找新的方向。所谓当代的自然，就是机械的、工业的和广告的洪流……日常生活的现实，如今已经变成了工厂和城市。在标准化和高效率这两个孪生的标记之下，所产生的外向性（extroversion），是这个新世界的规律……"① 李奇腾斯坦（Roy Lichtenstein, 1923—1997）与安迪·沃霍尔（Andy Warhol, 1928—1987）等敏锐地捕捉到时代变革气息的艺术家对符合工业文明气质的丝网版画制作方式加以利用，他们描绘自身最为熟悉的东西，即当代的"自然"，那些"机械的、工业的和广告的洪流"。因丝网版画所蕴含着的机械化、工业化，这处在消费社会新时期的丝网版画语言特性在波普艺术家的创作中，其独特的价值与意义被极大地发挥出来。

19世纪开始，版画家不仅延续着已有版画技法，而且开始探索版画技术新的可能。比如，柯罗发明了在玻璃上制作的版画形式"柯罗版"，德加、高更进行的独幅版画创作等这些新的尝试不断地拓展着版画制作技术与视觉形态的边界。20世纪初期以来，在毕加索等著名

① ［美］H. H. 阿纳森：《西方现代艺术史》，邹德农译，天津人民美术出版社1994年版，第600页。

图2-49 《美元符号》 丝网版画
[美] 安迪·沃霍尔 1963年

艺术家对版画制作的参与下，版画发展走向了一个个高峰。20世纪后半叶，世界现代版画的发展呈现出全面发展的局面，在艺术、技法和理论方面都发生了巨大的突破。在此背景下，版画传统技法的禁忌被打破，各个版种的制作方式也都发生了很多变化，如在作为凸版印刷的木刻版画中出现凹印技术，综合材料进入版画创作环节等。与时俱进的创作方式在现代美术新的时代背景中彰显出其独特的价值。显现出版画艺术的开放性、多元化、时代性与国际性。

1957年，第一届东京国际版画双年展提出"版画不光是技术，更重要的是时代精神的形象化"的思想，这一想法打破了传统版画技法的禁忌，并由此产生了一系列重要的影响。"新型版种"发明与发展的过程，是版画家对版画创作媒材和语言的拓展过程。"新型版种"，

图 2－50 *Crying Girl* 丝网版画

［美］罗伊・利希滕斯 1964 年

是指除去木版、铜版、石版、丝网版四个版种之外，在艺术家的探索与实践过程中被使用的非传统的版画媒材与技术方式，包含综合版画、独幅版画、数码版画等。"实验性"是这些新型版画种类普遍拥有的特性。

19世纪50年代，格伦・阿尔普斯①专注于研究综合版版画技术并制作出大量的综合版画作品，带动了这一新型版画形式在美国的发展。综合版版画英文"Collagraph"作为一个新生词开始被使用，它派生于希腊文"Kollo"，愿意为"贴附"。这个名称形象地表明了综合版版画的技术特征。当前综合版版画通常被认为拥有两层含义，其一是指运用一种以上的版画技术进行版画创作，如在丝网印刷的基础上进行铜版画制作，或是在石版的基础上印刷木刻版画等；其二是指运用多种

① 格伦・阿尔普斯（Glen Alps），华盛顿大学版画教授、艺术家。

不同肌理痕迹的媒材，以拼贴的方式进行制版，结合版画凸印与凹印的技术手段进行综合印刷，探索版面肌理痕迹呈现的可能。综合版画的制作打破了传统版画制作中相对单一的技术方式，多种材料与印刷媒介的介入，使得在综合版画的制作过程中，充满了可能性与偶然性，极大地丰富了版画画面的痕迹语言，如劳森伯格在版画制作中的实验，将程序化的版画制作过程融入多种随机的步骤，以对"偶然性"的探索代替对"必然"结果的追求。

泰诺·多诺万（Tara Donovan）在他的版画作品《无题》（见图2-51）中，以固定上千个橡皮筋的方式制作版面，改变了媒材的原本用途，复数不仅是通过对版的转印所呈现的复数性印刷，同样成为制版过程中的重复劳作。在以杨锋先生和李全明先生为代表的国内综合版画创作中，他们选取不同肌理的媒材与加工后置入制版环节，采用纸板、木板、金刚砂、乳胶等多种材料混合的方式制版，以凹凸并用的方法进行版面印刷，极大地丰富了版面作品的肌理痕迹。又如版画家应天齐先生，在中国传统水印版画的基础上运用综合材料进行制版，突破传统水印单纯适用于凸版印刷的局限，探索水印木刻的另一种语言方式，创作出含有中国文化底蕴与地域特点的综合水印版画。

独幅版画在发展的初期被认为是"版画家的绘画"，版画家将直接绘制在版面上的图像，借用"转印"的方法呈现在纸张等承印物上。因为通常只有一张，所以被称为独幅版画。独幅版画脱离了版画的复数形式，只运用"转印"的手段呈现作品。在一块并不明确性质的平整版面上，艺术家在版上进行描绘的过程也转换为用版画的"平面思维"进行绘画。而后用压印的方法将描绘的图像转印至承载物上。独幅版画的直接绘制过程省略了版画运用各种媒材所进行的繁复"制版"环节，仅利用版画制作过程中的转印步骤。这种更为即兴的制版方式，一方面消解了版画的"复数性"，另一方面增添了版画绘画语言的可能性。在版画创作者不断实践的过程中，以"独幅版画"为基础，陆续发展出了借用漏版原理所制作的"脱胶版画"，以及以展现原版为目的的"原版版画"等新型版画种类和技术方式。

图 2 – 51 　《无题》　 综合版画　 93. 9cm × 72. 6cm

泰诺·多诺万　 2007 年

　　"艺术家，特别是版画家，总是技术的'盗火者'。"① 在版画史上，原本被用于商业或其他用途的技术方式，都被版画家用在了艺术创作中。"数码技术"也顺应着这一脉络延用进入艺术创作领域。在

①　［英］贝丝·格拉波夫斯基、比尔·菲克：《版画观念与技法大全》，于洪、张俊译，浙江人民美术出版社 2016 年版，第 35 页。

图2-52　《文明之二》　167cm×244cm　综合水印
应天齐　2010年

传统版画领域内，"制版"的概念无可避免地涉及手工制作，"版"是具有物质属性的、可感可触的实体，是在制版的加工过程中形成可供印刷的痕迹物。数码版画的制作过程脱离了具有物质形态的"版"。对数码图像的编排过程代替了手工制版的过程，图像的电子输出代替了手工的印刷过程。在传统版画领域内，材料属性与手工劳作的过程成就了"版"的形态与概念，版画家在劳作过程中因为这些既定的制作过程而拥有了对工匠技艺与艺术创作的重叠心态。但在数码版画的制作过程中，对实物材料展开的制版过程成为对图像编辑软件的使用过程。由此，在传统版画技术被以数码科技的印刷模式所替代时，"版"与"印刷"的概念被重新定义，并引发创作者新的思考。

　　在手工制作和机器制造这两种似乎是对立的创作手法上，有观点会担心数码技术作为一种非人性化的趋势，会磨灭艺术家手工制作的痕迹。还有观点认为数码技术是一种在后现代文化进程中进行艺术创作的重要工具。约瑟夫·希尔是一位运用数码技术进行版画创作的美国艺术家，他的数码版画作品普遍采用中国手工宣纸作为承印物。他

为此探访过多家安徽宣纸厂，希望找到与自身创作意图相符合的宣纸。在他的作品《蛾》（见图2－53）中，经由高分辨率扫描的飞蛾图像喷绘在拥有吸水性强且质地轻薄细腻的手工宣纸之上时，数码制图与传统手工纸张相互融合。作品在呈现出别样视觉张力的同时，展现出艺术家的创作理念以及他对物的思考。

图2－53　《蛾》　数码版画

［美］约瑟夫·希尔　2007年

技术和思想宛如飞鸟的双翼，在版画家的创作过程中缺一不可。新技术与媒材不断被发掘为版画家的创作提供了新的视觉张力的可能性。技术被用于实现思想，思想同时引领着技术的更迭。新型版种的产生让版画创作的语言表现能力不断拓展。当下以数字媒介、摄影技术与其他传统媒介相结合的版画制作方式已然屡见不鲜，层出不穷的版画制作技术不断地扩展着版画的可能，盖里版、蜡油版画、彩拓版画、吹塑版画等新的制作方式也在不断产生，与此同时也存在着许多正处在实验阶段、未被命名的新的技术尝试。这些"新型版种"在运用版画制作原理的同时，不拘泥于原有的制作方法，在持有版画概念与特性的创作过程中为艺术家理念的呈现敞开更多可能。在此情境下，使得版画这一绘画门类的制作技术与语言方式在不断扩展的进程中，其概念的边界与范畴也在不断延展。

版画的创作实践与艺术理论伴随着版画技术的拓展不断地变化着，

罗兰·巴特的告诫或许可以给予我们某种启发，在他看来，对于观念的执着不应超越接受的喜悦。在任何时候，我们对于"新"的追求，都不意味着对"旧"的抛弃，而是新的扩展；不是以新的权威代替旧的权威，以新的束缚取代旧的束缚；而是借新的力量更进一步地接近精神的自由。这样的态度可以让我们更自由地选择一切有益的艺术理论和艺术形式，更坦然地面对过去、现在和未来。

【图注】

图2-1：《梵文陀罗尼经咒图》，唐至德二年至大中四年（757—850），成都府浣花溪报恩寺刊印，1999年5月于陕西省西安市三桥镇出土。

图2-2：《金刚般若波罗蜜经》卷首画《祇树给孤独园》，唐咸通九年（868）刊印，现藏于英国国家图书馆。

图2-4：《圣·克里斯多夫（St. Christoph）及耶稣像》，28.9cm×20.6cm，木版画，1432年，德国，现藏于英国曼彻斯特赖兰兹图书馆。

图2-5：《经史证类备急本草》插图，刘甲刊本，南宋嘉定四年（1211），现藏于中国国家图书馆。

图2-6：《会真六幻西厢》之第十四出"拷红"，吴兴闵仮刊彩色套印本，此本明崇祯十三年（1640年），现藏德国科隆东亚艺术博物馆。

图2-9：《天真与经验之歌》，铜版印刷手工上色，［英］威廉·博勃莱克，1789年。《天真与经验之歌》为威廉·博勃莱克的诗集，分为"天真之歌"与"经验之歌"两部分，这在本世纪被认为是历史上第一本"艺术家手工书"，由他和他的妻子共同完成制版、印刷与绘制。

图2-12：《欧阳文忠公集》插图"九射格"，宋江西刊本，现藏于中国国家图书馆。

图2-15：《红磨坊与拉·古留小姐》，石版画，171cm×124cm，［法］劳特累克，1891年。19世纪的欧洲，版画已经被普遍运用在生活的许多方面，如插图、海报等，这些拥有实用功能的版画，由于艺术家的参与，早已被附于艺术品名义，并且是艺术家扩大自己作品影响力的主要途径。

图2-20：《十竹斋书画谱·竹谱》之"快雪"，金陵胡氏十竹斋刊，彩色套印本，明天启七年（1627年），现藏于中国国家图书馆。

图2-21：《水神》，14.6cm×10.6cm。收集人：杨晓东；收集地点：保山卧佛寺；收集时间2003年。载《中国木版年画集成——云南甲马卷》，冯骥才主编，中华

书局 2007 年版。

图 2-22：《桥神》，16cm×12cm。收集人：盛代昌；收集地点：弥渡红岩，收集时间 2005 年。载《中国木版年画集成——云南甲马卷》，冯骥才主编，中华书局 2007 年版。

图 2-23：《山林草木之神》，12.1cm×11.8cm。收集人：田怀清；收集地点：洱源；收集时间：1985 年。载《中国木版年画集成——云南甲马卷》，冯骥才主编，中华书局 2007 年版。

图 2-26：《怒吼吧，中国!》，黑白木刻，20cm×15cm，李桦，1935 年，现藏于中国美术馆。

图 2-34：《堆土·满天红》，版画概念装置作品，杨劲松，2001 年。此件作品，杨劲松将版画"凸""凹"的概念放置在大型实物装置里。运用土堆与系马桩为材料，在地面上构建出具有凹凸结构的地貌。此件作品的规模难以借由一人之力独立完成，在创作过程中，艺术家更是这件艺术作品理念的指导者，使作品在众人共同协作之下完成。

图 2-35：传统雕版木刻工具，图片来源：陈琦《中国水印木刻的观念与技法》，中国画报出版社 2019 年版。

图 2-37：《四骑士》，木版画，39.5cm×28cm。［德］丢勒，1498 年，现藏于伦敦不列颠博物馆。

安迪·沃霍尔把丝网印刷技术带入了艺术领域中，从他制作的丝网版画中我们可以发觉当下所谓"数字版画"的雏形。由于不同时期之下人们对于艺术认知方式的差异，使得丝网版画尽管早已属于版画门类之一，但由于它和照相及数字技术的密切关系，使其难以凸显出一种如其他版画门类所拥有的特殊语言形态。

图 2-51：《无题》，综合版画，93.9cm×72.6cm，泰诺·多诺万，2007 年。

对综合版画的认识，一般分为两种。其一是使用一种以上的版画门类进行创作的作品；其二为综合材料制版，运用凹版画与凸版画印刷原理进行综合印刷所呈现的画面。在国内，综合版画技术已相对成熟，以西安美术学院与广州美术学院近 20 年以来的教学成果为代表。有关综合版画具体制作方法可参见《综合材料版画技法》，人民美术出版社 2012 年版。

第三章　物我同在的创作过程

　　海德格尔在《存在与时间》的开篇中写道："此在的存在是随着它的存在并通过它的存在而对它本身展开。对存在的领会本身就是此在的存在规定。"① 在海德格尔看来，"此在"是一种尚不明确但正在生成的东西，它是正在生成、每时每刻都在超越自己的人的生成过程；是具有生命动态的个体所彰显出的内在精神；是在世中展开其生存并具有生命活力的人；是人在成长过程中呈现出的生命价值。如果我们将"此"理解为场所，"在"理解为存在，那么在过程中的版画艺术的当中，不同时间境遇下版画创作者成为那些存在于不同场域下的一个个劳作个体。他们共同勾画出版画艺术的行径轨迹与蓝图。他们沉浸于"此在"之中，在各类版画场域的时空变换当中与作为媒介的版画相互交融，以物我同在的方式呈现着版画的可能样貌。

　　在版画的制作过程中，技术从某种程度上决定了版画制作过程的行为方式，也规约着版画可能呈现的样貌。各个环节所使用的工具与每一个版种所拥有的技术一并构筑着版画的整体形态与概念。作为图像制作工具的版画，在其复制阶段就已经拥有一个相对完善的技术和语言体系，但在版画退去原有的社会功能进入艺术创作领域中，并成为不可替代的绘画门类的原因，除去版画特殊的语言方式与技术手段

　　① ［德］马丁·海德格尔：《存在与时间》，陈嘉映、王庆节译，上海三联书店1999年版，第176页。

能够呈现出其他画种所难以效仿的视觉效果外，版画创作过程中偶然性与可能性的迸发更是让创作者着迷并持续探索的地方。

版画从复制工具到艺术创作媒介的转变是创作者将客观的版画技术融入主观思想的过程。进入现当代艺术领域中的版画艺术，表现出了媒材丰富性、语言形态多样性等特质。这让版画在艺术概念愈发模糊的发展进程中，以其所特有的语言方式、媒介属性、内在结构从不同的角度作用于艺术家的创作，同时其潜在可能性也通过艺术家的创作过程被不断释放。

怀特海在他的过程哲学中提出"经验的自然便是真实的自然"的观点。认为在人与物的生成过程中，感官与思想、经验与理性、知觉与自然、心与物、主与客、内在与外在之间的关系，都处于连续变幻中。在其中无论是"'事件''机体''现行机缘'或'现行单元'都具有其'时间性'（temporality），同时也是'经验的点滴'（drop of experience）"①。"制作程序中的版画过程"是由一个个在不同时空境遇中的制作者，运用版画达成自身创作理念而逐渐累积经验的过程。这些由个人行为所形成的"经验的点滴"是版画创作者发掘质料潜在可能性的过程，他们共同铸成了版画所拥有的形态与技术。

在版画制作目的由复制向创作转变的过程中，版画间接制作过程中作为"主体"的版画制作者与作为"客体"的创作媒介，相互之间的位置会随着创作者的认知方式而发生改变。如存在主义者看来："人首先存在着，遭遇他们自身，出现在世界之中，然后再规定他们自己。我们首先只是存在，然后我们也不过是成为我们自己把自己造就成的东西。"② 换言之，"人"的本质并非固定不变的，其本质具有可能性，而不是任何规定性。人的本质关键在于处在"世界之中"和"造就"。当我们处在"世界之中"，如何来"造就"？这就涉及"技术"的问题。

① A. N. Whitehead, *Process and Reality*, New York: The Free Press, 1978, p. 18.

② ［美］撒穆尔·伊诺克·斯通普夫：《西方哲学史——从苏格拉底到萨特及其后》，邓晓芒、匡宏译，世界图书出版公司 2009 年版，第 421 页。

第一节　创作之于技术

在艺术创作中，制作技术本身所具有的特性会直接影响使用该类技术方式的艺术创作所适合表现的内容。不同技术在被使用的过程中逐渐形成了它们自身的语言体系，而每一种语言特性的不可替代之处构筑成为其独特的语言形态、标志与符号，并影响着作品呈现的样貌。对技术的认知在作用于创作者使用该技术方式的同时，也直接影响到结果的生成。而相对于其他绘画门类，具有一定"技术门槛"的版画在面对此问题时，不仅难以出现如"素人绘画"① 一般的创作，其"间接性"的技术过程反而造就了创作者特殊的思考方式及行为范式。

"技术理性"认为，每一项技术的完善都是人类用理性不断征服对象的过程。其概念的实质是人类对合理化、有效化、规范化，以及理想化技术的追求，同时是对此种技术追求时所产生的智慧、能力，及抽象的思维活动，更是一种人对自然世界永恒依赖的技术精神与实践理性。按照技术决定论的观点，技术被视为拥有一种能够自我发展及自我约束的力量，它在按照自己逻辑前进的基础上，从某种程度上支配并决定了社会与文化的发展。凡伯伦（Thorstein Veblen）于 1929 年在其著作《工程师与价格体系》（*The Engineers and the Price System*）中基于两个重要的原则基础之上，首次提出"技术决定论"：一是认为技术是自主的，二是认为技术变迁导致了社会变迁。在他看来"技术已经成为一种自主的技术"，技术循其自身的踪迹走向特定的方向。在技术决定论者的眼中，社会的变迁归因于技术的更迭与拓展。他们认为："技术是自主的，其本性是人不能控制的。"② 以此判断，在"自主"的技术中，技术拥有自身的符号属性与实施路径，并凭其自身的潜能发展着。

① 素人绘画：此概念源自法国，素人画家是指没受过正统艺术训练、凭感觉和直觉作画的人。而版画间接的制作方式及技术门槛，使制作者难以在没有受到任何训练的情况下进行制作。

② ［美］保罗·莱文森：《莱文森精粹》，何道宽译，中国人民大学出版社 2007 年版，第 130 页。

图 3 – 1　不同型号的木口木刻刀具（上）①、

石版版画制版工具（下）②

①　王华祥：《版画技法（上）传统版画、木版画技法》，北京大学出版社 2020 年版，第193 页。

②　王华祥：《版画技法（中）铜版画、石画技法》，北京大学出版社 2020 年版，第 91 页。

在对艺术创作的影响中，"技术决定论"表现为技术作为艺术创作时候的具体使用手段而发挥着作用。技术自身的性质影响着使用该技术的人会倾向选择某些特定的内容或题材作为主要表现的对象。就一件具体的艺术作品来看，作品所采用的技术方式可能在暗中规定着该作品外在的形态及内在的精神逻辑。它决定了使用该技术的艺术将选用何种艺术符号，而艺术符号对艺术内容则有一种天然的选择性和倾向性。然而，自现代主义之后，处在"艺术范畴"内的版画创作却是对其传统制作技术不断重新认识与解构的过程，由版画制作媒介自身潜能所引发的可能性将创作者带去了与复制版画截然不同的另一条创作路径。后现代主义艺术思潮影响下创作者对版画概念的认知方式也在不断地对原有版画结构进行新的理解的过程中生发出新的意义。这使得版画创作者持有对"技术决定论"的否定态度推进版画的发展。

一 技术的性质

无论版画在何种历史发展阶段或时代背景之下，其在社会中扮演的角色首先是由其技术决定的。版画制作所使用的独特工具与制作者使用工具的过程约束了它作为创作媒介的方式与形态。工具、技术、媒介，三者在词义上拥有相近的意思，在很多时候借助"媒介"的概念或是借助"技术""工具"的概念是殊途同归的。比如：印刷术可以被阐述为一种"传播的工具"，也可是"传播的技术"，或是"传播的媒介"。不过它们当中的微妙差别，还是能够引起一些不同的偏向，这些偏向在帮助人们更好地把握它们含义的同时，也指引着人们思考的方向。

"工具"的概念原意指一种现成品或是工作时候所需要用到的器具。后引申为一种相对概念，只要是能使某种物质发生改变的物质，相对于那个能被它改变的物质而言就是工具。"技术"指的是制造一种产品的系统知识，具体指向所采用的一种工艺或提供的具体服务方式。"媒介"是英文"media"的汉语翻译，而"media"指"媒"，就

其本义及其谱系主要意为"居中位置"及"交接转化的方式",重点是中介行为。[①]"媒介"是所有可以同人体器官发生某种联系的介质,是指那些使得人与人、人与事物、事物与事物相互之间能够发生关联的物质。麦克卢汉笔下的媒介是"人的延伸"[②]。在我们对工具、技术、媒介的分析中得以发觉,工具偏向的是所使用具体物品,技术偏向的是所使用方法,"而从媒介的概念出发,则更容易放到人的感知活动或打交道的过程之上。媒介提示着'……通过……而达……'的指引结构,更加鼓励我们去关注人的有限性和相对性"[③]。

图3-2 此图为不同版画技术方式所呈现的语言形态
从左至右依次为:黑白木刻 铜版美柔汀 石版药墨 丝网印刷

工具作为一种物质媒介,在艺术创作中发挥着重要的作用。宗白华先生曾就书法所使用的毛笔这一书写工具进行论述,"殷朝人就有了笔,这个特殊的工具才使中国人的书法有可能成为一种世界独特的艺术,也使中国画有了独特的风格。中国人的笔是把兽毛(主要用兔毛)捆缚起做成的。它铺毫抽锋,极富弹性,所以巨细收纵,变化无穷。这是欧洲人用管笔、钢笔,以及油画笔所不能比的。"[④] 正是由于"毛笔"这一书写工具的形质产生了书法的技术方式,并发展出它独特的语言形态。莱辛在《拉奥孔》中则以媒介为标尺对绘画与诗之间的区别进行分析。他指出,绘画以空间中并列的形体和颜色为媒介符

① 参见[法]德布雷《媒介学引论》,刘文玲译,中国传媒大学出版社2014年版,第10页。
② [加]马歇尔·麦克卢汉:《理解媒介:论人的延伸》,何道宽译,译林出版社2011年版,第9页。
③ 胡翌霖:《媒介史强纲领——媒介环境学的哲学解读》,商务印书馆2019年版,第124页。
④ 宗白华:《美学散步》,上海人民出版社1981年版,第137页。

号，这就决定了它适于表现那些全体或部分本来也是在空间中存在的事物，即"物体"；而诗则是以在时间中发出的声音作为媒介符号，因此更适于表现那些在时间中拥有前后承续关系的事物，即"动作"。① 绘画与诗所使用媒介的自身性质差异决定了二者所具有不同的表现对象。"诗是时间、运动和行为的艺术；画是空间、静止和停止的行动的艺术。"② 由此可以得出，在艺术创作当中，所使用的工具形态决定了它的技术方式，技术的方式又决定了其媒介的属性，同时，媒介的属性也反作用于技术与工具的形成与演变。

在版画制作过程中，各个版种都拥有一套属于其自己的技术方式与所使用的工具材料，它们共同构成了版画创作的属性。马尔库塞认为，社会中并不存在所谓"中立"的技术，技术难以避免地拥有某种观念的倾向性，因此也无法避免地影响着艺术家的创作理念。制作者经验的积累过程使得版画逐渐形成了一套完整的技术体系，并由此规约出不同版画门类可能呈现的形态样貌。如木刻版画制作中三角刀的锋利与圆口刀的平滑所呈现出的不同视觉语言形态，铜版画干刻技法的凛冽与飞尘技法微妙的明暗层次，石版画细腻沉着的墨迹颗粒以及丝网版画明快的色彩变化等，各个版画种类的视觉呈现形态都被所使用的工具与采用的技术所决定。版画制作技术的性质在很大程度上决定了使用者用它进行作品创作时的行为路径，并影响着作品最终呈现的结果。

当艺术家运用某种特定的版画技术进行创作时，版画的制作技术与媒介也在创作者的创作当中转换为作品所呈现的独特语言形态。如同蒙克的作品《吻》（见图3－3），他运用了不同媒材与制版技术对相同内容进行不同的作品实践，艺术家所做的"重复劳动"绝不是一种盲目，而是他借用不同媒介进行创作实验的结果。作品最终所展现的视觉图示除了其表达的内涵意蕴之外，也呈现出不同创作质料与技

① ［德］莱辛：《拉奥孔》，朱光潜译，人民文学出版社1984年版，第82—83页。

② ［美］W. J. T. 米歇尔：《图像学：形象、文本、意识形态》，陈永国译，北京大学出版社2015年版，第56页。

术本身的特性。第一幅木版画中，画面凸显出木版天然存有的肌理痕迹，人物形象被抽象的轮廓所概括。在观者深入解读画面之前，木版的痕迹先于画面内容进入了其的脑海。木纹的痕迹成为支撑画面的主要元素，也成为画面意涵的载体。第二幅黑白木刻版画作品则更多地显现出刀痕，作品能让观者从中窥探出创作者在创作时候运刀的方向及速度，中间还透露着蒙克在创作时的行动与情绪。第三幅蚀刻铜版画作品表现出与前两幅截然不同的语言形态，铜版凹印技法所呈现的细腻层次笼罩在画面之中，使画面显得深邃与沉重。而最后一幅油画作品则运用油彩与画布描绘出与版画视觉形态截然不同的画面效果。这几幅作品是蒙克在运用不同的技术手段进行创作的探索，其中并不存在运用某种技法对另一幅作品进行"复制"的含义。每一幅作品中并不存在对初始符号进行精确复制的意图，而是运用另一种技术媒材对作品内容进行重新诠释的结果。这种现象在他另外的作品如《呐喊》《吸血鬼》《爱的浪潮》的不同版本的作品中都所有体现。

图 3 - 3　《吻》

[挪威] 爱德华·蒙克

从左至右依次为：木版画（1897—1902 年）、黑白木刻（1897—1898 年）、铜版蚀刻（1895 年）、油画（1897 年）

在版画发展过程中，作为传播工具，其目的在于制作出具有传播功能的图像，重点在于复制与传播，重心在于技术本身，对技术的精进是版画制作与发展的主要方向。然而作为艺术创作媒介的版画，其主旨在于通过对版画技术的运用实现创作理念。科林伍德认为："技

艺总是涉及手段与目的之间的区别，两者清楚地被看作是互相区别而又彼此关联的东西。"① 按照科林伍德的认识，当目的达到时，手段就消失了。在创作者依靠工具和技术达成创作目的的时候，最终呈现的只是作品本身。工具与技术是创作者通过此种媒介去往创作彼岸的方式，创作过程中的媒介在作品完成之后隐退。同时作为表达作者创作意图通道的媒介，也在作品呈现时显露出它独特的性质。这也是为何被时代扬弃的版画复制功能所造就的"复数性"成为版画独特艺术语言的原因。

二　技术与艺术

在创作者面对艺术创作时，有关技术与艺术的关系问题是无法绕开的。不论是在西方古希腊时期或古代中国，对"艺术"的理解都被放在"技术"的层面进行考量。

图3-4　"艺"字形演变流程图

① ［英］罗宾·乔治·科林伍德：《艺术原理》，王至元、陈华中译，中国社会科学出版社1985年版，第15页。

根据《汉字源流精解词典》的解释，"艺（藝）"字拥有三方面的含义：（1）技能；技艺。（2）艺术；文艺。（3）准则；限度。①"艺"在古代中国象形文字中的形态类似一个跪着的人，其双手扶握着一棵草木状植物。由此可见，中国传统文化将"艺"与人类的劳作、生产活动联系在一起。东汉许慎所著《说文解字》中："艺、种也"，其本义为种植。《诗·齐风·南山》中曰："艺麻如之何？"这就将"艺"从"种植"的日常生产活动中引申为技能、技艺。《史记·龟策列传》曰："博开艺能之路。""艺能"显示为"技能、技艺"的引申义。由此可见，"艺"意指一门技艺，指专门的技术、技能，并且与培育和创造生命有着密切的联系。《周礼》最早提出了"六艺"的分类："礼、乐、射、御、书、数"；《后汉书》注中提道："艺谓书数射御，术谓医方卜筮"；《晋书·艺术传序》中讲道："艺术之兴，由来尚矣，先王以决犹豫、定吉凶、审存亡、省祸福。"在此，"技艺"的所指范围逐步扩大，由"技能"延伸为"艺术"。根据上述这些不完备的罗列我们大致可以发现，古代汉语中的"艺术"一词，所包含的范围要远远大于今天艺术概念的所指，它基本是泛指了各种各样的技术与技能，拥有着更丰富的含义。

古代中国，"以技入道"的观念奠定了中国文化看待技术与艺术关系问题的方式。《庄子·养生主》中"庖丁解牛"的故事抛出了"技"与"艺"的问题。

> 庖丁为文惠君解牛，手之所触，肩之所倚，足之所履，膝之所踦，砉然响然，奏刀騞然，莫不中音。合于桑林之舞，乃中经首之会。文惠君曰：嘻，善哉！技盖至此乎？庖丁释刀对曰：臣之所好者道也，进乎技矣，始臣之解牛之时，所见无非牛者。三年之后，未尝见全牛也。方今之时，臣以神遇而不以目视，官知止而神欲行。依乎天理，……提刀而立，为之四顾，为之踌躇满

① 参见人民教育出版社辞书研究中心编《汉字源流精解词典》，人民教育出版社2015年版，第749页。

志。善刀而藏之。①

透过庖丁对"解牛"之"踌躇满志"的状态，可以看出透过技术的背后，实质是在解牛过程中所显现的"人"的精神。庖丁之所以能够从技术的层面走向艺术的境界，是由于他并非只停留在技术的层面面对"牛"，而是让解牛的过程成为他生命意识的投射过程。"臣之所好者，道也，近乎技矣"②，更说明了"庖丁"通过出神入化的"解牛"技术进入"道"，上升到"艺"的精神活动中。中国由技入道的思想观念同时也引发着我们的疑问，为何那些拥有高超之"技"的中国古代雕版，却没能进入"艺"的范畴？

在儒道思想影响下的中国古代画论中，绘画被分为"逸、神、妙、能"四品，并将形象相似、以模仿著称的"能品"置于下品之列。可见中国古代对艺术的追求往往超越了对世俗及实用功能的依附，并没有将对事物的"复现"能力作为"艺"所追求的终极目标。这可能也是对原版拥有"复现"能力的中国古代雕版没有进入过中国古代画论的主要原因之一。同时，中国艺术精神特别关注创作者的修养与境界，强调画家们的"文人"精神，"艺"的形成在本质上依赖着"人"的精神而存在。中国道家思想要求以"涤除玄鉴""澄怀观像"的状态去面对人与自然。要求以"堕枝体，黜聪明，离形去知"的方式达到"物我两忘"的修养与境界。认为只有经过"丧我""忘我"的"坐忘"过程，才能使得庄子所谓的"集虚"之"心斋"真正地呈现。在历代文人雅士的观念中，"人的自觉"是画家才能显现的先决条件，只有"人的自觉"才能通达"文的自觉"，故此中国古代画论中论及的画家多为具备独立思想的文人，作者是作品必要的先在。但在整体上以实用功能为主、以工匠阶层为创作主体的中国古代雕版中，绝大多数作品并未出现制作者的姓名。正是由于缺少了技术背后的

① （清）郭庆藩：《庄子集释》，中华书局 2013 年版，第 117—119 页。
② 《庄子今注今译（上册）》，陈鼓应注译，商务印书馆 2012 年版，第 116 页。

"人"的存在，导致"文"的缺席，使版画最终没有成为一门"近乎于道"的艺术。

在郑振铎先生对中国版画史进行梳理所留下的文献中，我们可以察觉到他将古代版画归入艺术的范畴。20世纪上半叶是中国现代主义的萌芽时期，由于西方现代艺术的影响转变了人们对"艺术"的判断，同时，时间的距离给予当下人们"他者的眼光"，使得人们得以在新的历史语境下展开对中国古代雕版版画的理解。正如贡布里希曾在其著作《艺术发展史》中所表述的观点，在他看来今天在我们博物馆和美术馆中所展出的绘画和雕像，当初大都不是有意地被作为艺术作品而创作，它们只是因特定场合与特定目的的需要而制作出来的。

古希腊时期，西方艺术的概念相比今天的理解也要宽泛得多，艺术是需要技巧的实践。依据俄国艺术史家莫·卡冈的考证，"艺术这个词本身在古希腊罗马哲学中所表示的是所有的实践活动、联结经验的知识的所有能力"。[①] 在西方的古代、中世纪或者是文艺复兴的时期，并不存在一个今天的我们所普遍以为的"由视觉艺术、诗歌与音乐汇成"的"关于美的艺术体系"。现代意义上的艺术"art"一词来源于拉丁文"arts"，并可以追溯到古希腊文"techen"，它意指广义的技术与技能。在那个时期，拥有独创性的人工产品或是人类的实践活动都可以被称为艺术，其中包含着各类哲学、科学及手工艺等。这些被认为是艺术的活动存在着共同的特点，它们都需要借由某一类型的专门知识去深入一种拥有着更深奥秘的实践活动中。

自版画作为宗教传播的工具以来，在西方文化对艺术概念的理解中，版画便从未被排除在"艺术"范畴之外，并且从文艺复兴开始，版画更作为一种艺术创作媒介普遍出现在艺术家们的创作中。由于文艺复兴时期提倡"人的觉醒"的价值观念，在强调"人"的精神价值的时代背景下开始强调艺术的创造性，并将绘画视为一种创造性活动，

① ［俄］卡冈：《艺术形态学》，凌继尧、金亚娜译，生活·读书·新知三联书店1986年版，第20页。

这使得艺术与实用性手工艺被逐渐区分。直到 17—18 世纪，艺术与手工技艺之间开始出现了明确的划分，并根据同时表示艺术与手工艺的"Art"一词派生出"artiste"（艺术家）和"artisar（手艺人）"两个分别拥有不同意义的词。这样的区分方式把具有创造精神价值的艺术与无情感、无诗意的手工劳作区分开来。在此基础上，逐渐演变为现代艺术中对艺术的理解方式。

以瓦特蒸汽机与珍妮纺织机为标志，18 世纪的欧洲正式进入工业文明时代。由此，技术的发展在世界中扮演着核心的角色，一切都必须给它让路，只是程度大小不同。伴随着技术的发展，"技术"一词的含义也产生了变化。18 世纪初，对"技术"的理解是"对于技艺的描述，尤其是对机械的器械"。19 世纪中叶，"技术"专指"实用技艺（practice arts）"①，直至 20 世纪下半叶，"技术"被定义为"人类改变或控制客观环境的手段或活动"②。由此，技术与科学开始结合在一起。而"艺术"这一概念在实践创作与美学的推动下，开始向现代观念转化。审美意义上的艺术与科学技术和手工艺由此明确地被区分开。在经过鲍姆嘉登、赫尔德与康德等人的努力推动下，艺术逐渐成为一种包含非功利、非实用目的，具有自由、想象、精神性的创造活动。"美学"作为一门独立的学科也最终形成。

康德认为，艺术是一种不夹杂任何利害关系的"自由的艺术"，艺术纯粹是天才的产物，并不依靠实践所造成，而依赖纯粹的天赋与才能。在美学家克罗齐的判断中"艺术即直觉，即表现"③，艺术成为一种具备非理性精神的瞬间体验，完全与外在的世界脱离开来。在他看来艺术是独立存在的，所以必须"为艺术而艺术"，而不是为生活或道德而艺术。此时艺术所能包含的范畴愈发狭窄，以至于能够被称

① ［英］雷蒙德·威廉斯：《关键词——文化与社会的词汇》，刘建基译，生活·读书·新知三联书店 2005 年版，第 484 页。

② 《简明不列颠百科全书》，美国不列颠百科全书公司亚洲出版物发展部编译，中国大百科全书出版社 1991 年版，第 233 页。

③ ［意］克罗齐：《美学原理》，朱光潜译，外国文学出版社 1983 年版，第 209 页。

为是艺术的人类实践活动变得愈发稀少，艺术被局限在象牙塔内的贵族精神之中，与日常生活日趋遥远。艺术范畴中的技术此时退居为作为支撑艺术表达的手段，而从艺术的内在意义中被剥离出来。"创造性、灵感、天才"成为艺术的重要内容，由此形成了与技术迥然对立的价值取向。跟随着时代科技的发展与艺术概念的转变，作为被时代扬弃的传统版画印刷技术被逐渐地从工具形态中脱离出来，并在艺术家的实践中愈发地成为具有独立价值的艺术门类。在这个进程中，创作者获得了不同于一般艺术家"Artist"的称谓，"Printmaker"成为特指运用版画技术进行艺术创作的艺术家。拥有技术属性的"Maker"也表示出版画家们对"Print"独特技术的偏爱与驾驭能力，从中我们也可以看出技术对版画创作而言的重要作用以及版画艺术在西方的独特地位。

现代主义艺术的到来，使得艺术的概念愈发显现出一种开放的态势。这种现象的发生源于当代艺术创作实践在对原有艺术理论冲击下所导致人们对艺术本质产生的新认识。在马克思《1844 年经济学哲学手稿》中，他提出了美的创造与人的实践活动有着本质联系的观点。由此，人们开始意识到，有关人的一切活动中都存在着某种审美的因素，即便它拥有强烈的实用及功利目的。这种让审美观念泛化的主张将那些之前被排除在艺术之外的手工技艺被重新思考，且为艺术概念的发展提供了新的理论铺垫。使得在工业化大生产对人类劳动的异化中，手工劳作的价值被人们重新评估。依据马克思的观点，那些处于理想状态之下的"劳动"也应该属于艺术创造活动。艺术的概念似乎又开始回到古希腊时期那样对技艺的包容了。机械复制时代背景下的20 世纪，技术成为支撑艺术家创作理念工具的同时，技术的特性也开始融入艺术创作领域并影响着艺术家们的创作方式。科技的进步不断带动着新的艺术媒介与创作形式的产生。20 世纪 30 年代以来，海德格尔开始以"技术"为出发点，探讨并揭示技术与艺术的同源关系。在他看来，艺术创作本身离不开手工艺劳动，技术本身应该是艺术的一部分，而不是艺术的附属品或是达成其目的的工具。他还指出：

"技术不仅是手段。技术是一种去蔽的方式。如果我们注意到这一点，那么，技术本性的另一个完整的领域就会向我们敞开自身。这正是去蔽的即真理的领域。"① 由此，技术回到了"艺术"的范畴当中，成为艺术内涵中重要的因素。

技术的发展不断地催生新的艺术形式的诞生，在印刷技术、摄影、电影，直至当下的数字艺术、网络艺术不断兴起的过程中，技术也愈发成为艺术不可或缺的部分。这些新型技术在直接介入当代艺术创作的同时，也成为艺术本体的一个组成部分。在艺术创作中，由于对艺术创作媒介的更新导致了传统艺术在生成、传播，及内在结构等方面产生了重大美学转向，某种程度上也造就了艺术对技术的严重依赖。这些新的技术方式已然参与艺术的发展中，同时塑造着人与世界、人与艺术新的关系与环境。

机械复制时代使得艺术愈发大众化与商品化，离传统形而上的、精英的、无功利的艺术观念愈发遥远。新技术的出现影响着艺术走向观念的同时，艺术创作的观念也再一次作用于新技术出现。版画由此在艺术创作理念的变幻与新型制作技术的更迭中求得新的方向。"版画"既指代一种"复制技术"，同时也作为一种"创作媒介"，这使得与印刷科技的发展紧密相连的版画艺术，在制作者对技术与艺术的认知过程中，其呈现形态显现得多元且混杂。

三　身份与技术

面对同一件事物时，处在不同身份之下的观者们通常只能以其所拥有的立场与视角对事物进行判断，身份从某种程度上决定了他面对事物时候的认知方式，这既是认识事物的一个角度，同时也可能是解读事物完整面貌的阻碍。

观者所身处的文化背景以及其所具有的社会身份、审美取向等因

① ［德］冈特·绍伊博尔德：《海德格尔分析新时代的技术》，中国社会科学出版社 1993 年版，第 72 页。

素导致了在面对相同事物时，不同观者眼中所显现的样貌与引发的思考存在着差异。"身份"所固有的价值判断规约了其观看事物的角度与方式，使其在深入事物之前便带有"前见"。"前见"与主体所拥有的历史文化背景密切关联，并决定了主体认知事物与事物打交道的方式。伽达默尔发现，理解之"前见"（prejudice）的不可避免性，他认为："在审视同一个未知因素时，视差是由两个互不兼容的视角构成的。在这两个视角中间，存在着不可化约的非对称性，即最低限度的反射性迂回曲折。我们并不拥有两个视角。我们只拥有一个视角，以及在躲避这个视角的事物。"①

"绘者、刻工、印刷工、刊印者、版画家、艺术家"等，这些同为版画制作的参与者，由于其身份为他们带来的先入之见的理解方式，以致他们面对版画创作时的态度有所不同。与此同时，版画传统固有结构造成创作者面临版画时候的"前见"，并非完全是认知活动中"理解的障碍"，而是理解意义的基础。因为无论最终显现的结果如何，不同身份之下认知主体的视域范围与思考路径都以此"前见"为基础。创作者思想所能够伸展的范畴，是他们"看视的区域，这个区域囊括和包容了从某个立足点出发所能看到的一切"②。在具体的版画制作过程中，版画在作为创作主体的认知对象后便作用于认识被创作者使用，同时因为在创作中对技术深入探究的过程，反过来也为认识提供了新的帮助。这是创作者进入版画技术的"上手"过程，因为"上手"的方式意味着与其打交道的路径，这打交道的过程成为版画特有的技术与制作者的理念相互融合与博弈的过程。怀特海在他对过程哲学的论述中强调人对事物进行的直接感知，他认为，"自然界是一个包括个人经验在内的整体，我们必须拒绝把实在的自然界与关于

① ［德］汉斯·格奥尔格·伽达默尔：《真理与方法》，洪汉鼎译，上海译文出版社 1999 年版，第 388 页。

② ［斯洛文尼亚］斯拉沃热·齐泽克：《视差之见》，季广茂译，浙江大学出版社 2014 年版，第 47—48 页。

它的经验区分开来的观点"，① 因为离开人直接的主观感觉就无法谈论任何其他的真实存在。正是因为具有感觉的一致性与一定的目标，人类所拥有的个别化的过程才成为人类共同经验的缩影。

在海德格尔的观念里，"在世存有"（being-in-the-world）意味着"把某某东西作为某某东西加以解释，这在本质上是通过先行具有、先行视见与先行掌握来起作用的"。② "在世存有"是人客观存在的生存方式，是人之所以具有其独特价值的存在原因。处在被动地位的匠人与将版画作为创作媒介而进行主动思考的创作者在面对同样的版画技术、媒材时，其制作主体的能动性显现出巨大的差异。不同身份决定了他们对"在世存有"的版画不同的理解方式。

图3-5　《芥子园画传二集》选页　芥子园焕记刊彩色套印本
清王概、王蓍、王臬辑　清嘉庆二十二年（1817年）

① 涂纪亮：《美国哲学史》第2卷，河北教育出版社2007年版，第489—490页。
② ［德］马丁·海德格尔：《存在与时间》，陈嘉映、王庆节译，上海三联书店1999年版，第176页。

沈因伯在《芥子园画传》的例言中曾有一段很重要的记述："画中渲染精微，全在轻清淡远，得其神妙。"接着他又说，有些作品"可以笔临于纸者"，但"不可刀镌与版"；有些作品"可以刀镌于板者"，却未必能"渲染之轻清淡远于纸"。① 由此可见他对于水印木刻特性的深入研究，这是在他参与镌刻工作，并直接督导印刷环节所产生的结论。他在面对水印版画制作时，有别于当时一般的工匠或出版者，而是将版画作为表达自我审美情趣的媒介，并以艺术创作的态度面对整个版画的制作过程。这使得他更接近于以版画手段去表达自己理念的创作者而非版画制作过程中服务于某一环节的匠人。也正是因为他对水印木刻表现方式的独特见解，以及对每一个技术环节的把控，使得版画制作环节在被他创作精神整体贯穿的情境之下显现出他所营造的艺术品格，并彰显出版画语言的张力。

琼·雯女士在20世纪60年代创建"塔玛琳多石版画工作室"时，曾在工作室守则中强调，要培养起画家和技工之间亲密合作的关系，要促进他们相互之间的沟通与信任，并通过更为开放的实践方式来取得更大的艺术创作成果。她所追求的是不固执地局限在固有的传统技法里，而是让技工积极参与画家的创作过程，与他们共同创造。技工此时不再仅仅作为艺术家"身体的延伸"，并非仅是作用于帮助其完成作品制作的匠人，而成为促使作品更加完善并能够实现自身艺术理念的独立的人。她强调集体制作的重要性，抬高技工在作品制作过程当中的地位。直至20世纪70年代之后，多样性的复合媒材与技法相继出现，许多立体的和可复数的大型作品陆续问世，这些对版画概念进行延伸的大型作品的出现，可被归功于集体制作方式被普遍采用。例如，欧尔登巴克与双子星版画工作室合作完成的巨大雕塑《冰囊—A型》《冰囊—B型》，其中《冰囊—B型》除了双子星版画工作室外，还有5家企业共同参与，并动用了许多机械设备，作品的各个构建也由不同的部门来负责完成。集体创作的方式也使得版画由此突破

① 王伯敏：《中国版画通史》，浙江摄影出版社2019年版，第318页。

了作为架上绘画形式的固有模式，为现代版画开创了一个新的领域。

图3-6　《放大器》　丝网版和石版
［美］劳森伯格　1967 年

　　直至 20 世纪 80 年代，西方的画家和印工之间的交流越来越受到重视，画家也愈发地察觉版画技术本身所蕴含的魅力，并意识到掌握版画制作过程对他们创作所带来的影响。在他们的共同努力下，版画作为一种独特的艺术创作媒介，在艺术发展中越发显现出它特有的魅力。伽达默尔在对事物的意义进行阐释时认为，事物的实体性在以

"人"为主体的一切主观性中才得以被揭示。而版画在作为复制工具与传播实体的意义被消解后，持有不同立场的版画创作者以他们个人的视角对版画技术与概念重新进行的判断与诠释使得版画的独立艺术价值得以显现。当版画作为一种复制与传播工具时，制作者为达到预设目的，在掌握版画技术方式的同时，在历史进程中不断更进。就此，中国古代雕版刻工练就了一身"刀头具眼""穷工巧变"的能事方式，西方复制阶段的版画技师们也在其不断精湛的复制技术中推进着版画制作工艺。然而当版画制作者成为拥有独立意识的"创作者"时，在察觉出版画特有的形态语言所拥有的独特审美价值后，他们从自身创作理念出发，努力地在创作过程中将自身理念与版画独特的语言方式达成共识。

四　作为媒介的技术

西方自古典主义时期，便认为艺术是上帝的产物，艺术是神的旨意，是神"通过"人的实践过程而实现的产物。"Genius"这个当下被我们理解为"天才、天赋"的单词，在中世纪之前被作为"他者"的灵感而存在，犹如围绕在创作者身边的"精灵"。在他们的观念里，创作者需要通过"神"派遣的"精灵"获得创造能力。制作者出于技术、潜能、思想所创作的作品，是"神"通过"人"这一媒介所达成的。作为创作主体的"人"是神借以实现"神谕"的媒介。这种观念一直延续至文艺复兴时期，直到人文主义思想的影响下，"Genius"才开始回到"人"本身，成为个人天赋的一种表现。而"媒介"所蕴含的"……通过……达成……"的观念却一直作用于创作者的创作过程。

在各个绘画门类当中，如油画、国画等绘画方式，创作过程是创作者使用"画笔""画布""油彩""水墨""岩彩""宣纸"等工具，运用不同的绘画方式来实现的。然而，当我们用"媒介"的角度观看时，"媒介"不仅指质料、工具、技术等一切在过程中被运用到的物质材料与技术手段，其意义更倾向于创作者借以达到创作目的与途径的"通道"。

通常艺术创作中所使用的媒材只是实现作品造型语言和色彩语言两大审美体系时实现创作者创作意图的物质载体。在那些将技术作为表现对象来思考艺术目的的版画创作过程中，版画所具有的内在品质是这一印刷媒介成为"艺术"的原因所在。刀痕木味的肌理痕迹，石版解墨的诱人质地，承印纸张上的油墨之美与浮现的凹凸质感等，这些版画画面所呈现的语言品质都是与技艺本身相关的美学。然而当创作过程中的物质材料被以"媒介"的方式进行理解时，作为"通道"的媒介潜在可能性也将在创作者的创作过程中被激发。因为当创作者以"媒介"的角度观看版画创作过程时，创作过程不仅是创作者呈现其艺术理念的过程，同样是"版"通过创作者的行为方式展开其可能性的过程。由此，并非仅仅是创作者决定着技术的走向，同时作为技术方式的"媒介"也决定着创作者的行为路径以及作品的最终样貌。这个过程中，创作者由艺术观念所引发的行为方式与思考路径也在不断地扩大着"媒介"所持有的边界与可能。每一次版画新技术的发明都同时扩充着版画艺术原有的边界。每一个版画种类所运用的工具材料以及其技术方式都隐藏着版画艺术可能的样貌，这些可能的样貌也同时需要借助创作者的行为与思考将其释放。犹如贡布里希所述："整个艺术发展史不是技术熟练程度的发展史，而是观念和要求的变化史。"① 因为当技术升华为艺术时，"不但不要复制现实，还要以富有想象力的方式重组现实"②。

在日本版画家斋藤清的作品（见图3-7）中，我们常常能看见清晰而又细腻的木纹肌理，这些由水印木刻技法转印至纸张上的木版痕迹被创作者作为表现画面主体语言的方式。在他的作品中，我们看见的是由媒材与技术自身特性所成就的画面形态。这是版画家将水印木刻制作过程中的技术与创作理念达成共识的结果，创作者的意图恰好地被所使用的材料与技术蕴含其中。

① ［英］E. H. 贡布里希：《理想与偶像》，范景中译，上海人民美术出版社2013年版，第79页。

② ［美］保罗·莱文森：《莱文森精粹》，何道宽译，人民大学出版社2007年版，第15页。

图 3-7 《争艳》木版套印

[日] 斋藤清 1973 年

麦克卢汉在他对于媒介的判断中指出，"过时的媒介将成为艺术，因为相比新的媒介，旧的媒介在呈现真实世界方面显得有所阻滞，人们不再依赖它去映照现实。那么，它的呈现就需要一些新的意义。"①"印刷术"所指向的是技术，"版画"所指向的是艺术。版画技术的发展过程总体来说可以判断为从"工具理性"到"价值理性"的变化过程。工具理性之下，指向的是技术的目的；价值理性之下，指向技术的意义。在艺术创作范畴中，作为"媒介"的技术服务于创作者的理念，技术过程成为创作者用于实现自身创作理念的方式与通道，此时版画自身语言特性的能指转变为创作者思想的所指。旧有的被时代科技进步所扬弃的印刷技术，在艺术家的创作中获得生机。

然而"这就是重生的法则：已经死亡或者僵化的旧形象将在鲜活的、生机勃勃且富有生命、灵魂、精神的造型中得到改造。这就是扩

①　胡翌霖：《媒介史强纲领——媒介环境学的哲学解读》，商务印书馆 2019 年版，第 288 页。

展的艺术概念"①。原因在于"媒介"不仅是创作时所使用的具体材料，更是一种由创作者的表达而形成的观念系统，这一观念通过对媒介的使用而得到实现。版画的各类技术方式正是这一媒介所呈现的多种可能性。因为如若"没有一种媒介，没有一个能够加以塑造和矫正的图式，任何一个艺术家都不能模仿现实"②。但仍需注意的是，使媒介在艺术上发挥重要性的并非只源于媒介本身的品质，更重要的是使用该媒介的人在过程中所赋予的智慧与手艺。

当亚里士多德认为作为"个体"的人是"用特殊的血肉构成的特殊形式"时，自然物或人造物也就成为了"特定形式进入特定实体"的结果，它就此远离了如柏拉图所认为的"经由特定表象形成的特定理念"的模仿者，而成为创造者。在作为创作媒介的版画制作过程中，间接的技术过程是创作者以作为创作媒介的"版"达到自身创作理念的过程。而这个过程"就是通过创造性观念的作用来规定并且达到确定性个体的阶段，是生成并达到最终目的的阶段"③。以媒介的角度审视技术，是给予技术拓展自身潜能的契机。因为我们发现在现代社会中，艺术与技术是如此的不同，以至于"艺术创作"可能在其最大限度中不受技术的支配。因为艺术创作媒介可被理解为艺术家表达自身创作理念而使用的工具，只不过媒介并不等同于工具。在人类劳动生产过程中，工具处在被动的地位，"被"使用以达成人类的意愿。而媒介在被使用过程中"在传播它自己，操作过程本身就是信息"④。所以我们在现当代以来的版画创作中，不乏能够发现那些对原有技术结构进行破除，并遵循媒介自身的创作理念所呈现的作品形态。犹如塔皮艾斯的石版画作品《手》（见图 3-8）中，甚至存在着艺术家有意在创作时留下的手印，而这对于传统石版画严谨的技术过程来说确

① ［德］福尔克尔·哈兰：《什么是艺术？博伊斯和学生的对话》，韩子仲译，商务印书馆2017年版，第208页。

② ［英］E. H. 贡布里希：《艺术与错觉——图画再现的心理学研究》，杨成凯、李本正、范景中译，邵宏校译，广西美术出版社2015年版，第126页。

③ ［英］怀特海：《过程与实在》，李步楼译，商务印书馆2016年版，第235页。

④ 尚晨光：《技术决定论：浅谈对媒介环境学的认识》，《今传媒》2016年第12期。

是一大禁忌。①

图 3 - 8　《手》石版画　49.5cm × 39.4cm
塔皮艾斯（西班牙 Antoni Tàpies）　1969 年

　　在个人的版画实践当中，版画技术一直被作为表达自身艺术思考的媒介而存在，并承认技术本身对个人实践方式具有影响。由于笔者早期研习石版版画，以至于石版水油分离的印刷特性一直作用于后来

　　①　石版画印刷原理为水油分离，通常在石版画的制作过程中，制作者需要垫一张干净的纸张或运用挡板以防止制作者手上的油脂沾染在石版表面被印刷出来。

的创作。在笔者的木版画创作中时常会借用石版水油分离的制版原理进行实验。且石版多版套色与绝版的套印方法也常常同时出现在一件作品的创作中。在笔者看来这并非只是由于技术的惯性所致，更是在创作中与技术达成的共识，是个人意志与同样作为媒介的"版"一并互相呈现的结果。

图3-9　《那天，光从窗户打进来》　木版画　118.4cm×72.3cm

刘丽娟　2011年

此时的"媒介不仅是人与自然的桥梁，她们就是自然"①。作为艺术创作媒介的版画，其媒介本身的语言特性通过创作者的创作过程从"被动"的工具形态中解放出来，并以自身语言方式述说自身。以"媒介"的角度审视"技术"，成为艺术得以实现的"通道"。这是因为，艺术若要成为技术时代的救渡之方，其前提必须要从技术的禁锢之中摆脱出来，让艺术与真理再一次建立联系并相互呈现。

第二节　过程蕴含博弈

"芳香的时间"为德籍哲学家韩炳哲对"叙述性时间"的概念。在他看来，"叙述"让时间芳香，"当时间取得一种持续性的时候，当它获取一种叙事张力或者深层张力的时候，当它在深度和广度上，即在空间上有所增长的时候，它便开始散发芳香"②。"叙述"是他对事物发展过程实质存在内容的表述。我们将版画的具体创作时间比作"芳香的时间"的原因，在于相较于其他绘画门类，版画创作过程中的间接环节更加依赖制作质料的极大参与。在质料与创作者共同作用下的版画制作过程中，质料的特性与创作者的理念在相互交融与博弈中的得到释放。

拥有实用价值的版画制作技术在中西方版画发展初期就已奠定了其社会功用。明确的原因和目的，是版画诞生之初的使命。在复制版画的制作过程中，制作者与作为制图工具的版画以使用与被使用、征服与被征服的关系出现。然而在不断变幻的社会文化背景下，版画最初的功能与目的已然消散。在进入艺术范畴的版画创作当中，创作者与版画的关系逐渐由"主客"二分的关系演变为相互交融与同一。当旧有的版画技术进入艺术范畴时，对偶然性与可能性的探求成为版画艺术在新的历史时期取得艺术价值的方式，这也是得以让版画媒介本

① 此处篡改了麦克卢汉的原句"媒介不是人与自然的桥梁，它们就是自然"。参见胡翌霖《媒介史强纲领——媒介环境学的哲学解读》，商务印书馆2019年版，第20页。
② ［德］韩炳哲：《时间的味道》，包向飞、徐基太译，重庆大学出版社2018年版，第42页。

身的语言特性在创作者的实践过程中不断展开的契机。版画技术的拓展过程是"版"作为"物自体"被制作者在制作过程中不断认知与理解的结果。创作过程中"偶然性"与"可能性"的迸发极大地丰富着版画的呈现样貌，不断显现着质料的潜能，并拓展着版画技术与概念的边界。

艺术史家福尔认为："在所有真正的艺术家那里，作品是浑然一体的，每一部艺术作品无不如此：精神与材料密不可分，二者互相渗透、互为揭示。"① 作为媒介的版画不仅包含物质材料本身，还包含版画独特的技术过程向制作者展开的方式。在创作者的触觉体验与视觉感受所引发的一系列感官碰撞一并融入版画制作过程当中时，在"间接性""复数性""程序性"等版画特性的规约之下，版画的技术方式与概念属性在制作者制作理念与媒材特性的交融与博弈过程中向前推进着，这使得版画艺术在质料潜能不断绽放的创作过程中，充斥着众多偶然性与可能性。

一　偶然性与可能性

"偶然性"一词，拥有着多个含义。其一指巧合，与目的对立。其二指个别，与普遍对立。其三指"可能性"，与必然性对立。"可能性"一词不仅包含偶然的意味，同时蕴含着对尚未发生现象的一种探索，是建立在预测和研究对象未来发展变化的一种开放性判断。偶然性与可能性都受到事物发生与发展过程中内因与外因的共同影响。在被创作材料自身特性影响下的版画间接制作过程，偶然性与可能性一直伴随着整个创作进程。只不过在不同历史境遇与制作目的的约束之下，偶然与可能的生发被不同程度的压抑与释放。

在复制版画阶段，制作过程通常以稳定的复数图像印刷为目的，偶然性的发生往往会打破对作品标准的原有设定，故此偶然性通常在

① ［法］艾黎·福尔：《世界艺术史（第四卷）：理性沉浮》，张延风、张泽乾译，中国财政经济出版社 2015 年版，第 186 页。

制作过程中回避。但当人们以"艺术"的角度来审视版画作品时，却发现那些由不确定因素所引发画面的偶然性呈现，蕴含着更为丰富的视觉效果与意义内涵就像人们会将错版印刷的人民币当作艺术品进行收藏一般。

中国由于早期漏印技术的不成熟，在遗留至今的辽代《南无释迦摩尼佛》（见图3－10）中，许多偶然的现象大量出现。颜料的晕染导致的不确定性，使画面呈现出晕染、模糊的痕迹。这与制作者主观意识背道而驰的偶然现象却使得质料本身的潜能被释放，显现出非人为控制的漏印效果也成为当今艺术家在创作中的追求。同时，1460年前后出现在欧洲南部的版画印刷中的"不安定的表现"[①] 也曾一度成为

图3－10 《南无释迦摩尼佛》 漏印
辽代（916—1125）刊本

① "在1460年前后，欧洲北方的铜版画水平已经具有很高的制作水平，可南方的版画还是在印刷效果上存在一些'不安定的表现'，这是由于当时南方的铜版画印刷没有依靠印刷机来完成，而是通过手工完成的原因。"参见［日］黑绮彰《世界版画史》，张珂、杜松儒译，人民美术出版社2004年版，第42页。

现当代版画家不断尝试与分析的对象。而这并非刻意为之的视觉图像，是由于当时欧洲南部铜版画印刷没有依靠印刷机而是通过手工来完成所导致的。有趣的是，这一画面现象引发了当今版画创作者一系列的思考。

<p style="text-align:center">图3-11　欧洲早期铜版画
作者不详　1934 年</p>

媒介与技术发展的背后总蕴藏着人们对其最初的判断，即如在摄影技术发明之后，"印象派"的诞生抵制着被摄影替代的写实绘画方式。当新型传播媒介的诞生消解了版画最初的社会功用时，对版画进行"标准化"的生产已然不再符合时代对它的需求，版画的意义于是在创作者的另辟蹊径中得到发展。版画创作过程中"间接性"的技术

方式是它有别于其他绘画门类的主要特点。"间接性",使得版画制作有赖于创作者对印刷媒介——"版"的经营。"间接"制作过程中质料的极大参与使得版画拥有着相比其他绘画门类更多的偶然性。这使得自 19 世纪开始,当欧洲的艺术家普遍采用版画技术手段作为艺术创作媒介时,对版画自身语言特性的挖掘在很大程度上替代了以还原绘稿为目的的制作过程。在不以对图像"复制"的追求为目的的创作中,创作者的个人意志与质料特性同时进入技术过程,"偶然性与可能性"也有别于工匠对画稿进行复制过程的压抑状态,而凸显在艺术家持有包容态度的创作过程中。"偶然性"的迸发,不再被视为版画制作过程中需要被克服的失误,而在某种程度上被认作版画创作媒介自身语言特性的展现。在此情境下,版画艺术的偶然性与可能性被极大地激发。

　　20 世纪初,野兽派与立体派的发展轰动了欧洲艺坛,在"桥社"与"青骑士"成立之后,作为艺术实验场的版画在表现主义艺术家的参与中,可能性得到了极大的发挥。具有明显偶然性特质的作品面貌也被以他们明确的艺术创作理念赋予了肯定的意义。表现主义艺术们并不把版画仅仅看作服务于艺术创作的材料,而将其看作用于表达自身艺术理念的媒介。他们提出激进而又饱含生气的口号,强调精神的自由。例如,在埃里希·赫克尔的版画作品(见图 3 – 12)中,我们没有见到精致的雕琢与细腻稳定的印刷效果,粗犷与奔放的视觉语言似乎向观者展现着由于创作者情绪宣泄而产生的偶然性画面。厚薄不均匀的墨迹,在呈现版画痕迹的同时显现出创作者内心的激荡。而不受既定范式约束的版画印刷方式也向观者展现出木刻版画的可能面貌。

　　一些在欧洲与美国专门为艺术家而设立的版画工作室为版画的发展提供了更大的空间。改变了传统版画工作室对画稿进行复制的功能,而成为运用"版画"技术与概念进行创作的实验场域。例如,由出生在英国的画家、版画家海特所开办的"工作室 17",在美国由琼·雯女士成立的"塔玛琳多石版工作室",以及塔奇安娜·格罗斯曼创办的"环球版画工作室",泰勒在洛杉矶创建的"双子星版画工作室"

图 3-12 《男子肖像》 套色木刻
[德] 埃里希·赫克尔 1919 年

等，这些本身由画家创办的版画工作室的成立旨在将版画视为拥有独立价值的艺术门类推向社会。他们鼓励艺术家直接参与版画创作，并与匠师们共同创作，极大地拓展了版画的创作方式。在进行版画实践的过程中也并不局限于固有的传统技法，而是不断探索新的技术，并以开放的态度面对版画技术的潜在可能性。比如，由海特所创造的"自动叙述法"，恰好迎合美国抽象表现主义早期风格的样式，成为一种新的版画技术方式被艺术家运用在作品创作中。海特主张把铜版干刻技法复兴到版画创作当中，以"自动叙述法"为口号，他用一只手

不断地转动铜版凭借着某种"直觉"让刻刀在版面上行走，这种"直刻法"深化了超越实现主义的表现手法。使线条有机地融合在画面中的点与面里，通过对画面点线面的经营，形成了独特的语言形态。德·库宁、波洛克、罗科斯、马瑟韦尔等一些抽象表现主义艺术家都曾以此为基础进行创作，打开了版画形态的原有边界，让版画从被限定的行为范式中走向更为自由与宽广的空间。与此同时，那些对版画技术一无所知的油画家对版画技术与程序的"无理取闹"也从客观上促进了版画技术的改革。正如塔坦雅女士面对在版上为所欲为的油画家所感叹的那样："好啦，你们就随便来吧，我的助手们会找到办法将版子腐蚀好的。"① 这种忽视版画传统技术方式的即兴行为，在"偶然性"与"可能性"扑面而来的情境中，打开了版画艺术创作的新气象。

图 3－13　*Number 18*　石版画

［美］波洛克　1951 年

① 陈小文：《我印象中的美国当代版画与版画教育》，《美苑》1991 年第 4 期。

图 3 – 14　*Beside the Sea No. 45* 石版画

[美] 马瑟韦尔　1987—1988 年

　　当创作者具备了对版画制作过程中"偶然性"与"可能性"的探索与包容态度时，由绘稿通向制版环节的过程成为用"版"对画稿进行语言转换的过程，期间并非是用"版"来迁就画稿，而是运用"版"的方式进行思考与转换。更有艺术家的创作方式是直接面对"版"进行制作，消解对"绘稿"的依赖。用于呈现版上痕迹的"转印"环节，在去除对"复制"功能的期许后，也成为一个承载着创作者探索精神的动态过程。印刷介质的特性（如油墨的硬度、透明度、厚薄、浓淡等）、承印物的肌理与质地、压力的大小等因素都对画面

的最终呈现起到决定性的作用。由创作者触觉所引发的偶然性提供着视觉的可能性呈现，因为"触觉（haptic）和视觉（optic）并非各自独立的项目，它们共同构成了一个不可分割的知识模式"①。

在当前创作者对版画制作技法不断探索的过程中，既定的"标准"被消解，原本被局限于某种限定材料与技术方式的版画制作过程，由创作者更为包容与宽泛的认知而开始进入新的探索阶段。作为艺术家的版画家，在利用版画技术进行创作的过程，类似于麦克卢汉所说："强烈好奇心在触觉上的延伸。"② 媒材的特性、间接的制版过程、通过转印得来的画面可能性等版画制作环节都为艺术家的创作探索带来了无限契机。处在创作版画领域内，那些将版画技术手段作为实现与探索艺术理念契机的创作者，抱持对"偶然性"的接纳态度是让媒介得以显现自身潜能的契机。在充满可能性的未知路径中，版画间接制作过程中所使用的媒材、质料一并参与具体的创作实践。创作者对创作媒介可能性的探索同时成为他们对其艺术语言表达方式的探索。创作过程中，创作者对最终画面效果所预设的模糊意向，在偶然性与可能性生发的过程中，在充满未知的路径中，与在创作者与质料的沟通与博弈中，一并去往画面的最终呈现。

二　主体与客体

亚里士多德根据"四因"理论③，将艺术品的创作过程看作艺术家依据自身头脑中的"形式"，通过技术的方式实现于一定物质材料的过程，是使物质形式化的过程。他将人的主观思想和智力置于技术之上，认为"人"的意识是使艺术得以生成的主要原因。这种思想经过中世纪一直延续到启蒙运动时期，并成为现代艺术观念的思想渊源。

① ［美］乔纳森·克拉里：《观察者的技术》，蔡佩君译，华东师范大学出版社 2017 年版，第 101 页。

② ［加］马歇尔·麦克卢汉：《理解媒介—论人的延伸》，何道宽译，译林出版社 2011 年版，第 99 页。

③ 亚里士多德"四因"理论指事物得以形成的原因：质料因、形式因、动力因、目的因。参见［古希腊］亚里士多德《形而上学》，吴寿彭译，商务印书馆 1997 年版。

由于受到人文精神与启蒙运动思想的影响，文艺复兴时期的自然世界成为一个可被测量的世界。自然当中的一切事物与价值也都由着其自身的位置、秩序和分类而得到了规范和界定。在艺术领域中，借由着透视技术的观看法则，在观看者与被观看的自然之间的距离表明了创作"主体"的人格化与"客体"的对象化，主客体的身份得以确立。而所谓"现代主义"的进程，本质上是作为"主体"的人对作为"客体"对象的投射与征服过程。艺术的创作过程成为艺术家在面对对象时，将自身精神与理念投射在对象之上，进而借由对对象的把握实现其自身创作目的的过程。而在艺术创作中，唯有当创作者把自己的生命作为"主体"并使之处在世界关系的中心之时，艺术才进入"美学"的视域，成为被体验的"对象"。此时作为"对象"的客体才得以成为人类借由对生命进行表达的载体。

黑格尔在《美学》中曾指出绘画艺术当中主体的精神，认为绘画"必须要求这种主体方面的灵魂贯注"。在他的观点中，"绘画固然通过外在事物的形式把内在的东西变成可观照的，它所表现的真正的内容却是发生情感的主体性。"[1] 因此他认为艺术创作中的主客体关系是相互统一的。犹如中国唐代中期著名画家张璪的绘画观点，"外师造化，中得心源"所描述的万物入心源，经过熔铸，转化为胸中的意象的过程。他认为只有通过这一熔铸的过程才能"物在灵府，不在耳目"，"离合恍惚，忽生怪状"。当主客体融为一体时，心手也融为一体，方能"得于心，应于手"[2]。实际的艺术创作过程中，创作冲动的涌现为创作者带来的只是某种"预感"，以及对创作过程及结果的"方向"与"可能性"的觉察。随着创作进程的一步步深入，媒材与技术才渐渐地明晰自身的意义。艺术创作过程中，不仅存在作为客体的"对象"，同时存在着作为客体的"技术"。在最终的作品呈现时，创作者才得以理解自己的"理念"与"冲动"。创作成为创作者通过

① ［德］黑格尔：《美学》（第三卷　上册），朱光潜译，商务印书馆 1979 年版，第 226 页。
② 薛配、吴衍发：《论"外师造化，中得心源"的哲学思想和美学意义》，《湖北文理学院学报》2019 年第 4 期。

对"技术"的使用以达到对创作理念的实现过程。而"技术"本身是否拥有它自身的"意志"呢？

当我们观察历史时间发展进程中的版画作品时能够发现，即便是在复制版画阶段，其"技术"本身也存在着确立自身、显现自身的欲望。例如，梅朗的铜雕版画作品《圣像手帕》（见图3－15），图像的内容与技艺精湛的铜雕螺旋线一并凸显出来，作品在展现图像内涵的同时显现出技术本身所拥有的潜能。作品中那一条不曾间断的螺旋线体现出"技术"对"人"的征服。这使得作为创作媒介的"技术"似乎成为创作过程中的"主体"，借由创作者的创作过程实现自身。

图3－15　《圣像手帕》　铜雕版画　426mm×318mm

[法] 克劳德·梅朗　1649 年

图 3 – 16 《圣像手帕》（局部）
梅朗

当"版画"作为一种艺术创作方式，且艺术家并非将版画作为单纯的图像制作手段，而以版画本体的语言形态作为思考路径时，现有的版画技术便成为创作者重新思考与判断的对象。在创作者使用不同的版画技术与媒材进行创作时，不同版种自身所持有的语言特性塑造着创作者的表达，具有范式的制作过程同时引导着创作者的行为及思考路径。就如以德里达为代表的解构主义者在描述语言与主体关系时所认为的那样，"并非是我们在述说语言，而是语言通过我们述说自身"。创作者思想的展开作用于版画技术的拓展，这同时也是作为"媒介"的版画借由创作者的创作展现自身可能性的过程。版画以其特有的语言方式、逻辑结构、媒介属性，在服务艺术家创作的同时，它拥有的潜在可能性在艺术家的创作过程中也被不断地打开。在这个过程中，作为"创作媒介"的版画逐渐从被动的客体的地位走向拥有自身价值的"主体"地位。版画所特有的语言形态、属性及概念在成为创作者艺术理念载体的同时，在某种程度上代替着创作者言说，而作为主体的版画制作者则成为"版画"展现其独特语言方式的"媒介"。正如狄尔泰非常重视构建生命世界中的"过程—关系"一般，"生命历程是某种具有时间性的东西，……时间并不仅仅是一条由具

有同样价值的部分组成的线索，同时也是由各种关系组成的系统，是一个由系列、同时性和连续性组成的系统"①。而参与过程的各个因素都会在这个系统之下运作，组成并调整它们主客体之间的关系。

例如，在莫兰迪（Giorgio Morandi，1890—1964）的版画作品（见图3-17）中我们能够体会到他是如何以全新的视角来看待主客体之间的关系。莫兰迪运用铜版蚀刻线条的方式在画面中营造着平凡无奇的景物，这些景象与背景的质感几乎一样，画面没有明确的明暗变化，只是运用了其物体本身的固有灰度来区分它们之间的差别。我们也几乎没有看到任何文艺复兴以来运用透视原理等科学方法对画面深度空间的营造。莫兰迪似乎有意地削弱物体与空间的关系。在这"被削弱主体性的技艺"当中，面对画面时我们能够感受到的是"物体"传达给艺术家以及艺术家传达给观者的意象。就像莫兰迪曾说："如果艺术家能够打破他与事物之间的隔膜，呈现出介于心物之间的平凡图像，那么，我们就能看到他有所创造与发现了。"② 莫兰迪在绘画中消解主体性的观念，消除"心、物"之间的二元对立。他在创作中淡化绘画以外的目的。"因为艺术利用艺术来否定自己这种看似矛盾的做法植根于人在意识中将自身既看作主体又看作客体的能力。"③

又如，在琼·米罗（Joan Miró，1893—1983）与德·库宁（Willem De Kooning，1904—1997）的版画创作过程中，建立在物质材料之上的"媒介"也似乎成为创作的"主体"。琼·米罗制作版画的方法则类似于游戏一般的即兴创作。他打破原有的技术规则，沿着自己的想象出发。在具体的实践过程中，他为获得意外的偶然效果而故意加入如羊脂、指甲油等一些其他材料。对画面可能性的激发是他在创作过程中乐于进行实验的地方。米罗曾说："当我站在画布前，我永远不知道我会做什么，我是第一个对结果感到惊讶的人。"评论家雅

① ［德］威廉·狄尔泰：《历史中的意义》，艾彦译，译林出版社2011年版，第40页。

② 出自1957年美国之音对莫兰迪的采访录音。

③ ［美］伊哈布·哈桑：《后现代转向——后现代理论与文化论文集》，刘象愚译，上海人民出版社2015年版，第51页。

图 3 - 17 　《风景》　铜版画
［意大利］乔治·莫兰迪　1924 年

克·杜平在对米罗的作品进行评价时写道："米罗对自己的材料和工
具过于尊重，以至于不能让它们服从自己的设计——相反，他向它们
招手……并让它们进行充满爱的对话。"荷兰艺术家德·库宁曾在
1963 年的一次采访中提及："形式应该体现真实体验到的情感。"[1] 在
他进行版画创作的过程中，他丝毫不在意版画的传统制作技术，创作过
程充满了偶然，媒介的本质属性被极大地凸显。在创作过程中，德·库
宁凭借着某种直觉，曾用拖把蘸墨快速地运行在石版上，充满不确定
的、即兴的笔触被以石版制作稳定而精妙的技术完整地保留下来。他
在版画实践中所显现的是一种建立在物质材料之上的纯粹形式，画面
展现出的这些质料的痕迹语言仿佛与客观世界没有必然的联系，而只
为显现自身而存在。

① 　［美］埃伦·H. 约翰逊编：《当代美国艺术家论艺术》，姚宏翔、泓飞译，上海人民美
术出版社 1992 年版，第 25 页。

图 3 - 18　　《波浪—2》石版画　　1087mm×778mm

[美] 德·库宁　　1960 年　　克利夫兰艺术博物馆

　　在一般传统绘画艺术的创作过程中，艺术家的创作过程是直接运用媒材描绘在画布或画纸上，借由不同的制作技术呈现其创作理念的过程。根据各个画种材料、技术方式的不同，媒材服务于艺术家创作的同时也规约着艺术家的行为方式。这并非单纯的"使用与被使用"的关系，而是创作者借由创作媒材，在创作中不断地使技术与理念在互相交融与生成中实现作品的过程。我们可以揣测，作画之初，创作者心中存在着的作品图式以一种模糊的意象出现。当画笔落在画布上的刹那，脑海中的模糊意象转变成为现实的痕迹时，主观意愿的投射

图 3 – 19 《一个盘子》综合媒材制版 蚀刻 30.8cm × 24.5cm

［荷兰］琼·米罗 1967 年

性活动便开始作用。创作者成为作品的第一个受众，创作视角转变为观者视角，并不断地进行审视与调整，以达到心中意象。创作进程在创作"主体"与观者"客体"的不同视角作用下，在周而复始的过程中被推进着。波德莱尔在他的美学评论中曾表示，现代人在对绘画的判断中，误以为创造者乃是艺术家。恰恰与之相反，艺术家实质是接受者。"看似创造之举，实际是为他所接受的东西赋予形式。"[①] 1959年，他在为当年的艺术沙龙所写的评论中区分了两种绘画：一种是订造式的，另一种是创造式的。对于创造式的绘画，他这样说道："一

① ［英］约翰·伯格：《抵抗的群体》，何佩桦译，中国美术学院出版社 2018 年版，第 15 页。

幅好的画，一幅忠于并等于产生它的梦幻的画，应该像一个世界一样产生出来。如同创造，我们所看到的创造，它是好几次创造的结果，前面的创造总是被下一个创造补充着。画也是一样，它被和谐地画出来，实际上是一系列相叠的画，每铺上一层都给予梦幻更多的真实，使之渐次趋于完善。"① 波德莱尔看来，创造式的绘画是在不断深入与调整中，一步一步地走向作品最终呈现的过程。

海德格尔认为"艺术是艺术品和艺术家的本源"②。在他的观点中，艺术家并不处于艺术品的中心，而只能对艺术的诞生承担有限的责任。"作品"本身是通过艺术家的创作过程而呈现出其样貌的。"艺术的过程显现着那种非对象化的可能性与潜在性，它没有'认识论'般的设定，也不构成为'自我'与'对象'间的主客关系。"③ 诸如在蒙克、波洛克、马瑟韦尔、塔皮艾斯、基弗等现当代艺术家们的版画实践中，他们消解了所谓个人意志的主体性，淡化艺术创作以外的目的。使得版画创作成为一种由着创作者与质料的介入而不断"生成"的过程。版画创作中主客体之间的关系就此不仅是相互统一，创作者与"质料"更成为实现对方意志的媒介，在相互成就的过程中，彼此呈现。

在笔者看来，版画创作中一半是创作者的手与心，另一半是尚待被挖掘的"版性"。在个人的版画实践当中认为，版画的创作过程并非是单纯地借由其手段达到创作意图，而是在版画的制作过程当中寻找"意图"的落脚点，跟随"过程"中的变幻逐渐"寻回"画面。"绘稿、制版、印刷"是一般情况下版画的制作程序，"间接性"是版画有别于其他绘画门类的特性。在间接的版画创作过程中，被限定的制作程序，存在范式的技术架构以其独特的版种语言引导着创作者的

① ［法］夏尔·波德莱尔：《波德莱尔美学论文选》，郭宏安译，人民文学出版社 1987 年版，第 410 页。

② ［澳］芭芭拉·波尔特：《海德格尔眼中的艺术》，章辉译，重庆大学出版社 2016 年版，第 70 页。

③ 孔国桥：《"在场"的印刷——历史视域下的版画与艺术》，中国美术学院出版社 2008 年版，第 162 页。

行为路径与思考方式。此时媒介不仅仅是被使用的客观媒材，更是事物发生与发展的通道，在事物发生与发展的过程中，以它的表达方式转换、呈现。

在版画创作中，间接创作过程内所蕴含的媒材形态、版种特性与创作理念所共同形成的场域牵引着作品形成的过程。由于对于版画创作媒介的理解与想象，白色宣纸上时而在个人版画创作时被印上白色的油墨。这些看不见的痕迹被隐藏在画面中，等待着制作过程的推衍逐渐呈现。石版版画水油相斥的物理特性被沿用在个人的木版画创作过程当中，这是版画内在技术结构影响下的延展，更是版画制作原理对个人思考方式的牵引，《我该如何向你述说——雾》（见图 3 – 20）这幅木刻版画采用在白色宣纸上印刷白色油性油墨的方式作为画面背景。白色宣纸上隐藏着蕴含木版版面肌理痕迹的白油墨，这些痕迹在印刷完成之后，借由一遍遍淡墨的浸透而逐渐显露出来。"雾"本身是模糊、不可被把握的自然现象，画面的制作过程是对"雾"这一意象的捕捉过程。由转印过程所显现的木版痕迹，既是木版自身的痕迹语言，同时成为画面的构成部分。"我"借着"版"的痕迹说"雾"，"版"借着"我"述说自身。《十二组画》（见图 3 – 21），由"捕捉云、不见字、抚山峦、浮于楼、丛重、光的影子、涸河、乱枝、深深的、听船、与草呼吸、圆缺"十二幅尺寸不大的作品共同组成。这些小幅的画面，一张牵引着另一张，纤薄的蝉翼纸不能吸纳饱和、厚重的颜色，纸张半透明与柔软的质地牵引着我对画面的营造。当纸张触碰附着油墨的版面时，油墨的吸附力替代了一般意义上需要对画面所施加的印刷压力，仅需用手去触碰、抚平表面那隐约渗透着墨迹。版画间接的创作过程中所蕴含的媒材质地、版种特性与创作者的理念所共同形成的场域牵引着创作的过程。

三　技术与理念

从康德的观点看来，"物"的显现源自物自体对认知主体感官刺激而产生的印象，而这同时是"物"通过人的感官呈现自身的过程。

图 3 - 20　《我该如何向你述说——雾》　木版画　**60cm×80cm**
刘丽娟　**2011** 年

图 3 - 21　《十二组画》　绝版木刻　（**12.5cm×20.5cm**）**×12**
刘丽娟　**2013** 年

"物自体"是存在于自然界中的某种自在之物。它作用于人的感官，是人感觉的来源。对克罗齐来说，与艺术相比，自然是麻木不仁、沉默不语的，只有人才能使它说话。在海德格尔的论述中，技术不仅包含着对器具、仪器的制作与使用，同时包含了被制作与使用的东西本身，更包含了通过技术所要达到的目的，这些因素共同被整合起来便

成为技术。

技术并不是存在于自然界中的某种客观存在之物，技术作为人用于达到其目的的方式与手段，是人类在发展进程中不断探索与累积经验的结果。技术是版画创作得以实现的前提，技术本身并没有更多的意义，意义存在于被使用的过程中。版画的存在，首先是由于其技术性，落实在版画这种被"整合的技术"中，不仅包含对版种材料、制版工具和印刷设备的使用，同时包含了版、工具、材料及设备这些东西本身，更包含了版画技术所效力的那些目的及需要。技术的目的实质是帮助使用者达到预设的想法。技术是目的得以实现的前提，而当技术被作为媒介判断时，媒介链接前端的质料与后端的作品，通过创作者的使用与经营，达成其可能的呈现形态。作为媒介的物自体等待着创作者通过它实现创作想法，到达创作的彼岸。作为创作媒介的版画技术此刻也成为拥有自身表达欲望并带领创作者去往创作彼岸的"物自体"。

版画受制于印刷技术的发展，而印刷技术的革新使版画在技术上不断发生着流变，乃至作用于其概念的形成与发展。这也说明版画难以局限在一个固定的概念中一成不变，总是不断地随着时代的变化而发展着，并不断地被建构着对版画范畴的认知。在索绪尔看来，"语言活动只有在成为一个形式系统时才发挥作用，此时的一切都是以具体的'关系'为基础。孤立的一个语词因无法被确认而不具有实际意义。"[①] 与"人"的关系，左右着版画整体形制的呈现，"人"即是版画的发明者与使用者，但同时版画也以其特有的概念及属性左右着人的思考及行为方式。作为复制与传播工具与作为艺术创作媒介的版画处在不同的历史维度中，它既表明了版画的前世今生，同时显现出版画的多种可能。所以在我们观察线性发展过程中的版画作品时，各个时代的版画创作者运用不同媒介与技术手段表现同一种创作对象的时候，由于其创作理念的不同，具体实施技术的方式也产生了巨大

① 杨劲松：《重叠肌理》，河北美术出版社 2002 年版，第 36 页。

的差异。

媒介环境学派所持有的观点认为，世界在向我们呈现具体的对象之前，媒介环境就已经限制了其可能呈现的对象及其呈现方式。每一种媒介都提供着某种前规则的约束力，并影响着人们的感觉系统。那么在具体的版画创作过程中，究竟是"谁"主导着创作观念与路径？

媒介环境学派的第一代代表人物马歇尔·麦克卢汉认为："媒介是人的延伸，并且都能够调动起五官协同作用，使之形成一个崭新的环境。"① 在他看来，每一种媒介都包含着属于自身的一套感官特性，这种特性会直接影响到我们对它的使用方式与路径，并且我们自身的感官也会因媒介的特性而得到放大或是延伸。从复制工具到创作媒介过渡时期的版画，因版画固有的技术结构与媒介属性，使得长期处在被动地位的作为实用工具的版画，在对可能性的包容中开始凸显其特有的语言形态、媒介属性与潜藏的可能。当制版并不是对绘稿的还原，印刷目的不仅是为得到相同复数的作品时，版画最初的"原因与目的"被消解了，对可能性的探求过程替代了对既定标准程序的服从。在这样的创作过程中，创作者放弃了对既定画面的追求，并在对未知与可能的探求中显现自身。尼尔·波兹曼则认为，当我们使用某种媒介之时，媒介会构建起一种关于它自身的环境结构，并且将直接影响到我们主体自身在当中进行感知、思考、判断及表现的方式。他认为："将媒介本身定义为一种特定环境结构，并且伴随形成的是由一套专门的代码和语法系统构造的符号环境。"② 创作者在利用版画进行创作的过程是对版画媒介所形成的符号环境进行思考与判断的过程。而弗里德里希·基特勒则将媒介判断为构成人的主体性条件。在他看来，由不同媒介技术所建构的不同结构方式会直接且深刻地影响到人们与

① 转载自李明伟《凡勃伦对伊尼斯传播理论的影响研究》，《北京理工大学学报》（社会科学版）2009 年第 5 期。

② Winthrop-Young, G. and Gane, N. Friedrich Kittler, *An Introduction*, *Theory*, *Culture & Society*, 2006, 23 (7–8), pp. 15–16.

它的互动，并由于人的能动性作用，可以从中产生不同的解读方式。在这个过程中，并不是人单纯地使用技术，技术也在引导人的思维和行为方式。同时技术也能够提供不同的路径，使人们通过不同路径的尝试来发挥其潜能。正如19世纪打字机的发明改变了作家与文本之间的关系一般。基特勒曾引用尼采写作的例子，阐述尼采是如何通过打字机的技术改变了他原有的写作状态。打字机的诞生让尼采免于受到眼疾之苦，词句通过敲击键盘，从大脑流向纸张。打字机的发明改变了文本与手的关系，消解了人与文本书写之间的传统联系，使得手工书写方式转变成为运用打字机处理文字的方法。"曾经神秘化的写作不再是内在性的终极表达形式，文字也由此失去了超验的地位。"①

作为艺术创作媒介的版画在历经创作者的创作过程时，既是创作者通过版画这一媒介呈现自身理念的方式，同时也是版画展开自我可能性的过程。这是因为"媒介的传播技术和影响结果之间不是简单的线性因果关系，而是循环反复的复杂关系"。② 艺术创作理念的出现作用于创作方式的转变，同时新的创作方式也影响着艺术理念可能性的生发。在现代主义之后的"版画创作"中，我们能够清晰地发现，作为艺术创作媒介的版画在创作者的创作过程中反作用于创作者，并以自身的符号环境引导着创作者们思考方式。穷尽可能性追求极致的实践能力是传统版画制作者毕生的追求，然而当技术走入某种极端时，回归对创作本质的追问又会开始出现在实践者的脑海。这驱使版画创作者由一个精巧的手工劳动者向对劳动性质本身进行思辨的思考者转换。例如，谭平以铜版画创作的方式在作品《时间》（见图3-22）中对时间痕迹进行的捕捉。作品记录了不断被腐蚀法铜版的阶段性痕迹，以此对时间的概念进行探索。作品中的每一幅铜版画都是对同一块铜版进行印刷的结果，而不同在于，每一版印刷的间隙都存在着对此块铜版进行的又一次无目的的腐蚀。这种"无目的"并非是盲目的行为，而是消

① 尚晨光：《技术决定论：浅谈对媒介环境学的认识》，《今传媒》2016年第12期。
② 尚晨光：《技术决定论：浅谈对媒介环境学的认识》，《今传媒》2016年第12期。

图 3 – 22　《时间》　铜版画　装置　100cm × 1000cm
谭平　1993 年

除了对既定"画面"的需求，将图像显现还原到酸对铜版的自然腐蚀痕迹中。在创作过程中，创作者成为记录者，跟随着铜版形态的演变进行捕捉。陈琦多次运用传统水印木刻技术对水印木刻本体语言以重构的方式进行解读，如作品《八椅图》（见图 3 – 23），这是对自己多年前的版画作品以概念的方式进行重构的结果。周吉荣的丝网版画作品《观景系列》（见图 3 – 24），则迈向了"数字版画"的边界。他运用数字技术处理图片，将数码影像重叠与失焦的虚影效果置入创作中。具有强烈数字技术感受的视觉图像被以丝网版画的形态呈现出来，数字语言成为他展现自身作品理念的载体。这既是他对自身创作理念的表达，又显现出一位艺术家对技术革新的反思。在他的作品《流景之三》（见图 3 – 25）时，他将纸浆与综合材料运用在创作当中，在纸浆潮湿的状态下融入色彩，在不确定中留存图像。图像的呈现一方面受到艺术家"手"与"心"的控制，同时在很大程度上被材质本质的质性所左右。纸浆搅拌器在模型中被搅拌的同时，也隐射出现现代对人的感官塑造。这些作品在借由版画技术来达到自身创作意图的同时，

恰如其分地运用版画自身的本体语言进行表述。而这些源自"版"的特性而产生的画面痕迹，所呈现的不仅是创作者表达的理念，更成为版画本身展现自身潜能的契机。

图 3 – 23　《八椅图》　水印版画　90cm×120cm

陈琦　2018 年

　　作为"技术与理念"之媒介的版画，在当下已然成为充满可能性、不断被填充、丰盈着的艺术创作门类。创作者的"在场"向它提供不同的呈现路径。同时，作为艺术创作媒介的版画在创作者通过这一媒介传达自身理念之后，也成为创作者与观者进行沟通的"媒介"，即如麦克卢汉所言："任何媒介的'内容'都是另一种媒介。"①

　　德里达认为："语言符号中的任何一个因素，都包含着当场显示和未来在不同时空中可能显示的各种特征和功能。正因为语言符号中隐含着这些看得见和看不见的，也就是在场和不在场的、现实的和潜

―――――――――

① ［加］马歇尔·麦克卢汉：《理解媒介：论人的延伸》，何道宽译，译林出版社 2011 年版，第 18 页。

图 3 - 24 《观景——纪念堂》 综合版画

周吉荣 2013 年

图 3 - 25 《流景之三》 纸浆 综合材料

周吉荣 2011 年

在的特征和功能，才使人在使用语言的过程中，面临一系列非常复杂的差异化运动问题。"① 版画作为一种具有间接性质的绘画艺术门类，在它创作过程的多个环节中都需要多种物质媒介的参与。这个过程是媒介技术本身与其他因素之间在互相依存、互相影响中的持续显现，并使得创作者的审美经验与所使用的技术手段持续地被过滤或强化，从而产生新的意象性符号并反作用于创作者的创作理念。

作为艺术创作媒介的版画成为创作者达成自身创作理念的通道，媒介也以自身的符号环境引导着创作者们的思考方式。创作者与质料之间的主客体地位在不断融合与博弈的创作过程中持续地进行转换。而在质料充分参与的版画创作过程中，主客体之间的位置也会随着创作时创作者观念重心的偏移而随之发生调整与改变。在海德格尔看来，"艺术家与作品相比才是某种无关紧要的东西，他们就像一条为了作品的产生而在创作中自我消亡的通道"②。版画创作过程是创作者通过版画这一媒介表达自身理念的路径，同时也是版画艺术通过创作者实现自身价值的过程。当处在创作过程中的版画创作者，将传统视角对版画所赋予的"复数"期许转变为以版画对创作理念进行"复述"的理解方式。版画创作过程由此在充满偶然性与可能性中，在质料潜能的绽放中，在"人"与"版"（创作者与质料）沟通与博弈当中，相互牵引、彼此成就。

"版画"这一伴随着人类文明进程而不断变化着的绘画门类，直至当下，抱有开放态度的版画创作者，在面对版画既定的概念、属性、技术框架时，被认知、判断、消解，并走向充满可能性的未知道路。作品是"过程"最终的显现，藏匿着创作者在创作过程中的行为、思考，并承载着创作者的"理念"。以至于在笔者看来，版画创作过程成为"人"与"版"沟通与博弈的过程，是被"未知"与"可能"牵引的过程，在此"物我同在""彼此呈现"。

① 高宣扬：《后现代论》，中国人民大学出版社 2005 年版，第 274 页。
② ［澳］芭芭拉·波尔特：《海德格尔眼中的艺术》，章辉译，重庆大学出版社 2016 年版，第 141 页。

第三节　质料潜能的绽放

绘画通常被理解为是创作者通过绘画媒介传达自身创作理念的方式，是"人"依靠绘画捕捉"自然"的过程，即便在现代主义之后我们并不会将对客观事物的镜像等同于"自然"。麦克卢汉认为"人与自然"都不是某种固定不变的"原型"，而是被技术不断重新塑造的对象。在版画的发展进程中，作为创作者的"人"与作为对象的"版"，也并非拥有一个固定的原型，而是持续地处在不断变化当中。版画制作过程中由技术路径引导的行为习惯，行为习惯造就的思维方式，以及思维方式作用的技术路径，在不断扩张与流变中生成着版画的内在属性与范畴。"我们塑造了工具，此后工具又塑造了我们。"①

伽达默尔认为，当我们使用某一种语言时，"不是面对语言，而是与语言一道思考"。其原因在于，"人并不是一个精神和一个身体；而是一个合同于身体的精神"②。在间接的版画制作过程中，被限定的制作程序，存在范式的技术结构以其版种独特的语言形态都劝导着创作者的行为路径与思考方式。这使得"过程中"的版画创作者并非与作为物质媒介的"版"相对立，而是与"版"一道思考。

一　创造痕迹

不同版画门类所使用的不同媒材，在很大程度上导致了痕迹的制造方式以及可能呈现的面貌。我们已然知晓版画制作过程中的绘稿、制版、印刷等不同环节，也明白在作为创作媒介的版画制作过程中，绘稿为制版提供依据，但并非作为目的而存在。制版过程成为运用版种语言转译画稿的过程，如若只是经由版画手段来单纯的复制画稿，

① ［加］马歇尔·麦克卢汉：《理解媒介：论人的延伸》，何道宽译，译林出版社 2011 年版，第 17 页。

② 转载自［法］莫里斯·梅洛庞蒂《知觉的世界——论哲学、文学与艺术》，王士盛、周子悦译，江苏人民出版社 2019 年版，第 25 页。

在当前数码技术、印刷科技如此繁荣的当前时代，版画的意义何为呢？

图3-26 《亚伯拉罕打发使女夏甲和以实玛利离开》
凹雕凸版 ［法］古斯塔夫·多雷 圣经插图

版画之所以成为一种艺术创作形式，源于它的不可替代性，不可替代的部分包含其通过制版、转印过程所达成的痕迹语言，而制作过程中的误差与偶然也同时造就了它面貌的可能性，这也成为许多版画创作者所追寻和迷恋的部分。在具有实验性质的版画创作过程中，与其说是创作痕迹不如说是创造痕迹。创作与创造的区别在于，"创作"一词在作为名词时的含义主要是指文学、艺术类作品，特指造型综合能力与艺术创作能力的集中体现。而"创造"在作为名词时，则侧重指方法、理论、事物等。对象可以是文艺作品也可以是其他具体的或抽象的东西。在作为动词时，"创造"侧重于制造出以前所没有的东

西，包含开创、首创的意思。在本章中，之所以将版画制作过程中所产生的痕迹归于"创造"，正是因为在创作者进行版画创作的过程中，具有探索与实验精神的行为路径使得"痕迹"被以各种充满可能与不确定的行为方式呈现，那些对未知的探索与捕捉是创作者迷恋的地方，偶然的痕迹被以必然的方式呈现在画面中，被"创造"的痕迹也从而成为持存"灵韵"的那部分。

图 3 – 27　《尘封的记忆之盛夏》木刻版画　120cm × 90cm
邬林　2016 年

灰调木刻在当前已然成为木刻版画的一类创作方向，欧洲艺术家们运用木口木刻进行创作起初是为了尝试用更为便捷、廉价的材料以

图 3-28 《向光注视—2》 86cm×65cm 平版
张辉 2019 年

达到铜版凹雕的效果。15 世纪末的德国艺术家丢勒，在木版画的创作中打破以往技法的单一性，在表现方法上开始运用平行直线、平行曲线和交叉斜线来追求表现物象的写实，再现三维的空间和光影，开始出现"灰调"木刻的端倪。这些原属于钢笔横平竖直的交叉笔触在木版上形成为了一种特殊的痕迹语言。而后随着时代的不断发展与变迁，灰调木刻逐渐形成为一种木版画创作的方法与门类，并以其特殊的形态出现在了版画艺术中。在国内，如康宁、吴建棠、邬林、朱建翔等一批版画家分别地从装饰性、意向性、观念性、写实性等方面对灰调木刻版画进行创作实践，挖掘出黑白木刻版画除一般意义上"非黑即

白"的视觉形态，探索出黑白木刻版画语言的更多可能。

木版画、铜版画、石版画、丝网版画，为版画一般分类，"凸、凹、平、漏"是依据版画制作及印刷方式所提炼出的印刷概念。随着时代的发展，各类新型材料不断涌现，依据"凸、凹、平、漏"版画概念而进行创作的版画媒材早已经不限于木版、铜版、石版、丝网版。任何能够用于制造痕迹并以版画概念进行转印的媒材都纷纷被版画家们进行创作实验。在凸版版画中，三合版、五合版、密度版、雪弗版、橡胶版、麻胶版、亚克力、纸版等媒材均被用于创作，并由其不同的媒材质地在画面中显现着不同的痕迹语言。锌版凹印、木版凹印、纸板凹印、电木铝版凹印等不同版材也在凹版画当中呈现着可能。沙木铝版、PS版等新型材料的出现也为石版画带来一些新的生机，解决了石版版材日趋减少且昂贵的实际问题。与此同时，纸板漏印、蓝晒版画等也为漏版画呈现出了更多的可能性。

图 3－29　《蓝晒实验》　（20cm×13cm）　×6

刘丽娟　2020 年

二　复现痕迹

处在时空变幻的版画发展过程中，从复制与传播工具演变为艺术创作媒介的版画，其原有的"复制"功能转变为"复数"属性。版画的复制功能在工业革命之后被印刷科技所替代，"重复"亦成为一种用于艺术观念表达的途径。"重复就是力量"于当下被以各种方式解读，抑或是狂热的戈培尔所秉持的"真理论"，抑或是保有匠心的创作者所倡导的一种创作理念，但重复并非等同于此一小节所表述的复

现。复现是对痕迹的把握，在创作过程中对痕迹的捕捉与呈现。版画本为痕迹的艺术，各个版画门类的创作都需通过转印对版面痕迹进行捕捉。转印即为复现的过程，除去创作所必须历经的环节外，复现也成为版画创作中用于探索语言特性的所独方式。

综合版画运用的是凹凸并用的印刷方式，在将油墨擦入版面凹陷处的同时，在表面进行凸版打墨，从而实现将版面凹凸痕迹综合转印至纸张的印刷效果。那么对于版材的选取与材料的运用就显得尤为重要。木版与纸板是两种综合版画制作当中的常见材料，对木版独特纹理的捕捉与复现也成为创作者用于实现艺术理念的方法。例如，在图3-30中，杨锋先生借用一块中心有残缺的木制三合板进行创作，画面中的创作意图被以木版本身的痕迹所替代，整幅作品通过转印的方法如实且具

图3-30 《版心》 综合版画 44cm×54cm 杨锋 2001年

体地复现出版面中的凹凸痕迹。谭梦梦的木版凹印作品《猫》（见图
3–31），大面积的灰色层次中隐约显露出画面主体"猫"的形态，被
建构的主体物与周围的木版痕迹融为一体，木版凹陷处的自然纹理也
作为画面的主要语言被呈现。

图 3–31 《猫》木版凹印 60cm×40cm

谭梦梦 2018 年

在张晓峰先生《2020 某日的彩虹Ⅰ》（见图 3–32）这件作品中，
综合运用了水印与拓印技法。远山近石的并置展现出即拥有文人情怀
又具备超验意识的创作特质。当中所运用的天然石材痕迹以及通过拓
印石碑所呈现的碑文在画面中被重构。被复现的自然痕迹成为支撑画
面的主体之物。水印木刻当中的人为痕迹与自然痕迹相互交融，共同
造就着画面的整体形态。

版画创作者似乎在经历版画训练之后获得了一种能力，一种对痕
迹敏感捕捉的能力。他们能敏锐地察觉到材质本身所蕴含的痕迹之美，
借由转印的方式将痕迹复现在作品当中，以一种物我同在的姿态相互
呈现。陈琦老师在《未来版画（3.0）》这篇文章写道："它将从台后

图 3 - 32　《2020 某日的彩虹 I 》　　230cm×145cm

水印、拓印　张晓锋　2020 年

走向台前、由被动复数转向主动表现，以及在表现中体现印痕的悟性
与文化属性，以及建构以印痕为主要语言的版画本体质感。"复现痕
迹所讲求的不是关于版画复制与复数的概念属性，而是作为行动者自
身对媒介的探析。在版画艺术的发展过程中，复数替代了复制，复数
的过程因为人的参与极大地增添了偶然痕迹的出现，而复现则成为对
偶然痕迹的捕捉与运用。在王海迪的作品中，痕迹作为一种语言被呈

现。将拓印痕迹转为创作素材是她在《落木》（见图3-33）作品中所采用的主要方式，被复现的自然痕迹被作为一种艺术语言表达。在她对《落木》这组进行阐述时她写道："《落木》这一系列作品是以我收集来的树皮、树叶作为拓印材料，我将这些植物材料分别拓印下来，然后进行拼贴、组合。在贴的过程中有意识地去保留宣纸由于拓印而产生的凹凸质感，使画面产生一种假象的真实。通过模糊、朦胧、虚实等有意的造作，让大自然插手于我的创作之中，虽然貌似一种搬砖的过程但我却在这种创作方法中找到了另一种语言表达上的突破。"作为客观对象的材料与作为创作主体的自我在交融中彼此呈现。

图3-33　《落木》　拓印+拼贴62cm×143cm

王海迪　2022年（右图为作品局部）

三　呈现可能

每一次版画新技术的发明都或多或少地源于偶然。就如石版画的发明，是与美术和版画毫不相干的剧作家，森纳菲尔德①"异想天开"的实验结果，版画质料的潜能更是在制作者一次次充满偶然的实验行为中展开。而就如麦克卢汉所认为的，"我们不能将某一自然事件或

① 阿洛伊斯·森纳菲尔德（Aloys Senefelder，1771—1834），捷克剧作家。1796年森纳菲尔德在一次偶然的实验中发现了石版印刷原理，经过技术改良，这项发明1798年被开始应用。石版技术产生之初，是由于森纳菲尔德希望通过这种方法印制自己的乐谱，但随着石版印刷技术的成熟，逐渐被运用到插图和招贴画等更为广泛的领域中。

经验转换为有意识的技术时，我们就'压抑'了它"①。

在复制版画制作阶段，由于对画稿的依赖，使得版的本质潜能通常被以明确的复制目的所压制。以至于在大多数情况下，作品图式显现时，质料本身却隐退了。在复制版画那里，画面所显现的痕迹与质料本身有些貌合神离，并非本真自然的融合。画面所呈现的形式是处在被动之下的委曲求全，并非质料所拥有的本质潜能。在对"复制"依赖的制作过程是将质料可能性隐藏起来的过程，被规定的行为范式与对画面先在的目的很大程度上遮蔽了创作过程中偶然与可能的生发。

对质料潜能的释放如今成为版画艺术创作的重要特征之一。这使得进入现代艺术范畴中的版画创作呈现出不仅如麦克卢汉所述："一切媒介都是人的延伸，是我们的部分机能向各种物质材料的转换"②，同时成为版画质料通过创作者的创作而释放其潜能的过程。亚里士多德认为，"那些由于自然生成的东西，就是这样生成的。而另一类的生成叫做制作。全部制作者出于技术，或者出于潜能，或者出于思想。在这里，有一些是自发地生成，由于巧合很近于自然生成"③。在版画创作过程中，当版画成为一种媒介，成为艺术家得以实现自身理念的通道时，作为通道的媒介也一并在创作者的创作的过程中绽放其潜在的可能性。版画制作媒材的不同属性，在影响制作者使用方式的同时，通过制作者的制作过程一并进入作品呈现的结果当中，并绽放它们可能的模样。

"拱花"是中国传统水印木刻当中的一种技术方式，主要被运用于花鸟虫鱼、流水行云、博古器物，以及人物服饰图案的立体感表达等方面。制作者通过对印版的压印在纸张上呈现出立体效果，以此增加画面图案的立体感和空间感，而在王海迪的作品当中，拱画的技术

① ［加］马歇尔·麦克卢汉：《理解媒介：论人的延伸》，何道宽译，译林出版社 2011 年版，第 80 页。

② ［加］马歇尔·麦克卢汉：《理解媒介：论人的延伸》，何道宽译，译林出版社 2011 年版，第 153 页。

③ ［古希腊］亚里士多德：《形而上学》，苗力田译，中国人民大学出版社 2003 年版，第 138 页。

方式转变为一种情感符号，这也源于她早期从事铜版画创作中对凹印概念的理解，也成为她对印痕语言探索路径。

图 3－34　《觅·答谢中书书　其一》　　120cm×30cm　　水印木刻

王海迪　2018 年

图 3－35　《觅·答谢中书书　其一》局部

亚里士多德认为质料是客观的东西，是自在之物，形式处在质料之外，任何质料只是可能性的东西，活动的过程必然要赋予质料以形式。版创的制作过程实质是对质料本身的否定，是在对质料最初形态的否定中让质料与创作者进行相互博弈与融合并最终达到释放其潜能的结果。在亚里士多德那里，艺术作品的诞生被理解为一种"形式"进入物质的结果，并且他对一般意义上的"形式"与"内在形

图 3-36 《十竹斋笺谱》

式"做出区分。在他看来"内在形式"存在于艺术家的心灵，并且通过艺术家的活动进入质料，这就使得艺术因其形式在进入实体之前就已经成于人的心灵之中而有别于自然物。梅洛·庞蒂在对"物"的判断中认为，先是由于"物"的一些不同性质给予了感官不同的感受体验，然后再由人对物进行认识与判断的过程融合为一个认知体系才有了"物"的呈现。在海德格尔的观点中，"物也通过使人成为被物定着的，将人置于一种被动性之中。作为被物而定者，人逗留在诸物那里。物不是臣服于生产过程的产品。面对人，物获得一种自主权，一种权威。它代表着世界的沉重，该沉重是人要去接纳的沉重，是人要去接合的沉重。面对限定着的物，人必须放弃将自身升格为不

受限者"①。因此对于艺术创作来说，"当画中形象非复制现实，而是一次对话结果时，画中物便说话了，只要我们倾听"②。只有把艺术理解为是创作者的思想、理念与情感的一种呈现形态与表达方式时，且只有当创作者的思想、理念与情感一并作用于创作质料的显现时，我们才能够把握质料的真正功能和意义。

木刻版画作品通常被理解为凸印版画，制作者在将版面上不需要被印刷的部分用木刻刀刻去之后，对版面凸起部分涂抹印刷介质如油墨等，再通过转印的方式将图像呈现在画面承载物如纸张之上。我们在观看基希纳③的木刻版画作品（见图 3–37）时，那些原本被画家刻除，但又没有完全被刻除干净的"残刀"，竟也被作为画面语言转印出来。这些"残刀"的痕迹在创作者的有意与无意之间被保留，并同时被作为木版质料自身的潜能被呈现在画面之上，极大地拓展了黑白木刻版画的语言特性与视觉张力。当下这种将质料潜质运用在版画创作当中的方法，已经被许多的艺术家接纳。在基弗的作品中，黑白木刻也同时被作为一种创作手段被使用，并且他更加注重多元材料的融合。例如，在《数字森林人间智慧战争的方式》（见图 3–38）这件作品里，丙烯酸与虫胶同时作为创作介质被混合在木刻创作过程中。几种不同的材料属性被创作者的创作意图所统摄，当这些质料本身的痕迹、语言形态通过艺术家的创作过程被显露出来，使得画面难以以一种稳定的方式被清晰地转印，深浅不一的印痕墨迹不同程度地展现了版面自身的痕迹，同时将创作质料潜在的语言释放出来。而这一切，都发生在具体的版画创作过程中。

版画家郝平先生根深于云南本土，沿用云南绝版的木刻套色技术，背离了本土版画中浓郁厚重的画面形态，在自身的艺术创作中建构出独特的作品面貌。在他的绝版木刻《古瓶》（见图 3–39）、《推门》《神

① ［德］韩炳哲：《时间的味道》，包向飞、徐基太译，重庆大学出版社 2018 年版，第 154 页。

② ［英］约翰·伯格：《抵抗的群体》，何佩桦译，中国美术学院出版社 2018 年版，第 23 页。

③ 基希纳（Ernst Ludwig Kirchner，1880—1938），德国表现主义代表画家，"桥社"创办人之一。

图 3 – 37 　《与男孩同桌的农妇》

黑白木刻　50cm × 39. 8cm

［德］基希纳（Ernst Ludwig Kirchner）　1917 年

图 3 – 38 　《数字森林人间智慧战争的方式》

丙烯酸、虫胶、木版

［德］安塞姆·基弗　1978 年

源组曲》《镜头替代》等系列中，除去运用中国传统元素对版的经营，更将注意力放置在"印"的过程之中。画面承印物选取了具有布纹肌理的纸张，在以薄印法还原版面痕迹的同时呈现出布纹纸张经纬线的细微痕迹，承印质料的视觉潜能由此被激发与放大。在版画创作中，质料的特性与制作者的主观意愿共同融合为媒介物，经由创作者的创作过程将媒材赋予形式，并最终呈现在作品中。对版画质料潜在可能的探索成为创作者运用版画媒介达成自身创作理念时输出自身艺术精

图 3-39　《古瓶系列·No.8·空谷图》绝版木刻版画　20cm×23.5cm

郝平　1997 年

神的途径。艺术家对版画独特语言不断探索的过程促使了创作质料的后形式被从前形式的遮蔽中解蔽出来的结果。这同样因为艺术"乃是一种唯一的、多样的解蔽"①。

唐承华运用铜版直刻法制作的版画作品，在被命名为《写生风景》（见图3－40）的作品里，观者直观感受到的是由一些充满不确定性的线条所构成的抽象肌理。现实的风景被艺术家以抽象的意向所表述，那些能够被用于破坏铜版表面的工具在创作者情绪的牵动之下施加在版面上。就作品的视觉呈现来看，画面中更为突出的是由直刻法所显现出的铜版自身语言特性的张力，铜版画中的某种质料潜能由此在艺术家极具人性化的行为方式中被呈现出来。

图3－40　《写生风景 No.16》铜版画　80cm×120cm
唐承华　2013 年

拥有间接创作过程的版画艺术，它的制版与印刷环节在很大的程

① ［德］海德格尔：《海德格尔选集》（下），孙周兴选编，上海三联书店出版社1996年版，第954页。

图 3 – 41　《大师系列——石鲁》　平版 + 凸版　90cm × 60cm
刘京　2017 年

度上阻碍了艺术表达的直接性、倾泻性与随意性。但间接的制作过程
对于版画创作者来说，却充满了众多的可能性与偶然性。在版画制作
过程中，不仅要对版进行把控，印刷过程同样拥有着实验性的魅力。
承印物的厚薄、质地，光滑或是粗糙，均匀还是具有颗粒感，浮墨或
是吸墨，以及印刷压力的轻重，这些细微差别都决定了画面最终呈现
的样貌，创作者的理念也在这些微妙的语言中被呈现出来。

　　在刘京的版画创作中，他先从手绘草稿开始。在手稿完成后将其

扫描进电脑，利用电脑对图像进行强化颗粒处理，而后进行感光制版，并以平版印刷的方式制作作品底色。另一版则以手工方式进行木版刻制，作品最终呈现形态为在平版印刷上叠加木刻版画的综合视觉形态。平版的处理使得画面呈现出摄影般的光线，远观时的光影意象在近处却充斥着刀痕木味。在对于版画创作的观点中，刘京并非全然地趋向于当代艺术创作观念，而是以一位"printmaker"的身份与视角面对版画，他说道："我们知道，今天的传统艺术在昨天曾经是当代艺术。今天所有的尖端和当代的东西迟早会成为过时的传统艺术。这和我有什么关系吗？我宁愿找块木块，拿把刀，轻松地筛一堆木屑，而不是担心这些无聊的问题并试图成为艺术世界的先锋。"但将其作品置于当下艺术语境中时，我们不难发觉当中所蕴含的时代精神，刘京正以他的实践方式展露出版画于当下的形态可能。

在对"物"的认识与判断中，人只有放弃被限制的"先在"，"物"才能以它自身的方式作用于人的意识。版画的创作过程中，艺术家通过制版技术与创作将心灵预设赋予版面时，间接的制版媒材成为他所面对的"质料"。当"作为主体的创作者"与"作为质料的媒材"同时进入创作过程之中，人的创作理念被赋予质料的同时，质料的潜能也在被绽放。在笔者《不确定的风景》（见图3-42）这组作品当中，对同一版面不同方式的印刷亦是探索其质料可能性的一种方式。作品所呈现的"风景"是路途中不经意的一瞥，这一瞥的感受随着时间的推移而模糊。记忆被时间磨损，而后又通过版画的方式去寻回，是一瞥由清晰去向模糊，再由模糊去往明确的过程。四幅画面出自同一个"版"，"绝版版画（减版版画）"的制作过程，使用的是制版过程中一版一色、一版一印的方法。印刷过程中油墨色彩的变化与承载物"纸张"质地的不同，使得最终画面呈现出现四种形态。究竟哪一种最为靠近脑海中的感受？即便在作品最终呈现时，也仍旧处在"不确定"中。当恍惚的、蒙昧的、游离的景象被以固定的形态呈现后，"景象"依旧游弋于四幅相似又不尽相同的画面里。在（见图3-42）中，左上及右上两幅图像采用的为一般绝版套色木刻技术，不同之处在于所使

用油墨颜色。而左下图所呈现的为印在多张半透明纸张叠加而成的画面效果。每一层纸张所印刷的版面均为黑色，画面层次的呈现依靠着半透明纸张的叠加，这将版画套版的概念从印刷过程转移到呈现形态之上。右下呈现出的画面朦胧形态则来源于那对油墨没有亲和能力的承印纸。不同承印物的质地以及印刷方式的转变，使得同一物象被呈现出不同可能。

图 3 – 42　《不确定的风景》　绝版木刻版画　（19cm×22cm）×4
刘丽娟　2015 年

在孔国桥先生于 1998 年创作的铜版画作品《基本词汇——杯子》（见图 3 – 43）中，观者能够察觉艺术家在创作过程中对铜版画语言方式可能性探究所做出的努力。在这组作品中，艺术家以同一个单纯的物体——"杯子"作为对象，运用制作过程中具体铜版技术的差异，如刮刻痕迹、腐蚀时间、阴影反转等制作出不同的画面效果，使得对同一物件的表达呈现出几种截然不同的形态面貌。铜版质料的潜能由此得以在

艺术家与版面博弈的创作过程中释放，在版画创作过程中彰显着可能。

图 3－43 《基本词汇—杯子》 铜版画 72cm×17cm

孔国桥 1998 年

【图注】

图 3－2：此图为不同版画技术方式所呈现的语言形态，从左至右依次为：黑白木刻、铜版美柔汀、石版药墨、丝网印刷，分别出自：《女孩系列之四》，黑白木刻，姜淼，2004 年。《托马斯·魏尔德》局部，60.3cm×44cm，查尔斯·特纳，1812 年。*Telephone Torment lithograph*，石版版画，让·杜不菲，1944 安迪·沃霍尔 *oneMYM* 丝网版画，1962—1978。

图 3－5：《芥子园画传二集》选页，芥子园焕记刊彩色套印本，（清）王概、王蓍、王臬辑，清嘉庆二十二年（1817）年。

《芥子园画谱》，以康熙本为底本，囊括树谱、山石谱、人物屋宇谱、梅兰竹菊谱、花卉虫草翎毛谱等内容，是历代学习中国绘画技法的传世经典。浓缩了中国绘画的精华，极具代表中国文化和艺术的核心内容。徐冰认为："《芥子园画谱》就是符号的字典。它收集了各种各样的典型范式。人分几群，独坐看花式、两人看云式、三人对立式、四人坐饮式：一个人是什么姿势，两个人是什么姿势，小孩问路是什么姿势，都是规定好的。所以，艺术家只要像背字典一样记住'偏旁部首'、再去拼接组合描绘世界万物。中国画讲究纸抄纸，不讲究写生，过去都是靠临摹，到清代总结出来，这些拷贝的范本分类、细化，变成一本书。这就是为什么《芥子园画谱》是集中了中国人艺术的核心方法与态度的一本书。"同时值得注意的是，作为"范本"的画谱是以传统版画印刷的方式制成，从另一角度来看，对中国传统绘画的学习是从学习版画开始。

图 3－15：《圣象手帕》，铜雕版画，426mm×318mm，［法］克劳德·梅朗，1649 年，现藏于 UCLA Hammer Museum。

图 3 - 38：《数字森林人间智慧战争的方式》，丙烯酸、虫胶、木版，［德］安塞姆·基弗，1978 年。

在基弗的作品中，我们可以见到融合多种媒介的创作方式。这使得他的作品难以被划分在某种单一的创作门类当中。当同时提示着我们，作品创作手段的媒介，仅是艺术家们借以表达创作理念的载体而非最最终目的。

第四章　身份与过程

　　过程中的版画艺术即包含了跨越历史时间的变化过程，也蕴含了创作者沉浸于创作的探究过程。制作者对版画的态度从传统印刷工具转变为将版画作为"概念"进行认知的过程印照出制作者身份的转变路径，版画概念的扩大则是那些持有实验精神的创作者对版画艺术进行不断拓展与延伸的结果。在版画范畴内，身份与过程的关系也由此持续地处在不断变化当中，并朝向着未知与可能继续前行。

　　自现代主义之后，抱有开放观念的版画创作者，在面对版画既定的概念、属性与技术时站在他们的立场之上，运用自身的价值判断对版画艺术进行重新认知、理解乃至解构。因为"历史性时间不认得什么持续性的现时。诸多事物并不是保持于一种不可动摇的秩序之中，时间并非是回溯性的，而是连续不断的；不是重复性的，而是追赶着的。过去和未来彼此漂移开来"①。版画由此处游走于过去和未来之间，处在流变之中，没有了恒定的价值，也没有了既定的标准。

　　"身份与过程"即包含了历史过程中的版画社会身份，也蕴含着不同社会身份版画制作者的创作过程，它们在彼此的互相作用下推进着版画艺术的发展。照相技术的发明推动了现代艺术的发端，现代主义艺术的发端则是艺术概念产生颠覆性变化的开始。本雅明对艺术作品"灵韵"的讨论直至当下仍旧是艺术领域内的重要议题。而"灵

① ［德］韩炳哲：《时间的味道》，包向飞、徐基太译，重庆大学出版社2018年版，第31页。

韵"这个夹杂在技术与艺术之间的概念在版画这一以"复制"著称的创作媒介中却以另一种姿态显现。我们深知艺术与时代之间不可分割的密切关联，也明晰艺术家们的创作方法不断地跟随时代转变。在时代变革中，他们从社会生活的记录者转向人类精神的发觉者，从时代脉络的捕捉者转向为时代精神的引领者。

在不断向前推进的历史发展过程中，在制作技术与创作理念不断扩张的情境下，后现代主义艺术的到来使原始媒介与其传统固定意义之间的链条脱节，传统艺术表达方式受到破坏与质疑。艺术创作趋于对原有艺术体系的否定，而对概念的重新理解则成为表达的核心。在版画概念延展的过程中，我们似乎能够看见在时代的变革与艺术思潮不断兴起过程中版画艺术的方兴未艾。处在动态历史进程中版画概念的内涵与外延，使得作为艺术创作媒介的版画不断地在新的时代境遇中展开新的可能。经历现代主义与后现代主义艺术思潮洗礼之后，版画概念以其独特的方式成为艺术家与理论家不断争论的抽象场域，并在创作者的实践中不断拓展边界与探索各种可能。以版画概念为思维起点所创作的艺术作品，多以对版画各个概念及创作过程不同环节的重新解读为契机。与此同时，试图对版画概念进行一次完整的定义也越发困难。

我们强调过程的重要性，乃是因为艺术的价值，从某种意义上说，与其形成的过程密切相关。在版画艺术当中，一方面在线性的发展时间里，难以对其概念做出一种恒定不变的阐述；另一方面，在具体的版画制作过程中，创作者每一次制版与印刷所蕴含的偶然与可能，都使得画面持存着不同痕迹。而这些痕迹在承载着创作者创作意图的同时，质料本身也赋予着它特殊的意义，并伴随着身份与过程走向未来。

第一节　"灵韵"的消散与持存

对"真相"的追求，是西方通过"再现"的方式进而把握世界愿望的途径，这也是推进西方艺术创作方式不断更迭的原动力。机械复

制时代之前，用图像对现实世界进行"复现"是创作者把握"真相"的主要方式。然而在进入机械复制时代后，照相技术的发明与印刷科技的不断更新对以"模仿"和"复现"为目的的艺术创作形式带来了巨大冲击，人们对"真相"的理解也开始出现偏移。在以摄影技术与印刷科技的诞生为标志的机械复制时代背景下，艺术创作方式历经了从"再现"到"表现"的转向，诸如原始主义、表现主义、抽象主义绘画的兴起，以及"版画原作运动"在西方印象主义时期的诞生，都是艺术家在以艺术的方式对时代与社会思潮所做出的反应与判断。

在科技不断变革的当下，阐释艺术与理解艺术的方式像是潘多拉的盒子被打开一般，纷繁复杂，神秘而又广博。对科技的理解，以及对"灵韵"把握的方式，也一并进入艺术，乃至版画艺术的发展过程中。然而，版画这一具有复制功能的"古代的摄影术"①，在因科技不断发展而导致艺术品普遍失去其灵韵的时候，在艺术家及评论家对"灵韵"进行探讨的过程中，以其自身独特的内在属性及呈现形态做出回应。

机械复制的时代，艺术逐步背离了实在的现实世界，同时又获得了某种合理的存在价值。艺术家们通过现代艺术的方式所呈现的种种作品形态，体现的却是现代主义对再现或表征的质疑。"创作版画"的出现，标志着"复制版画"的衰退，强调观念先行的艺术创作方式，预示着支撑作品的技术手段退却到了"人"的背后。作品在成为创作过程最终的显现，同时藏匿着创作者的行为、思考，并承载着创作者的"理念"。因印刷方式与媒材的多元所呈现出的伴有偶然性与可能性的版画制作过程，在艺术家与媒介的博弈过程中被注入了"事"性。每一次转印过程，既是把此时此地的"在场"不断地注入具有复数性质的作品中的过程。具有复数性质的版画，因此有别于机械复制时代对艺术作品的复制，持存着"灵韵"。

① "版画家比油画家更常受托作画，是因为只有版画才能复制；他们仿佛是古代的摄影师。"参见［法］费夫贺、马尔坦《印刷书的诞生》，李鸿志译，广西师范大学出版社 2006 年版，第 90 页。

一 消失的"灵韵"

在摄影技术发明之前，只要是稍有身份的中产阶级，在其一生中都至少会请画家为他画一次肖像。而摄影技术的发明，让他们可以免于忍受这样长久保持固定姿势的不适。19 世纪上半叶，照相技术的发明与随之而来的科技革命颠覆了人们长期观看事物的视角方式。高效、便捷的印刷术与新型传播媒介的诞生，让作为复制与传播工具的版画被时代的浪潮扬弃。

图 4 −1 《窗外的风景》

约瑟夫·尼塞福尔·尼埃普斯 1826 年

道提·恩戴曾在他的记录中提到，在摄影技术诞生之初，最早的达盖尔相机以其不同寻常的清晰程度忠实地再现自然，这让大众为之震惊。人们长久凝视自己拍摄的第一张照片，不敢相信照片中的自己，陷入恐慌般地想躲避照片中那尖锐的人像。因为，他们感到照片中那张小小的面孔也在凝视着他。摄影技术的到来，使得对事物"拟象"

的获取变得十分便捷。当"拟象"的呈现成为一个快门就能够把握的事实时，以"再现"为目的的绘画方式便失去了它原有的社会功能与现实意义。"真相"成为艺术家重新思考的问题。罗丹曾对摄影的出现表明他作为艺术家的态度，他认为："艺术家说的是真话，而摄影说的是假话，因为在现实中，时间不会停止。"① 就此艺术家在很大程度上放弃了对现实镜像的描摹，客观的现实与艺术家内心的真实成为两个不同的"世界"。艺术家纷纷转向诉诸自己内心的真实，并开启了理解"艺术"的新的方式。

我们之前提到了媒介环境学派学者麦克卢汉在其著作《理解媒介》中提出"技术是人的延伸"的观点，这一观点最早可追溯至 1883 年的爱默生，1934 年的芒福德以及 1959 年的爱德华·霍尔。他们重新开始了对技术的思考，并共同提出媒介和技术是人肌体延伸的观点。麦克卢汉在强调媒介和技术延伸了人的肌体的同时，提出技术是对于人的一种截肢的反思。在他看来，西方两千多年的文明发展过程已经使人被延伸出去的媒介和技术切割得支离破碎。我们正面临着他所谓的"双重危机"——数字时代的现实困境和人类历史的总体困境。

在本雅明看来，机械复制时代受损最为严重的是艺术的"灵韵"。他曾用诗一般的语句来描绘"灵韵"："时空的奇异纠缠：遥远之物的独一显现，虽远，犹如近在眼前……直到'此时此刻'成为显像的一部分——这就是在呼吸那远山、那树枝的灵韵。"② 我们虽然无法从这样的词句中获得关于"灵韵"的具体意涵，但在《机械复制时代的艺术作品》对复制作品与原作的对比中，我们得以发掘本雅明的所谓"灵韵"，指的是那些机械复制的艺术作品所不具备的、附着在质料与形式上的人的终极意义世界，是在创作者对世界的深度探求中产生的，是超越自然的神性。在本雅明看来，艺术作品的原作是由此时此地性构成它的原真性，然而即便是近乎完美的艺术复制品，当中也会缺少

① ［美］桑塔格：《论摄影》，艾红华、毛建雄译，湖南美术出版社 1999 年版，第 172 页。

② ［德］瓦尔特·本雅明：《艺术社会学三论》，王涌译，南京大学出版社 2017 年版，第 53 页。

图 4 - 2　《自拍照》

罗伯特·科尼利厄斯　1839 年

一种成分："艺术品的即时即地性，即它在所处之地独一无二性的此在。"①"原真性"和"独一无二性"成为包含在艺术作品中"灵韵"的主要内容。机械复制技术能制作许多艺术品的复制品，并通过批量生产与大范围传播，把对原作的摹本带到原作本身无法到达的地方。众多的复制物取代了独一无二的艺术存在，艺术作品的"原真性"由此受到损害。同时，在机械复制时代，对艺术作品呈现的媒介更加多元。对声音、影像、图片的复制，或对于"作品"本身的复制，一方

① 〔德〕瓦尔特·本雅明：《艺术社会学三论》，王涌译，南京大学出版社 2017 年版，第48 页。

面起到了更广泛的传播作用，另一方面也替代了观者去观察"艺术"的主动性，从而在很大程度上使观众成为被动的接受者。复制意味着更为公众化、更广泛的受众，意味着将艺术从精英、小众推向普世、大众的境地。在机械复制时代，艺术作品原作的独特之处在于它是复制品的原作，而并非是那个以其形态样貌打动观者的独一无二的作品，它首要的含义不在于它所呈现的内容，而在于它"今之所是"。所以，本雅明认为那些因机械复制而生成的艺术作品的拟像使艺术作品失去与凋谢的部分，便是"灵韵"，同时把被机械复制技术所损害和排除的东西纳入"灵韵"的范畴。

在机械复制时代，在由机械复制技术所仿制的作品中，没有了创作者与质料之间的关系，失掉了人与物的交融与博弈，由机械复制技术而产生的艺术作品由此只能沦为缺乏深度与"事性"①的平面图像。机械复制无法替代含有人的精神的手工劳作是"灵韵"持存的那一部分，然而"灵韵"在于艺术家的创作理念还是手工技能呢？"灵韵"并非只存在于作品表象所呈现的画面内容、构图、色彩或肌理痕迹，还包括由这些物质所共同构成的，经由艺术家的创作而蕴含其间的时空变幻与事件生成。格罗伊斯认为，灵韵是"艺术作品与其所在场地的关系，与其外部语境的关系"②。换言之，灵韵的本质主要在于作品所蕴含的"事性"，而不在于其"物性"。我们对"物"的理解只有在具体的"事"中才得以生成和确定。机械复制时代，复制品的"物性"取代了原作"物性"与"事性"的统一，并消解了原作能够给人带来的完整感受。以这种判断方式看来，在原作范畴中的"物"是具有事性的"物"，而复制品则失掉了"事性"。当然，这里阐述的"复制"是本雅明定义在机械复制时代之下，借由电子技术与数码手段所

① "事性"：在本文意指艺术并非仅是客观存在之物，而是拥有许多与之相关的事件与经历。以至于我们看待艺术作品时并非只将其看成固定不变的静态物品，而是将其看成动态的事件来进行理解。

② ［德］鲍里斯·格洛伊斯：《艺术力》，杜可柯、胡新宇译，吉林出版集团股份有限公司2016年版，第75页。

生成的，可以无限复制，能够轻易地传播至各个场域的"副本"，这并非等同于版画的"复数性"。产生与展示原作的特定场所，表明了通过这一场所才能到达的境地，但复制品则没有对场所的限制，它是"虚拟的、无历史的"。在作品原作中，被建立的世界是属于作者的世界，是作者在创作过程中"此时此地"的"在场"，"灵韵"由此持存于被隐藏在作品表象之下的创作者的个人世界之中。然而机械复制的不管是绘画作品还是摄影图像，都是将数据信息用技术的方式进行翻译与生成，是以对某种"信息"翻译的无差别复制与呈现，因没有的"人"的"在场"，故此失掉了"灵韵"。

二　蕴含的"灵韵"

本雅明看来，在机械复制的艺术品当中，对作品的展示价值超越了人们对其崇拜的价值，艺术的意义从具有审美价值的实在之物中脱离出来。但因为艺术作品在特定时空状态下的独特创作过程显然是不可复现的，这导致艺术在机械复制时代脱离了膜拜根基，由此出现了艺术功能的转变。

在艺术创作过程中，创作者在作品中留下创作时的痕迹，痕迹记录着作品创作的"过程"，承载着作品创作过程中的情感投入及表现。因为"在所有真正的艺术家那里，作品是浑然一体的，每一部艺术作品无不如此：精神与材料密不可分，二者互相渗透、互为揭示"①。

马克斯·韦伯认为伴随着资本主义为其文化进程带来变化的近代西方社会，展现出理性化的趋势，并表现出世俗化的倾向。"艺术在这种变化的过程中，神圣的意味即将消解。神圣意味的消解——这就是本雅明机械复制理论中艺术生产过程的第一个阶段。"② 对一般传统绘画门类来说，新技术的发明过程是这些传统艺术品的膜拜价值让位

① ［法］艾黎·福尔：《世界艺术史（第四卷）：理性沉浮》，张延风、张泽乾译，中国财政经济出版社 2015 年版，第 186 页。

② 乐荣荣：《技术与艺术的关系——浅析本雅明"机械复制时代的艺术作品"》，《安徽文学》2017 年第 10 期。

给展示价值的过程。与此同时，传统艺术的"灵域"随之凋谢。值得我们注意的是，因机械复制时代的到来所导致的"艺术神圣意味"被消解的过程却恰是版画作为艺术门类，不断确立其艺术价值与意义的过程，是版画"神圣的艺术意味"被建立的过程。

随着摄影技术这个仅仅比石版技术的发明晚二三十年的复制技术的出现，才使得原本隐藏在版画制作技术背后的质料潜能与工具特性被激发并发挥到一个极致。新技术的到来使得大部分绘画门类对此避之不及时，版画却展现出开放与包容的态度。新技术的产生为版画创作者打开了新的视角，使得版画创作者在迎接新技术的同时不断挖掘着版画与新型技术融合后的潜在可能。如果说由机械技术而"复制"的艺术作品是使得其"灵韵"被消解的主要原因，那么在版画创作中，当对原版的"复制"转变为对版画作品"限量的印刷"，版画印刷概念从"复制"转变为"复数"时。拥有复数性的版画艺术作品，在每一件相似的作品中同时持存着创作之"事"。于是"灵韵"就此不仅存在于版画制作的过程中，其具有复数性的最终画面也一并持存着。

在当前的机械复制时代，新型科技已然介入人类生活的方方面面，人工智能、数码技术的发明替代了许多初始的人类行为并发展出新的功能。"数码版画"这一概念在当前虽然已经不是什么新鲜事，但依然是一个被版画家们持续争论的议题盘旋在版画领域上空。2021年10月在长沙师范大学举办的第三届国际版画会议，就围绕着"数码版画"的议题展开。王华祥先生在会议上说道："用这些固定概念去描绘一个动态的事物多么像是'刻舟求剑'……任何新概念的出现虽然都是权宜之计，但它却是人类在认识世界和创造事物的过程性标志，就像路牌，它虽然不一定就是终点，但它却是人类在创造文明过程中的标点和驿站，这也显示了版画发展的路径和版画家们承上启下的接力过程。""优秀的版画家从不担心版画的蛋糕会被新技术分掉，传统的地盘也会被不断发明出来的技术'敌人'占领，倒是随着数码技术的广泛应用，当代版画人赢得了可以使用传统版画无法想象的技术工具，把海量的摄影图片，强大的编辑与转

化功能，或以传统版种的效果为出口，或是用纯粹的数字印刷作品展示……"① 这些具有符号性的话语，试图在为以"数码技术"为创作手段的版画进行一种身份证明。但我们也能从中发现，作为复制与传播工具而发端的版画，在其长时间的发展进程中，新型印刷科技的诞生非但没有促使版画艺术"灵韵"的凋谢，反而为版画艺术的发展增添更多可能性的现象。

机械复制时代之后，不断进步的电子科技在进入人们生活的同时塑造者面对事物的认知方式。被不同像素所构成的电子屏幕成为当下人们接收与传递信息的主要工具。当我们提起达·芬奇的作品《蒙娜丽莎的微笑》（见图4-3）时，几乎人人心中都能够浮现出作品中蒙

图4-3 《蒙娜丽莎的微笑》 油画 77cm×53cm

［意］莱昂纳多·达·芬奇 1503—1517年

① 《首届国际数字版画艺术大展研讨会》，长沙师范大学，2021年。

娜丽莎神秘而庄严的微笑。这件作品也成为电子技术发明后，在数码世界中曝光率居高不下的作品之一。在历代史学家、理论家的解读中，它被赋予了丰富的内涵。然而在机械复制时代，由于极高的曝光，使得作品成为一种"符号"，艺术家也开始对此种符号传播的现象进行解读与反思。譬如，杜尚与达利分别为蒙娜丽莎加上的那"两撇胡子"（见图4-4、图4-5）。

图4-4　《蒙娜丽莎的微笑》

［法］照片＋手绘杜尚　1919年

图 4 – 5　《蒙娜丽莎的微笑》

［西班牙］照片＋手绘萨尔瓦多·达利　**1954 年**

　　2015 年，版画家杨宏伟在他的作品《像素分析八号》（见图 4 – 6）中，也使用了《蒙娜丽莎的微笑》这件作品为视觉元素。创作的缘起来自机械复制时代之后，电子图像技术的发展对人们观看方式异化的追问。在杨宏伟的作品中，他以"像素"的方式对《蒙娜丽莎的微笑》进行分析，通过电子技术将画作不断放大至各个像素级再进行分析和对比。在这组作品中，从像素点最多的一幅作品依次排列，每一幅作品的像素被不断抽取，像素点不断放大，到最后一幅已经只剩下上下两片色调区。但在观者带有记忆的观看过程中，即便像素被无限

抽取后，依然有视觉形象存留在人的大脑中，以至于只凭借几个色块人们也能够辨认出那是蒙娜丽莎。艺术家似乎通过作品追问：在不断被像素抽取的画面中，最后存留下来的究竟是什么？他几近固执地用一种最为传统的木刻雕版印刷技术在繁杂的制作程序中储存着创作过程中的"事性"，并使得灵韵被安置于那一幅幅版画作品中。

图4-6　《像素分析八号》（局部）　木版画　（100cm×70cm）×6
杨宏伟　2015年

从传播工具到创作媒介的转变，是艺术家带领版画这一图像制作方式进入艺术领域的过程。当版画创作者心中的图式与有形的质料遭遇时，便形成了全新的开端。机械复制技术的诞生使得被广泛流传的艺术作品的复制品在失去"灵韵"的同时沦为只因它是原作的复制品才具有的意义。但天生具备复制与传播功能的版画，在机械复制时代来临后，除了它所具有的复数性原作所持有的"灵韵"之外，技术的

发展在促使版画技术更迭的同时，也为版画这一独特的图像制作方式赋予了更多的意义。版画内在结构被电子技术影响并与之交融的过程是一个技术与概念的生成过程，这让版画创作过程所迸发的偶然性与可能性不断地打破创作者预想的总体，并使得版画朝向着更为多元与宽广的方向持续进行着。而"灵韵"的持存也成为版画有别于其他绘画艺术门类在机械复制时代之后所展现的特性，在它的过程中持续呈现。

第二节 "结构"的建立与消解

"结构"一词通常被理解为构成整体的各个部分及结合方式。在事物的相互关联中，存在着部分与部分、部分与整体的内在联系，而这些内在联系共同构成了事物的结构。当我们将整个世界看作相互关联的统一整体时，当中的每一个事物都成为构成这个世界普遍联系中的某一成分或环节。以这样的方式来理解，我们便会认为世界上并不存在真正意义上的孤立事物，每一个事物都必然地以某种方式与其他事物处在相互关联之中。在艺术范畴内，结构一方面指艺术作品的内部构造，即作品各个部分（包括内容和形式）之间有机的组织联系；另一方面也指艺术与其所处社会之间的关系。

作为绘画创作门类之一的版画，同样拥有着相应的结构。在历史的流变过程中，版画经历了由复制工具、创作媒介到思考方式的转变。其社会功能与创作者身份的嬗变影响着它在社会生活普遍联系中所存在结构方式的同时，也影响着版画内在结构的变化。版画结构建立与消解的过程对应着版画制作方式与社会属性不断变化的过程。当传统版画固有的结构被置于不断流变的时间进程中，被重新认知与消解的命运使得它在新的时代境遇下展现出别样的可能。

一 历史的建构

当下被作为架上绘画门类之一的版画，其制作过程在很大程度上

被固有的技术路径与行为范式所引导。在复制版画阶段，由于版画制图技术的不断成熟，约定俗成的制作程序所规定的技术范式建立起传统版画固有的内在结构。这让在中国传统复制版画阶段，那些练就了一副"刀头具眼，指节通灵"操刀绝技工匠之中传有一整套绘画程式和刀法口诀。① 在传统雕版印刷当中，运刀的手法、施墨的厚薄成为一种经验反映在制作的过程中。他们的"触觉接受不是靠注意力，而是靠习惯来完成"②。拥有间接制作环节的版画，其质料的参与方式不同于直接性绘画，需要经历制版与印刷环节才能将图像显现在承载物上。因为"结构对作者的束缚可能多于作者对它们的构造，并且这些结构在作者不知不觉中强加给他某些假设、操作模式、语言规则、断言和基本信条的整体，形象的类型或者整个幻觉逻辑"③。

版画发展的初期阶段，在以复制与传播为目的的版画制作技术被长期建构的过程中，制作过程的不同环节所形成的特定结构形成一种"行为范式"，这种范式规范了版画创作者进入创作时的行为路径，使得版画制作过程的各个环节在不同程度上被限于"规定动作"的制约之下。这让复制阶段版画发展过程中的技术结构与制作体系逐渐被建立并且趋于完善。直至摄影技术与机械复制技术发明之前，版画天然地被作为图像传播媒介在社会生活中发挥着作用，然而当其复制功能被机械复制技术替代之后，进入艺术创作范畴中的"版画"定义与概念，才逐渐清晰并被确立起来。

木版画对应的凸版、铜版画对应的凹版、石版画对应的平版以及丝网版画对应的漏版，都是在版画发展过程中，在制作者不断累积经验的情境之下所逐渐被建构的概念和技术方式。"凸、凹、平、漏"这四个版种构筑成版画最基础的结构进入艺术创作领域，并在艺术家

① 参见陈琦《刀刻圣手与绘画巨匠——20世纪前中西版画形态比较研究》，江苏美术出版社2008年版。
② ［美］乔纳森·克拉里：《观察者的技术》，蔡佩君译，华东师范大学出版社2017年版，第91页。
③ ［法］米歇尔·福柯：《知识考古学》，谢强、马月译，生活·读书·新知三联书店2004年版，第166页。

不断探索的进程中，随着材料的不断丰富与印刷技术的不断更迭而持续推进着。

从复制工具到创作媒介的转变，是版画为"版画"的原因所在。脱胎于传统印刷技术的版画，正是由于摄影技术及印刷科技的发明而被从实用工具推向艺术创作领域。然而如何建立其作为绘画艺术门类的规约与范式，针对"如何才能称为版画原作"的问题，在1960年举办的维也纳国际造型美术协会会议①中，第一次对创作版画材料进行了限定，并明确了艺术家的责任。这项决议的目的是为了让创作版画区别于其他印刷的复制品，在很大程度上保护版画作为一种绘画门类在造型艺术中的存在依据。在这项决议中，我们可以引申出版画"间接性"与"复数性"这两项基本的版画特性。而这也是版画区别于其他绘画门类的本质属性，同时成为构成版画内在结构的重要因素。通过间接性的制版方式与复数性的印刷过程，创作者将得到拥有纯粹版画特性的作品。这一阶段，在创作者的耕耘以及市场广泛的接纳之下，版画艺术得到了很大程度的发展。各个版种技术都在艺术家具有实验性的探索过程中，在脱离以复制为目的的版画创作中逐渐成熟并完善，版画内在的语言特质也在这个过程中不断地被发掘。

与时代脚步并行的版画艺术随着印刷技术的更新而不断变化着，版画制作方式在近半个世纪以来朝着专业化与多元化的方向发展。一方面，版画内在的技术结构伴随着数码技术的革新不断地扩展，拥有了更加多元的技术方式；另一方面，在艺术思潮不断涌现的情境下，版画的概念处在不断被重新诠释、解构、延异的过程中。版画概念的内涵与外延也愈发地包容与开放，并趋于含混。

① 1960年在维也纳举行的国际造型美术协会会议中，对"怎样才能称为版画原作"的议案做出三项决议，即作为创作版画的标准为：（1）为了创作版画，画家本人曾利用石、木、金属和丝网版材参与制版，使自己心中的意象通过原版转印成图画。（2）画家自己，或在其本人监督指导下，自其原版直接印刷而得的作品。（3）在这些完成的版画原作上，必须有画家的签名并要标明试作或套版编号。并附带两项规定：（1）印刷用的版中图形不固定的独幅作品（"独幅版画"），不被认为是版画。（2）版画原作除了要有作者签名外，还得附加试印、原作编号或限定版次记号。

图 4 – 7　《时空轨道》　数字版画　118cm × 80cm

鲁巍　2021 年

2018 年，第二届国际学院版画联盟会议①上，由各国学者在针对后印刷时代背景下的版画创作进行重新审视与思考后，对创作版画做出了四点新的定义：数码版画被纳入常规展览；独幅版画是版画；基于原作进行再创作也被界定为原创版画；摄影版画作品可被纳入版画展览。这种对于创作版画概念进行补充的定义似乎是想在当下科技时代背景下为不断扩大的版画概念及范畴取得正名，但是在出台之后也一度受到质疑。版画与其他绘画种类如油画、水墨画一样，是以材料的方式圈定的绘画种类。由于版画"复制的本性"，它的诞生首先是作为一种"复数与传播"工具而存在。工业革命之后，印刷科技的发明导致版画的初始功能被迫离开历史舞台，而此时版画以艺术的方式得以保留与继续发展的原因并非它的实用性，而在于其他绘画种类所不能替代的、由着它特有的创作媒介而产生的语言特性。作为传播工具的"复制版画"与作为艺术媒介的"创作版画"不同之处首要在于对版画独特语言特性

① 《版画的"联合国"界定版画的"新定义"——国际学院版画联盟学术研讨会闭幕》，http：//www. cafa. edu. cn/st/2018/90119338. htm。

的认识与使用。版画之所以成为一种独立的艺术创作门类，正是由于版画在间接制作过程中所产生的、用其他技术方式无法达成的语言特性，正是因为摄影技术的发明、印刷科技的进步而被推向艺术创作领域。版画之所以为"艺术"而非"技术"，正是由于它对"技术"的背离。然而，让版画以某种迎合的姿态面对机械复制时代的数字制品，这在扩大版画概念的同时也冒着消解"版画特性"的危险。

图 4 – 8 《自由生长 9》 数字版画 54cm × 77cm
潘旭 2021 年

在今天科技型艺术被不断提及和讨论的氛围之下，在对版画本体语言进行探讨的同时，创作者对数字技术的态度影响着学者对版画内涵的讨论。2021 年，在由四川美术学院举办的"第二十四届全国版画展"中我们可以发现，木刻作为传统版种依然在中国版画的现存生态中占据着重要的分量。而数字版画作为较为新型的语言，依旧没有得到大范围的普及和发展。与此同时，2021 年年末长沙师范大学举办的"首届国际数字版画艺术大展"却在另一个场域对数字版画进行着新一轮的探讨。这似乎从另一个角度向我们展现出版画艺术当下所面临的争议。就版画艺术发展的当前状态而言，依旧难以对其本质属性达成一个有效的共识。就如在"首届国际数字版画艺术大展"研讨会中周吉荣老师所表述的，当前数字版画创作并不能够仅是用一种新的技术去复制旧的图像，这样便只会陷入一种对技术的错误认识而无法得到技术的意义。

历史的建构是一个过程，在此过程中，版画的内涵与外延不断被新的认知方式所解读与拓展。任何艺术门类的存在与发展都有着它特定的历史机遇，对版画艺术内在结构的认知方式将决定版画艺术在当下乃至今后艺术领域当中的位置与作用。脱胎于传统印刷技术的版画艺术，正是由于其对实用技术的背离而走向艺术，如何面对技术的革新是版画创作者当前所面临的议题。由此，对版画艺术内在结构的认识也正处在一个尚未完成的进行时。

二 观念的消解

在版画作为复制与传播工具诞生以来，其制作方式、语言形态在一代代版画家与工匠的耕耘中逐渐被建立。在传统版画制作的过程中，版画的各个环节与步骤都有其存在的特定意义和目的，有着必须遵守的准则。随着时间的推移，从复制工具转变为创作媒介的版画，在其社会属性的转变过程中版画制作者的社会身份也随之嬗变着，这是版画与其他绘画门类在根本上的不同之处。使版画的技术方式在时代进程中拥有极大的拓展的同时，由媒介特性所生成的

版画概念也在现当代以来的艺术发展中愈发凸显，并发挥着独特的作用。

当版画概念与其内在结构不断被建构的同时，艺术的发展进入了现代与后现代的进程，遭遇着被重新理解与解构的境遇。这使得在赞扬个人价值与独立精神的文化背景下，难以达成艺术范畴中对版画概念的普遍共识。自经历现代主义与后现代主义思潮之后，艺术不再被认为需要遵循某种既定的客观标准或传统的价值尺度。艺术作品成为创作者"个体"诉诸"他者"的媒介，并拥有其独特的评判依据。当今哲学的走向也已经告知我们，真理的唯一性已不复存在，事物的既定概念处在不断变幻的过程中。因为在"现代主义之后，不再有异端，这并不是因为异端已经成为正统，边缘占据了中心，简简单单：不再有中心"①。

当代版画在本质上已经转化为具有间接性质的媒介艺术，"它不仅要有当代艺术的文化共性，还须全新的版画技术思维与艺术范式。它需要创作者具备媒介化思维与独一无二的技术表现，能自由轻松地使用间接性媒介材料语言并将头脑中抽象的艺术理念和现实中的印刷媒材进行天衣无缝的对接"②。然而，当版画创作者从艺术的角度出发而不是从技术的角度出发时，如若规定性的程序成为阻碍艺术表现的束缚，那么其受到解构的命运将无法避免。进入现当代艺术创作领域的版画，在创作者抱有探索与实验精神的创作过程中，长期以来被建构的版画内在结构中所包含的技术范式与概念被逐渐消解。因为就当下的艺术创作而言，所有的技术手段、媒介材料只为达成艺术理念而存在。

现代主义、后现代主义的出现几近全面否定与颠覆了近代现实主义与浪漫主义艺术所呈现的基本形态。后现代主义艺术思潮发生之前，作为创作媒介的版画，其语言形态与表现形式在版画家的手中被极大

① 陈嘉映：《走出唯一真理观》，上海文艺出版社 2020 年版，第 106 页。
② 陈琦：《印痕与复数：当代版画本体的再认识》，《馆见 Art inside》第三辑，江西美术出版社 2022 年版。

地丰富着。而在后现代主义艺术思潮的冲击下，版画原有的制作方式与行为模式开始被充满着不确定性与可能性的创作过程消解。在结构主义者的认识中，存在着一个超然的结构决定了符号的意义。这个超然的结构成为意义得以产生的中心与根据，语言则是为呈现意义而存在。然而在解构主义中，语言不再受到意义的束缚，提出并非我们书写语言，而是语言书写我们的观点，颠覆了解构主义形而上学的理论前提。语言由此从作为一种表达媒介转变为具有其自身价值及意义的主体。

20世纪50年代前后，是后现代主义艺术诞生的时期。由于工业文明的发展，历史的演进模式被极大地改变了，人类长期以来的信仰与价值观念被打破。现代主义之前，艺术家与理论家通常在讨论有关"什么是艺术"的问题，而进入后现代主义之后，讨论的重点转变为"什么不是艺术"。否定词的出现，从根本上全面颠覆了人们看待问题的方法。"推翻、否定、利用、分解"成为后现代主义艺术家面对原有艺术概念的态度与方式。"后现代"主义不仅是在时间上经历的结果，更重要的是一种"延续和断裂的辩证统一"。[①]"历史感的丧失、深度感的丧失、主体性的丧失、碎片化与拼贴、杂交性等成为后现代性的主要特征。"[②]无技法选择、无中心意义、无完整结构，成为后现代主义艺术的主要特点。"后现代主义"这一从建筑领域而来的艺术概念，在诞生之初是为了反对古典主义以及现代主义的审美倾向，在其不断发展的过程中，后现代主义的概念逐渐辐射至文学、美学、艺术、哲学、社会学、政治学等多个领域，并成为当下艺术创作中的重要思想。后现代主义艺术被理论家概括为：产生于现代主义之后；批判传统和正统；反对科学的独裁性。后现代主义艺术的思考路径指向了对于文本、意义、符号的重新判断。最为显著的特征为"解构""消解"和"终结"。在后现代艺术思潮的

① 毛娟：《"沉默的先锋"与"多元的后现代"：伊哈布·哈桑的后现代文学批评研究》，商务印书馆2016年版，第83页。

② ［美］伊哈布·哈桑：《后现代转向》，刘象愚译，上海人民出版社2015年版，第12页。

影响下，作为创作媒介的版画其内在结构与原始属性也面临着被解构的境地。此时，"词语意义的功能就是充当一种替代物，使我们能看到词汇的内在含义。它们的这种功能和其他符号的功能一样，只是采用了更为复杂的方式，是通过它们所在的语境来体现的。"[①] 在模糊了艺术与生活之间的界限，颠覆传统艺术概念，打破生活与艺术界限的后现代主义思潮下，作为艺术家的版画家，在面对版画创作的原有范式时，后现代主义精神中的"内在—不确定性"[②] 影响着艺术家面对版画固有结构的态度及判断方式。它们向原有被确定的知识、体系、规范发起了挑战。在后现代主义的视角之下，通过它极强的包容态势，艺术家开始从版画原始特性中寻找突破口。版画艺术中的技术方式与媒介属性也成为艺术家建立其创作理念的契机。

图 4 - 9 《五个复数系列》
黑白木刻
徐冰 1987 年

以版画"复数性"为例，徐冰在他的作品《五个复数系列》（见图 4 - 9）创作过程中，以黑白木刻的技术方式进行版画创作，他的创作意图在于对版画刻制"过程"的探讨而非对"结果"的呈现。作品最终的呈现方式并不是制版完成后的转印，而是对不同刻制阶段的版面记录。这些过程中的图像被作为作品最终的形态所呈现。作品展现的并非只是具有复数性的版画图像，而是以版画的复数方式重新对版画"复数性"概念进行理解。

① 朱立元：《当代西方文艺理论》，华东师范大学出版社 2005 年版，第 96 页。
② "内在性"揭示着创作主体能够根据后现代主义内部的不断变化对现实做出反应，并通过语言媒介与后现代主义中的现实境遇进行沟通。"不确定性"，则不仅指反叛、曲解，还指模棱两可、不连续、差异等概念，而且每一个词语的词义都存在继续衍生的可能性。参见席铭状《重新回到后现代主义文论的原点》，《中国图书评论》，辽宁人民出版社 2018 年版，第 65—73 页。

在托马斯·库恩的科学哲学思想中，"范式"① 是一个核心的概念，他运用这个概念的目的在于表示科学史上某些重大成就所形成的内在机制和社会条件，以及由这种机制和条件构成思想和信念的基本框架。托马斯·库恩认为范式是一个由共同体成员在信仰、价值、技术等方面所共识的集合。在版画范畴内，范式包含各类版种的媒介物性、印制技术以及印版与印痕的独特艺术价值。其中"版"与"印"是关键所在。"印版不仅是画面视觉形象的模板，还有其自身独立的精神架构；印痕既包含印版的物性，同时也蕴藏着艺术家丰富的精神语汇与文化基因。"② 基于此，版画家陈琦先生认为具有独立原创价值的印痕与非机械性复数乃是当代版画核心价值的体现，也是当代版画艺术范式的直接视觉呈现。在他的认识当中印痕不再被作为对版的机械翻印，而是含混了艺术家灵感、激情、速度与技术驾驭的自由意志表达。

传统水印木刻技术一般要求制作者根据画面需求如实地呈现版面痕迹以清晰地表现创作意图。然而在当下，版画技术本身的目的与意义伴随着艺术思潮的涌现开始受到重新的判断与质疑。"错版"一度是版画创作者在创作过程中尽力避免的失误，可是在手工印刷的过程里，"错版"的发生却又是难以完全剔除的，这类似于创作者与技术本身所进行的猫鼠游戏。艺术家陈琦掌握了精良的传统水印木刻技术，在他对版画创作的目的与意义进行反思时，原本被版画创作者试图剔除的"错版"转变成为版画独特的语言方式。版画，因为"版"的存在而拥有了复数的特性，同时因为复数的特性而导致了错版的可能。而在对"错版"进行的重新思考与判断中，被消解的版画结构也在当下正在被以另一种全新的创作观念所建构（见图4-10、图4-11）。

① "范式"（paradigm）是托马斯·库恩在其科学哲学思想中的一个核心概念，首次出现于《必要的张力：科学研究的传统和变革》（1959）。"paradigm"一词源于希腊文，原意指语言学的词源、词根，后来引申为范式、规范、模式、模型、范例等含义。
② 陈琦：《印痕与复数：当代版画本体的再认识》，《馆见 Art inside》第三辑，江西美术出版社 2022 年版。

图 4 – 10　《扇之一》　水印版画　32cm × 46.5cm

陈琦　1991 年

图 4 – 11　《2015 – 4》　水印版画　53cm × 64cm

陈琦　2015 年

在版画概念中，"有意味的印痕和复数性绘画"普遍被认为是这个系统的基础理论与起点。在艺术家对其进行深入探究的过程中，版画概念愈发地深入与完善，陈琦先生认为：

创作版画尽管注重版种差异所带来的材质美学特征与技术美感，着力于拓展各个版种独有的艺术语言和丰富的表现形态，但在创作中还是普遍从常规的版画视觉构成入手，只是制作时注重版画材料与技法的特殊表现，最后还是落在"绘画"层面，并没有摆脱对绘画效果的追求与依赖。由此版画还未从对绘画的依存转换为共生关系，还遮蔽在绘画巨大的羽翼下，尚无脱离绘画既有的视觉语义范畴。从形质到精神都没有和绘画解除依附关系，版画创作思维还遵循从绘稿到印刷技术实现的既定模式。而将版画概念中的印痕与复数以一种独立的价值以体现，彰显出其存在的意义乃是当前版画艺术所面临的问题。[①]

在陈琦先生 2017 的作品《无题 No. 8》（见图 4-12）中，他以独幅版画的方式进行实验，强调对"版性"和"印痕"的视觉呈现。他有意识地选择纤维感强烈的木板，并在绘画过程中尽可能地体现木版本身的材质特性。在他看来，这样的创作方式"既发挥了直接性绘画的即兴与自由'畅神'，体验绘画过程中画与人的尺度以及笔的速度与激情，又在后续印制中精心处理留存印痕的物性美感"[②]。在此过程中，"版"与"印痕"交织在一起，使得版不仅承载了画面的视觉形象，同时将自身的媒介信息显示出来。从而印痕也不再是版的机械翻印，更成为混合了"艺术家灵感、激情、速度与技术驾驭的自由意志表达"。

西方对艺术家身份的界定通常不以创作媒介与材料来区分，艺术家在创作中采用不同的技术方式，更多时候只是因为这种方式契合自身的创作，而并不过于强调"专业技术"本身。故此，西方的艺术家们往往使用多种创作媒介，各艺术门类之间的界限也很少会成为他们创作时候的顾虑。如本书曾在前文中提起的西方版画创作者，如蒙克、

① 陈琦：《印痕与复数：当代版画本体的再认识》，《馆见 Art inside》第三辑，江西美术出版社 2022 年版。

② 陈琦：《印痕与复数：当代版画本体的再认识》，《馆见 Art inside》第三辑，江西美术出版社 2022 年版。

图 4 - 12　《无题 No. 8》独幅水印版画　57cm × 78cm
陈琦　2017 年

图 4 - 13　《无题 No. 2》独幅水印版画　57cm × 78cm
陈琦　2017 年

图 4 – 14　*Peopling the Land*　石版画　65.7cm×50.5cm
［法］让·杜布菲　1953 年

莫兰迪、米罗、德库宁、波洛克、罗斯科、马瑟韦尔、劳森伯格、安迪·沃霍尔、塔皮艾斯、基弗等艺术家，他们并非专业版画家，在他们的创作生涯中，版画只作为他们创作过程中的其中一种创作媒介与手段而存在，故此在他们面对版画创作时，首先考虑的是如何与自身创作理念相契合，而非依从于既定的版画制作范式。当现有的版画技术结构不能满足他们对艺术创作的要求时，对版画边界的破除以及与多种媒介进行跨界合作方式的出现便成为不难理解的事情。

图 4 – 15　《空间概念 Concetto spaziale，Attese》

［意］卢西奥·丰塔纳　1964 年

图 4 – 16　*Swaying in the Florida Night*　铜版画　119cm×178cm

［美］吉姆·戴恩　1983 年

罗森奎斯特于 20 世纪 60 年代在环球版画工作室制作石版画时，试图打破以往版画制作过程中的各种规矩，用油漆喷笔和印刷墙面的图案滚筒在制版过程中做各种试验。对画面既定目的的预设消失了，具有实验性的创作过程所显现的画面可能性与偶然性成为艺术家的追求。艺术家杰姆·戴恩（Jim Dine）曾使用蘸有酸液的拖把直接在巨幅的金属表面挥洒腐蚀，将严谨的版画制作过程转变为即兴的、充满不确定性的创作过程。1959 年，在他所举办的名为《微笑的技工》个展上，首次将版画带到装置艺术的领域，他更亲自进入展览现场运用自身的行为开始了名为"行动·拼贴"的互动装置创作。而将画布划破的艺术家卢西奥·丰塔纳（Lucio Fontana，1899—1968），刺穿和划破了自己的作品。着迷于自然物质的艺术家让·杜布菲（Jean Dubuffet，1901—1985），在创作中将一些材料如石头、树叶、泥土等媒材进行混合，以此来探索石版版画表现的各种可能性。罗伯特·劳森伯格（Robert Rauschenberg，1925—2008）也曾在双子星版画工作室进行版画创作时，结合版印和造纸这两种古老的艺术来探索版画媒材的可能性样貌等。

孔国桥先生的 2010 年作品《兰亭序》（见图 4 - 17），最终的呈现形态为铜版压花技法。这一方法是运用铜版凹印技术，在不涂墨的情况下将铜版凹陷处的纹样压印在纸张之上。这看似简单的技法，实质却蕴藏着艺术家对于中国传统文化的哲思。孔国桥将王羲之的《兰亭序》以现代白话文的方式翻译，把原本的字帖打碎制成纸浆重新制成白纸，而后运用铜版压花技法将翻译成白话文的"兰亭序"印制在纸张之上，而重新印制在纸张上的白话文兰亭序所采用的是电脑宋体字。他在作品用一种"现代"的方式对传统文化进行阐述，在解构传统文化的同时对传统版画创作技术进行了新的考量。众多艺术家的带有实验性质的版画创作向我们证明了作为艺术创作媒介的版画，其概念被重新认知与消解。在后现代主义思潮的影响下，艺术作品的意义中心被消解，艺术创作呈发散型态势，似乎对"过程"的认识与解读甚于对结果的表述。

图 4 - 17 《兰亭序》综合材料、凹版压印 24.5cm × 69.9cm
孔国桥 2012 年

图 4 - 18 《兰亭序》 综合材料、凹版压印 步骤
孔国桥 2012 年

对于"艺术"及"艺术创作"来说，"概念及定义"的范畴并非对作品的艺术价值起主导作用。后现代主义之后，在解构主义的影响下，构筑版画的各个元素以各自独立的方式被重新认知。被赋予全新意义的版画概念在现当代艺术领域内已然成为艺术家作用于创作思想的参考路径。在"版画"度过了彷徨与踌躇的现代主义与充满了"内在—不确定性"的后现代主义之后，其内在结构的张力被凸显出来。处在艺术创作范畴内的版画，更成为一种"艺术"而非"技术"。在对"艺术"认知方式不断变幻的情境之下，对"版画"的认知方式也只能成为"此时此地"由部分群体所达成的"共识"，只能是处在时空变化当中不断转变的一个阶段性总结。版画内在结构建立与消解的过程映射出线性时间中版画的发展历程，也向我们展现出版画质料本身所持有潜能被发觉的路径。

第三节　可能的路径

马克思在《哲学的贫困》中指出："随着新生产力的获得，人们改变自己的生产方式……手推磨产生的是封建主的社会，蒸汽磨产生的是工业资本家的社会。人们按照自己物质生产率建立相应的社会关系，正是这些人又按照自己的社会关系创造了相应的原理、观念和范畴。"[1] 以现代科技为基础的现代社会早已完全不同于手工时代，社会关系及其整个运行规则都深深地渗透并影响着艺术观念。就如德勒兹所言："机械在其技术性之前，首先是社会性的。"[2] 机械复制时代之前，处在手工印刷行业内的版画创作主要作用于图像的传播。版画的印刷和复数特性，在传统认识中只被当作一种依附于绘稿的从属物，被作为原稿的"副本"而存在，它的复数性与其他艺术门类既没有延续关系也没有对立关系，属于无法自明存在的"他物"。而自诞生起

① 《马克思恩格斯选集》（第 1 卷），人民出版社 2012 年版，第 222 页。

② ［美］乔纳森·克拉里：《观察者的技术》，蔡佩君译，华东师范大学出版社 2017 年版，第 54 页。

就伴随着印刷技术的进步而不断发展的版画，使得在作为艺术创作媒介的"版画"中，科技并没有成为它发展的阻碍，也不曾使其需要绕道行走，而正是由于技术的介入反而造就了它新的表现形式。

版画这一本身具有复制功能的绘画方式，在传播媒介与复制技术的发展过程中，其实用价值被扬弃。从实用工具走向创作媒介的版画，伴随着机械复制时代科技的不断推进，正以它对科技包容的姿态进入艺术创作领域。创作者的创作理念与创作时的探索过程成为支撑版画艺术作品价值的无形之物。版画这一拥有特殊语言方式和技术过程的创作媒介也成为艺术家用于创作实践的实验场。印刷科技的进步使得对原稿的复现与复数的特性不再成为版画的优势，这也让版画中这些由"复数"而至的"无法自明存在的他物"，在新的历史境遇中承载着新的意义。

版画在作为独立绘画门类的短短数百年间，经历了被建构与解构的多重命运。当版画为"画"时，它是拥有独特间接制作过程的图像制作方式；而当"版画"成为一种思考方式时，版画创作者便开始对版画既定的概念进行判断、解构，并被赋予新的意义。具体地，拥有实用意义的版画继而转变为抽象的、服务于艺术家创作理念的媒介与思考方式。

在版画创作理念转变的过程中，版画艺术自上而下的发展空间不是依靠固守经典和保守的特征所能加以维系的。版画自身表现手段的多样性特质以及其所具有的对新技术的包容性，都为技术与视觉图式的拓展提供了得天独厚的外在条件。机械复制时代背景下，对美学观的重构和传统技术方式的解构，产生了有别于传统的崭新的审美经验。在抛去实用目的的版画创作中，艺术家从内部探索版画自身可能性的同时，发展出几条不同的创作路径。

一　科技的介入

李政道先生认为："科学和艺术是不可分割的，就像一枚硬币的两面。它们的共同基础是人类的创造力，它们追求的目标都具有真理

的普遍性。"西方自古典艺术以来，讲求的便是以"科学"的方式进行造型艺术创作。而版画，这一本身就与"印刷技术"紧密相关的图像制作方式，在科技不断更迭的情境中展现出与它特殊的亲缘关系。

版画原有的社会功能在工业印刷与摄影技术的发明之后被替代了。而与印刷技术几乎同步发展的版画，在机械复制时代的背景下继续地在以某种方式与印刷科技的发展并行着。版画的制作过程涉及对颜料、纸张、刀具、版面、器械等媒材的精确掌控，本身就具有很强的"科技"含量。由数码技术衍生出的"数码版画"便是版画与科技融合最为凸显的范例。在数码版画的创作过程中，图像处理、图层编辑、喷绘打印、数控雕刻等技术的运用，使得与科技融合的版画创作过程在很大程度上将创作者从传统手工劳作中剥离出来。在以数码技术代替人们手工劳作的制版和印刷过程中，"制版"与"印刷"被以新的方式呈现。制版的过程进入对数码图片的编辑中，印刷过程也可能成为对不同设备图像输出的考证。兰迪·博尔顿（Randy Bolton）在2000年用四色印刷的方式所制作的丝网版画《丢失的手》（见图4-19）似乎是在以数码版画的方式解答对数码版画的疑问。在他的理解中，这件运用四色印刷技术所制作的作品具有讽刺意味地展现了在对待手工制作和机器制造这两种艺术制作手段上截然不同的审美观。从人们普遍的观点看来，数码技术作为一种"非人性化"的趋势，可能会磨灭艺术家手工制作的痕迹。但同时有些人则把数码技术看作一个在非人性化的后现代社会文明中进行艺术制作的重要工具。当人们质疑兰迪·博尔顿作品，既然已经从丝网印刷转变为数码图像输出，那么是否会因手工劳作的过程被消除而失掉版画本质的语言特性时，艺术家则表明，"使用一种工作方式并不意味着要排除其他的工作方式，所以我这么回答这个问题——我使用我的双手与以往一样多，而我的脑子被解放出来，使我有以前两倍的时间去思考"①。

① ［英］贝丝·格拉波夫斯基、比尔·菲克：《版画观念与技法大全》，于洪、张俊译，浙江人民美术出版社2016年版，第36页。

图 4-19 《丢失的手》 四色印刷 丝网版画 50.8cm×40.6cm

兰迪·博尔顿 2000 年

麦克卢汉一度在他对媒介与技术的理解中认为，严格意义上的艺术家，是那些迎向技术而又泰然处之的人。历史的经验已经向我们传达，艺术家无法也不应该逃避新的技术，艺术家要在迎向技术的同时与之遭遇。因为严格意义上的艺术家必须具备敏锐察觉时代感知新变化的能力，与此同时也需把握好个体行为和当代新知识的潜在意义。因为"真正的艺术家必须将自身的个体意识和历史的、时代的整体意识加以紧密的关联——特别在数字技术统治一切的今天"①。

当下，照相制版、数码制图原理等技术已成为一种普遍的方式被

① 孔国桥，载自《IAPA 研讨会 | 数字时代的版画·孔国桥专题发言》，IAPA 研讨会，长沙，2021 年。

大量地运用在版画创作过程中。数码技术的出现弥补了部分手工制图的缺憾，以照相制版与手工版画制作相结合的技术方式，增添了画面语言的可能性。艺术家以他们对客观图像的捕捉与经营，反映着"客观图像"对艺术创作的作用。传统版画与数码版画制作方式都普遍采用图像分层策略，但数码摄影所得到的图像相对于手工印刷更易于将画面层次清晰地呈现。将现代数码技术以及其特有的视觉特征运用在版画创作中，也成为当前版画家们的一种创作路径。，如艺术家曼努埃尔·卡斯特罗·柯布斯的作品《易碎—05》（见图4-20），他利用附有文字的数码图像进行制作，以文字的形式呈现的"声音"，并运用数码打印的方式进行图像输出，使单词"易碎（FRAGILE）"清晰地悬浮并遍布在图像之上，呈现出一种虚拟而又真实的视觉效果。

图4-20 《易碎—05》 数码版画 70cm×47.5cm

曼努埃尔·卡斯特罗·柯布斯 2004年

数码技术这种可以迅速生成并不断被复制的图像制作方式在进入版画创作之初存在一定的争议，但不可否认的是，版画创作中对数码技术的融合运用，增添了版画创作更多的可能性。如艺术家姜陆的丝网版画作品《人在旅途》（见图4－21）系列，将照相制版技术与手工制版方式进行结合，在同一画面中呈现出的两种不同视觉语言，很好地契合了他的创作理念。又如陈琦先生借用数码技术介入传统水印木刻创作的方式（见图4－22）。在借用数码手段对巨幅水印木刻版画创作进行分版的过程中，依靠"人"的经验与肌肉记忆来进行创作的水印木刻版画融入更为"科学"与"理性"的数码技术，极大地拓展了水印木刻版画的尺度与张力。作品在呈现出几近完美的版画制作技术的同时，让"数码技术"不露声色地融入作品的背后，成为"手工劳作"与"数码科技"相互结合的创作典范。由此我们也得以发现，始终处在"技术与艺术""实用与审美"交融中的版画历史发展进程，每一次新的印刷科技的发明都牵动着版画形态的更迭。

图4－21　《人在旅途中之三》　丝网版画　47cm×68cm

姜陆　2005年

版画创作者对技术的包容性和对其可能性的探求是版画艺术能够与时代科技相融合的原因，也因此使得版画在数字技术不断变化发展的进程中展现出特有的姿态。但若在版画创作中，图像的显现全然依赖数字技术则会走向版画发展的背面而丢失版画的本质属性，艺术作

图4-22 《水系列—碎金》 水印木刻 380cm×540cm
陈琦 2015年

品的灵韵也会面临被消解的危险。版画之所以为"版画",正是因为在工业革命与印刷科技兴起的时代背景下,在发现版画艺术特质的艺术家与学者们的共同努力下,才得以让版画不再依附于印刷行业,成为一种独立的艺术门类。但如果对数码技术的理解与使用不当,则容易走向版画之所以为版画的背面,消解画家一度引以为傲的手工特性,这需要当下的版画创作者审慎对待。

二 回归手工劳作

作为绘画艺术门类的版画,其价值在很大程度上是由版画技术过程中所包含的版种语言特性所构成。版画语言自身所展现的特殊形态,构成了它整个视觉语言的方式和体系。即便印刷科技的繁荣为版画创作带来了许多新的可能,但"技术"对于创作者来说一直被作为一种中性的工具来理解。本身拥有丰富版种与多元技术方式的版画,其自身内部依旧持有许多尚可被挖掘与探索的表达路径。对一些版画创作者们来说,挖掘版画媒介与技术本身所蕴藏的语言特性依旧是创作中

的一项重要内容。

机械复制时代，"绘画已死"的观点反复出现在艺术领域中，对客观事物的"复现"已然可以摆脱手工绘画过程。在这一阶段所出现的"为艺术而艺术"论调在否定艺术的社会功能的同时倡导出一种"纯"艺术的观念，并为艺术创作中的手工劳作过程寻找到价值与意义。在克罗齐看来："语言和表现的统一，并不是把语言作为一个外在的工具或手段附加到表现上去的，语言不是工具，语言就是表现。"在媒介环境学者的眼中，机械复制时代的数字技术之下，各类媒介表现语言的命运，要么在媒介内部自我封闭，要么是媒介之间的顺应服从。[①] 在版画创作领域内，当"印痕"被确认为是版画的主要特质之后，对技艺的追求以及对语言的纯化一度成为版画家的创作取向。他们把创作的重心转向对质料自身的特性进行探索，并在制版与印刷过程中注重对不同版材性能的充分发挥，不断地对版画语言表现力进行丰富与挖掘。

图4-23　《女孩系列之四》　黑白木刻
姜淼　2004

版画所固有的"形式语言"是版画得以成为艺术创作门类的前提。画面中的印痕与肌理来源于创作者在创作过程中运用制版技术对

① ［加］杰弗里·温斯洛普·扬：《基特勒论媒介》，张昱辰译，中国传媒大学出版社 2019 年版，第 75 页。

画面的经营。在版画家们对版画各门类语言形态的探究过程中，"刀味、版味、印味、肌理、印痕"等不同的媒介属性鼓励着创作者"用物质材料去思考"。作为绘画手段的版画制作方式，在新的艺术思潮影响下深化与丰富了对版画本质特征的认识并强调着"版画印痕需有绘画创意与精神品格"。因为版画与其他绘画艺术门类一样，需凭借其技艺来实现对造型的塑造。技术从某种程度上依附于造型而存在，技术与理念交融的不同方式将最终呈现在作品当中。创作者对版画制作技术进行尝试与探索的过程中不断地拓宽着版画形态边界的可能性。例如中央美术学院王华祥先生在学院教授的课程"一个头像的三十二种刻法"。这种训练方式并非单纯地要求学生掌握一套既定的制版方式，而是将"三十二种刻法"作为一种创作概念，旨在让学生在实践过程中认识与理解版画的语言方式、刀法的组织关系以及画面的呈现形态，从中不断探索木刻语言的可能。

在具体的版画实践过程中，各个版种内部制作材料与工具的不断丰富也显现出创作者对版画制作技术的推进。各种媒材的介入在不断拓展版画制版与印刷的方式时，扩展着作为绘画门类的版画形态。例如版画制作工具中各种型号刻刀的不断细分展现出工具对画面语言营造的可能。徐娜所创作的木口木刻作品（图4-24）清晰地反映出创作者独具匠心的画面营造能力。在她运用传统木口木刻技法进行创作的同时结合了时下的审美趣味，即表现出超凡的雕印技艺，也体现出了制作者的审美意识与艺术精神。

日本版画家圆山晴巳长期以来的创作实践中，他一直通过平版版画油水分离的技法和原理进行作品创作，让作品呈现出如"现实"一般逼真的视觉呈现。作为一个当代写实主义版画家，他却不借用照相制版的方式来参与制作，而是不厌其烦地以"匠人"的心态对作品形态进行深入描摹。画面中层次丰富与细腻的质感都来自他用传统的手法实实在在地描绘，并以平版印刷"一版一印"的繁复过程进行制作。他始终在运用手工制作的方法寻找物体的质感，并通过创作完成作品与物象之间的相互诠释与转换。在他的作品《预兆—0》（图4-25）中，平静、

图4－24　《上善若水1》50cm×40cm　木口木刻
徐娜　2015

内敛的色彩与平版画面的油墨质地传达给观者一种融合而又细腻的整体。他像是在用版画烦琐而又缓慢的手工制作过程来回应机械复制时代之下的高效与便捷。

在前文提到艺术家杨宏伟先生的作品《像素分析》中，他则运用了最为传统的版画手工制作方法，作品整体的构想源于中国传统活字印刷术。他采用西方木口木刻版画雕刻技术，并结合"矩阵"这一当代数字技术中的视觉构成方式进行创作。在作品中，他手工刻制了大约十几万个"像素模块"，分别表现出从百分之一到百分之九十九之间的灰度。在印刷之前将这些"模块"用手工排列的方式模仿电脑矩阵的排列原理，并用像素拼版印制图像。这些作品触及了对版画艺术

图 4 - 25 《预兆—0》 平版画 25cm×36.2cm

［日］圆山晴巳 2012

"复数性"概念的讨论，同时推进着版画艺术语言可能性的延伸。这件作品用手工劳作的方式向现代数字技术对人视觉习惯的塑造进行追问，在作为架上绘画的同时进入了观念艺术的领域。

图 4 - 26 《像素分析》原版

杨宏伟 2015

向"手工劳作"回归，既是版画家们逃离时代喧嚣去往"精神彼岸"的方法，也版画这一独特的图像制作方式在不断流变的历史进程中以自身独有的语言形态回应当下社会境况的一种表现。在"所有坚固的东西都烟消云散"的后现代社会语境之下，版画手工制作与印刷的过程也成为版画持存其"灵韵"的一种途径。

三 走向观念

从现代主义艺术到后现代主义艺术，直到当代艺术的发展过程中，艺术内涵与外延不断地受到新的审视与判断，其边界也不断地被挑战与扩大。艺术家的创作观念也一并随着时代浪潮的推进而不断变化着。当下，艺术创作中所使用的媒介、方法、概念、主题多元而混杂，"当代艺术"既是一种艺术现象也成为一种艺术产生方式。由于当代艺术对审美单一性的反叛，使得在对当代艺术的评判当中早已没有了标准。它更倾向于提出一个问题，呈现某种现象，引起人们思考，而非提供一个答案。在当前的艺术语境中，广义、多元、异质的语言形态彼此促进、相互繁荣。艺术材质与非艺术材质的界限被取消，艺术家的创作理念、思维方式、表达路径、媒材运用的边界不断被打开，艺术家们已然抛弃了对某种纯粹艺术思想的追求，并不在受限于各艺术门类之间的限制。正如"丹托1989年写到，艺术自从自主地提出艺术本质为何物的哲学问题开始，就已经变成一种'艺术媒介中的哲学'，由此脱离了它的历史"①。

英国当代艺术家大卫·霍克尼在其著作《隐秘的知识——重新发现西方绘画大师的失传技艺》一书中制作了一张艺术发展的图表。这张图表指明正是由于19世纪30年代摄影术的发明，改变了图像复制"自然"、还原"真实"的传统，艺术开始由写实性走向表现性。然而直至20世纪70年代，当机械复制图像技术普及之时，表现性绘画来

① ［德］汉斯·贝尔廷：《现代主义之后的艺术史》，苏伟译，卢迎华、苏伟评注，金城出版社2013年版，第27页。

到了图像叙述的主线上，呈现出观念的图像。当中反映出技术对绘画的影响以及被技术推入观念的艺术走向。在版画艺术领域内，当创作者从"版画"概念出发，不再拘泥于固有的版画制作技术时，当我们从"观念"的角度来理解以版画属性与概念为延伸所创作的艺术作品时，"版画"不仅指代一种绘画方式，其概念更成为引导创作者创作思维的起点与契机。罗兰·巴特指出，要理解某物的意义，必然要借助于某种语言，因为不存在未被表征的意义，所指的世界不过是语言的世界。[1] 在版画不断发展与演变的过程中，一部分版画创作者延续着以传统的技术方式进行创作，但有另外一部分艺术家在面对创作时，以"版画概念"作为起点，去重新理解版画"能指"与"所指"的意义，并不断地进行实验，这使得"版画艺术"愈发远离其传统形态的范畴。当一个个被拆分的版画概念独自成为艺术家创作理念的出发点时，看似被瓦解的传统版画结构实则在新的艺术语境下找到其新的生长方式。因为"一首好诗是由词语组成的，而不是由情感组成的，它是冷静的、技术的、疏远的、有距离感的，甚至是冰冷且处于孤立状态的，因此极为稀少和难得"[2]。

后现代主义艺术思潮的触发，使版画创作者开始对传统版画固有的意义、概念进行重新判断。创作者在消解版画传统外在形态的同时解构着其内在结构，并逐渐建立理解版画概念与价值的新途径。在解构主义的影响之下，被拆分的版画属性成为一个个独立的概念，并被赋予了全新的意义。它们悬置在整个版画体系之上，既支撑着整个版画概念，又作为一个个独立的意义载体作用于不同艺术作品的创作当中。走向观念艺术创作领域的版画，是艺术家将版画所具有的特性加以放大，独立地审视版画制作的各个环节，并对版画所拥有的概念、属性进行重新认知、解构并赋予实践的过程。艺术家开始不拘泥于传

① ［美］W. J. T. 米歇尔：《图像学：形象、文本、意识形态》，陈永国译，北京大学出版社 2015 年版，第 65 页。

② ［加］杰弗里·温斯洛普·扬：《基特勒论媒介》，张昱辰译，中国传媒大学出版社 2019 年版，第 8 页。

统版画制作手段，将版画的特殊属性作为思考艺术创作的路径。装置、行为、影像等多种创作方式与多元媒介的介入使得"版画"逐渐走向观念艺术的领域。边界被不断打破的"版画艺术"，成为一种理解与创作艺术作品的途径。在这个过程中，艺术家们根据自身创作理念与要求在建构出一套自身工作方法的同时，拓展着版画原有的边界。这使得在当下作为艺术创作媒介的版画，已难以用某种既定的范式予以囊括。

从19世纪下半叶开始，劳森伯格、罗森奎斯特等艺术家，他们抱持着开放的艺术创作理念进行艺术实践，不断地破除着艺术门类之间的界限。这使得他们在运用版画技术进行作品创作时，更关注对版画创作过程中可能性的探索。他们将版画技术过程与概念看成理解版画的路径，并从服务于架上绘画的单纯技术目的中脱离出来。然而自20世纪中期伊始，"后现代主义"甚嚣尘上，对事物既定概念意义的"解构"似乎成为西方理论界的一个普遍共识。事物意义的"客观性"让位于各种主观主义的"强制阐释"。正如在人们对特定概念的理解一般，大多数情况下，当处境不同的人使用同样的词或同样的概念时，它们指的会是很不相同的东西。理解一个既定事物的方式需要与之展开"对话"并建立更多的联系才能诠释蕴藏在事物中的含义。

在"解构主义"的影响下，原本环环相扣的版画制作环节被拆分为一个个独立单元，每一个独立单元内被重新附上新的意义，并成为思维的起点。版画的一个个语言特性成为独立的，并具备其独特意涵的载体。以德勒兹与加塔利的观点来看，构成事物或理论的结构应是由去中心化、有分支的茎块结构组成，"块茎不同于根，它没有方向、没有中心、只有周边，只能靠变化生长，是一片具有自调节系统的无形态物"[①]。以版画各个概念为原点而延伸出的艺术创作，正是版画内部生长出的一个个"茎块"，同时每一个茎节都与其他茎节相连。它

① ［美］伊哈布·哈桑：《后现代转向——后现代理论与文化论文集》，刘象愚译，上海人民出版社2015年版，第279页。

们链接成的网络结构共同组成了版画的内涵与外延。版画制作过程中的每一环节，每一种印刷原理，每一个概念都开始被创作者赋予独立的意义。版画所拥有的概念与属性，诸如：凸、凹、平、漏、复数性、间接性、程序性等，都成为创作者重新理解并与之展开沟通的对象，它们分别被延展至艺术家的创作当中。

本雅明曾断言："语言传达什么？它传达与其相关的精神存在，关键在于这一精神存在语言中而不是通过语言传达它自身。"① 艺术创作中的语言方式并非只指狭隘的创作材质特性，更是媒材本身对艺术思想的呈现方式。即如海德格尔所言："语言是存在的家园。"从复制工具走向创作媒介的版画，在其"艺术"身份的确立过程中不断开辟着新的语言方式。在架上绘画层面内，版画依旧作为一种绘画门类，依旧是画家用于表达自身创作意图的图像载体。然而进入观念艺术领域的"版画概念"，则成为创作者诉诸自身创作理念的媒介与表达路径。版画从单纯作为"架上绘画"的技术手段转变为以表达创作者创作理念为目的，进入以"版画概念"为先导的艺术创作中来。每一个特殊属性的相互关联及作用都被作为版画概念延伸的契机。因为"艺术被'框架化'的时代结束，一个崭新的时代到来，一个以开放性、不确定性、或然性为特征的时代，它不再委身于艺术史，而是艺术本身"②。

后现代主义艺术思潮的到来为版画艺术创作观念的转型提供了广阔的路径。艺术边界的消失，艺术原初概念与定义的瓦解，使得以传统方式定义的版画概念已经难以容纳当前对版画概念进行延伸所创作的艺术作品。基弗曾在其访谈录中说："艺术是很脆弱的东西，艺术观念也是。首先，艺术是什么，这是很难界定的。其次，艺术看起来总是在没落。每一个艺术流派都意图扬弃、毁掉在它之前存在的流派。"③ 自后现代主

① 沈语冰：《20世纪艺术批评》，中国美术学院出版社2003年版，第113页。
② ［德］汉斯·贝尔廷：《现代主义之后的艺术史》，苏伟译，卢迎华、苏伟评注，金城出版社2013年版，第18页。
③ ［德］安塞姆·基弗、［奥］克劳斯·德穆兹：《艺术在没落中升起——安塞姆·基弗与克劳斯·德穆兹的谈话》，梅宁、孙周兴译，商务印书馆2014年版，第91页。

义之后，一旦存在对"艺术"认知的某种观念的确立，便会随之遭遇到人们解构与消解它的热情。从架上到架下版画创作观念的转变，一方面破除与消解了版画为之"画"的既定身份，另一方面凸显出版画概念延展的可能路径。将版画作为思考的起点，对版画概念进行拓展与延伸而创作观念艺术作品的方式，在近现代以来的中西方版画艺术发展进程中并非乏善可陈。版画的概念与特性成为艺术家看待艺术创作、思考艺术理念的契机。版画本身的技术方式，概念、属性非但没有成为阻碍他们进行艺术探索的限制，反而为艺术创作提供了更多思考的路径。在众多绘画艺术门类中，"版画"好似在意料之外却又是情理之中地从架上走向架下。正如阿多诺和利奥塔的观念，艺术都"为了其自身的概念坚持着对意义的否定"。① 近 50 年来的世界当代版画艺术展览最为显著的特点是朝着对本体的解构和多样性的视觉呈现方面发展，它们均在寻找一种关于视觉知识的当代性要素和图像阅读的新方式。对美学观的重构和技术的解构产生着有别于传统的崭新审美经验，"参与和互动"的作品呈现方式也同时打开了创作者在版画创作中原有单方面输出的物我关系。

　　技法的更迭、材料的拓展、新媒介的介入以及各个门类之间跨领域的融合等都成为支撑版画创作理念转型的契机。克罗齐认为，创作在"本质上是否定艺术的物质媒介或物质的本体性的"。② 物质材料与物质的本体性只有在作为创作媒介时才得以显现其自身价值。当版画创作摆脱对传统物质材料的依赖，不再仅仅作为一种图像制作方式，当版画创作走向观念艺术领域，凸、凹、平、漏各个概念以及间接性、复数性、程序性等特性各自成为一个个具有独立价值与意义的媒介时，"版画概念"开始在创作者的创作实践中发挥作用，并引导着创作者的思维路径。后现代主义之后，由于"中心的缺失"，包容、开放、多元、流变的艺术发展态势，消解了艺术原有的边界。充满"不确定

① ［德］阿尔布莱希特·维尔默：《论现代和后现代的辩证法——遵循阿多诺的理性批判》，钦文译，商务印书馆 2013 年版，第 67 页。

② 周宪：《20 世纪西方美学》，南京大学出版社 1999 年版，第 261 页。

性"的当下，既定原因与目的的消散，使得版画创作过程成为一个拥有着无限可能性的动态过程。

彼得·科戈尔于1992年创作的数码喷绘版画作品《蚂蚁爬墙》（图4-27），他用数码喷绘的方式，将印有巨大蚂蚁的图像附着在展览空间内的整个墙面与地面之上，"画面"似乎没有的边界，只是无尽的蔓延，而这蔓延却来自版画的"复数性"特质。排列、重复、扩展、延伸，成为作品在表象上给观者的视觉呈现。对版画所具备的复数功能进行"排列、重复"的引用方式，同时在安迪·沃霍尔的作品中有所体现。当安迪·沃霍尔利用丝网版画的印刷方式看似机械地大量复制名人画像的时候，消费社会的瞬时性挤进了艺术的领域当中。艺术传统的光芒消散了，取而代之的是对艺术原有概念的颠覆与重构。安迪·沃霍尔运用照相制版与丝网印刷方式制作出的具有平面色彩画面，以重复排列的方式在画面上呈现工业文明诞生下标志性图像的同时，暗示着商品社会下缺乏个性的现代社会形态。让·鲍德里亚认为：

图4-27　《蚂蚁爬墙》　数码版画
彼得·科戈尔　1992

"沃霍尔是把对无质量的影像、对无愿望的到场的盲目崇拜引入现代拜物教、超美学拜物教的第一人。"① 这些以"排列、重复"图式样貌所呈现的版画作品使"复数"不仅存在于作品印数上，并且成为作品面貌本身的特性。同时值得一提的是，"排列、重复"的图像形态实则与我国早期佛教题材雕版木刻版画中那些广受佛教徒们喜爱的重复捺印的方式如出一辙。中国古代佛教版画中承载的"宗教信仰"与机械复制时代背景下沃霍尔作品中呈现的"现代拜物教"，在相隔甚远的不同时代与不同文化环境下，却运用了相似的制作手法，且殊途同归地指向着人们的"精神所指"。以至于学者普遍认为安迪·沃霍尔的丝网版画作品，即便在视觉形态上处在架上绘画的范畴，但他的作品意义实则已经进入观念艺术的领域。

1990 年前后，艺术家米歇尔创作了一系列有关"重复、对称"的摄影作品（图 4-28、图 4-29、图 4-30），他用摄影技术拍摄人的肢体，在对照片处理的过程中运用摄影素材呈现出对称、重复的视觉形态，"对称""重复"的现象处在版画转印的过程中，也是作为复数性图像制作方式的版画所具备的特性。米歇尔的作品向我们展现了版画概念在摄影创作中的延用。W. 卡德斯曾于 1992 年用他的创作对版画中的"漏"概念进行诠释，在其观念艺术作品《界限》（图 4-31）中，他让尘埃在两块版面之间的缝隙中穿透落下，尘埃的穿透如漏版印刷一般，掉落在更为下层的承载物上。作品将漏版版画印刷原理中的"漏"概念移植到观念艺术创作中来。彼·波宏创作于 2001 年的版画印刷概念作品《流逝的时间》（图 4-32），是将具有强烈凹凸文字痕迹的巨大滚筒压印在铺满沙石的地面上，滚筒滚过地面时呈现出滚筒上的文字痕迹，完成了具备着"凹、凸"概念的"转印"过程。这些以版画印刷原理与概念为思考方式而创作的作品，在消解版画固有形态的同时，对版画概念进行了扩展与延伸，并建立出对版画艺术的全新判断。

① ［法］让·鲍德里亚：《完美的罪行》，王为民译，商务印书馆 2000 年版，第 111 页。

图 4-28 《重复》 米歇尔 摄影 1990

图 4-29 《对称》 米歇尔 摄影 1990

图 4 - 30　《呼应》　米歇尔　摄影　1985

图 4 - 31　《界限》　漏概念艺术

W. 卡德斯　1992

图 4 – 32 《流逝的时间》 概念版画
彼·宏波 2001

在中国现代版画步入"新时期"① 以来，一些版画家也开始以版画的方式探索艺术创作的可能性，尝试以版画概念为起点，解构版画原有制作范式与呈现方式的创作路径。例如，曾一度引发的"徐冰现象"，徐冰凭借着他对版画概念的独到见解，在对版画观念的探索方面做出了较大的突破。他在 1987—1991 年创作的《天书》（图 4 – 33）这件"版

① 齐凤阁先生将中国"文化大革命"之后的 1977—1991 年归纳为中国现代版画"新时期"。参见齐凤阁《中国现代版画史》，岭南美术出版社 2010 年版，第八章。

图 4 - 33　《天书》　版画概念作品

徐冰　1991

画作品"是用版画的方式介入当代的典范，它曾被多次引用来说明传统版画技术在当代艺术语境中的生命力量。徐冰在创作中对中国原有汉字的偏旁部首进行解构，重新构造出 4000 多个看似方块字的"伪汉字"，这些伪汉字以传统活字印刷的方式进行排列并印刷成册，当观者想以自身已知的认识去解读这些文字内涵时，往往会感到失望与错

愕。这件作品看似"无意义"的劳作却完成了徐冰对艺术精神的体验与对文化的思考。这件作品在用传统雕版制作方式进行创作的同时，将版画印刷的概念放置在了更为宽广的艺术语境中。作品并非旨在体现木刻的"刀木风味"，而是借由雕版手段将文字放置在中国传统文化语义之下进行符号式的解构，对作品内涵的理解也已无法将其放置在狭隘的版画概念当中。他的创作理念借由版画本体语言恰到好处地进行了表达，"观念"和"语言"在作品中得到了同构。又如，徐冰和他的工作小组于 1990 年，共花 24 天，在北京郊区拓印了一截长城的墙面，而后又花了几个月的时间把所有的拓片组装成一个体量宏大的版画装置作品《鬼打墙》（图 4 – 34）。这既是一件以中国传统拓印方式制作的版画，同时也是一件以"拓印"为载体的行为艺术作品。作品的目的与意义不再局限于"版画"的范畴，所展现的面貌与其所承载的内涵也已进入观念艺术的领域。作品呈现出墙体的历史痕迹与拓印过程中的手工痕迹，历史的时间与拓印的时间相重合，"痕迹"

图 4 – 34　《鬼打墙》　版画概念作品

徐冰　1992

与"时间性"同时被孕育其中。在2001年的"9·11事件"发生时，目睹双子大楼倒塌的徐冰瞬间感受到了世界即将发生的变化。当时他在废墟中收集了几包由碰撞造成的灰尘。而这些被收集的灰尘在2004年被他创作成《何处惹尘埃》（图4-35）这件作品。作品的呈现方法让我们不得不让我们向一直探讨的版画概念产生联想。在他这件作品中，他运用了"漏版"印刷原理对创作理念进行表达的同时也对版画中的"漏"概念进行了诠释。当展厅中漂浮于空中的灰尘沉淀，之前放置于地面上的纸模被取走之后，地面上显现出六祖慧能的禅语"本来无一物，何处惹尘埃"。徐冰借用这一禅语的意象表达了自身对社会现实的反思，更将我们所反复讨论的版画概念上升到了一个更为宽广的维度进行呈现。除了上述提到的这些作品之外，在徐冰许多其他的作品中，我们也能够察觉到作为思考方式的版画在艺术创作中发挥的作用，如1986年与中央美术学院青年教师合作创作的作品《大轮子》中所呈现出的"一个可以循环往返永无休止的转印物的痕迹"，以及1997年作品《遗失的文字》，2004年至今一直陆续创作的作品《背后的故事》等。[1]

图4-35 《何处惹尘埃》 版画概念作品
徐冰 2011

[1] 有关徐冰详细作品资料，可登入其个人官方网站查阅：http://www.xubing.com/cn。

在邱志杰于 2000 年创作的互动装置作品《左右悖论》（图 4 - 36）中，艺术家用这件作品引导观众在展览过程中穿上底部刻有文字的木屐，在指定的区域内行走。木屐底部"版"的规定性印痕在观众的随机行走过程中显现。艺术家对于作品的驾驭在于深层次的观念引导而不是对作品表象的把控。传统版画创作中专注于精准地"印"的过程转变成为人随意行走的无意识行为。这在拓展版画可能性的同时，消解了版画创作中的复数性以及破除了对规定性印痕的执着。在他 2000 年创作的另一件版画印刷概念作品《界面系列》中，他运用了人体的皮肤作为印刷承载物。麻将凉席上阴刻的汉字通过人身体的重量被背部的皮肤转印出来。"转印"环节在由人"躺"在麻将凉席上的过程中完成，并类似于中国传统水印木刻"拱花"效果一般地呈现在人的皮肤上，转印的概念被转换为身体的行为。2001 年作品《磨碑》（图 4 - 37），邱志杰则将制作石版版画过程中的"磨版"环节移植于观念艺术作品的创作过程中，在《磨碑》这件作品中，他用一块刻有汉字的石碑与一块刻有英文的石碑进行对磨，每磨到一个阶段便将表面文

图 4 - 36　《左右悖论》　版画概念作品

邱志杰　2000

字的残留痕迹以拓印的方式记录下来，直至两块碑上的中、英文文字被"磨版"的行为过程磨损至完全消失。而"磨版"这一行为过程本是石版版画制作程序当中制版印刷的前期准备工作。将两块石碑进行对磨的手法看似在一连串乏味、枯燥、消耗体力的过程中进行。而以拓印方式记录下的石碑痕迹消失的过程，则是艺术家借用我们所述的"版画概念"对文化进行判断与思考的艺术呈现。

图 4 – 37 《磨碑》 版画概念作品
邱志杰 2001

据陈琦先生的自述，他的作品《时间简谱》（图 4 – 38）灵感来源于被书虫蛀过的古籍善本。书籍上层层叠叠的虫洞表露出书籍在存放时间中的经历，书籍中滋生的书虫是被书本所孕育的另一种生命现象。这一现象被艺术家捕捉并用于艺术创作，最终以多种形态的形式呈现。当中包含水印木刻版画、艺术家手制书、空间装置，以及由不同材料所制成的各类作品，如木器、亚克力、陶瓷，等等。"光"成为作品中的"媒介"，当层层叠叠的"虫洞"被光线穿透，光的射入恰好与版画中的"漏"概念相契合。视觉的呈现来源于"光"对带有"虫洞"的房子所进行的"漏印"。①

① 陈琦作品详见：https：//i. cafa. edu. cn/sub_ artist/fp/chenqi/ch/。

图 4 - 38　《时间简谱》

陈琦　2011

由上至下：水印版画　30cm×60cm，手制书　60cm×50cm×4cm，空间装置

又如谭平创作作品《＋40m》（图 4－39）时，艺术家使用了 17 块 2.4 米的木版，用一天的时间一刀刻下这条 40 米长线。在不断调整印制方法之后，最终得以在一张 40 米长的纸上完整印制木版，使得这 17 块 2.4 米的木版被以完整的形态呈现。在他的自述中，他写道："刻刀与木版接触的瞬间如同锋利的刀划开皮肤，……就像我自己沉入生命的'时刻'。"① 刻制版材的过程成为艺术家诉诸自身精神世界的过程，作品放弃了对可辨识图像内容的描绘，行为过程与展示过程本身成为构筑作品艺术内涵的重要因素。作品创作过程与艺术家的关系，展示过程中展示空间与观者的关系成为版画创作者面对版画创作时重新进行思考的问题。这让传统以视觉呈现为主的版画创作进入到

图 4－39　《＋40m》　木版画　装置　20cm×4000cm
谭平　2013

① 谭平：《谭平自述：1 划》，《美术文献》2012 年第 6 期。

以表达观念为主的哲思当中来。除此之外，宋冬1997—2011年借用幻灯影像投射方式创作的《抚摸父亲》（图4－40）、2004年在西藏拉萨河中创作的行为作品《印水》；杨劲松于2000年前后利用"土堆""系马桩"等现成物，运用版画"凹、凸"概念所创作的互动装置艺术作品《堆土——满天红》；康剑飞2009年运用"饾版"的方式创作的《观看黑鸟的方式》（图4－41）、2014年版画互动装置作品《版画漂流计划》；侯炜国自2016年开始使用"版角料"（图4－42）所进行的综合版画拼贴创作实验等。在这些艺术家的创作实践中，版画已然从图像制作技术的范畴中进入了观念艺术的领域。这些以版画概念作为思考路径的艺术作品的出现，显然对那些怀疑版画本体是否具有当代意义的怀疑论者与版画语言的自律主义者给予了无可争辩的回答。

图4－40　《抚摸父亲》

记录影像　宋东　1998—2011

图 4 – 41 《观看黑鸟的方式》（局部） 沙土

木刻原版 康剑飞 2009

图 4 – 42 《瘦马 No. 1》 版角料拼贴 165cm × 175cm

侯炜国 2016

在本人的行为艺术作品《存在的消逝》（图4-43）中，以一段时间的日记写作作为行为的载体进行表述。不同之处在于，写作过程中所使用的笔是写后一小段时间内便会褪色的练字笔。与此同时，在整个写作的行为过程中，写作用的纸张下面一直垫有单面印蓝纸。使用媒材的特殊性使得日记在写作完成之后便褪去了原有的深蓝色墨迹，而纸张背面却呈现出与笔记的反向书写印迹。写作持续在整个行为过程当中，最终笔记以相互连接的长卷形式呈现。

纸张正面显现出的是具有凹凸质地的褪色后的文字痕迹，背面显现出的则是难以辨认的反向字迹。所有曾经存在着的用于表达内涵的字迹都已消逝，但消失的字迹却以它残存的反向痕迹的方式被显现。在这件作品中，纸张上留有的凹凸的质地，以及字迹的反向呈现正是个人对版画概念的一种解读。

当艺术家以版画概念作为思考原点而创作出形态各异的作品时，这些并不处在架上绘画范畴的"版画"作品，曾一度受到怀疑与非议。但与此同时，人们对版画进行认知与判断的方式也愈发倾向于"版画是一个起点而非终点"。这愈发模糊的艺术边界正如梅洛·庞蒂的判断一般："现代思想之所以会难懂、之所以会与常识截然相悖乃是因为：它真的关心和追求真理；乃是因为：坦诚地讲，经验已经不允许它再抱守着常识所持的那些清晰简单的观点了。"[1] 版画在历史进程中所遭遇的由机械复制时代所带来的社会价值的断裂，正在被其概念的不断延展所弥合。在《神秘和创造》中，基里柯这样写道："一件艺术品要真正不朽，必须摆脱一切人类的限制，逻辑和常识只会有干扰。"[2] 当作为架上绘画形式的版画技术不再成为规约版画创作方式的条件与前提时，重要的不是版画，而是艺术家通过版画的方式对艺术创作与审美价值的判断与实践。因为在艺术被"解定义"的过程

① ［法］莫里斯·梅洛庞蒂：《知觉的世界——论哲学、文学与艺术》，王士盛、周子悦译，江苏人民出版社2019年版，第15—16页。

② ［美］赫索·契普：《欧美现代艺术理论——我们向何处去?》，余珊珊译，吉林美术出版社2000年版，第50页。

图 4 - 43　《存在的消失》（局部）

刘丽娟　2017　"假装在表演"国际行为艺术展

中，艺术成为一个没有清晰疆界的领域。为此，后现代思潮理论家利奥塔①才告诫人们要放弃"艺术品"或一切符号体系给他们提供的安全港，要真正认识到，无论在任何领域都不存在"艺术"的实体，只有初始的或继发的事件。艺术成为一桩桩连续不断发展着的事件以及由这些事件所构成的认知范畴。这种观念的出现使得创作者们得以重新思考关于艺术及版画艺术的问题，并得以让"艺术"自由生长。

【图注】

图4-2：《自拍照》，罗伯特·科尼利厄斯，1839年。在最早的照片中，由于显影技术尚未完善，照片显现出模糊与含混的影像。在数码高清技术已经非常完善的当下，这含混与模糊的影像却成为一种复古的时尚潮流在当下被重新认知。似乎这也向我们提示到，人类对于视觉的需求并非单向度，不同类型的视觉图像能够为我们指向不同的精神世界。

图4-7：《时空轨道》，数字版画，鲁巍，118cm×80cm，2021年，首届国际数字版画展参展作品。

图4-8：《自由生长9》，数字版画，潘旭，54cm×77cm，2021年，首届国际数字版画展参展作品。

图4-10：《扇之一》，水印版画，陈琦，32cm×46.5cm，1991年。

图4-11：《2015-4》，水印版画，陈琦，53cm×64cm，2015年。

图4-10、图4-11这两件作品的创作时间相隔近24年，但印制所使用的"版"为同一块。图4-8以具象写实的方式对版面图像进行转印，而图4-9却借用版画"重叠"与"复数"的概念进行再创作，对原有完整的图像进行进行结构，呈现出可辨认的"不确定性"。

图4-17、图4-18：《兰亭序》，综合材料、凹版压印，版画概念作品，孔国桥，24.5cm×69.9cm，2012年。此件作品的制作流程为，先将印刷版的《兰亭序》一张张撕下、打碎、碾磨成纸浆，而后重新把纸浆制作成一张素纸，并在这张纸上，以常见的微软宋体压印无色的《兰亭序》白话文。在孔国桥看来，这

———————————

① 让·弗朗索瓦·利奥塔（Jean-Francois Lyotard，1924—1998），当代法国著名哲学家，后现代思潮理论家，解构主义哲学的杰出代表。主要著作有《现象学》《力比多经济》《后现代状况》《政治性文字》等。

样的创作过程为的是破除中国传统文化在现代被符号化的趋势，并且这件作品也很好地呈现出版画创作的观念性倾向，最终皆由转译与印刷的方式呈现作品理念。

图 4 - 26：《像素分析》，原版，杨宏伟。在《像素分析》这件作品中，杨宏伟利用被放大后数字图像中的像素点为元素进行创作，而印刷手段确实利用中国传统活字雕版印刷术的技术进行。似乎是运用最为传统的方式，凌驾于时间的跨度对人类视觉图像进行一种解构与反思。

图 4 - 28：《重复》，摄影，米歇尔，1990 年。

图 4 - 29：《对称》，摄影，米歇尔，1990 年。

图 4 - 30：《呼应》，摄影，米歇尔，1985 年。

在米歇尔的这三件作品中，涉及摄影与观念的问题。摄影的作用并非限于还原真相，而成为艺术家运用摄影这一媒介表达观念的途径。建构与转译"真相"的能力页体现在摄影中。

图 4 - 33：《天书》，版画概念作品，徐冰，1991 年。图片出处：www. xubing. com/cn。

图 4 - 34：《鬼打墙》，版画概念作品，徐冰，1992 年。图片出处：www. xubing. com/cn。

图 4 - 35：《何处惹尘埃》，版画概念作品，徐冰，2011 年。图片出处：www. xubing. com/cn。

图 4 - 36：《左右悖论》，版画概念作品，邱志杰，2000 年。

图 4 - 37：《磨碑》，版画概念作品，邱志杰，2001 年。

徐冰与邱志杰，这两位艺术家被普遍认为是促使"版画"走向"观念"的典型代表。他们作品中所蕴含的"版画概念"，对那些熟知版画技术与原理的人们来说并不难察觉，我们从中可以反观，版画概念对他们艺术创作方式的影响。

图 4 - 38：《时间简谱》，由上至下：空间装置、手制书（60cm×50cm×4cm）、水印版画（30cm×60cm），陈琦，2011 年。这些作品是艺术家围绕"时间简谱"的整体概念而创作的，当中包含各类架上及架下艺术作品，是艺术家借用不同创作媒介对版画"漏"概念和"时间"观念所进行的艺术表达。

图 4 - 40：《抚摸父亲》，记录影像，宋东，1998—2011 年。这件作品，宋东在1998—2011 年分别进行了三次"抚摸"，是艺术家借用影像投射手段对父亲进行的情感表达。

图 4 - 43：《存在的消失》，刘丽娟，2017 年，"假装在表演"国际行为艺术展

"存在的消逝"。作品注解：所有的存在都将消逝，所有的消失都存在。这一刻的意义没有了，在我们的内与外，划上痕迹。痕迹消失了，瞬间的体验变成永恒。永恒是空白，是虚无，是身所在之处，是意志逃离之处。没有有，没有无，没有轮回，没有终结。行为消失了，文字消失了，只拥有恍惚，宁静的空白。

结　语

如果有人询问大自然，问它为什么要进行创造性活动，而大自然如果愿意聆听并愿意回答的话，那么它一定会说：什么也不要问，只能静静体悟，正像我一直静静地并不习惯于开口说话一样。①

当我们对事物的判断从对它表象结果的分析转向对它形成过程的理解时我们便会明白，为何怀特海主张整个世界就是一个向着新颖地创造性前进的过程。② 因为过程连接着过去与未来，在无尽的绵延中持续地推进着。时代的变革、科学技术的发展、文化思潮的涌现等种种因素的共同作用推进着版画艺术的发展。线性的历史过程与具体的创作过程共同构成了过程中的版画艺术，而版画及创作者的身份也在这个过程中不断地嬗变。

在以物质材料的更替来标记人类文明的断代时，我们能够发现新材料与新技术的发明，有时会为艺术带来颠覆性的变化。新型图像复制技术与传播媒介诞生之后，版画作为复制与传播工具的初始社会功能被扬弃。也正因如此，版画有着它对技术的包容，在机械复制时代来临时表现出与其他绘画艺术门类不同的发展态势。以至于从印刷术的诞生到机械复制时代下印刷科技的不断更新，乃至电子信息时代虚

① ［法］亨利·柏格森：《时间与自由意志》，冯怀信译，北京时代华文书局 2018 年版，第 3 页。

② ［英］怀特海：《过程与实在》，李步楼译，商务印书馆 2016 年版，第 242 页。

拟世界的出现，版画一直以它特有的概念、属性，在不同时代与文化背景中发挥着特殊作用。且成为在机械复制时代里具有复数性并同时持存着灵韵的艺术门类。也正是由于版画天生所具备的印刷属性，使得它在发展进程中即与传统手工艺相连，又与时代科技紧密相关。当然，对于版画的创作绝不是运用新的媒介来呈现旧的视觉图像，而是以一种对媒介全新的认知方式介入对旧有的版画创作体系进行思考。这使得版画这一门原初的印刷技艺肩负着更为广博的艺术创作者的精神诉求。并让版画艺术在身处"过程"的同时，由着它所承载的重叠时间在现当代艺术中呈现出多种可能。

与那些自发端起就拥有较为明晰艺术特征与文化内涵的艺术门类不同，版画既拥有悠久的历史，又与时代紧密相连，并以其特有的方式作用于艺术的发展。版画天生具备的复数与传播特性使其在摄影术发明前承载了多种社会文化功能。在宗教或政治的规约下，它是传播思想与教义工具；在书籍出版领域，它是图释文字和美化书籍不可或缺的重要组成部分；流传于民间的版画，是其所处社会地域与文化风尚的载体；然而在艺术家手中，它又成为一种独特的艺术创作媒介。版画从复制工具到创作媒介，从制图技术到艺术手段，制作者从被动的匠人到主动思考的艺术家的转变过程中，显现出版画艺术整体上从"他律"到"自律"的演变路径。处在历史进程中的版画，其社会功能、创作者的社会身份、制作过程中所使用的技术方式以及其概念的内涵及外延都处在不断流变的进程当中，它们共同彰显出版画在不同时代境遇下形态呈现的缘由。

在线性时间的发展过程中，版画的社会功能、制作者的身份以及其制作技术在相互作用与影响的情境中共同推进着版画的历史进程，并促使着版画概念的更迭、转变。时间进程中每一个历史阶段的艺术作品都是一个向着更加"完善"的方向发展着的中间节点。尽管每一阶段的艺术作品自身都已然是以"完整"的态势呈现，但当它被置入不断流变的历史进程中时，不同阶段的艺术作品都只是面向未知的未来的基础，并始终为艺术赋予"可能"。以艺术的角度审视版画创作

是使得它得以在新的历史时期发挥艺术潜能的前提。在版画历史时间的发展过程中，其自身所具备的语言特性、媒介属性对它从图像制作技术转变为艺术创作媒介起到了决定性的作用。

在由版画制作者具体的实践过程所指向的另一个维度中，制作者"交织的经验"构筑了版画语言体系与创作方式的整个内在系统。不同历史时期中版画制作者的不同身份使得他们在面对版画制作方式与技术原理时候的态度和视角表现出极大差异，这同时促使版画这一不断流变的客观存在之"物"，在历史的流变过程中以不同的形态出现在人们的视野。就如恩斯特·卡西尔曾在《人论》中所提及："艺术家的眼光不是被动地接受和记录事物的印象，而是构造性的，并且只有靠着构造活动，我们才能发见自然事物的美。美感就是对各种形式的动态生命力的敏感性，而这种生命力只有靠我们自身中的一种相应的动态过程才可能把握。"①

在从版画专业背景走向观念领域的当代艺术家邱志杰为版画家陈琦先生的所写的展览前言中，他写道：

> 版画，"这一知识学传统及其携带的一系列独特的感受，将历代版画家们塑造成一种匠人气质与学者气质的奇异融合。一种特殊的文人，一种图书馆员，一种编目者，一种知识管理者。一种对技术本身的精致程度的迷恋者，以及对技术史的研究者和审视者。……别人看到的只有最终的画面效果，但印刷者同时看到了整个工作流程和结构方式。这塑造出一种绘画的自我距离者和自我观察者。印刷者既是画面的结构者，他的眼光也同时是画面的解构者。不管作为画家还是看画的人，他都不得不是一个精神分裂者和一个不断的精神整合者。成为一个印刷者，不得不同时不断地成为怀疑者和重新相信者。不得不在画面中不断地进入，同时不断地退出。画面的所有元素，不得不在他的目光中不断地

① ［德］恩斯特·卡西尔：《人论》，甘阳译，上海译文出版社2013年版，第258页。

拆解又不断地重聚。这种怀疑，这种进退，这种聚散，就是反省，而反省就是哲学性思考的起点。因此印刷者不可避免地是一个批判者，不可避免地是一个理性主义的批判者。"①

版画创作者身份的嬗变反映出的不但是版画在不同时代背景之下的社会功用，同样影响着"版画技术"与"创作者"主客体之间的关系。具体的版画实践过程中，持有实验精神的创作者，对版画制作过程中偶然性与可能性的包容与探究，是版画艺术本质潜能与创作者个人世界同时在创作过程中显现的契机。在版画制作者身份嬗变的过程中，作为质料的"版"与作为创作主体的"人"在具体的实践创作中不断地博弈与融合，"主客体"之间的位置也持续调整、转换。这使得版画创作者在对技术进行使用的过程中，由版画本质属性所构筑的语言方式与技术范式也同样对创作者进行着引导。作为媒介的版画服务于艺术家创作理念的同时，其潜在的可能性也不断地在创作者的创作过程中被打开，并形成了创作者与版相互牵引与博弈的过程，使之在彼此成就、互相呈现中共同编织着版画艺术的整体形态。

自后现代主义喧嚣过后，在对艺术概念的解构、再定义乃至消解之后，重要的是"艺术"而不是"技术"已经成为艺术家的普遍共识。经过现代主义与后现代主义艺术思潮的洗礼，强调观念先行的艺术创作方式，使版画从以技术手段为内容演变为以版画概念为引导思考方式的创作路径中。版画概念及内在结构也在艺术浪潮的起伏中被不断地建立与消解。"凸、凹、平、漏"，"间接性""复数性""程序性"等版画概念成为一个个具有独立意义的版画属性进入艺术家的创作当中，被以不同的形式进行解读。这使得近百年间历经了数次革命性变化的版画艺术显露出它巨大的内在张力与包容。

然而，在我们谈论版画艺术时会发现，版画的创作过程依旧与劳

① 邱志杰：《陈琦格致——一个展示和理解的实验》，中央美术学院艺术资讯网－CAFA Art Info, https://www.cafa.com.cn/cn/opinions/reviews/details/8310486, 2018 年 11 月 20 日。

作有关，与心、手相连，由于它间接的媒介属性，使得整个版画创作过程类似于一种被牵引着的过程。这种牵引并非单单指向以创作者为中心，对版画媒材的使用，更是在版画这一媒介特性影响下的制作方式对创作者行为乃至思考方式的牵引。在版画的创作过程中，版种属性、技术结构、创作理念，一并牵引着作品的产生与发展。在此，创作者借着作品表达自身的同时，"版"也由此打开自身。这既是创作者通过版画这一媒介呈现自身理念的方式，也是版画展开自身可能性的过程。

通过对版画线性历史发展过程以及具体制作过程的分析，我们得以明晰版画艺术过程性所拥有的流变特质，以及其展现出朝向未知未来时的包容姿态。版画由着它在历史流变过程中所不断变化的社会属性和不断更迭的技术方式，以及时间进程中创作者持续嬗变的身份过程，正于当下承载着其多元的文化内涵一并涌现在当前艺术领域内。版画多重的社会功能、多元的制作技术以及创作者多维度的身份，也使得版画艺术的内在属性呈现为一种叠加状态。

在本书的写作过程中，因更倾向于以身份为角度，以"过程性"的方式对版画艺术进行理论性阐述，使之在有限的篇幅内对许多具体的问题还未深入展开，存在的许多未尽事宜还需要在未来的道路中继续完善。正如对艺术的研究需要不断地面临未渡之境，过程中的艺术发展也在看不见终点的路途中行径，没有结束、难以定论。

借由"过程性"对版画所涉及的各类"身份"进行阐述，乃是因为在步履不停的时代变革中，在版画制作技术与创作观念进行多次转型契机下，唯一不变的只剩下变化本身。同时，也因过程的不断流变，故此失掉了一劳永逸地对"过程性"进行定义的可能，伴随着身份嬗变而至的过程中的版画艺术也由此成为一个处在变化当中的开放概念。版画艺术的"身份"与"过程"也由此正秉持着可能性面向未来绽放，因为"终点本身已然消失……"①

① ［法］让·鲍德里亚：《为何一切尚未消失？》，张晓明译，南京大学出版社 2017 年版，第 89 页。

参考文献

一 中文著作

曹意强：《艺术史的视野——图像学研究的理论、方法与意义》，中国美术学院出版社 2007 年版。

曹意强：《艺术与智性》，中国美术学院出版社 2015 年版。

陈嘉映：《走出唯一真理观》，上海文艺出版社 2020 年版。

陈琦：《刀刻圣手与绘画巨匠》，江苏美术出版社 2008 年版。

岛子：《后现代主义系谱》（下卷），重庆出版社 2001 年版。

董捷：《版画及其创造者——明末湖州刻书与版画创作》，中国美术学院出版社 2015 年版。

范景中、曹意强主编：《美术史与观念史》，南京师范大学出版社 2003 年版。

高宣扬：《后现代论》，中国人民大学出版社 2005 年版。

（清）郭庆藩：《庄子集释》，中华书局 2013 年版。

郭味蕖：《中国版画史略》，上海书画出版社 2016 年版。

后素主编，邓碧文编著：《观念与技术：中国学院实验艺术教育体系与实验室分析》，人民邮电出版社 2017 年版。

胡翌霖：《媒介史强纲领——媒介环境学的哲学解读》，商务印书馆 2019 年版。

黄专主编：《作为观念的艺术史（世界3）》，岭南美术出版社 2014 年版。

孔国桥：《"在场"的印刷——历史视域下的版画艺术》，中国美术学院出版社 2008 年版。

李宏昀：《维特根斯坦：从挪威的小木屋开始》，复旦大学出版社 2015
　　年版。

李桦、李树生、马克：《中国新兴版画运动五十年（1931—1981）》，辽
　　宁美术出版社 1982 年版。

李茂增：《宋元明清的版画艺术》，大象出版社 2000 年版。

李楠：《中国古代版画》，中国商业出版社 2015 年版。

李允经：《中国现代版画史》，山西人民出版社 1996 年版。

李泽厚：《中国现代思想史论》，生活·读书·新知三联书店 2008 年版。

栗宪庭：《重要的不是艺术》，江苏美术出版社 2000 年版。

刘小玄、朱彧主编：《中国版画艺术源流》，湖南美术出版社 2006 年版。

吕彭：《20 世纪中国艺术史（上）》，北京大学出版社 2007 年版。

吕澎：《中国当代艺术：1990—1999》，湖南美术出版社 2000 年版。

罗小华：《潘诺夫斯基图像学研究》，中国社会科学出版社 2016 年版。

毛娟：《"沉默的先锋"与"多元的后现代"：伊哈布·哈桑的后现代
　　文学批评研究》，商务印书馆 2016 年版。

齐凤阁主编：《20 世纪中国版画文献》，人民美术出版社 2002 年版。

齐凤阁：《中国现代版画史；1931—1991》，岭南美术出版社 2010 年版。

人民教育出版社辞书研究中心：《汉字源流精解字典》，人民教育出版
　　社 2015 年版。

沈语冰：《20 世纪艺术批评》，中国美术学院出版社 2003 年版。

四川美术学院版画系：《中国首届高等院校版画研究年会论文集——
　　中国当代版画语言研究》，四川美术学院版画系编印。

孙毓修：《中国雕板源流考》，上海古籍出版社 2008 年版。

王伯敏：《中国版画通史》，河北美术出版社 2002 年版。

王伯敏：《中国版画通史》，浙江摄影出版社 2019 年版。

王华祥、杨宏伟、孔亮副主编：《版画技法（上、中、下）》，北京大
　　学出版社 2020 年版。

王健安：《世界剧场：16—18 世纪版画中的罗马城》，台北市秀威资讯
　　集团 2019 年版。

文中言主编：《向内向外：第十四届全国高等院校版画年会论文集——版画的学院教育与公众审美》，湖南美术出版社 2018 年版。

吴自立编著：《中国传统木版年画》，人民美术出版社 2008 年版。

徐复观：《中国艺术精神》，广西师范大学出版社 2007 年版。

薛冰：《中国版本文化丛书——插图本》，江苏古籍出版社 2002 年版。

杨劲松：《重叠肌理：版画教学讲座》，河北美术出版社 2002 年版。

于洪：《凝聚与争执：从版、画、人的角度论版画创作》，中国美术学院出版社 2008 年版。

张奠宇：《西方版画史》，中国美术学院出版社 2000 年版。

张泽贤：《民国版画闻见录》，上海远东出版社 2006 年版。

郑振铎：《中国古代木刻画史略》，上海书店出版社 2010 年版。

周长江主编：《油画家工作室报告：解读材料》，上海书画出版社 2003 年版。

周芜编：《中国版画史图录》，上海人民美术出版社 1988 年版。

周宪：《20 世纪西方美学》，南京大学出版社 1999 年版。

周心慧：《中国版画史丛稿》，学苑出版社 2002 年版。

周仲铭、刘益春：《从版画出发》，连环画报出版社 2015 年版。

朱立元主编：《当代西方文艺理论》，华东师范大学出版社 2005 年版。

朱其主编：《当代艺术理论前沿》（4），江苏凤凰美术出版社 2015 年版。

二　中译著作

［德］阿尔布莱希特·维尔默：《论现代和后现代的辩证法：遵循阿多诺的理性批判》，钦文译，商务印书馆 2013 年版。

［匈］阿诺尔德·豪泽尔：《艺术社会史》，黄燎宇译，商务印书馆 2015 年版。

［美］阿瑟·丹托：《艺术的终结》，欧阳英译，江苏人民出版社 2005 年版。

［美］埃伦·H. 约翰逊编：《当代美国艺术家论艺术》，姚宏翔、泓飞

译，上海人民美术出版社 1992 年版。

［德］安瑟姆·基弗：《艺术在没落中升起——安瑟姆·基弗与克劳斯·德穆兹的谈话》，梅宁、孙周兴译，商务印书馆 2014 年版。

［澳］芭芭拉·波尔特：《海德格尔眼中的艺术》，章辉译，重庆大学出版社 2016 年版。

［古希腊］柏拉图：《理想国》，郭斌和、张竹明译，商务印书馆 1986 年版。

［美］保罗·莱文森：《莱文森精粹》，何道宽译，中国人民大学出版社 2007 年版。

［德］鲍里斯·格洛伊斯：《艺术力》，杜可柯、胡新宇译，吉林出版集团股份有限公司 2016 年版。

［英］鲍山葵：《美学三讲》，周煦良译，上海译文出版社 1983 年版。

［英］贝丝·格拉博夫斯基、比尔·菲克：《版画观念与技法大全》，于洪、张俊译，浙江人民美术出版社 2016 年版。

［法］波德莱尔：《波德莱尔美学论文选》，郭宏安译，人民文学出版社 1987 年版。

［英］戴米安·萨顿、大卫·马丁－琼斯：《德勒兹眼中的艺术》，林何译，重庆大学出版社 2016 年版。

［奥］德沃夏克：《作为精神史的美术史》，陈平译，北京大学出版社 2010 年版。

［英］E. H. 贡布里希：《理想与偶像》，范景中等译，上海人民美术出版社 2013 年版。

［英］E. H. 贡布里希：《艺术与错觉——图画再现的心理学研究》，杨成凯、李本正、范景中译，邵宏校译，广西美术出版社 2012 年版。

［荷］E. 舒尔曼：《科技文明与人类未来》，李小兵等译，东方出版社 1995 年版。

［德］恩斯特·卡西尔：《人论》，甘阳译，上海译文出版社 2013 年版。

［瑞士］费尔迪南·德·索绪尔：《普通语言学教程》，高名凯译，商务印书馆 1980 年版。

［法］费夫贺、马尔坦：《印刷书的诞生》，李鸿志译，广西师范大学
　　出版社 2006 年版。

［德］福尔克尔·阿兰：《什么是艺术？：博伊斯与学生的对话》，韩子
　　仲译，商务印书馆 2017 年版。

［法］福柯、哈贝马斯、布尔迪厄等：《激进的美学锋芒》，周宪译，中
　　国人民大学出版社 2003 年版。

［德］冈特·绍伊博尔德：《海德格尔分析新时代的技术》，宋祖良译，
　　中国社会科学出版社 1993 年版。

［美］H. H. 阿纳森：《西方现代艺术史》，邹德农等译，天津人民美术
　　出版社 1986 年版。

［德］韩炳哲：《时间的味道》，包向飞、徐基太译，重庆大学出版社
　　2018 年版。

［德］汉斯－格奥尔格·伽达默尔：《真理与方法》，洪汉鼎译，上海
　　译文出版社 1999 年版。

［德］汉斯·贝尔廷：《现代主义之后的艺术史》，苏伟译，卢迎华、苏
　　伟评注，金城出版社 2013 年版。

［美］赫伯特·马尔库塞：《单向度的人——发达工业社会意识形态研
　　究》，刘继译，上海译文出版社 2008 年版。

［美］赫索·契普：《欧美现代艺术理论 3——我们向何处去？》，余珊
　　珊译，吉林美术出版社 2000 年版。

［德］黑格尔：《美学》（第三卷上册），朱光潜译，商务印书馆 1979
　　年版。

［德］黑格尔：《哲学史演讲录》（第二卷），贺麟、王太庆译，商务印
　　书馆 1960 年版。

［日］黑绮彰：《世界版画史》，张珂、杜松儒译，人民美术出版社 2004
　　年版。

［英］怀特海：《过程与实在》，李步楼译，商务印书馆 2016 年版。

［法］吉尔·德勒兹：《弗兰西斯·培根——感觉的逻辑》，董强译，
　　广西师范大学出版社 2017 年版。

［法］吉尔·德勒兹、费利克斯·加塔利：《资本主义与精神分裂（卷
2）：千高原》，姜宇辉译，上海书店出版社 2010 年版。

［德］伽达默尔：《哲学解释学》，夏镇平、宋建平译，上海译文出版
社 2004 年版。

何林编著：《萨特：存在给自由带上镣铐》，何林编著，辽海出版社 1999
年版。

［法］居伊·德波：《景观社会》，王昭凤译，南京大学出版社 2007 年版。

［美］K. 马尔科姆·理查兹：《德里达眼中的艺术》，陈思译，重庆大
学出版社 2016 年版。

［俄罗斯］卡冈：《艺术形态学》，凌继尧、金亚娜译，学林出版社 2008
年版。

［美］卡特：《中国印刷术的发明和它的西传》，吴泽炎译，商务印书
馆 1991 年版。

［俄］卡西米尔·赛文洛维奇·马列维奇：《非具象世界》，张含译，中
国建筑工业出版社 2017 年版。

［德］康德：《判断力批判》（上卷），宗白华译，商务印书馆 1963 年版。

［英］克莱夫·贝尔：《艺术》，马钟元、周金环译，中国文联出版社
2015 年版。

［意］克罗齐：《美学原理 美学纲要》，朱光潜等译，外国文学出版
社 1983 年版。

［德］莱辛：《拉奥孔》，朱光潜译，人民文学出版社 1984 年版。

［德］莱辛：《拉奥孔》，朱光潜译，商务印书馆 2016 年版。

［法］雷吉斯·德布雷：《媒介学引论》，刘文玲译，中国传媒大学出
版社 2014 年版。

［英］雷蒙德·威廉斯：《关键词：文化与社会的词汇》，刘建基译，生
活·读书·新知三联书店 2004 年版。

［英］路德维希·维特根斯坦：《文化与价值——维特根斯坦的思想星
空》，许海峰译，江苏文艺出版社 2016 年版。

［英］罗宾·乔治·科林伍德：《艺术原理》，王至元、陈华中译，社

会科学出版社 1985 年版。

［德］马丁·海德格尔：《海德格尔选集》，孙周兴译，上海三联书店 1996 年版。

［德］马丁·海德格尔：《林中路》，孙周兴译，上海译文出版社 2004 年版。

［美］马克·波斯特：《第二媒介时代》，范静哗译，南京大学出版社 2000 年版。

［美］马克·罗斯科、［西班牙］米格尔·洛佩兹·莱米罗整理：《艺术何为》，艾蕾尔译，岛子校，北京大学出版社 2016 年版。

［加］马歇尔·麦克卢汉：《理解媒介：论人的延伸》，何道宽译，译林出版社 2011 年版。

［美］迈克尔·基默尔曼：《碰巧的杰作——论人生的艺术和艺术的人生》，李灵译，广西师范大学出版社 2015 年版。

［法］米盖尔·杜夫海纳：《美学与哲学》，孙非译，中国社会科学出版社 1985 年版。

［法］米歇尔·福柯：《词与物——人文科学考古学》，莫伟民译，上海三联书店 2016 年版。

［法］莫里斯·梅洛庞蒂：《知觉的世界——论哲学、文学与艺术》，王士盛、周子悦译，江苏人民出版社 2019 年版。

［法］纳塔斯·埃尼施：《作为艺术家》，吴启雯、李晓畅译，文化艺术出版社 2005 年版。

［美］尼尔·波斯曼：《技术垄断》，何道宽译，北京大学出版社 2007 年版。

［法］尼古拉·布里奥：《后制品——文化如剧本：艺术以何种方式重组当代世界》，熊雯曦译，金城出版社 2014 年版。

［法］尼古拉斯·伯瑞奥德：《关系美学》，黄建宏译，金城出版社 2013 年版。

［美］诺埃尔·卡罗尔：《艺术哲学——当代分析美学导论》，王祖哲、曲陆石译，南京大学出版社 2015 年版。

［美］欧文·潘诺夫斯基：《图像学研究：文艺复兴时期艺术的人文主题》，戚印平、范景中译，上海三联书店 2011 年版。

［美］帕特里夏·奥坦伯德·约翰逊：《海德格尔》，张祥龙等译，中华书局 2002 年版。

［美］乔纳森·克拉里：《观察者的技术》，蔡佩君译，华东师范大学出版社 2017 年版。

［法］乔治·迪迪 - 于贝尔曼：《看见与被看》，吴泓缈译，湖南美术出版社 2015 年版。

［法］让 - 保罗·萨特：《存在主义是一种人道主义》，周煦良、汤永宽译，上海译文出版社 2012 年版。

［法］让·鲍德里亚：《完美的罪行》，王为民译，商务印书馆 2014 年版。

［法］让·鲍德里亚：《为何一切尚未消失？》，张晓明译，南京大学出版社 2017 年版。

［法］让·鲍德里亚：《消费社会》，刘成富、全志钢译，南京大学出版社 2001 年版。

［法］让·波德里亚：《艺术的共谋》，张新木、杨全强、戴阿宝译，南京大学出版社 2015 年版。

［美］撒穆尔·伊诺克·斯通普夫：《西方哲学史——从苏格拉底到萨特及其后》，邓晓芒、匡宏译，世界图书出版公司 2009 年版。

［美］桑塔格：《论摄影》，艾红华、毛建雄译，湖南美术出版社 1999 年版。

［斯洛文尼亚］斯拉沃热·齐泽克：《视差之见》，季广茂译，浙江大学出版社 2014 年版。

［英］特里·伊格尔顿：《审美意识形态》，王杰、傅德根、麦永雄译，广西师范大学出版社 2015 年版。

［美］W. J. T. 米歇尔：《图像学：形象、文本、意识形态》，陈永国译，北京大学出版社 2012 年版。

［德］瓦尔特·本雅明：《机械复制时代的艺术作品》，王才勇译，浙江摄影出版社 1993 年版。

〔德〕瓦尔特·本雅明：《艺术社会学三论》，王涌译，南京大学出版社2017年版。

〔德〕瓦尔特·本雅明：《作为生产者的作者》，王炳均、陈永国、郭军等译，河南大学出版社2014年版。

〔英〕威尔·贡培兹：《现代艺术150年》，王烁、王同乐译，广西师范大学出版社2017年版。

〔奥〕维特根斯坦：《哲学研究》，陈嘉映译，商务印书馆2016年版。

〔奥〕西格蒙德·弗洛伊德：《自我本我与集体心理学》，戴光年译，吉林出版集团有限责任公司2015年版。

〔法〕雅克·拉康、让·鲍德里亚等：《视觉文化的奇观》，吴琼编，中国人民大学出版社2005年版。

〔古希腊〕亚里士多德：《形而上学》，苗力田译，中国人民大学出版社2003年版。

〔美〕伊哈布·哈桑：《后现代转向——后现代理论与文化论文集》，刘象愚译，上海人民出版社2015年版。

〔美〕伊丽莎白·爱森斯坦：《作为变革动因的印刷机：早期近代欧洲的传播与文化变革》，何道宽译，北京大学出版社2010年版。

〔英〕约翰·伯格：《抵抗的群体》，何佩桦译，中国美术学院出版社2018年版。

〔英〕约翰·伯格：《观看之道》，戴行钺译，广西师范大学出版社2015年版。

〔法〕朱利安·班达：《知识分子的背叛》，佘碧平译，上海人民出版社2017年版。

〔美〕佐亚·科库尔、梁硕恩：《1985年以来的当代艺术理论》，王春辰、何积惠、李亮之等译，王春辰审校，上海人民美术出版社2016年版。

三　期刊论文

曹意强：《可见之不可见性——论图像证史的有效性与误区》，《新美

术》2004 年第 2 期。

范国华：《版画形态与表达方式》，《美术大观》2010 年第 8 期。

付业君：《当代版画在当代艺术中所凸显的价值：关于版画艺术的外延性》，《当代文坛》2008 年第 3 期。

黄发有：《反抗遮蔽的过程美学——评〈中国当代文学史新稿〉》，《文艺争鸣》2006 年第 3 期。

康剑飞：《版画的内在逻辑与当代应用》，《美术观察》2013 年第 8 期。

孔国桥：《关于版画特性与制作的一点思考》，《新美术》1997 年第 2 期。

邝明惠：《反思中国当代版画艺术语言上的表达》，《大众文艺》2012 年第 20 期。

李彬、关琮严：《空间媒介化与媒介空间化：论媒介进化及其研究的空间转向》，《国际新闻界》2012 年第 5 期。

李全民：《版画本质的限定与超限定因素》，《中国版画》1995 年第 8 期。

李树仁：《为什么是版画家——由界限展览对中国当代艺术中的版画家现象思考》，《艺术科技》2014 年第 6 期。

李向伟：《用物质材料去思考——兼论版画创作的物质实践性》，《文艺研究》1990 年总第 31 期。

李小诗：《对现代版画语言形式的探究》，《艺术品鉴》2019 年第 15 期。

凌颖杰：《艺术与技术的关系探究——从媒介的拓展看新媒体艺术的发展趋势》，《美与时代》2019 年第 11 期。

刘锦诺、杨丽：《怀特海过程美学思想的本体论探源》，《华北电力大学学报》（社会科学版）2019 年第 6 期。

彭勇：《版画重复印刷的意义与价值》，《天津美术学院学报》2016 年第 1 期。

齐凤阁：《二十世纪中国版画的语境转换》，《文艺研究》1997 年第 6 期。

齐喆：《版画的本体、主体与群体》，《美术学报》2001 年第 2 期。

权弘毅：《转印媒介艺术的名称及意义探索》，《艺术教育》2017 年第 17 期。

尚晨光：《技术决定论：浅谈对媒介环境学的认识》，《今传媒》2016

年第 12 期。

谭平：《谭平自述：1 划》，《美术文献》2012 年第 6 期。

王计然：《论过程哲学的创造性转化思想——从有机宇宙论到对话研究方法论》，《湖南大学学报》（社会科学版）2020 年第 34 卷第 3 期。

夏东荣：《艺术即过程——过程：艺术鉴赏分析的重要路径》，《东南大学学报》（哲学社会科学版）2018 年第 20 卷第 1 期。

谢亚涵：《亚里士多德的艺术模仿思想探析》，《文化学刊》2019 年第 12 期。

徐冰：《对复数性绘画的新探索和再认识》，《美术》1987 年第 10 期。

杨锋：《版画学——纯粹版画概念或必要的延伸》，《艺术探索》2000 年第 S2 期。

杨国荣：《基于"事"的世界》，《哲学研究》2016 年第 11 期。

杨劲松：《重构版画艺术新理念》，《美苑》2000 年第 2 期。

杨劲松：《再论版画艺术新理念》，《美苑》2000 年第 5 期。

曾永成：《怀特海论艺术产生的根源及其符号指涉性质》，《美与时代》2018 年第 4 期。

四 博士学位论文

陈玄巍：《木版画的刀法与表现》，博士学位论文，中国美术学院，2011 年。

迟鹏：《悬置的情感——数字化操控下当代影像艺术的审美表达》，博士学位论文，中央美术学院，2018 年。

崔志军：《怀特海伦理思想探赜》，博士学位论文，华中科技大学，2019 年。

丁卯：《政治规约与思想传播——历史视域下的解放区木刻研究（1937—1945）》，博士学位论文，西安美术学院，2014 年。

段鹏：《开放的艺术及其教育——当代艺术融入学校美术教育的理论研究与实践应用》，博士学位论文，首都师范大学，2011 年。

隋少杰：《文化传播与艺术的机制性生成》，博士学位论文，四川大学，2007 年。

徐小鼎：《嬗变的游戏——当代装置艺术的参与性研究》，博士学位论文，中央美术学院，2016 年。

于立林：《媒介性：后现代艺术的存在》，博士学位论文，山东大学，2005 年。

张文松：《梦在山外——民国（1912—1949）版画中的西方视角》，博士学位论文，中国美术学院，2013 年。

郑燕：《人是媒介的尺度——保罗·莱文森媒介思想研究》，博士学位论文，山东大学，2014 年。

五　外文著作

Ann d'Arcy Hughes，*Printmaking-Traditional and Contemporary Techniques*，Rotovision，2009.

Antony Griffiths，*The Print Before Photography——An Introduction to European Printmaking* 1550 – 1820，British Museum Press，2016.

Beth Grabowski/Bill Fick，*Printmaking-A Complete Guide to Materials & Processes*，Prentice Hall，2009.

Brenda Hartill & Richard Clarke，*Collagraphs-And Mixed Media Printmaking*（*Printmaking Handbooks*），A & C Black，2008.

David Barker，*Traditional Techniques in Contemporary Chinese Printmaking*，A & C Black Publishers Ltd. ，2005.

Kathleen Stewart Howe，*Intersections-Lithography*，*Photography*，*and the Traditions of printmaking*，University of New Mexico Press，1998.

MacPhee，Josh，*Paper Politics-Socially Engaged Printmaking Today*，PM Press，2009.

Paul Coldwell，*Printmaking-A Contemporary Perspective*，Black Dog Publishing，2010.

R. Klanten/H. Hellige，*Impressive-Printmaking*，*Letterpress and Graphic Design*，Die Gestalten Verlag，2010.

六 外文论文

Abidin, Mursyidah Zainal, Daud, Wan Samiati Andriana Wan Mohd, Rathi, Mohd Razif Mohd, "Printmaking: Understanding the Terminology", *Procedia-Social and Behavioral Sciences*, 10/2013. 9.

Aileen Jacobson, "At Hofstra, Printmaking From Dürer to Warhol and Beyond", *New York Times (Online)*, 03/2016.

Alp, K. Ozlem, "Artist in Postmodern Creation Process", *Procedia-Social and Behavioral Sciences*, 2012. 51.

Brian Claude Macallan, "Novelty in Twentieth-Century French and Process Philosophy: Contours and Conversations", *Process Studies Published By: University of Illinois Press*, 2019. 48. 2.

CATHARINE ABELL, "Printmaking as an Art", *The Journal of Aesthetics and Art Criticism*, 01/2015. 73. 1.

Coldwell, Paul, "Hybrid Practices within Printmaking", *Journal of Visual Art Practice*, 09/2015. 14. 3.

Gruenwald, Oskar, "The Postmodern Challenge: in Search of Normative Standards", *Journal of Interdisciplinary Studies*, 06/2016. 28. 1 – 2.

Jan Jagodzinski, "Concerning the Spiritual in Art and Its Education: Postmodern-Romanticism and Its Discontents", *Studies in Art Education*, 04/2013. 54. 3.

Johanna, "Somewhere between Printmaking, Photography and Drawing: Viewing Contradictions within the Printed Image", *Journal of Visual Art Practice*, 09/2015. 14. 3.

Julia Marshall, "Connecting Art, Learning, and Creativity: A Case for Curriculum Integration", *Studies in Art Education*, 04/2005. 46. 3.

Kierulf, Caroline, "Printmaking and Multiple Temporalities", *Journal of Visual Art Practice*, 09/2015. 14. 3.

Kierulf, "Printmaking and place", Annette, *Journal of Visual Art Prac-*

tice, 09/2015. 14. 3.

Leslie, "Mass Communication Ethics: Decision Making in Postmodern Culture", *Larry Z*, 2000.

Lopreiato, Paola, "Consciousness, Synchronicity and Art-implications in creative Thinking and Direction of the Art in Relation to the Concept", *Technoetic Arts: A Journal of Speculative Research*, 03/2017. 15. 1.

Lucas Murrey, "Heidegger at Sea: The Tragic Voyage to a Postmodern, Geocentric Name", *Discourse*, 01/2011. 33. 1.

Marianna Ruah-Midbar Shapiro; Omri Ruah Midbar, "Outdoing Authenticity: Three Postmodern Models of Adapting Folkloric Materials in Current Spiritual Music", *Journal of Folklore Research*, 12/2017. 54. 3.

Mundet-Bolos, "A Theoretical Approach to the Relationship Between Art and Well-being", *A*; *Fuentes-Pelaez*, *N*; *Pastor*, *C*, *REVISTA DE CERCETARE SI INTERVENTIE SOCIALA*, 03/2017. 56.

Nelson, Adele, "Sensitive and Nondiscursive Things: Lygia Pape and the Reconception of Printmaking", *Art Journal*, 09/2012. 71. 3.

Northcott, Michaels, "Concept Art, Clones, And Co-Creators: The Theology of Making", *Modern Theology*, 04/2005. 21. 2.

Prince, Patric D. , "Imaging by Numbers: A Historical View of Digital Printmaking in America", *Art Journal*, 03/2009. 68. 1.

Rodic, V. , "Visual Itineraries of a Literary Form: Dutch Baroque Printmaking, a Source of the French Prose Poem", *DUTCH CROSSING-JOURNAL OF LOW COUNTRIES STUDIES*, 07/2011. 35. 2.

Rolfe, G. , "Judgements Without Rules: Towards a Postmodern Ironist Concept of Research Validity", *NURSING INQUIRY*, 03/2006. 13. 1.

Smith, Terry, "The State of Art History: Contemporary Art", *The Art Bulletin*, 12/2010. 92. 4.

Stoller, Aaron, "Time and the Creative Act", *Transactions of the Charles*

S. Peirce Society: A Quarterly Journal in American Philosophy, 01/2016. 52. 1.

Suzuki, Sarah, "Print People: A Brief Taxonomy of Contemporary Print-making", Art Journal, 12/2011. 70. 4.

Tornero Paz, "Relationships Between Art, Science and Epistemology: The Earth as a Laboratory and the 'Intruder Artist'", Leonardo, 2018. 51. 2.

Umberto Eco, "Innovation & Repetition: Between Modern & Postmodern Aesthetics", Daedalus, 10/2005. 134. 4.

Van Camp, Julie C., "Originality in Postmodern Appropriation Art", Journal of Arts Management, Law, and Society, 2007. 36. 4.

Van der Meulen, "The Problem of Media in Contemporary art Theory 1960 – 1990", Sjoukje, 2009.

Wesley D. Cray, "Conceptual Art, Ideas, and Ontology", The Journal of Aesthetics and Art Criticism, 07/2014. 72.

后　记

　　这一版的书稿，修订于 2022 年年末。此时是昆明的冬季，这里的冬天不同于以往生活的地方，没有潮湿的雨雪，没有凛冽的寒风。干燥的空气和明媚的阳光是这里的日常。

　　不知不觉地，从事版画艺术创作已有 17 年多。还记得在读本科时，印制石版版画精疲力竭之后呆坐在工作室里看着刚印好的画，遇见陶加祥老师，便说起自身的困惑。困惑于画面传达出的"软绵绵"的气息，困惑于那被包裹着的"力量"难以呈现的困境。陶老师说，微弱也是一种力量，你将这种"软绵绵"的气质表现到极致，力量也便会被显现出来。本科毕业答辩时候，老师说，见到你的画，感觉有"一些东西"已被做了出来。虽难以名状的"一些东西"究竟是什么，但它们却一直伴随着我后期的学习与创作。硕士时期，郝平老师给予了我最大的自由与宽容，每次见面我们都就当前的创作而展开讨论。在和郝老师的沟通中，被反复提及的是"我"与"版画"的关系。如何运用版画这个拥有强烈自身语言特性的媒介进行顺畅的艺术表达，是我们反复探讨的话题。当时的我还曾一度困扰于自己所创作的木刻版画没有"木刻味道"。郝老师对于艺术理解的高度与包容让这一"技术"问题消散，让我回到对"艺术"的本体探讨中来，我们所谈论对于"关系"的思考也由此一直延续至今。记得硕士毕业个展的时候，郝老师说我有些像"茶壶煮饺子"，这样的比喻若干年后在汪凌老师那里得到了相似的印证，她的说法为"竹筒倒豆子"。我想这也

便是后来去读博的原因，也是这本书能够成型的先兆。

后期研究为的是看清这种"关系"，看清"人"与版画的关系，版画与社会的关系。博士期间的写作从某种程度上来看像是一段时间的"苦练"，因为毕竟先天不足，没有足够的文学修养与写作功底。曾听到中国美术学院版画系教授张远帆老师的看法，在他看来，时下中国的艺术类博士很尴尬，容易一读就"武功全废"。我也有这样的顾忌，但仍旧将自己放置在这种"尴尬"的处境中，为的是想要厘清那些心中的困惑，将茶壶换成敞着口的小锅，好让饺子不至于焖在壶里。为此需要感谢我的博导银小宾教授，备考时的鼓励及攻读学位时候的教导是支撑我持续进行研究的极大动力。银教授明确地告诉我，当下的艺术创作已然不仅为技术至上，更重要的是支撑技术的"理念"。所以，读书与研究亦是探索、生成"理念"的途径。支撑作品的东西并非其他，而是艺术家的认知、视角，及与时代相关的表达。

每一段即将面临的学习或生活经历，都蕴藏着未知与可能性。而每一段行径中的历程，都是这些"未知"逐渐清晰，"可能"趋于确定的过程。

宿命论者认为，世界上并不存在偶然，一切事物的发生都有其原因，也必然通向某个终点。胡塞尔认为"原因的原因的原因的原因，就是没有原因"，但注重理性思辨的当下，摆脱因果论，不承认原因和结果的关联，似乎又是一件无法成立、难以自圆其说的事情。在古希腊人的时间观念中，他们认为未来在他们的背后，而过去则在眼前渐行渐远。仔细想想，这种时间隐喻似乎比我们当前的观念更为准确。谁又能把过去抛掷脑后？关于未来我们还可能知道些什么呢？

不得不承认，本书的选题之广阔、内容之宽泛，从某种程度上来说或多或少地让自己并不能很好地驾驭。近些年时常对自己说的话是"别害怕"，别怕看见自身的缺陷，别怕受到他人的误读，别怕身体的竭力与眼眸的浑浊，别怕承认自己的蒙昧与无知。所以，即便知道本书仍旧存在的许多不足，也想要以当前的状态，将它呈现出来"见一见天光"。不仅为世俗层面的功用，更是想要试图让自己也让旁人看

见自身的缺陷与不足，并正视它们，为的是通往线性时间中的未来。因为在笔者看来，对"未知"的好奇与探索精神才是支撑人类文明进程的底座，并让艺术乃至人生充满着可能与无限。

本书最终得以出版，要感谢我当下所工作的学校，也是我硕士期间的母校云南师范大学。十年之后回到这里，由衷感慨，并因持续得到你们的支持而深表谢意。谢谢书中涉及的所有学者、艺术家，你们的思考以及实践为本书的写作提供了有力的佐证。谢谢我的博导银小宾教授在本书选题、筹备与写作期间的耐心指导，您给予的许多宝贵建设性意见将使我终生受用。谢谢郝平老师，在时隔十年之后又能让我以学生的身份与您探讨对艺术和生活的理解，您的鞭笞与鼓励让我受益匪浅，并持续激励着我前行。谢谢戴杰教授和朱平教授给予我的支持与帮助，让我于当下能够在工作、创作与研究中拥有良好的成长环境。谢谢老陈，你所说的"不要学习他，让他鼓舞你"，我一直铭记于心。谢谢不断给予我支持与帮助的老师和朋友，更需要感谢在写作过程中，家人对我毫无保留的支持，你们的健康与欢笑才是我"人之为人"的最大意义。

2022 年 11 月 30 日

刘丽娟于昆明